想像
的
博物館

客廳裡的達文西，餐桌上的卡拉瓦喬……

iL
Museo
Immaginato

菲利普‧達維里歐　Philippe Daverio

目次 Contents

謝辭 ——————— RINGRAZIAMENTI ················· 5

序言 ——————— A MO' DI PREFAZIONE ············· 9

如何欣賞一幅畫 —— COME SI GUARDA UN QUADRO ······· 19

入口大廳 —————— ANTICAMERA ················· 24

沉思室 ——————— PENSATOIO ·················· 54

圖書館 ——————— BIBLIOTECA ················· 78

交誼廳 ——————— GRAND SALON ··············· 120

餐廳 ———————— SALA DA PRANZO ············· 140

客廳 ———————— PETIT SALON ··············· 172

娛樂室 ——————— SALA DA GIOCO E DELLE CURIOSITÀ ······ 192

廚房 ———————— CUCINE ···················· 212

畫廊／大陽台 ————— GRANDE GALERIE / LA BALCONATA ······· 238

臥房 ———————— CAMERE DA LETTO ·············· 284

音樂廳 ——————— CAMERA DELLA MUSICA ········· 326

教堂與花園 ————— LA CHIESA E IL GIARDINO ········· 348

索引 ———————— INDICI ···················· 367

謝辭

我要感謝願意給我機會寫這本書的人，
還有教導我如何欣賞畫作的人。

首先，感謝米蘭古董店的泰斗亞雷善德洛·歐爾西（Alessandro Orsi），很遺憾他已不在這世上，無法親自接受我誠摯的謝意。他曾將一幅瓜爾迪（Francesco Guardi, 1712-1793）清新又明快的風景畫交在我手裡，並允許我以生澀的雙手移動畫作，藉以明白畫筆在畫布上留下的顏料是如何的勻稱。那時我才二十六歲，經由他牽線，我認識了艾諾思·馬拉古提（Enos Malagutti）。艾諾思原是曼多瓦（Mantova）的農民出身，後來成為一位權威性的藝術修復師，連藝術評論家菲德力科·哲立（Federico Zeri）都對他稱羨不已。艾諾思讓我了解保存一幅畫的條件，畫作經歷的改變以及幾個世紀以來畫作的變革。他的手足，自然也是曼多瓦人，自年輕便有幸跟隨一位製琴師學習製琴，爾後也學成出師，成了一名優異的製琴師，其私人工作室在一棟 18 世紀的宅邸前廳，位於接近米蘭大學附近的潘塔諾路（via Pantano）。他則引領我欣賞渦捲狀的琴頭，並嗅聞小提琴琴背上剛擦上的塗漆。

這些經驗搭起了我與路易居·爵利（Luigi Gerli）的友誼橋梁，可說是我倆友好關係的一大推手，路易居傳授我鍵盤樂器的諸多祕密，像是「撥彈」、「斷奏」、「氣鳴」等等，以及其他他衷心認為有助益的注意事項，其中一項便是獨立思考。我因而有榮幸向另一位友人馬西莫·內格里（Massimo Negri）請益，他利用閒暇時間教授我神祕變幻又必要的博物館學，內容同時包羅宏觀的文化層面與微觀的個人經驗。當然我也要感謝各大學院和國

家機構的學者鼎力相助，畢竟向內行人請益兩個小時，絕對是比自己在圖書館奮鬥兩個月更獲益良多。

此外，卡羅‧貝爾特利（Carlo Bertelli）教我明瞭何謂「中世紀」，他也帶領我接觸了不可思議且謎樣的袖珍畫。安東尼奧‧史賓諾薩（Antonio Spinosa），則邀請我出席了耶魯大學的第一場會議，那一場是討論拿坡里繪畫中的天使，令我憶起卡拉瓦喬生活在拿坡里社會底層的時期。安東尼奧‧鮑盧奇（Antonio Paolucci），我們相識時，他已貴為義大利文化部長，而我只是個碌碌無為的地方行政人員（但我可不是管蛋糕的呦！）[1]。他不但沒有在我倆之間的能力高下上作文章，還誠心誠意、眉飛色舞地跟我談起佛羅倫斯文藝復興的議題。

還有克勞迪歐‧史特林納提（Claudio Strinati），他使我知曉16世紀初時，四處遊歷的伊拉斯謨（Desiderius Erasmus）來到羅馬的情形，並宣稱那時的人文主義者雖然討論得沸沸揚揚，但他們根本不知所談為何物。

當然，我絕對不會忘了安德烈亞‧艾米力亞尼（Andrea Emiliani），我倆實在難得見上一面，他宛如魔法守護者，尤其是當文藝復興在晚期的矯飾主義中逐漸瓦解時，他讓波隆納畫派征服了羅馬。還有許多未提到的專家，即使名單不長，且聽過這些專業人士的人實在屈指可數，但他們是真正博學多聞的專家，我在心中也滿懷謝意。

威尼斯瓜爾迪與英國透納筆下的雲霧瀰漫；

法國亨利・盧梭，暱稱「海關員」，

其畫中色彩飽滿的叢林場景；

法國庫爾貝在聖巴夫主教座堂（San Bavone）

聖壇局部的飛翔畫面。

序言

這本書要談的不是繪畫，而是有裱框的畫作（除了方形框，也有圓形框），因為相對於裱框的畫作，繪畫的範圍太廣了：從西班牙阿爾塔米拉[2]洞窟壁畫到近代非洲理髮店的手繪招牌，或是噴火戰鬥機的機首塗鴉，甚至是人行道上的枕木條紋都算是繪畫。因此，我們將主題收斂，討論仍屬於繪畫的範疇，但排除壁畫、泥金裝飾手抄本插圖、金線編織的貴族掛毯、水彩畫及各式雕刻技術等藝術形式。本書談的範圍有限，只聚焦在可攜式的畫——木板畫、油畫、銅版畫上，且不為宗教目的而作的藝術品，這樣的分類符合當代對繪畫的想法，既合情又合理，然而綜觀繪畫的歷史整理，卻又顯得格外特別。

　　早在古希臘這樣的作品便已存在，古羅馬作家老普林尼（Pliny）就於著作中提到當時大眾及富人願意私下付出高價，只為求得將許多藝術家的作品運送到手，其中即包含古希臘畫家阿佩萊斯（Apelles）和宙克西斯（Zeuxis）的作品。而羅馬人則偏愛壁畫，它是介於畫作與裝飾品之間的混合物。羅馬

帝國晚期和中世紀時，藝術的發展趨勢偏向推崇聖像與壁畫。

查理大帝（Carlo Magno）則認為繪畫的重要性遠不及羊皮紙上的歷史裝飾畫和輪唱讚美詩集的插圖。13世紀時，講究美感的巴黎人對附有插圖的書籍趨之若鶩，使得許多以抄寫書本為主的出版社蓬勃發展。而後石雕、教堂彩繪玻璃成為藝術表現的主流，原因在於法國布列塔尼和諾曼第的皇室宮廷、公爵不如今日有固定首府，經常因征討而四處遷徙，當需要臨時辦公的地方，修道院和教堂便成了他們的歇腳處。人稱「大膽查理」的法國末代勃艮第公爵，卻為此付出極大的代價。他在1476年春的擴張領土戰爭中，先後於格朗松之役（Grandson）和莫拉特之役（Morat）敗給瑞士傭兵，他們是由一群在高山生活的鄉民所組成。瑞士傭兵戰勝後，將查理公爵豪華的駐紮處掠奪一空，戰利品包含珠寶、蠟封章、掛毯及珍貴的手抄本，還有一些比較重要的查理或查理夫人肖像木板畫。而與「大膽查理」同處15世紀，法國貝利公爵（Duca di Berry）的藏書，也就是著名的《時序祈禱書》[3]，這批珍貴的手抄本則顯示出當時主流的視覺文化。

當時法國皇室習於搬運傢俱、掛毯，作用是分隔城堡中偌大的房間，以便宮廷人員居住，這樣的傳統一直持續到17世紀，並促成皇家傢俱總管（Mobilier Royal）的興起，其不同於皇家娛樂事務總管（Menus plaisirs）之處，在於後者包辦餐具及其他配件。義大利則不同，王室、修道院、市政府都在固定的地方，裝飾藝術便展現於彩繪牆面。14世紀大瘟疫之後，原本的人口結構經過了兩個世代才恢復，人們重新建築，塗上白石灰，並以壁畫作為裝飾。自此，壁畫畫家成為社會職業的一種，而當時在木板或帆布作畫多以金色為背景，遂成為宗教畫的技巧。不過這種採用鮮明色彩來作畫的手法，之後便演變成文藝復興的特色。與此同時，在勃艮第人與法國人還有法蘭德斯之間，發生了意想不到的社會變動：城市不斷發展，人們累積財富，資產階級於是興起，他們為了經商出外旅行，而後衣錦還鄉。

此新興社會階層的最佳代表就是比利時根特市長尤斯特‧維特（Joost Vijdt），他資助了當地聖巴夫主教座堂的根特祭壇畫，

這組畫樹立了新式繪畫的典範，起先是由荷蘭畫家休伯特・范・艾克（Hubert van Eyck, 1370-1426）著手進行，他於 1426 年逝世後，其弟揚・范・艾克（Jan van Eyck, 1390-1441）接手將其完成。范・艾克兄弟的技巧在於使用油彩，過去兩個世紀，油彩通常只塗繪在木製雕像表面作為保護之用。版畫上精雕細琢的部分，是范・艾克兩兄弟依著草稿雕出，忠實地呈現出其獨特的風格，因為他們將整個世界概括呈現眼前，讓你對畫中亞當與夏娃驚覺赤身裸體的驚訝感同身受。幾年之後，揚・范・艾克還畫了一對資產階級夫婦《阿諾菲尼夫婦》（Coniugi Arnolfini），畫中男主人可能是來自義大利路卡（Lucca）的商人，在布魯日活躍了十年，畫中還有他的妻子喬凡娜（Giovanna Cenami）。這幅畫已經包含了未來幾個世紀的繪畫主題，同時也是新繪畫手法的最佳宣傳。兩人的木屐、窗台上的橙橘，從鏡子裡可發現訪客和畫家的身影，寫實地描繪在燈光照射下，掛在牆上釘子的念珠是如此晶瑩剔透，最後神來一筆的，是比兩位主人翁還顯目的小狗。從未有任何君主能夠被畫得比這對商人夫婦更具有莊嚴的形象，彷彿已經可以入鏡盧奇諾・維斯康堤[4]的電影《家族的肖像》[5]。

　　義大利的資產階級革命早在 13 世紀就已發生，道德教育主要來自修道院，由神職人員判定善惡，一切都要低調不張揚，美麗的牆壁只有市鎮廳與教堂才能擁有。義大利因人口數量再度增長，使得可耕種農地的重要性恢復，領主的統治也增強，15世紀時，貴族畫像與市民財富結合，威尼斯、佛羅倫斯、帕多瓦都跟米蘭一樣，開始時興肖像畫或是畫在可攜帶的物品上，自此人文主義和累積的財富成了家族遺產的一部分。除了壁畫，義大利同時以蛋彩在木板上作畫，可能是為了增加與自然的聯繫。15 世紀中，義大利半島與法蘭德斯之間的貿易競爭促成新繪畫技巧的統一：油畫的誕生，這是一項先進的技術產品，凝聚當代品味，成為證明個人資產的珍貴裝飾品，這也是歐洲城市對於資產階級追求貴族生活的具體見證。

　　也因此，今日我們才能玩起創造想像博物館的遊戲，讓繆思女神可以隨著我們天馬行空的想法翩翩起舞。

歸根「咎」柢，應該是知名的安德烈‧馬勒侯（André Marlraux）起的頭，他是法國戴高樂執政時代的文化部長，第二次世界大戰過後，總理任命他負責歐洲文化事務，早在他上任的前十年，就出版了《想像的博物館》（*Le Musée Imaginaire*），書內充分展現其慧點的預言。他聲稱現代高級知識分子的特色，是在於能將各個年代不同的理論結合並比較。不只如此，他也讚揚黑白印刷的複製品可以大量複製，同質化的貢獻，使當代大眾得以欣賞到 13 世紀的高棉雕像和加泰隆尼亞耶穌像。然而他對戰後藝術出版的熱情，並未預見我們現今生活充斥著無止盡的「媒體馬戲團」[6] 景象，也沒有預料到數位時代的來臨，底片已被淘汰，任何愛好者都可以自己成立一間無上限的相片收藏館。安德烈‧馬勒侯亦主張尊重法國詩人波特萊爾（Charles Pierre Baudelaire）所處時代的品味。因為波特萊爾自身鑑賞力的養成，大部分是來自他勤上羅浮宮參觀學習得來，（詩人並未真的見過喬托[7] 在阿西西（Assisi）所畫的宗教壁畫），反觀現代品味的養成，源自龐大的資訊，這使得過往的藝術遺產都能在當代呈現。更令人驚訝的，是他的直覺，他已認可想像的自由，從而證明了今天這本書的合理性，而不是一派胡言。21 世紀是資訊縱橫網路的時代，網路成為潘朵拉的盒子，不斷能發現各種令人驚奇的種類或色彩。萬花筒般斑斕的各種組合讓一切顯得高深莫測，所有的參考資料都一樣令人著迷，然而有時候這種魔力反而會變成一種沉淪。

　　本書提出的遊戲，其實是我這個說教者出的習題，希望讀者透過這份作業，按照循序漸進的假想欣賞畫作。這麼說是不是太狂妄了？！

　　「得了便宜還賣乖」講的就是這種扔了石頭把手藏起來，然後轉身伸出兩手乞求原諒的例子，不過這本書就是要得便宜又賣乖，所以才說它是遊戲，也是一個讓你可以自由安排的巡迴行程。有時我們自身的心理包袱會成為另一種知識的基礎，就如一座嶄新的迷宮，在迷宮裡，爵士樂裡的非洲音樂出現巴洛克對位法[8]，或如同精神分析師破解出快速眼動睡眠對記憶的影

響，美國後現代畫家艾力克・費雪（Eric Fischl, 1948-）因而在畫裡結合了對卡拉瓦喬和庫爾貝的記憶。

每個人在大腦分層和心靈都有自己想像中的博物館，滿腹經綸的義大利超現實畫家喬治・德・基里科（Giorgio de Chirico, 1888-1978）曾戲謔地提到，他作品中有關希臘特薩利亞（Tessaglia）海濱的那些馬，靈感是來自法國 Poulain 巧克力廣告的小馬圖案。現在輪到我推薦我的靈感來源，但請注意，這不過是我目前當下生活中，偶然的片刻集結成的結果，由於記憶就像個我們不時可以從中取出工具的壁櫥，只適用於思考生活當下經歷的那一刻，這座博物館同理可證，它的存在僅僅是瞬時之間。未來如果有幸得到出版社提供第二次機會，我會將內容做許多更動，不是為了改善或破壞，只是我經歷的時光或周遭的一切，肯定有了改變，所以內容連帶也需要跟著變動。當然讀者也有同樣的機會，不論是一個人或夥同友人，誠摯邀請你創作自己想像的博物館。許多國際間的出版業者一定對此樂觀其成，並樂意投注時間審閱收到的提案。

然而我寫的雖然是虛擬的博物館，但不全然是抽象的。書可以是抽象的，裡頭提及的圖片依序放置在頁面上，就有如先將資訊分類的大腦前庭，你可以看圖片，也可以讀文字，自由選擇排列的標準：編年的、美學的、主題的，詩意的。

然而博物館卻一定要具象，儘管只是虛擬的博物館，但仍可讓參觀者遊走其中。掛在博物館的作品就如書頁上的圖片，掛的位置適宜就如同排版設計的漂亮，不同處在於書頁只要翻過去，但牆面卻要能夠與空間、入口及其他牆面對話，博物館的空間格局是其建築形式的自然成果，所以我也安排了博物館的設計。有位德國的博物館館長，當他留在辦公室或純粹工作時會說：「Ich bin im Haus」，這是德文「我在家了」的意思，同樣的情形，若在義大利則會說：「Sono in ditta」（我在公司）。對他或對我們而言，這間「博物館」公司一定要是一間住宅或一棟建築，因此我覺得有義務更進一步把這遊戲延伸到建築設計。於是，這間博物館跟尋常的建築一樣有房間，設計好之後，就可以

決定參觀動線和安排畫作次序。選擇展出的作品不可避免地是依照我的品味和回憶，也有些是一時興起或視館內空間來決定，若有下一次，我會更加慎選。

讀者須知：這裡收藏和評論的畫，以往也許要倚靠聰慧的讀者或藏書豐富的圖書館才能領略，但在我們生活的非凡時代已不再需要：所有引起你好奇的疑問，都可以輕易地在網路上找到答案，網路真可謂是新一代女巫。請盡情在網路上搜尋畫作相關資訊，本書提到的畫作，你一定可以找到許多資料，說實在地，我自己也這麼做！

正立面圖

背立面圖

餐廳

交誼廳

圖書館

壁爐

客廳　　娛樂室　　　入口大廳　　　沉思室

一樓

廚房

車庫

廚房　　　酒窖　　　　　　　　洗衣房

地下室

16

畫廊／大陽台

化妝室　客用浴室

廚師臥房　情夫臥房　客房

二樓

男主臥

音樂廳

化妝室　衣帽間　衣帽間　儲藏室

浴室　女主臥　檔案室

頂樓

17

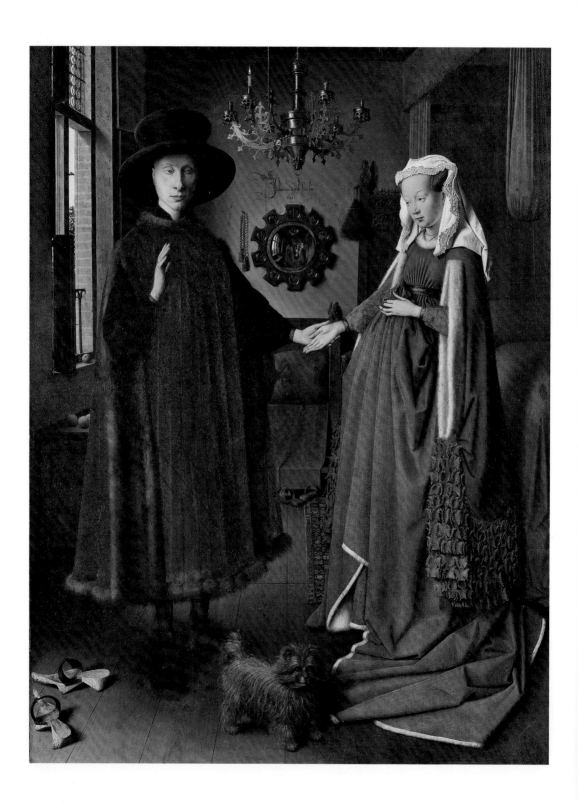

如何欣賞一幅畫：多花一點時間看

每天博物館中，都會有些層出不窮的景象，讓大部分的人感到不自在：一群人如行軍般，由未知的神祕力量，促使他們以跑馬拉松的速度，走過每一間展覽室，只為了能從遠處看到被其他參觀者擋住的藝術品。如此的景象在羅浮宮與烏菲茲美術館是司空見慣。參觀羅浮宮時，他們會先登上優雅卻讓人疲累的大階梯，這道階梯會通往《勝利女神之翼》（Nike di Samotracia），接著右轉，快速行進到義大利藝術家的展覽室，走入寬敞的大廳後，這群烏合之眾已經迷失，隊形逐漸瓦解，他們寧願將眼光轉向天花板，這裡的天花板裝飾華美，如照片一樣記錄著君主盛大的排場，而掛在下方，保羅・烏切洛（Paolo Uccello, 1397-1475）的畫作彷彿成了在遠方港口迷失的水手。接著他們進入長廊，經過達文西畫的《施洗者約翰》（San Giovanni），聖約翰朝上的食指彷彿在指路，而目的地的入口就在右邊幾步之遙，他們渾然未覺地從《帕納索斯山》（Parnaso）面前經過，這可是李維史陀（Lévi-Strauss）喜愛的畫。他們魚貫走入大廳，維洛內塞（Paolo Veronese, 1528-

揚・范・艾克
《阿諾菲尼夫婦》
1434 年 油彩・畫板 81.8×59.7 公分
英國倫敦，國家畫廊

1588）的巨幅油畫《迦納的婚禮》（Nozze di Cana）映照著對面防盜玻璃的反光，他們試圖以不同角度看清目標物——淹沒在人群中的《蒙娜麗莎》。

若參觀者是比平均身高較矮的人，那就扼腕了，他大概只看得到畫前萬頭攢動，還有不勝枚舉拿著手機非要拍照的手，好不容易等到幾秒可以瞻仰這幅名畫，卻得透過一層厚實的玻璃觀看，上頭因反光泛著有如牡蠣湯汁的綠光。最後他們只留五秒鐘欣賞拿破崙臥房的傑作，時間短到連打盹都來不及，然而對他們而言，任務已經達成，是時候進紀念品店買張明信片，然後犒賞自己一份奶油火腿三明治。烏菲茲美術館的情形也大同小異，不一樣的就是那裡比較熱。參觀者完全不在乎喬托的《聖母子像》（Madonna d'Ognissanti），唯一的目標只有波提切利的《春》（Primavera），而這幅畫早已被一車的日本遊客包圍得滴水不漏。防護畫作的玻璃厚重又龐大，且灰塵又無可救藥地沾附在玻璃內側（義大利總是缺乏人手維護），雙腳因久站而腫大，於是決定等下一輪空檔時，先坐在長凳歇息，沉浸在博物館灰濛的光線裡。其實布魯日的玻璃乾淨透亮（比利時出品，有口皆碑！），若是博物館使用這種玻璃，照明就會很好，然而顧此失彼，照明太亮又會導致玻璃可以當鏡子照，也許還會照出牙縫裡昨天晚餐的淡菜跟炸馬鈴薯以及黑眼圈。

擺在博物館裡的繪畫就像是歌劇中最悲慘的情境劇，以音樂來說，音樂如同其他型態的藝術，需要透過表演呈現，在管弦樂團指揮的意志與支配下，加快或放慢演奏，使觀眾在限定的時間內享受演出。在這段限定的時間內，頂多跳脫藝術家影響片刻，擠出一點時間打盹，但可不能說夢神阻礙了你對藝術的領會。有時大眾對畫作關注的時間太短，以為一小時就能看完義大利 14 世紀的藝術，很明顯地，這是光用「眼」看，而不是用「心」看，就如同欣賞歌劇《茶花女》怎麼可能只光用「耳」聽，而不是用「心」聽？更別提一個小時就聽完威爾第（Giuseppe Verdi）所有作品是有多麼荒謬！

除了我們這裡討論到的畫作，還有其他的作品，這些藝

術品都是經過長時間醞釀才成形，以盧卡‧焦爾達諾（Luca Giordano, 1634-1705）為例，即使有「快手盧卡」的美譽，也無法一朝一夕就將作品完成。那些為了擺設在教堂而生的畫作，信徒們可以觀賞一輩子，有時就著玻璃篩過的日光或彩繪玻璃窗映照下的彩色光影，有時則趁著下雨天的陰鬱氣味，有時是在夜裡或清晨的溫暖燭光襯托下，每次看都會不一樣，即使不是用心觀察，也會逐漸心領神會。不過信徒總是以敬重的態度來觀看畫作，在畫前冥想或祈禱時，習慣手畫十字聖號，可能是正祈求著聖洛可 [9] 治癒患病的親人。世俗的畫作則可能由訂畫的家族世代相傳，以《多尼圓形畫》[10] 為例，自 1506 年到 1825 年都保留在同一個家族手裡，直到末任的繼承者將這幅畫賣給托斯卡納大公（Granduca di Toscana），最後成為烏菲茲美術館館藏之一，然而參觀者卻看不到二十秒就假裝已經看懂了這幅畫。

　　在此提供大家避免淪於消費視覺藝術的方法，就是「多花一點時間看」，去博物館的時候，一次只看一幅畫，雖然知易行難，但這的確是當務之急，看完就跟它道別然後迅速離開，這樣才會看到這幅畫上你從未思考過的地方，接下來就是去找書看，帶著愉悅的心情隨意瀏覽，這樣可以不知不覺中耳濡目染。最後我要建議的練習，是透過現代的魔法工具：找一張揚‧范‧艾克高解析度的《阿諾菲尼夫婦》圖片，從網路下載後，檢視時放大局部並移動游標察看，彷彿這幅畫你拿在手中，好好端詳上一會，把自己當作阿諾菲尼夫婦的後嗣一樣去欣賞，然後細看畫中牆上掛著的透明玻璃念珠，你會驚豔地發現畫家如何靈巧地將光影展現在牆面上，你甚至會看見牆面的裂縫，其寫實程度直逼 19 世紀的繪畫。接著再看向窗台的橙橘，以及窗戶上木頭凹陷的部分與生鏽的釘子，窗戶手把色澤鮮明，好像伸手可以碰觸畫裡接合磚頭的水泥。暫時先忽略男主人偏藍的臉和妻子放在腹部上的手，這些早已被討論太多次，沒什麼新奇。

　　不妨仔細看一下男主人腳旁那陳舊的皮製鞋面木屐，以及男主人腳上所穿一塵不染的絲製長靴，而女主人的鞋子則是放在靠近來自東方的地毯處，地毯是鋪在用釘子釘成的木頭地板，

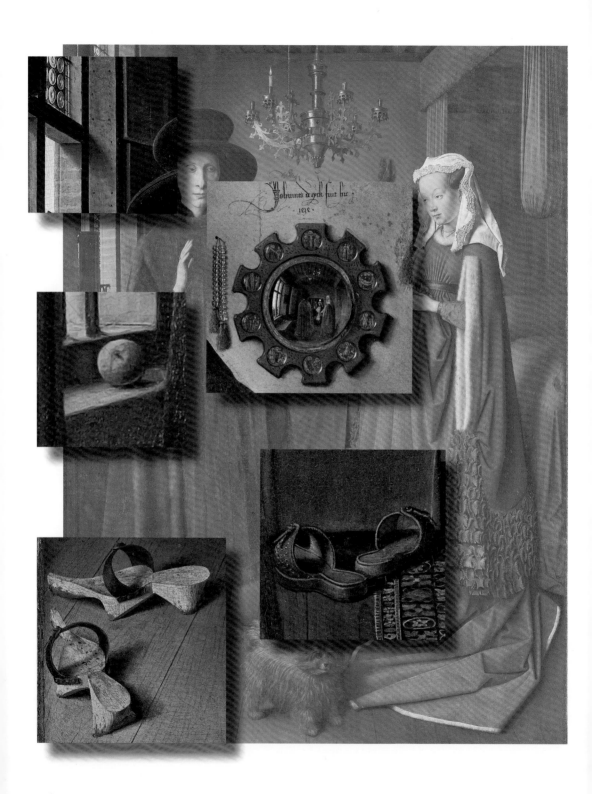

寫實到似乎可用指頭去感覺，這時別忘了，這幅畫的年代可是
1432 年，直至近代我們仍著迷於寫實的畫作，更顯得這幅畫的
珍貴！到了這時，你已經準備好出發到倫敦，除了買些有的沒有
的，還可以多參觀幾次掛在國家畫廊的這幅畫，我保證你不會
只看上十秒。

譯註

1　義大利文的「行政人員」為 amministratorte，結尾與蛋糕（torte）相仿，故作者以此
　　自嘲。

2　西班牙阿爾塔米拉（Altamira）是第一個被發現繪有史前人類壁畫的洞穴。洞內繪有
　　距今至少一萬二千年以前，舊石器時代晚期人類原始的繪畫藝術遺蹟，石壁則繪有
　　野牛、猛獁等多種動物。

3　《時序祈禱書》（*Ore*），中世紀發表的法國哥德式泥金裝飾手抄本，該書創作於 1412-
　　1416 年，由林堡兄弟為贊助人貝利公爵而作。

4　盧奇諾·維斯康堤（Luchino Visconti, 1906-1976），義大利電影與舞台劇導演，影
　　響了第二次世界大戰後的義大利電影。知名的作品有：《浩氣蓋山河》（*Il Gattopardo*,
　　1963）、《魂斷威尼斯》（*Morte a Venezia*, 1968）等。

5　《家族的肖像》（*Gruppo di famiglia in un interno*, 1974），主角是住在羅馬豪華公寓裡
　　的美國退休老教授，熱愛收藏繪畫，從他的角度審視了一個貴族家庭內部的種種狀
　　況。

6　「媒體馬戲團」，指媒體在報導新聞事件時過度炒作、超出原本應該報導的比例範圍。

7　喬托·迪·邦多納（Giotto di Bondone，約 1267-1337），義大利畫家與建築師，被認
　　為是義大利文藝復興時期的開創者，譽為「歐洲繪畫之父」。

8　對位法（Contrappunto）是在音樂創作中使兩條或者更多條相互獨立的旋律同時發
　　聲並且彼此融洽的技術。

9　聖洛可（Rocco di Montpellier，約 1346 / 1350-1376 / 1379），法國聖人，是許多城
　　市和國家的守護神，尤其是中世紀黑死病時，更是常被提及的守護神。

10　《多尼圓形畫》（*Il Tondo Doni*）或譯作《聖家族》，蛋彩畫，米開朗基羅在畫架上完
　　成的少數作品之一。Tondo 意為「圓形」，當時在佛羅倫斯常用來表現聖母馬利亞與
　　聖嬰在一起的題材。

入口大廳
ANTICAMERA

博物館的入口大廳與一般的入口大廳比起來，在建築上應該要較為豪華，才能夠與之匹配，尤其是我們這裡談得可是一座有規模的博物館。如此一來，借鏡散佈英國鄉間的別墅交誼廳，可說是順理成章，因為這裡通常是各種社交活動的中心，一般稱為「大廳」(Hall)，它的作用與威尼斯宮殿主樓層的中央大廳一樣，向來具有會合點的功能，當它被當作較低樓層的庭院使用時，則稱之為「長廊式門廳」(Portego)。不過英國鄉間別墅的大廳是直接通向室外，而威尼斯式大廳則要從一樓的大階梯拾級而上才能進入。這也就是「大廳」與「長廊式門廳」不同之處，後者的大階梯通向樓上的房間，而長廊上也有許多道門通往一樓不同的房間。想像的博物館採用的就是這一種。所以在這座博物館裡，入口大廳的用途不是讓賓客等候用，而是作為一個與會的場所，因為會面有時是行動快速且祕而不宣的，有時則是精心策劃、深思熟慮過的，而這場所的用意就在於當有人從旁撞見，或多或少會有蜚短流長，與其讓謠言傳得天花亂墜，那麼還不如讓這「過客」看個仔細。入口大廳另外還有一個重點，那就是每天都要換上新鮮的花朵。

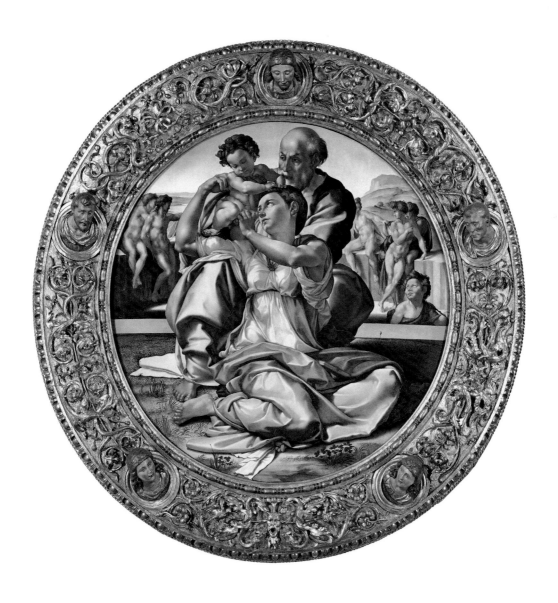

米開朗基羅
《多尼圓形畫》或譯作《聖家族》
1503-1504 年或 1506-1507 年
蛋彩‧畫板 直徑 120 公分
義大利佛羅倫斯，烏菲茲美術館

我實在沒有辦法不把這幅圓形畫放在樓梯的正下方。我們就從這裡由圓圈揭開序幕，而且是以一幅空前絕後的傑作來開場！這幅獨一無二，可搬動的畫作是米開朗基羅所繪，由佛羅倫斯商人安傑羅·多尼（Angelo Doni）委託繪製並買下，這名中產階級商人對這幅作品愛不釋手，西元 1506 同年又請拉斐爾畫了另一幅，由於他對成果十分滿意，便又再請拉斐爾替他內人畫了一幅，多尼夫人出身斯特羅齊家族[1]，因此拉斐爾倍加用心，將多尼夫人畫得優雅又具有藝術美感。繼米開朗基羅這幅畫作之後的畫都改成了方形，至少那些有鑲框以及易於運輸的繪畫是如此。米開朗基羅有個競爭對手——達文西，若托斯卡裔的米蘭人達文西以卓越的繪畫為人稱頌，那麼托斯卡裔的羅馬人米開朗基羅則無時無刻都以雕塑的角度思考。當米開朗基羅創作這幅畫時，雖然偶爾會從雕塑的角度抽離，但也只是一時片刻，當他的構思具體呈現在畫作後，可以看見他以高難度的設計表達了他對建築設計的癡迷。這就是新柏拉圖主義[2]的高超技巧，看看聖母經他雕塑後的肌肉線條多令人滿意，這可是每個練習皮拉提斯的人又羨又妒的成果！

　　這幅畫可謂是一場古典裸體與以裸體為背景的絕妙對話，對宗教救贖亦有所助益。在這之後，米開朗基羅再度遇上了另一個競爭對手，在他諸事不順時，這個對手的事業卻一帆風順，平步青雲。我指的正是波提切利，他也多次畫過圓形畫作。利皮父子檔畫家——菲利浦·利皮（Fra Filippo Lippi, 約 1406-1469）及小菲利浦·利皮（Filippino Lippi, 1457-1504）也一樣，只是他們的圓形畫如洗衣機的離心效果，所有的軀體都迎合圓圈的弧度而彎曲，好像這個圓圈就是魚眼鏡頭的焦點，或如前面提過的第一幅畫《阿諾菲尼夫婦》，由揚·范·艾克所繪的凸透鏡效果。米開朗基羅在這一點便勝出波提切利，因為米氏的圓形畫，無非是聖家族和古典兩者之間的完美組合，是一個圓滿的剪輯。它的圓形畫不強調光線，也不著重筆法，而是突顯整體的雕塑感。

多尼圓形畫

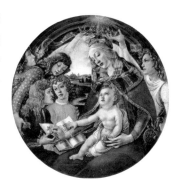

桑德洛·波提切利
《聖母頌》
1483 年 蛋彩·畫板 直徑 118 公分
義大利佛羅倫斯，烏菲茲美術館

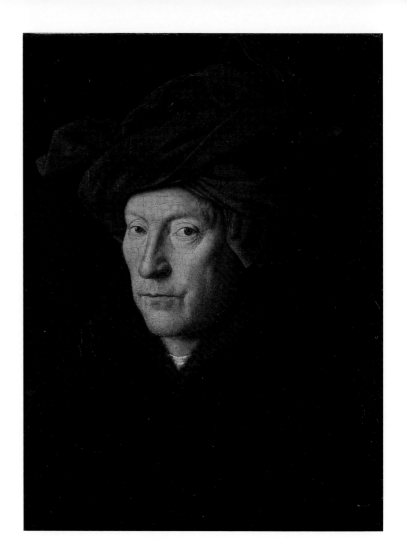

向荷蘭人致敬

階梯下方，靠近門的地方，往左可通向階梯，也迂迴地通向廚房，往右則是有安裝鐵門的密室，由可移動的畫作掩護著。這裡您將會看到兩幅肖像畫，一邊是你們已經熟稔的揚·范·艾克他所繪的男性肖像畫，畫裡是一名資產階級的荷蘭人，頭上纏著的頭巾很可能是由畫家虛構，畫裡的人眼神銳利地審視著觀賞者，正好與緊抿的嘴唇互相呼應，彷彿這名男子準備接受「不得上訴」的判決。另一邊則是一位面貌和藹可親的婦人，因為發現自己身處苦難世界而面容帶著些微的訝異，最初繪製這幅畫的目的，可能是要作為聖壇祭壇畫的下半部繪畫，這是羅希爾·范德魏登（Rogier van der Weyden, 1399 / 1400-1464）的

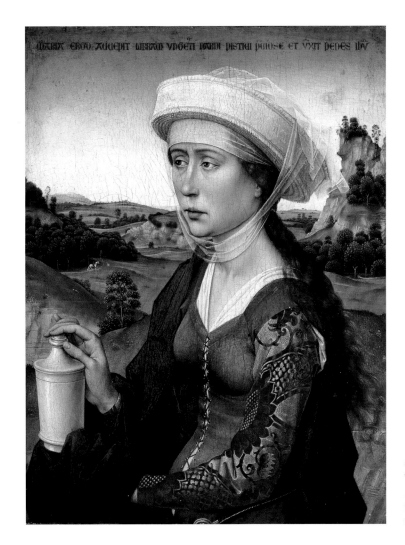

羅希爾·范德魏登
《巴拉克家族三聯畫》局部
1452-1453 年間 油彩·畫板
中央主畫 41×69 公分
兩側聯畫 41×34 公分
法國巴黎，羅浮宮

作品，我們之後會再提及。畫作的年代推測約為 1450 年左右，這一年剛好是天主教每隔二十五年一次的大赦年，是羅希爾到羅馬朝聖時所作，他的行程橫跨整個義大利，從米蘭到費拉拉（Ferrara），再從佛羅倫斯到拿坡里，其畫作深受艾斯特家族[3]、碧昂卡·瑪利亞·維斯康堤[4]、梅迪奇家族[5]的喜愛。他也是首位將楊樹帶入義大利繪畫的畫家，因此後來義大利的繪畫中，處處可見這種樹的蹤跡。而畫裡婦人豪華的外衣，則宛如荷蘭歷史學家約翰·赫伊津哈（Johan Huizinga）的名著——《中世紀的衰落》[6]的最佳表述。

聖徒烏蘇拉系列
畫作之一：
訂婚男女見面會

　　入口大廳裡有兩幅非凡的威尼斯風景畫特別引人注目，猶若歡迎參觀者的到來。在左邊牆面上的不遠處，則有一幅瓜爾迪的小型畫作，這幅畫作就如同收藏家的怪異收藏品，我不得不這麼做的原因，一來是出自對我內人的敬意，她是威尼斯人；二來是表達對小犬的感情，他的曾祖母長眠於水上墓園——聖米歇爾島（Cimitero di San Michele）。這裡共有三幅畫，之間的年代橫跨了兩個世紀，但畫裡卻有著共通點：潟湖海水獨有的腥鹹味、對威尼斯建築的讚揚、以及赫赫有名、精於描繪船隻的筆法。年代最久遠的畫，是出自維托雷・卡爾帕喬（Vittore Carpaccio, 1465-1525 / 1526）之手，他毫不避諱將自己的拉丁文簽名明目張膽地寫在正中央，就在旗竿基座上貼的捲曲文宣上，從這

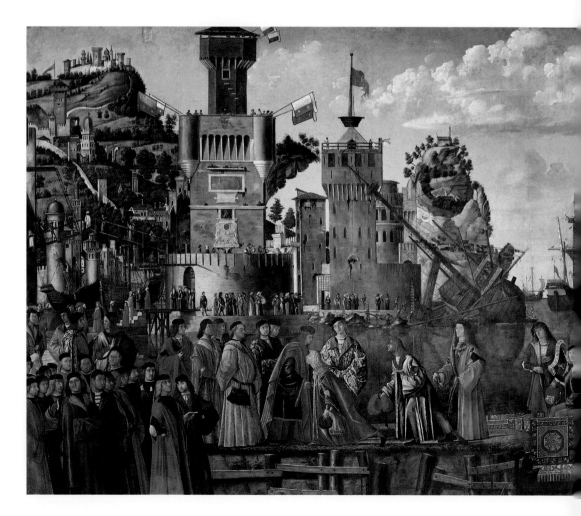

一點看來，可以感受到他對於完成這幅作品自豪萬分。

　　卡爾帕喬經常在畫上署名，這樣的手法吸引著觀畫者走近
細看，近到彷彿可以聽見畫裡人物的喧騰。在場人物有因公必
須出席的官員、神職者，或被強制要求參與的威尼斯市民（即使
這樣的場合在市民的公共生活裡，顯得太過官僚）。在那年代悠
遠的 1495 年，這幅畫有許多細節值得細細玩味。此時威尼斯仍
渾然未覺它身為航運樞紐的歷史地位，已經隨著哥倫布 1492 年
發現美洲，而開始走下坡，畫裡仍可感受到一片歡欣鼓舞、欣欣
向榮的氣象。畫家將用來支撐碼頭，深深固定在水底的樁柱描
繪得鉅細靡遺，從停泊處接駁乘客到克拉克大帆船（Caracca）的
快艇，也畫得絲絲入扣，你還可以看到這種小艇備有十支船槳。

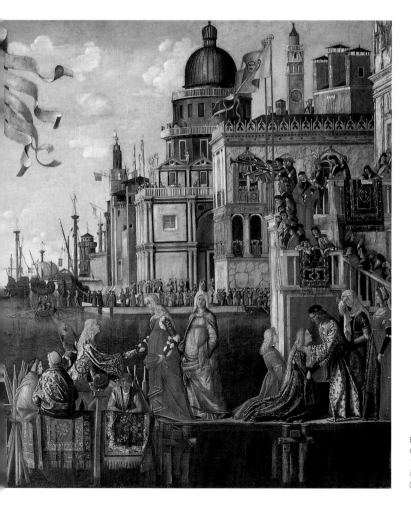

維托雷・卡爾帕喬
《訂婚男女見面會與朝聖啟程》
1495 年 油彩・畫布 280×611 公分
義大利威尼斯，學院美術館
（頁 32 為局部）

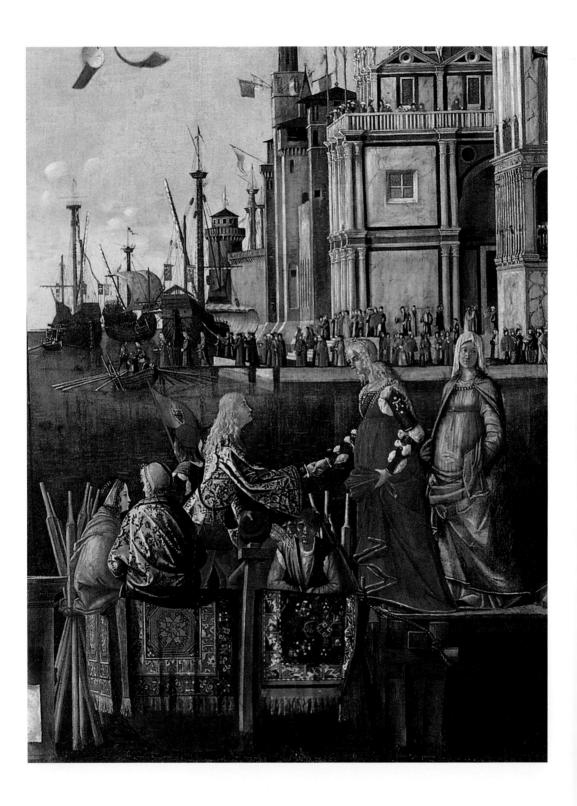

這幅畫裡的一切，都可作為研究當時歷史文化的文獻。

　　那時在威尼斯有嚴格的法律限制人民不得過於奢侈，因此只有在這種特殊場合，富人可藉機展現奢侈品和華美精緻的衣著。為了維持衣裳與雙手的潔淨，到處鋪設了來自東方的昂貴織毯。儘管畫中描述的看起來似乎都是事實（包含那因靈巧操作而傾斜的克拉克船），或幾近真實，但裡頭的建築卻都是出於想像，我推想可能是卡爾帕喬從來沒有離開過威尼斯，未曾到義大利本島觀看過令人讚嘆的文藝復興建築，或去觀摩與他同一時期的畫家——安德烈亞・曼帖那（Andrea Mantegna, 1431-1506）創作的《曼多瓦禮堂》（Camera degli Sposi a Mantova），其畫中的建築壁畫展現出令人驚嘆的空間感。卡爾帕喬蒐集資料的來源多是來自聽人口述或同行間流傳的建築設計稿，這在嚴謹的貝里尼家族[7]的畫室裡，絕對是禁止這樣瘋狂的舉動呀！所以他的建築空間概念在當時是超現實的，他也無意將這樣的手法樹立成典範。更何況，換成是在華爾街，也不需要這樣的型式！

鄰近斯拉夫人堤岸與聖馬可紀念柱的防波堤

接下來這幅畫和前面提到的畫相隔了四分之一個世紀，此時威尼斯已然失勢，但也更增添了另一種魅力，過往的軼事趣聞仍遺留在威尼斯作曲家托馬索·阿爾比諾尼（Tomaso Giovanni Albinoni）和韋瓦第的樂章，以及流傳在威尼斯劇作家哥爾多尼（Carlo Osvaldo Goldoni）的劇本中。而威尼斯畫家也多次將威尼斯風光收錄在各種大、中、小，不同尺寸的畫作，畫作的大小端看買家的口袋深淺，其中一種收藏者，現在已不能稱為「大使」，而要改稱「領事」，如英國領事史密斯（Joseph Smith）先生，他同時是名收藏家和藝術品經銷商；另一種收藏者，則是到歐洲壯遊時將油畫當作紀念品的旅者。這一類型的畫，偶爾會更動其中的船和人物，有時透過暗箱成像所採用的視點也會改變。畫面中可以看見兩名頭戴圓帽的神父在廣場上交談著，也許其中一個就是人稱「紅髮神父」的韋瓦第，另外還有一群紳士們聚在一起，每個人都戴著當時流行的三角帽，而一旁那活靈活現的小狗，更是畫中不可或缺的角色。如今的斯拉夫人堤岸已不再限定為斯拉夫人特定活動的區域，畫裡的這些衣服都是 18 世紀時流行的顏色，接近亞曼尼（Armani）常使用的柔和色或灰棕色：威尼斯當時並未像巴黎、倫敦一樣，喜歡活潑、多彩的衣著，就連威尼斯特有的貢多拉船，其船身都無可救藥地漆成烏漆抹黑的黑色，[8] 但他們仍有權在船上加裝半圓形的蓋頂，儼然是潟湖版的轎子[9]，雖然禁止載貨，卻成了許多人私密幽會的最佳掩護。這幅畫跟卡爾帕喬的畫作不同處在於，你要先從近處看，然後慢慢地後退，把眼光放遠來看，距離拉長時，觀者就能夠察覺到畫裡那股神祕的魔力：你會慢慢感受到空氣中的濕度以及那慵懶的動作，這是卡納雷托（Canalettol, 1697-1768）的絕技，他善於用寥寥數筆就能勾勒出真實的情境。你看那湖水以細小的筆觸小心翼翼畫成，他也一一描繪堆砌碼頭的石頭陰影，確切表達出物質的特性，因此我們的大腦得以重組畫面，這清楚說明了我們不是用眼睛看，而是透過大腦來解讀畫作。

卡納雷托
《斯拉夫人堤岸大道，往東邊看去的視角》
局部 1730 年
油彩·畫布 58.5×101.5 公分
英國柴郡，塔頓公園，國家名勝古蹟信託
（頁 36-37 為全圖）

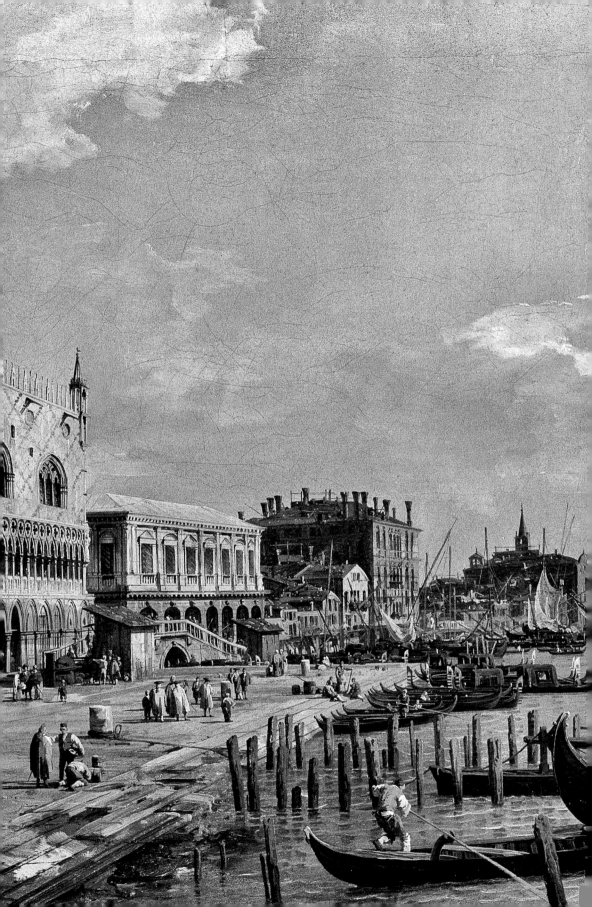

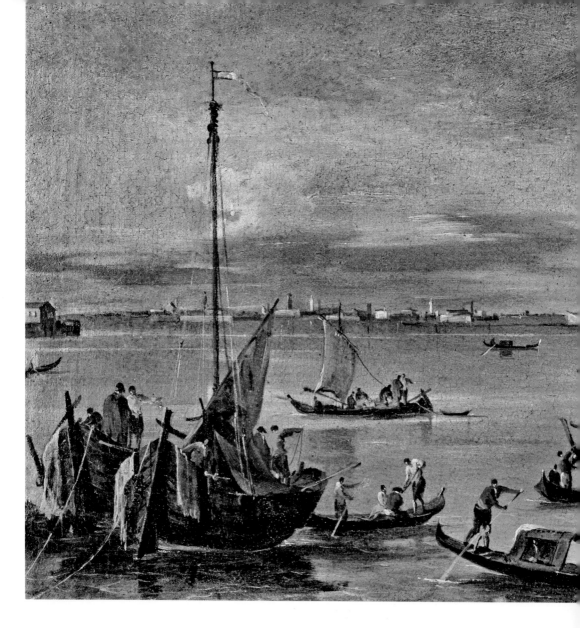

望向慕拉諾島的潟湖

弗朗西斯科・瓜爾迪與卡納雷托的外甥貝納多・貝洛托（Bernardo Bellotto, 約 1721 / 1722-1780）一同在卡納雷托的工作室裡見習，但瓜爾迪似乎力圖顛覆繪畫的語言，嘗試在時局緊張的 18 世紀，創作出屬於他的個人風格，這從他在這幅畫中為了凸顯船帆和船槳所使用的鉛白顏料，以及要求人們懂得欣賞他畫裡的內蘊都能窺見一斑。如此看來，他可說是後輩喬瓦尼・波爾蒂尼（Giovanni Boldini, 1842-1931），以及其他 20 世紀威尼斯

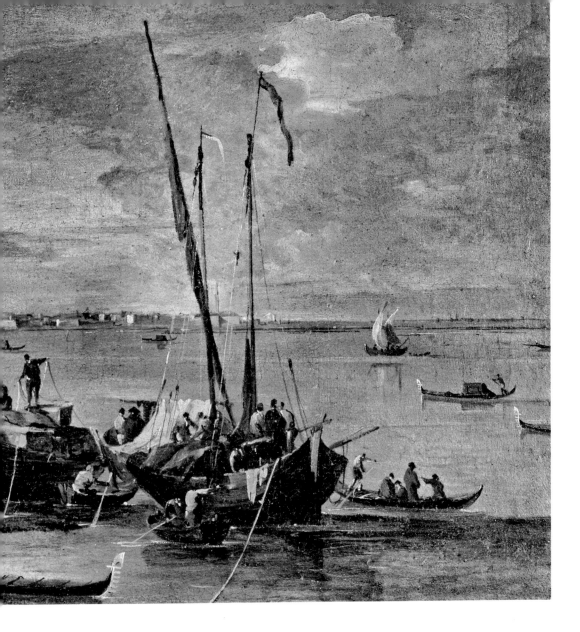

優秀卻鮮為人知的抽象畫家——坦克雷迪・帕爾梅強尼（Tancredi Parmeggiani, 1927-1964）和埃米利奧・維多瓦（Emilio Vedova, 1919-2006）的前衛藝術先鋒。富於實驗精神的瓜爾迪，偏好用幾個微小的色塊就敷設出他獨特的物體輪廓，實在是創新大師。這幅畫宛如一杯調和了卡爾帕喬和卡納雷托，浪漫主義和現代主義的可口雞尾酒！

弗朗西斯科・瓜爾迪
《從新堤岸望向慕拉諾島的潟湖》
約 1765-1770 年
油彩・畫布 31.7×52.7 公分
英國劍橋，菲茨威廉博物館

神聖與世俗之愛

我們把時間往前倒轉兩個世紀前，地點仍在威尼斯，但我們要談的這位威尼斯畫家不能說是完全的威尼斯人，出身卡多雷（Cadore）的提香（Tiziano Vecelli, 1488 / 1490-1576），依照馬勒侯說法，他將畫中兩個維納斯放置在阿爾卑斯山上的雲端。提香這個時期的畫風深受同學吉奧喬尼（Giorgione, 1477-1510）的影響，畫中充分顯現在山間水邊對描繪裸體的熱愛，這幅畫同時也是人文主義收服了統治階級的象徵，在恩師貝里尼過世後，提香繼而成為威尼斯共和國的官方首席畫家。而畫裡裸體孩童在古代羅馬式石棺旁玩耍的手法，是兩位文人彼得羅·本博（Pietro Bembo）和馬爾西利奧·費奇諾（Marsilio Ficino）在描述奧維德[10]的神話中也曾利用過的手法。總之，不論是身穿華服或赤身裸

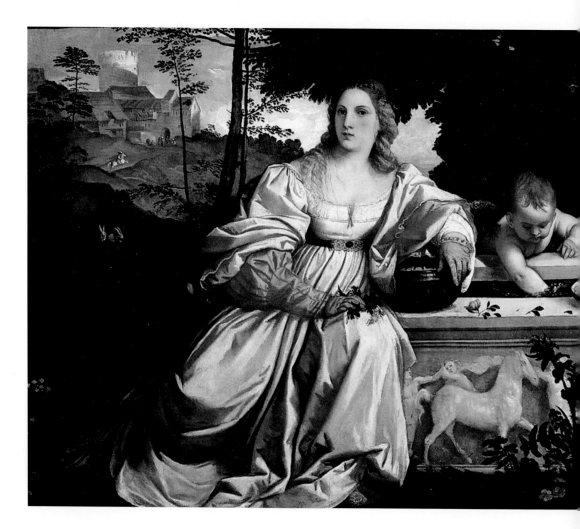

體，在提香看來，愛情都該以女性來體現。

　　石棺上描述士兵離開水面踏上陸地的一幕場景，宛如威尼斯共和國歷經康布雷聯盟[11]之後的情形，沒多久，帕拉迪歐（Andrea Palladio）誕生，他設計了許多別墅，造就他建築大師的地位。威尼斯歷經多年的戰爭後，終於來到收割成果的時刻，此時，提香還不到四十歲，但已經有免稅資格以及公共養老金——一百枚杜卡托幣，這種錢幣是由威尼斯共和國發行的。出於他作畫的豐富美感，自此幫助他累積的財富，讓他成為義大利半島史上最富有的藝術家。可想而知，百年之後熱愛藝術的樞機主教西皮歐內·波各賽（Scipione Borghese），同時也是教皇保祿五世的姪子，想方設法也要買到提香的畫作。

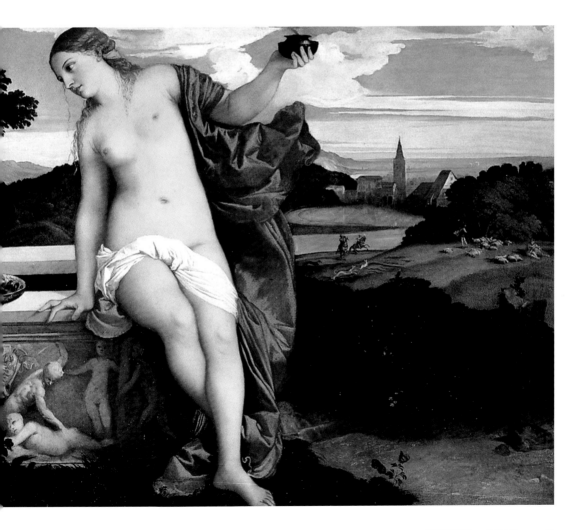

多明尼基諾
《戴安娜的狩獵》
約 1616-1617 年 油彩‧畫布 225×320 公分
義大利羅馬，波各賽美術館

戴安娜的狩獵或稱之為
戴安娜的沐浴，又或者對我們而言，
是值得爭取的「奪彩杆」[12]

樞機主教西皮歐內‧波各賽是個集熱
情與貪婪於一身的藝術蒐藏家，他
具有卓越的美感，卻也缺乏道德觀念。從藝
術評論家羅伯特‧休斯（Robert Hughes）某篇
對文藝復興贊助人西吉斯蒙多‧馬拉特斯塔
（Sigismondo Malatesta）的分析評論看來，西皮
歐內果然是一個道地的義大利人。為了能夠
得到人稱「阿爾皮諾騎士」——朱塞佩‧塞
薩利（Giuseppe Cesari, 1568-1640）的畫，他羅織
「莫須有」的罪名陷害朱塞佩，將之囚禁。
這還不是個案，曾為朱塞佩徒弟的卡拉瓦喬
也深受其害，曾有一段時間，西皮歐內故意
不實行卡拉瓦喬的特赦，只為了能夠將卡拉
瓦喬的畫低價收購，占為己有。同時期的波
隆納畫家多明尼基諾（Domenichino, 1581-1641）
眼見樞機主教不擇手段，深怕自己也會慘遭
毒手，為了明哲保身而逃離了艾密利亞地區
（Emilia）和羅馬，且餘生都未再踏入這座永
恆之城。而西皮歐內最後一次濫用職權，也
是為了說服多明尼基諾將前任樞機主教皮耶
特羅‧阿爾多柏蘭第尼（Pietro Aldobrandini）
訂購的作品《戴安娜的沐浴》轉賣給他，這
位阿爾多柏蘭第尼是教皇克萊孟八世（Papa
Clemente VIII）的姪子，克萊孟八世如同許多

名為八世的教皇一樣（像是波尼法喬八世（Papa Bonifacio VIII）、烏爾巴諾八世（Papa Urbano VIII），都不是好惹的角色，他因斬首羅馬貴族貝亞翠斯‧倩契[13]和火焚哲學家焦爾達諾‧布魯諾[14]而遺臭萬年。當時巴洛克畫風初興，畫中戴安娜那些純白肌膚的朋友顯得分外明亮，對比那時的世界充斥著暴戾之氣，刺殺法國國王亨利四世的弗朗索瓦‧拉瓦萊克（François Ravaillac）數年前才在巴黎被四馬分屍，因此眾人盡可能希望重拾社會祥和的氣氛，一些紳士甚至蓄起八字鬍和山羊鬍。上個世紀即將結束前，許多波隆納的畫家在教皇格雷戈里十三世（Papa Gregorio XIII）來到羅馬之後也陸續來到羅馬，歷經在法爾內塞家族[15]工作的波隆納畫派代表人物卡拉契（Carracci）三人組，還有圭多‧雷尼（Guido Reni, 1575-1642）接連的努力下，他們為即將式微的矯飾主義注入了新的生命，如同一百年前的威尼斯，郊區也為市中心帶來活力，畫作《戴安娜的狩獵》雖然是在《神聖與世俗之愛》出世的百年之後才完成，貪婪的樞機主教西皮歐內就跟今日的收藏家一樣，識貨地買下已受世人認可的新畫與古畫。

宙斯和伊歐
（可別誤以為是「木星與我」[16]）

安東尼奧‧阿萊格里‧達‧柯列喬（Antonio Allegri da Correggio, 1489-1534）是義大利北部艾密利亞區第一位改變畫風，將肉慾融入畫裡的藝術家。他與提香是同一個時期的畫家，生於 15 世紀，在人文主義與文藝復興時期掀起另一股革命風潮，作畫風格善於營造曖昧高漲的氣氛，他畫出了義大利繪畫中第一雙修長的大腿，這樣拉長身體比例的技巧很可能影響了後來的矯飾主義風格畫家——帕爾米賈尼諾（Parmigianino, 1503-1540），導致他作品中的人物往往肢體修長。身為波河北部的肉慾派之父與影響卡拉契波隆納畫派三人組的古典主義先驅，不可避免地要處理宙斯四處留情的題材，就如同提香也無法拒絕他那些挑剔的西班牙客戶。為了描繪奧林匹亞的主神宙斯的風流韻事，威尼斯畫派的柯列喬援引達娜艾[17]接受宙斯幻化成黃金雨與之溫存的橋段，因為這段情節最為神妙，而且「雨」就是掉下來的雲轉換而成。柯列喬以完全創新的油畫技巧展現了雲霧純白柔

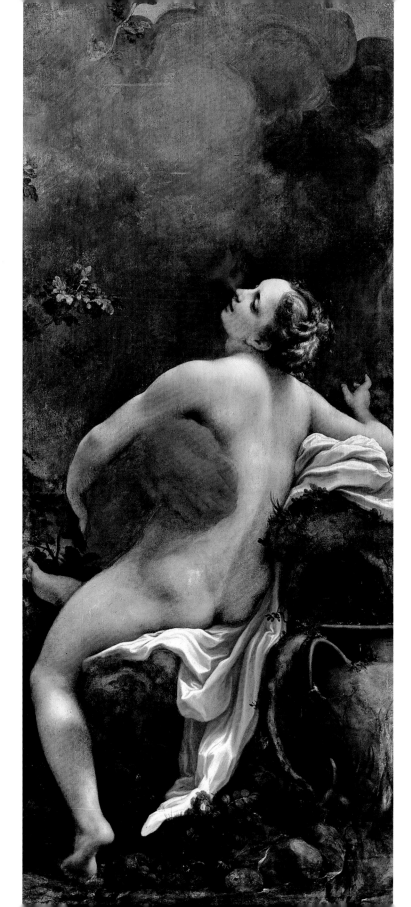

軟的形象，畫裡帶著超現實的風格，隱約可見宙斯的臉龐與手，手是如熊掌形狀的雲霧，輕輕擁抱伊歐，而兩人鼻尖相依地親吻著。

柯列喬的構圖裡，慣於設計螺旋般的律動感，所有的物體都在旋轉，有時就如一陣旋風，而在這幅畫中，一切宛如懸浮在半空中。這樣的元素彷彿是潛藏的螺旋狀病毒，先是影響了巴洛克早期雕塑家弗朗切斯科·莫奇（Francesco Mochi, 1580-1654），接著影響了卡拉瓦喬的天使圖，在經過一世紀後達到成熟階段，造就了貝尼尼（Gian Lorenzo Bernini, 1598-1680）如飛舞般的雕像。

「時髦婚姻」六幅組畫之《伯爵夫人的早起》

柯列喬的畫作原本可能是屬於曼多瓦公爵，當公爵的經濟狀況搖搖欲墜，只好轉賣，時值 1627 年，英王查理一世還未被送上斷頭台，這件事情對盎格魯－撒克遜地區的繪畫無疑是一劑強心針，激勵了當時的英國畫界，他們得以超越小霍爾拜因（Hans Holbein der Jüngere, 約 1497-1543）為英國繪畫發展設下的藩籬，有勇氣開始作畫。毋庸置疑的，霍加斯（William Hogarth, 1697-1764）是啟發了歐洲諷刺畫和嘲笑畫的第一位大師，其最傑出的畫作之一，是於 1743 年所作的一系列嘲諷畫，主題是諷刺當時商人想要透過

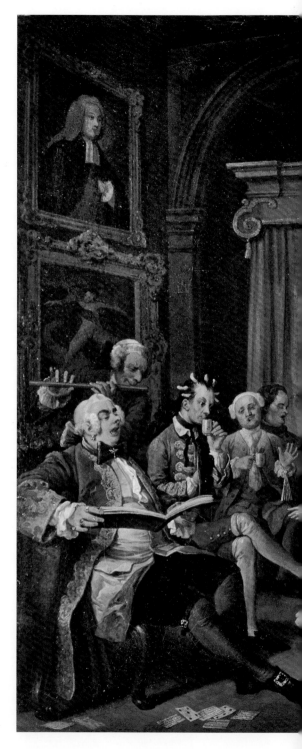

威廉·霍加斯
《時髦婚姻》──〈伯爵夫人的早起〉
約 1743 年 油彩·畫布 70.5×90.5 公分
英國倫敦，國家畫廊

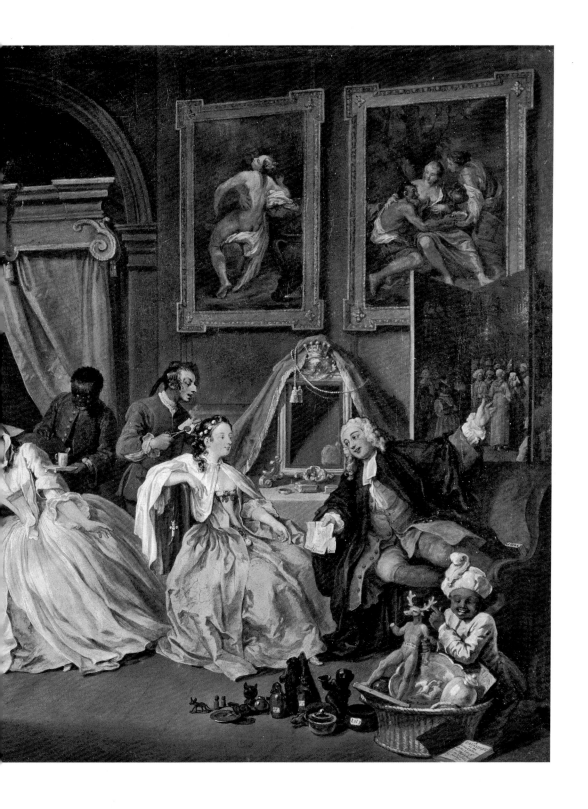

與貴族締結婚姻來改變社會地位的幻想，在這之前，還有一部系列畫作《浪子歷程》（A Rake's Progress）也是優秀的嘲弄作品。那時候上層階級的人幾乎都以購買貢扎加[18]家族所收藏的畫作來作為家中的裝飾，這也是為何在組畫的第一幅《婚約》中，隱約可見牆上掛有卡拉瓦喬的《梅杜莎頭像》（Gorgone-Medusa）複製品。而如同前面提到上流社會慣於收藏名畫的風潮，畫中牆上的畫幾乎都可以辨識出主題與畫家。但讓我們感興趣的，是第四幅畫——《伯爵夫人的早起》裡，房間牆上掛了前面提過的《宙斯和伊歐》，象徵了伯爵夫人正享受偷情的快樂，畫裡該有的元素都有：伯爵夫人和理髮師；為了不用戴假髮，而夾上滿頭髮卷的年輕普魯士外交官；負責娛樂賓主，戴著黑色領結的歌唱家與吹笛子伴奏的樂師以及皮膚黝黑的男孩僕僮正玩著一堆古物，而他手上所把玩的頭上長角的鹿頭人身玩偶，則象徵了同時代伏爾泰所寫的《小聰明遊記》[19]的結局：「我結婚了，我被戴了綠帽子，我覺得這真是人生在世最美麗的時刻了。」

帕埃斯圖姆的海神廟

這幅畫讓我得以重遊法國，其實我想這樣做，也已經有好一段時間了。這幅畫的畫家，並不是特別重要的人物，但他的畫不可思議地令人回味無窮：修伯特・羅伯特（Hubert Robert, 1733-1808），就跟其他許多畫家一樣，在義大利半島找到了作畫的最佳靈感來源，而這裡提到的其他畫家，包含了較聞名的巴洛克時期的法國風景畫家克勞德・洛漢（Claude Lorrain, 約1600-1682），以及令人好奇，同樣來自法國的風景畫家迪迪埃・巴哈（Didier Barra, 1590-1652），其他還有許多你們已經耳熟能詳的畫家，我就不多提了。我喜歡這幅畫如同我有時喜歡法國人一樣，與其說是喜歡他們的繪畫手藝，不如說是喜歡他們知識分子般的思維。羅伯特猶如史蒂芬・史匹柏電影中的幸運兒之一，走進新發現的帕埃斯圖姆[20]的沼澤地尋找挑戰，想要發現還未被人發現的多立克柱遺跡。1763年的喬凡尼・巴蒂斯塔・皮拉內西[21]就沒這麼好運氣，他遭蚊子叮咬後，染病去世。還有另外一個古典主義者的作品可以看見希臘城邦的樣貌，

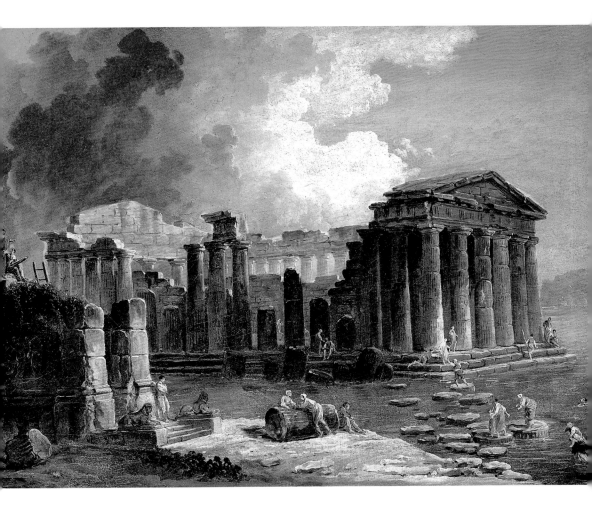

同時也是盧梭[22]欣賞的作品。羅伯特與這位作者的作品可謂是
地中海玫瑰，而且還是非比尋常的雙花夾竹桃那般的動人，我
所說的，正是德國考古學家與藝術學家溫克爾曼（Johann Joachim
Winckelmann），1763 年他從類似的旅行返回家鄉後，同年在德勒
斯登出版了《古代藝術史》（*la Geschichte der Kunst des Altertums*），這
本書可以說是現代藝術思想的搖籃。

修伯特·羅伯特
《帕埃斯圖姆的海神廟》
約 1800 年 油彩·畫布 38×55 公分
俄羅斯莫斯科，普希金造型藝術博物館

譯註

1　斯特羅齊家族（Strozzi），15 世紀在歐洲擁有許多銀行的佛羅倫斯家族。

2　新柏拉圖主義（Neoplatonismo），結合柏拉圖、畢達格拉斯、亞里斯多德等古典希臘思想體系的哲學流派。主張思想比事物更重要，他們也認為靈魂與生具有美德，能內修升天。

3　艾斯特家族（Este），顯赫的義大利貴族家庭，是著名的文藝復興時期的藝術贊助人，家族名字來自於帕多瓦附近的艾斯特城堡。

4　碧昂卡・瑪利亞・維斯康堤（Bianca Maria Visconti, 1425-1468），米蘭公爵弗朗切斯科一世・斯福爾扎（Francesco I Sforza, 1401-1466）的妻子，弗朗切斯科一世也是斯福爾扎家族在米蘭統治的開創者，同時也是文藝復興時期的贊助者之一。

5　梅迪奇家族（Medici），13 至 17 世紀時期在歐洲擁有強大勢力的佛羅倫斯名門望族，對於贊助文藝復興不遺餘力。

6　《中世紀的衰落》（*L'Autunno del medioevo*, 1919）又譯為《中世紀之秋》，此書致力於對范・艾克兄弟及其對該時期的藝術、文化與時代生活的研究而聞名。

7　貝里尼（Bellini）家族，義大利威尼斯畫派早期代表畫家家族，文藝復興時期最成功的義大利繪畫世家。

8　貢多拉（Gondola），又譯鳳尾船，長約 12 公尺、寬約 1.7 公尺，是威尼斯特有和最具代表性的傳統划船，船身全漆黑色，由一名船夫站在船尾划動。16 世紀時的貢多拉外表艷麗，貴族們經常乘坐裝飾精美的貢多拉炫耀自己的財富，為了遏制這種奢靡的風氣，1609 年，威尼斯政府規定所有的貢多拉必須漆成黑色，並且統一了它的特定樣式。

9　原文 Felze，是威尼斯小船上的加蓋船艙，如船艙的半圓形蓋頂，冬季加裝時可保暖，另也可保有隱私，就像陸地上的轎子，所以作者戲稱為潟湖版的轎子（versione lagunare della portantina）。

10　奧維德（Publio Ovidio Nasone，西元前 43-17/18），古羅馬詩人，代表作《變形記》（*Metamorphoseon libri*），《愛的藝術》（*Ars armatoria*）和《愛情三論》（*Amores*）。

11　康布雷聯盟（la lega di Cambrai, 1508），歐洲各君主與義大利城邦於康布雷結盟，該聯盟由羅馬教廷發起，旨在共同阻止威尼斯的擴張，並且引發對威尼斯的戰爭，史稱「康布雷聯盟戰爭」。

12　奪彩杆（Albero della Cuccagna），義大利一種民俗慶典，杆頂有獎賞，多為食物，杆上抹油增加攀爬困難度，類似台灣的「搶孤」方式。

13　貝亞翠斯・倩契（Beatrice Cenci，1577-1599），義大利羅馬貴族，因不堪父親長年虐待她與家人，而與家人合謀弒父，最後被教廷判死刑。

14　焦爾達諾・布魯諾（Giordano Bruno, 1548-1600），義大利文藝復興時期的哲學家、數學家、天文學家，最後因其泛神論宗教思想，被宗教裁判所判為「異端」，於 1600 年 2 月 17 日在羅馬百花廣場被燒死。

15　法爾內塞家族（Casa Farnese），義大利文藝復興時期具有影響力的家族，最為人所知的重要成員有教皇保羅三世（Paolo III, 1468-1549）。

16　《宙斯和伊歐》（Giove e Io），Giove 除了表示「宙斯」，也有「木星」的意思，而 Io 除了表示少女「伊歐」，也是義大利文中「我」的意思。

17　達娜艾（Danae），希臘神話中的人物，她是阿耳戈斯國王（Argos）阿克里西俄斯（Acrisius）的女兒。預言說國王未來的孫子將對他不利，因此阿克里西俄斯將達娜艾與她的保姆一起關在宮殿下的一個地窖裡，宙斯看到了達娜艾後，趁她睡覺時化做一陣黃金雨與達娜艾交配。

18　貢扎加家族（Gonzaga），於 1328 年到 1708 年統治北義大利曼多瓦的家族。

19　《小聰明遊記》（*Histoire des Voyages De Scarmentado*, 1753-1756），伏爾泰以第一人稱所寫的預言諷刺小說，主人翁 Scarmentado 名字取自義大利文「scarso di mento」，類似少根筋之意。

20 帕埃斯圖姆（Paestum），義大利坎帕尼亞地區的城鎮。以古希臘建築多立克柱式神廟而聞名。

21 喬凡尼・巴蒂斯塔・皮拉內西（Giovanni Battista Piranesi, 1720-1778），義大利雕刻師、建築師、建築理論家。

22 讓－雅克・盧梭（Jean-Jacques Rousseau, 1712-1778），啟蒙時代瑞士裔的法國思想家、哲學家、政治理論家和作曲家。

入口大廳
Anticamera

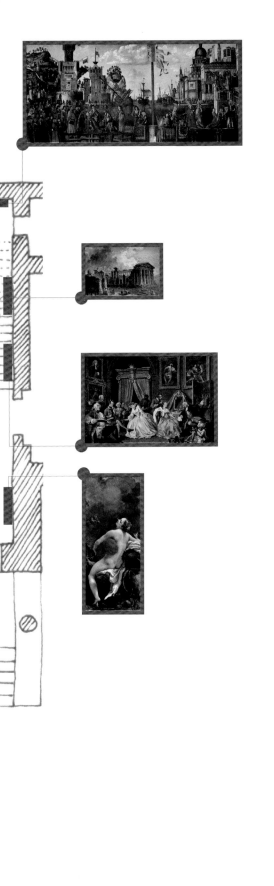

沉思室
PENSATOIO

當　參觀者來到博物館，導覽文宣上必定會書明緊急逃生路線，並且委婉地建議一條從容參觀的路線：首先從交誼廳開始，再經由右邊的門進入小間的沉思室，接著才是大間的圖書館。這裡，還有另外一個選項可考慮：以逆時針方向來參觀這座博物館，而這也符合幾何邏輯的正向思考[1]。

　　沉思室是每間有規模的圖書館不可或缺的附屬品，參觀者理當尊重圖書館內的秩序，因此這裡可不容許看書的時候，眼皮不住往下滑，頻打瞌睡的情況，這也是為什麼需要沉思室這個空間來緩和這種尷尬的情形。這間沉思室，用法文形容：des meubles luisants, polis par les ans, décoreraient notre chambre，意思是「歷經長時間的使用，使得這些家具光滑閃亮，點綴了整個房間」。在這裡，桌子一定要採用法國攝政時代宮廷裡，布勒[2]為貴族設計的鑲嵌木工二代樣式，這張豪華設計的寫字檯，可是當時政府權力強勢，毫不妥協的象徵。沙發則要使用與寫字檯座椅不同的款式，而寫字檯的座椅自然是與寫字檯一樣古老的款式，是那種巴洛克早期，看起來有權威但容易讓人打瞌睡的座椅；而提供給參觀者的沙發，我則偏好「路易十五風格」[3]椅子，由奧比松[4]作坊製

造，將拉・封丹（Jean de La Fontaine）寓言故事內容織成的繡花面椅，不過椅座要採適合以前整天坐慣馬鞍的人所使用的硬椅座，這樣的椅座對現代的參觀者而言太剛硬，無法久坐，便不會讓人坐了賴著不走。桌上的檯燈選用法式撲克牌桌燈，配有新古典主義希臘方形回文飾燈罩。落地燈揀用美國設計師路易斯・康福特・蒂芙尼（Louis Comfort Tiffany）的作品，圖中看不出來，是因為它被放置在對面的角落，青銅製燈座有著荷葉邊裝飾，塗鉛玻璃製燈罩則有紅色罌粟花樣式點綴，即使法國詩人波特萊爾也會滿足於這般的「奢華、寧靜與享樂」[5]。

　　這裡掛的畫負有偉大使命，對各種不同面向的求知慾，它們必須激起參觀者意料之外的心智陶冶，更何況參觀者早在入口大廳就接受了破冰儀式洗禮，因此，不論是高談闊論阿比・瓦堡[6]龐雜的圖像狂熱傾向，還是說三道四的淺白社交話題，他們應能夠感知到對藝術不同的熱情程度。

聖傑洛姆

沉思室裡的壁爐是依義大利雕刻家與建築家皮拉內西的設計原則所打造的近代作品，有著代表新古典主義的大理石，兩邊高處的扶柱則有優雅的靈堤犬浮雕裝飾，按照慣例，永遠需要一幅適當尺寸的作品，恰如其分地掛在壁爐上。那麼，還有哪一幅比安托內羅・達・梅西那（Antonello da Messina, 約 1430-1479）的椴木木板油畫《書房中的聖傑洛姆》更適合呢？安托內羅利用「視覺陷阱」的技巧，以金黃色調巧妙地畫出這幅畫的框架，並在畫緣加上漫步的孔雀與鷓鴣，除了兩者皆是「信仰」的象徵，也同時是畫家借助來製造錯覺的工具，即使只是一幅 45×36 公分的小幅油畫，觀者卻對畫面有立體空間的體驗，這是出自畫家對禽鳥的身長有過精密的校對，得以和框邊的尺寸對比，營造出空間感。因此這幅意味深長的畫，所教導的第一課就是：凡是畫都有它具體的尺寸及內含的心理作用。

　　這在 15 世紀下半葉開始時，啟蒙了人們的心智，時代和畫風都可見承先啟後，像是皮耶羅・德拉・弗朗西斯卡（Piero della Francesca, 約 1416 / 1417-1492）創作極具概念性的《塞尼加利亞的聖

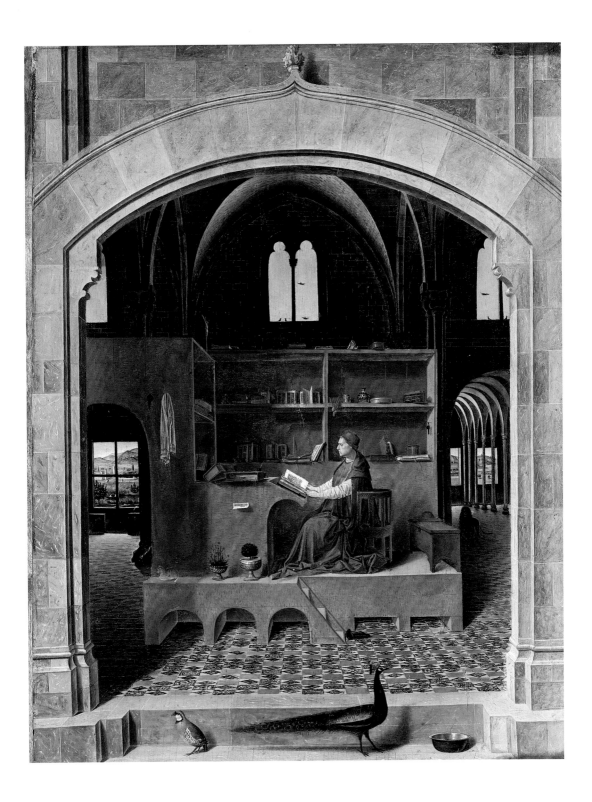

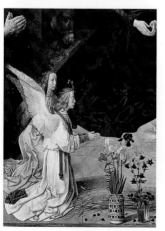

母》（Madonna di Senigallia），本頁左上附圖同畫中右上角，置物架上的靜物以同樣手法，但更簡扼的方式吸引了觀畫者的注意力。還有荷蘭畫家雨果・凡・德・格斯（Hugo van der Goes, 約 1430 / 1440-1482）的《波堤納利三聯祭壇畫》，這幅畫完工後的翌年，身為委託人的銀行家波堤納利（Tommaso Portinari），千里迢迢從比利時將畫輾轉運送到佛羅倫斯，為的是證明油畫比蛋彩畫略勝一籌。畫中在前景的小花與安托內羅的畫相仿，都放在類似的陶器中，而畫裡的天使，則承襲一百五十年以前，喬托畫作《寶座聖母像》（Madonna d'Ognissanti）中，屈膝於聖母前的天使形象。

這解釋了安托內羅的作品中為何網羅了這麼多美學的交集。說起來，安托內羅是個極其有趣的案例，在他之後，西西里島上可是等了將近半個世紀，才又誕生其他卓越的現代藝術家。若只歸類他是梅西那（Messina）的畫家，那西西里可就沒人了，但他確是貨真價實、道地的梅西那人，那裡有許多威尼斯的船隻往來，自亞得里亞海往南行駛，停留在塞尼加利亞（Senigallia）補充供給品，並在那裡與自法蘭德斯啟航的船隻交會，或者跟著一起航行。於是安托內羅美感的淵源與威尼斯畫派的維瓦里尼（Vivarini）繪畫家族、尼德蘭畫派的范・艾克兄弟同處相同的時間點，他在仍帶有哥德風格的加泰隆尼亞式建築下，運用想像力畫出從未親眼見過的獅子形象。

你可能認為安托內羅因為沿用法蘭德斯的油畫配方，而比佛羅倫斯人早一步使用油畫作畫，不過是「前人種樹，後人乘

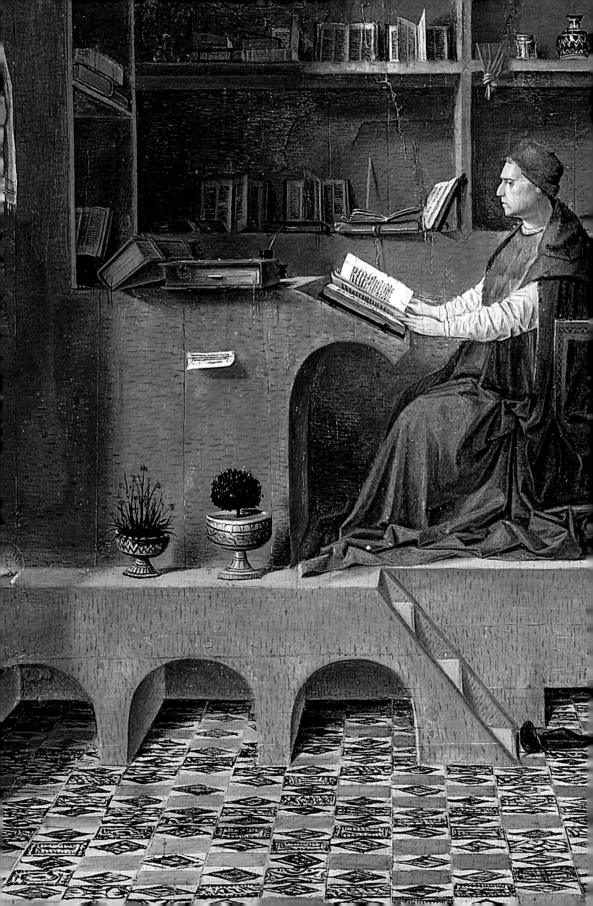

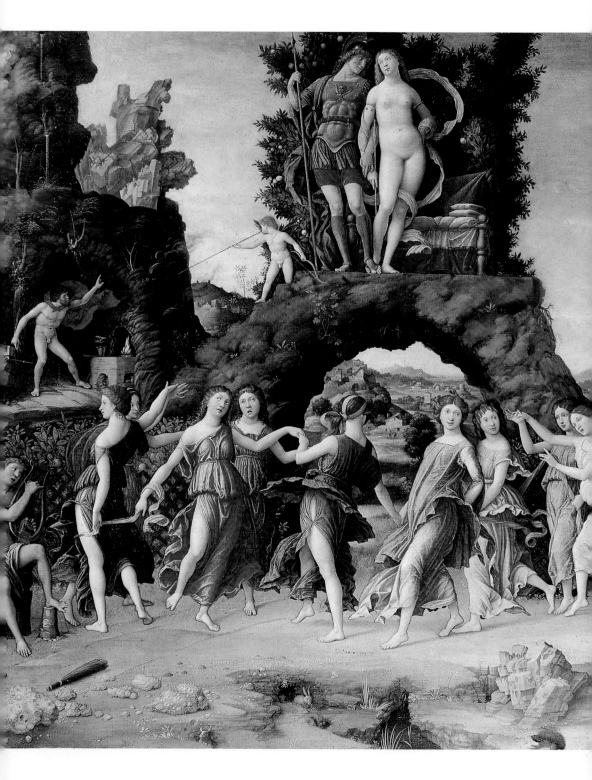

安德烈亞·曼帖那
《帕納索斯山》
約 1497 年 畫布·蛋彩 92×150 公分
法國巴黎，羅浮宮

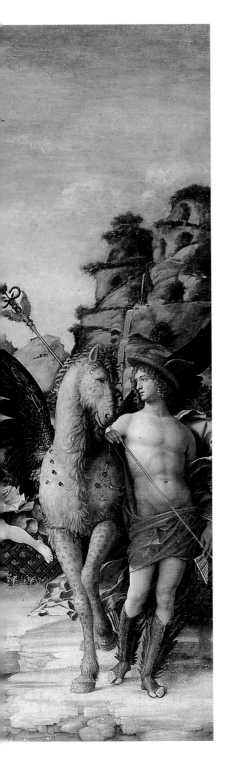

涼」，不值得一提，但別忘了，能夠用油畫營造出這樣多層次、立體的效果，可是天才般的程度！他帶著熱情，用靈巧的手描繪出各種事物的細節：如畫裡木頭的質地、紋理和結構，石材的地質肌理，插有康乃馨的花瓶玻璃紋路以及其他靜物，還有那塊掛在釘子上，無法辨識來源，滾有藍色車邊的布。這樣的表現手法也同樣出現在根特和錫耶納（Siena）的繪畫。也因此在過了半個世紀後，威尼斯的一場畫展中，這幅畫首次被提出來討論：它是不是能與法蘭德斯畫派的范‧艾克或漢斯‧梅姆林（Hans Memling, 1430-1495）相提並論的大師之作？而畫作是安托內羅畫好寄送到威尼斯還是他在威尼斯畫的？

帕納索斯山

克勞德‧李維史陀‧史特勞斯的作品《看、聽、閱讀》（*Regarder, écouter, lire*）文思敏捷，可說是一本探討人類學與文化的方法論精簡版，充滿睿智。書的開端就描述作者自青少年時期，常在週日由父親陪同到羅浮宮參觀，那時的羅浮宮走道上可說門可羅雀，如荒漠一般，還未被遊客大舉入侵。當時是第一次世界大戰發生之前，瑞士語言學家弗迪南‧德‧索緒爾（Ferdinand de Saussure）的思想尚未普及，年少的克勞德佇立在《帕納索斯山》前欣賞，從中找到了預期的力量，幫助他直接聯想到暱稱「斜眼」的義大利畫家喬凡尼‧法蘭切斯科‧巴比艾里（Giovanni Francesco Barbieri, 1591-1666）的《阿卡狄亞牧羊人》（Et in Arcadia ego），也將之轉化為具有魔力的語義學繪畫。這幅畫原是受託要用來裝飾曼多瓦侯爵夫人伊莎貝菈‧艾斯特（Isabella d'Este）的住所，也就是曼多瓦侯爵的寢宮，那裡是侯爵夫人費盡苦心，投注滿腔狂熱的詩意所灌溉出的沃土之處，處處充滿了技巧精湛的藝術品。

　　隨後這幅畫運至他處，畫中某些部分可能由羅倫佐‧

雷昂布魯諾（Lorenzo Leonbruno, 1489-1537）以新的油畫技術重新粉刷。1627 年，最後一位貢扎加公爵後裔的直系血統滅亡時，則由貢扎加－聶維斯家族（Gonzaga-Nevers）的卡洛一世繼承，這幅畫最後便轉送給樞機主教黎塞留（Armand Jean du Plessis de Richelieu），這是因為卡洛一世在巴黎出生，他樂於討好樞機主教以謀求之後覬覦義大利平原的野心能得到幫助。然而天不從人願，哈布斯堡王朝（Absburgo）軍隊前來侵略領地歷時三年，最後由位在義大利卡薩萊・蒙費拉托（Casale Monferrato）的馬薩林 [7] 從中調停，才讓法國與哈布斯堡王朝和解。可見一幅畫能夠承載的故事還真是多呀！

收藏品

先前提到貢扎加－聶維斯家族的卡洛一世，現在來談談另一位貢扎加家族的人物，時間則從 16 世紀來到 18 世紀，而題材也從神話到有「執性撒謊 [8]」的教廷。從《樞機主教席維歐・瓦倫提・貢扎加的畫廊》這幅畫，你們很快就能從畫廊上掛滿各個樞機主教肖像的第一層看見瓦倫提・貢扎加（Silvio Valenti Gonzaga）的肖像，而黎塞留的肖像也在其中。說到帕尼尼 [9] 這幅畫，我想跟你們談談 18 世紀的羅馬是怎樣的社會環境，那時對美的鑑賞大為提昇，知識分子求知若渴，許多反教權的歷史學家和自由意志主義者大為增加，而歷屆許多教皇批准了很多新的博物館，催生了人體素描學校，因此註定了如安妮塔・艾格寶 [10] 這樣的佳人能夠在特雷維噴泉（Fontana di Trevi）青史留名的閃耀場面。而教皇即使在編寫天主教的《禁書目錄》[11] 時，另一方面仍寫信向伏爾泰請益求教。這個時代是巴洛克風格最燦爛的高峰，也是最後的高潮，也是這個時期音樂家首次有權跟王親貴族一樣，製作其大理石雕像，巴洛克風格當下真是席捲了人心和收藏品。

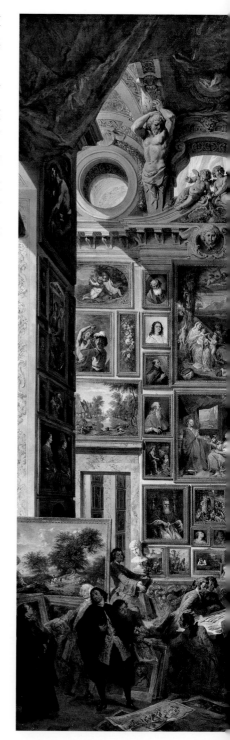

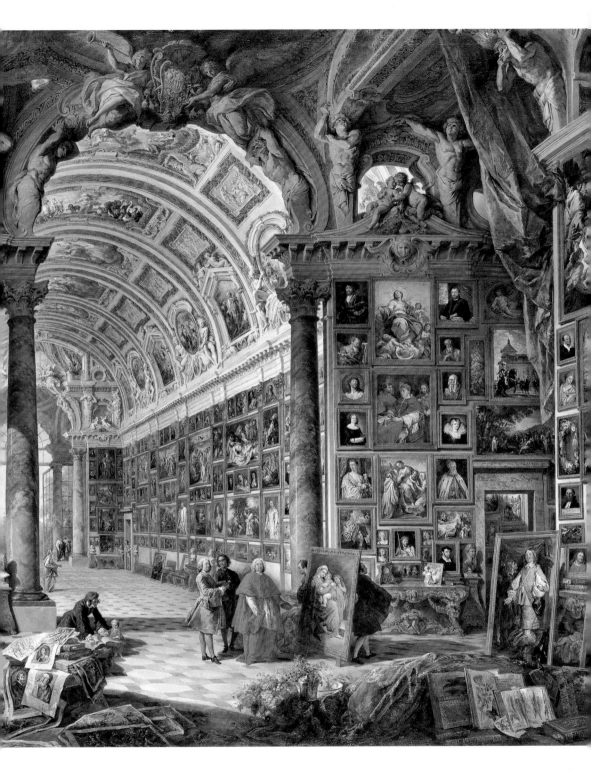

喬凡尼·保羅·帕尼尼
《樞機主教席維歐·瓦倫提·貢扎加的畫廊》
1749 年 油彩·畫布 198×267 公分
美國康乃狄克州首府哈特福德市，沃茲沃思學會博物館

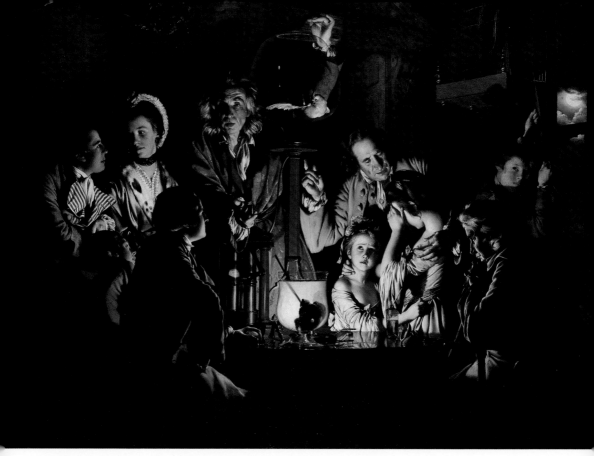

實驗的時代

18 世紀也是偉大的科學實驗大舉入侵所有領域的時代，在義大利有發明電池的物理學家伏特（Count Alessandro Volta），在法國有被尊為近代化學之父的拉瓦節（Antoine-Laurent de Lavoisier），在德國有同為文人，又是自然科學家的歌德，而在英國則有對先前的研究發現益發狂熱的求知者。鮮少有畫作能夠如我們現在看到的這幅《氣泵裡的鳥實驗》，同時展現了善良與殘忍。從畫中可以看見一隻可憐的飛禽——白鸚鵡用來作實驗，玻璃罩中的空氣抽光時，白鸚鵡就會缺氧而死。畫中所有人在浪漫的燈光下學習這門知識，而這燈更是見證當時如火如荼進行中的工業革命的證明。然而當畫中三個成年男子聚精會神地思索這實驗所傳達的知識，左邊的少女卻覺得身旁年輕紳士的雙頰，也是她的未婚夫，比眼前的知識更有吸引力。這預示了浪漫主義已如飽滿的圓月在未來蓄勢待發。

德比郡的約瑟夫·懷特[12]
《氣泵裡的鳥實驗》
1768 年 油彩·畫布 183×244 公分
英國倫敦，國家畫廊

雖 與白鸚鵡處在同一個時代，犀牛卻是活蹦亂跳，而且對
於自己身為犀牛甘之如飴，當時在威尼斯，不論是在劇
場還是展演區，處處可見牠美麗的身影。不過牠也不全然是快
樂的，「悲傷地嚼著一抹乾草」，這是卡薩諾瓦[13]也曾口述過，
千真萬確的故事。畫中的犀牛被削去犀牛角，是為了預防牠危
及參觀的小女孩以及小女孩身旁戴著橢圓形黑色面具的姊姊，
這兩位女眷由女僕照顧著。而下方頭戴三角帽，臉罩白色半截
面具和身披黑色披風的紳士與淑女，目瞪口呆地看著馴養人手

犀牛

皮耶特羅·隆吉
《犀牛》
1751 年 油彩·畫布 62×50 公分
義大利威尼斯，雷佐尼科宮——威尼斯 18
世紀文物博物館

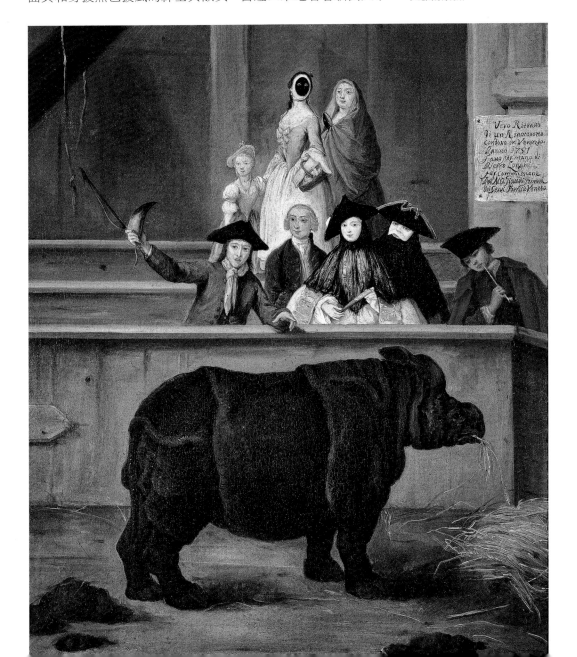

上拿著犀牛角，雖然不一定如此，但我猜你們一定都知道犀牛角磨成粉末後，具有催情的功效。皮耶特羅·隆吉[14]的畫作有如哥爾多尼的那些人間喜劇，用特定的小場景描繪出生活中的隱晦處，外表貌似漫不經心，但以帶神經質般的筆觸繪畫出整個社會的脈動，其中混合了優雅的上流社會以及檯面下墮落的狂歡事件。比起威廉·霍加斯一針見血的諷刺，皮耶特羅的諷刺則顯得溫和，其中的緣由，可能是他知道威尼斯的海上霸權地位已近尾聲，大英帝國則是好整以暇，磨拳霍霍準備取而代之。

靜物：野兔和羊腿

我允許自己魯莽地將這幅畫從廚房移到沉思室懸掛，出於羞恥心，我將它掛在門後，我要請求寬恕，但這幅畫是對其所處時代歷歷在目的靜物描寫，也是對英國科學革命的殘忍，以及威尼斯社會即將面對的殘酷，而必須完成的一份紀錄。只有不夠警覺的觀看者才會想到這是一幅讚揚美味佳餚的油畫。畫中不僅顯現出冷血，更著重屍體位置的組成和展示，極盡所能地誇張寫實，另外，優雅的死亡姿態也代表著皇室的特權即將隕落。要是在法國大革命前，有哪一位農民敢持有相同特權的象徵，那一定會被送上斷頭台。流淌在野兔口鼻的鮮血所帶給人的惶惶不安，可比擬皮埃爾·肖代洛·德拉克洛的《危險關係》[16]和薩德侯爵（Marquis de Sade）超現實的文學作品，以及勒

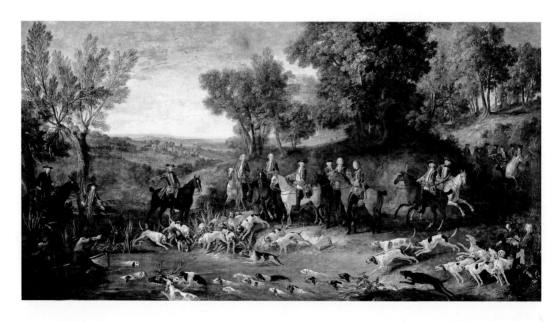

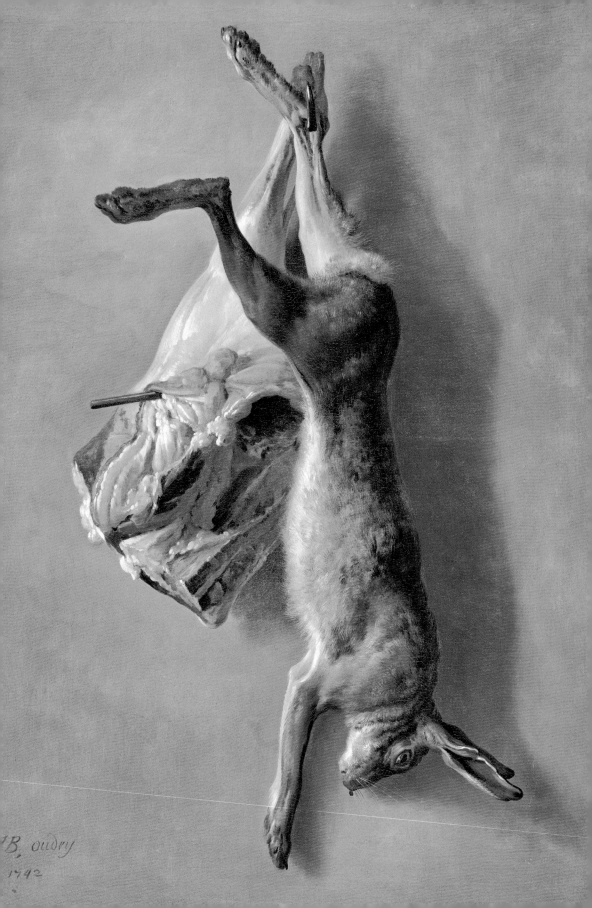

JB oudry
1742

蒂夫・德・拉・布雷東（Réstif de la Bretonne）的作品《性歡——反茱斯蒂娜》[17]。這幅靜物畫呈現出來的質感是無可比擬的，讓人想起法國18世紀最傑出的靜物畫大師夏爾丹（Jean-Baptiste-Siméon Chardin, 1699-1779），連帶也啟發了義大利19世紀畫家菲利普・得・皮希斯（Filippo de Pisis, 1896-1956）細膩入微的觀察能力。畫中灰色的背景令人大嘆其蘊含的精妙，看來像是披著一件滄桑的大衣，迎向斷頭台的鍘刀，而震撼人心的斷頭台是在半個世紀後發明的。

但丁

15 世紀的傑作枚不勝數，而這裡展示的《但丁》卻不是什麼鉅作，觸動我的，其實是這幅畫的來源，它來自位於烏爾比諾的費德里科・達・蒙特費爾特羅公爵（Federico da Montefeltro）皇宮的私人小書房，我的朋友安東尼奧・鮑盧奇[18]，認為這個房間是這位有文學涵養，但殺人不眨眼的公爵作為沉思的地方，而這也是他認為義大利比法國皇室更有文化的理由。這幅但丁的肖像與其他15世紀下半葉所有的文學傳奇人物的肖像收藏在一起，當時但丁的名望正值最高峰時期，因此佛羅倫斯畫家貝諾佐・戈佐利（Benozzo Gozzoli, 1420-1497）在裝飾位於蒙特法爾柯（Montefalco）的聖方濟修道院禮拜堂時，便將他與佩脫拉克[19]還有喬托畫在一起，並以但丁為中心人物。將但丁的肖像擺在圖書館裡是再適合不過，因為他知道如何使用精準的文字打動人心，也許除了眼盲的荷馬，再也沒人比他更懂這箇中精妙。雖然就我個人而言，但丁這個人一點也不可親，為人拘謹、不苟言笑，更是不可否認的反動分子，客觀來說，個性也不幽默，優點唯有擅於描述過去的故事。若真要說起誰才討人喜歡，我覺得是佩脫拉克，若不是他，我想法國文人高提耶（Théophile Gautier）也不會受他影響，而寫十四行詩了。

朱士托・得・根特
《但丁》
1473-1475 年
油彩・畫布 111.5×64.5 公分
法國巴黎，羅浮宮

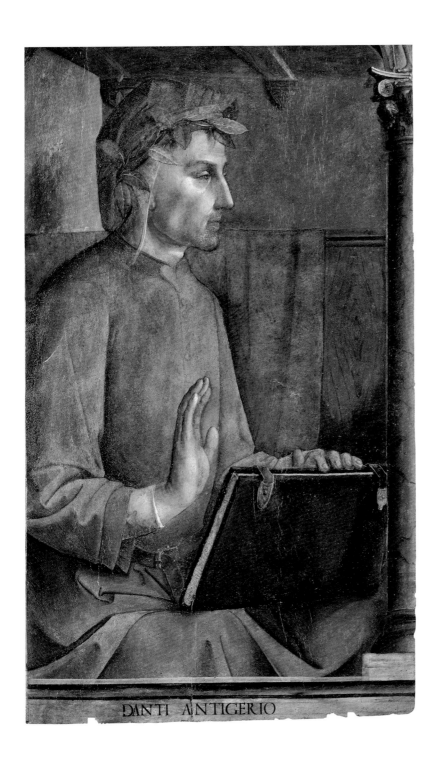

DANTI ANTIGERIO

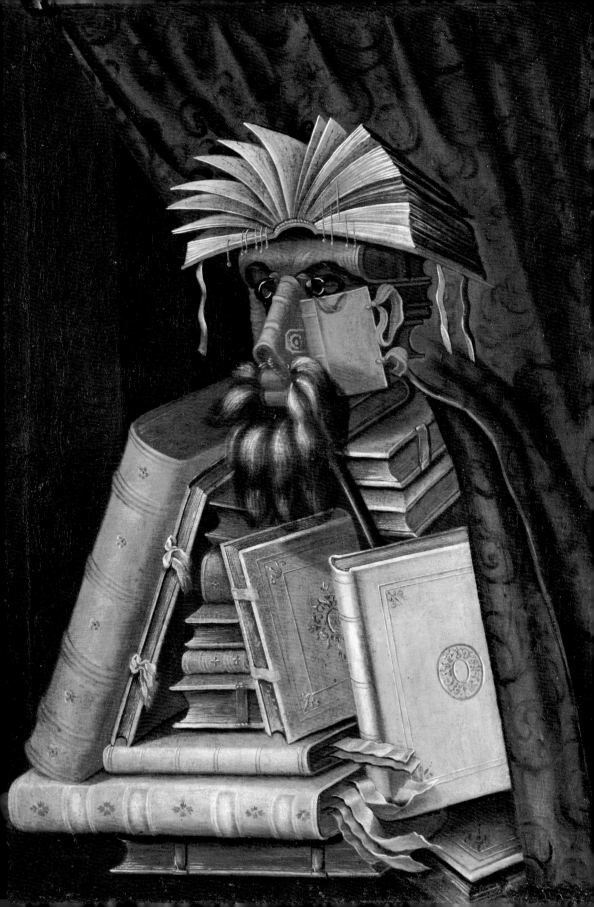

阿爾欽博托[20]這幅包含許多超現實和矯飾元素的作品，拿來掛在圖書館入口旁的門上，實在是適得其所。這幅畫同時也澄清了米蘭出身的這位畫家其複雜的個性，當同時期的其他畫家皆效力於埃思科利亞·哈布斯堡王朝（Asburgo dell'Escorial），他卻決定選擇為維也納哈布斯堡王朝（Asburgo di Vienna）效忠（維也納哈布斯堡王朝而後變為西班牙裔哈布斯堡王朝）。應該要慎記呀！尤其是在米蘭的人們，我個人認為更應該永誌不渝！怎麼可以遺忘法國法蘭西斯一世（Francesco I）與義大利查理五世（Carlo V）為了爭權而短兵相接，雙方軍隊在史上不知流了多少鮮血。又怎麼可以忘卻掌握大權，主張反宗教改革的關鍵人物聖卡洛·博羅梅奧[21]曾做過的事？然而世人多將這些事件排除在歷史之外了。

米蘭曾因宗教統治而不得不成為該世紀的中心，然而到了18世紀，則分裂成兩個不同核心：在知識分子方面，文人只好移情於溫和的諷刺，喬凡尼·保羅·洛馬佐[22]便以他創立於米蘭的布列尼歐河谷的法基尼學院（Academia dei Facchini della Val di Blenio）而聲名大噪，他們在倫巴底地區的古老城郊，自由自在地優遊於這具有文學狂熱的文化俱樂部。御用雕刻家萊翁內·雷翁尼（Leone Leoni, 約 1509-1590），將自宅正面立以著名的男人形象柱飾裝飾，而裡頭同時收藏並販售藝術品和文化，甚至包含達文西有關科學發明的手稿。

與此同時，出生於義大利科莫省的瓦爾索爾達（Valsolda）教區蒲里亞小鎮（Puria）的建築師佩萊格里諾·蒂巴爾迪（Pellegrino Tibaldi），在設計米蘭大教堂之後（後來 19 世紀藝術史學家朱利安諾·布里甘悌（Giuliano Briganti）譏此為壯觀又荒謬的設計），西班牙國王菲利普二世（Felipe II）任命他設計圖書館的壁畫，在他之前為西班牙效命的，則是西西里島女畫家索福尼斯巴·安圭索拉（Sofonisba Anguissola, 1532-1625），她曾擔任皇后伊莎貝拉的貼身女侍官。阿爾欽博托在維也納播下了奇幻、創意兼具的瘋狂種子，他的買家魯道夫二世[23]逃亡到布拉格後，受到啟發而創建了奇珍異寶陳列室，也就是博物館的前身。

喬凡尼·保羅·洛馬佐
《方言詩集集錦》扉頁
1589 年印刷

阿爾欽博托
《圖書館員》
1566 年 油彩·畫布 97×71 公分
瑞典·斯庫克勞斯特宮

為了保持平衡感，門的另一邊自然應該放上另一幅鼎鼎大名，出自波隆納畫家——朱塞佩・瑪麗亞・克雷斯皮（Giuseppe Maria Crespi, 1665-1747）之手的傑作，這位畫家的生平與另一位來自熱那亞的畫家——亞歷山德羅・馬尼亞斯科（Alessandro Magnasco, 1667-1749）相仿，甚至在運筆作畫的風格上，都像是以長杓攪動醬汁一樣的手法，用畫筆來推動顏料。與馬尼亞斯科一樣，當進入處處瀰漫生存焦慮的 18 世紀，他就如一位等待美國導演史丹利・庫柏力克（Stanley Kubrick）慧眼識伯樂的舞台美學設計師，最後他等到的守護者是教皇本篤十四世，在所有教皇裡可謂是最有文化素養的。這位樞機主教本名蘭貝提尼（Lambertini），與他同為波隆納出身，蘭貝提尼選上教皇之後，重新振興附屬波隆納大學的科學與文學學院，以及重整博物學家阿爾德羅萬迪（Ulisse Aldrovandi）的手稿，為了就任梵蒂岡聖彼得大教堂的教皇寶座，他南下到羅馬前，還囑咐建築師斐迪南多・浮嘉（Ferdinando Fuga）修繕作為教皇宮殿的奎里納爾宮（Palazzo del Quirinale）的花園和咖啡屋，以作為聚會與文化的場所。這還真是會享受啊！

朱塞佩·瑪麗亞·克雷斯皮
《書架與音樂相關書籍》
約 1720-1730 年 油彩·畫布 165.5×153.5 公分
義大利波隆納，國際音樂博物館和圖書館

譯註

1. 這裡應指幾何學中的三角函數，規定逆時鐘方向為正，順時鐘方向為負的規則。

2. 安德烈·查爾斯·布勒（André-Charles Boulle, 1642-1732），法國著名的家具鑲嵌工藝大師。

3. 「路易十五風格」是一種裝修藝術風格，表現在 18 世紀的法國細木家具上，後又轉為裝飾路易十五王室和貴族住宅的洛可可風格。這個時期的家具拋棄了古典主義的希臘、羅馬式風格，從追求宏偉壯麗改為優雅柔和。

4. 奧比松（Aubusson），一種在法國奧比松和克勒茲（Creuse）地區延續了一世紀的古老編織傳統，主要生產室內裝飾用的大型壁毯和小地毯等。奧比松壁毯使用手工紡染的紗線編織，過程耗時，價格昂貴，2009 年聯合國文教組織將其列為無形文化遺產。

5. 「奢華、寧靜與享樂」（luxe, calme et volupté）出自波特萊爾詩集《惡之華》（*Les fleurs du mal*, 1857）裡〈邀遊〉（L'Invitation au voyage）中的一句。

6. 阿比·瓦堡（Aby Warburg, 1866-1929），德國藝術史家和文化理論家，他能將各種圖像相互聯繫，並從人類學與神話的角度研究文化史，溯源視覺符號和其他子題在歷史上的發展，為近代最早提出圖像學此一表述的學者。

7. 尤勒·馬薩林樞機（Jules Cardinal Mazarin, 1602-1661），原名為朱里歐·萊蒙多·馬薩里諾（Giulio Raimondo Mazzarino），法國外交家、政治家，路易十四時期的宰相（1643-1661）及樞機。任內結束三十年戰爭。

8. 「執性撒謊」（mitomania），病人強迫性或慣性說謊的一種心理症狀，由德國心理學家安東·沃夫岡·阿達貝爾特·德爾布呂克（Anton Wolfgang Adalbert Delbrück, 1862-1944）首次於 1981 年醫學論文提出。

9. 喬凡尼·保羅·帕尼尼（Giovanni Paolo Pannini, 1691-1765），18 世紀第一位也是最重要的羅馬歷史風景畫家。

10. 安妮塔·艾格寶（Kerstin Anita Marianne Ekberg, 1931-2015），瑞典模特兒、演員與性感象徵，曾經演出 1960 年的義大利電影《甜蜜的生活》（*La dolce vita*, 1960）。

11. 《禁書目錄》（*Indice*），於 1559 年首度發表，1966 年 6 月 14 日被教皇祿六世（Papa Paolo VI, 1897-1978）廢止。目錄中的書籍或著作曾被羅馬教廷認為具危險性，內容有害於天主教徒的信仰和道德都嚴禁印刷、進口和出售。

12. 德比郡的約瑟夫·懷特（Joseph Wright of Derby, 1734-1797），英國風景和肖像畫家，曾被譽為「首位表達出工業革命精神的專業畫家」。

13. 賈科莫·卡薩諾瓦（Giacomo Girolamo Casanova, 1725-1798），義大利冒險家、作家、18 世紀享譽歐洲的大情聖。

14. 皮耶特羅·隆吉（Pietro Longhi, 1701-1785），義大利畫家，以畫筆對社會現象提出尖銳而深刻的批判與冷嘲熱諷，他的寫實主義作品雖然充滿爭議，卻仍被貴族階級的保守人士所接受與喜愛，使他能不受到審查單位的非難。

15. 尚-巴畢斯特杜德·烏德利（Jean-Baptiste Oudry, 1686-1755），法國洛可可時期畫家、雕刻家，早期作品以肖像和靜物畫為主，以描繪動物和打獵活動著名。

16. 皮埃爾·肖代洛·德拉克洛（Pierre Ambroise François Choderlos de Laclos, 1741-1803），法國小說家、軍官，其代表作品為《危險關係》（*Les Liaisons dangereuses*, 1782）。故事描述了法國大革命前短暫的貴族政治，被視為是一部講述舊時代墮落的作品。在 19 世紀時被列為禁書。

17. 《性歡——反茱斯蒂娜》（*L'Anti-Justine*, 1798），作者勒蒂夫為反對薩德《茱斯蒂娜》（*Justine*, 1791）一書中的女主角在性愛方面總是遭受痛苦，於 1793 年出版《性歡——反茱斯蒂娜》，內容露骨描述性行為與性關係，表達他認為性愛是愉快的，並且應該盡情享受的意見。

18. 安東尼奧·鮑盧奇（Antonio Paocilucci, 1939-），義大利藝術史學家，曾任義大利文化部長，現為梵蒂岡博物館館長。

19　弗朗切斯科·佩脫拉克（Francesco Petrarca, 1304-1374），義大利學者、詩人、早期的人文主義者，亦被視為人文主義之父。

20　朱塞佩·阿爾欽博托（Giuseppe Arcimboldo, 1527-1593），義大利文藝復興時期著名肖像畫家，其作品特點是用水果、蔬菜、花、書、魚等各種物體來堆砌成人物的肖像。

21　卡洛·博羅梅奧（Carlo Borromeo, 1538-1584），義大利文藝復興時期歐洲神學家，1610 年被封為聖徒。身為米蘭主教，他執行嚴格的特倫托教令，拆除了一些米蘭大教堂的裝飾，迫害女巫和其他異端。

22　喬凡尼·保羅·洛馬佐（Giovanni Paolo Lomazzo, 1538-1592），義大利矯飾主義的畫家與學者。

23　魯道夫二世（Rodolfo II, 1552-1612），哈布斯堡王朝的神聖羅馬帝國皇帝，也是匈牙利國王、波希米亞國王和奧地利大公。史家認為他是一個庸碌的統治者，導致三十年戰爭爆發；同時他又是文藝復興藝術的忠實愛好者，還熱衷神祕藝術和知識，促進了科學革命的發展。

沉思室
Pensatoio

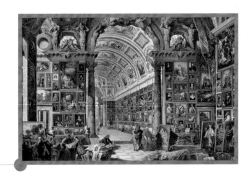

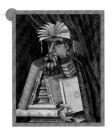

圖書館

BIBLIOTECA

於人體需要保暖，因此每一棟房子都要考量裝設壁爐和暖氣設備；而人類的靈魂也需要溫暖，所以每一棟房子也應該要考慮設置圖書館。圖書館的地位舉足輕重，這也是為何阿嘉莎・克莉絲蒂（Agatha Christie）創造的比利時偵探赫丘勒・白羅（Hercule Poirot）總是固定在圖書館發現屍體：「夫人，圖書館裡有一具屍體。」這句話成為偵探小說中慣用的公式，連在加州的偵探菲利普・馬洛威[1]的冒險中都曾經出現。然而我們的圖書館此時仍是一塊處女地，沒有血腥味，如果真的出現血腥畫面，那也是在我們會提到的畫裡頭才有。圖書館的建築形式依高度決定，底層一樓大部分的房間嚴守建築裝修工程的鐵則：允許較低矮的天花板。一樓僅約十餘公尺高，是為了實際使用書架時，可以在不用梯子的情形下，方便拿取書籍，這樣的設計是圖書館館員工會要求的，因為他們不喜工作時，得讓別人盯著站在梯子上的雙腿。開放式書架還有另一個好處就是，當它釋放出牆上的空間時，相對地也增加了牆上可利用的空間，用來掛畫實在是無懈可擊，也正好讓柔和的光線自陽台上傾瀉而下，自然照亮畫作。圖書館內部陳設簡潔，配有一張修士用，造型

質樸簡約的大型窄長桌，材質採用義大利中部的核桃木，在上頭閱讀很舒適，我個人推薦索性將手枕在桌上看書！

照明方面，值得採用如美式電影中最好的攝影光源，檯燈同樣是採蒂芙尼設計，精緻繁複的古董燈，有著龜背紋路玻璃鑲嵌的燈罩，光線自彩虹色的不透光玻璃中傾瀉在書頁上，留下優雅昏黃的色調，當外頭下起雨，室內就會營造出帶綠色的氛圍，如同擁有綠色燈罩閱覽燈的巴黎聖女謝尼維耶芙圖書館（Bibliothèque Sainte-Geneviève）一樣，而所有懸掛的畫，在反射出來的光線中呵成一氣。

史匹茨韋格的四聯幅祭壇畫

對於介紹如此莊重的地方，我們反而要用諷刺的眼光來看，秉持著這個前提，請假想現正身處一間中世紀的小教堂，我選擇德國畫家史匹茨韋格[2]的四幅作品來作為四聯幅祭壇畫。四聯幅的主題與畢德麥雅[3]時期命運未卜的知識分子相關，當時德國協助催生統一的頭號徵兆——德文稱為「Zollverein」，也就是「德意志關稅同盟[4]」（回頭看看今日的歐盟是不是跟當時的德國很像？），同時他們放任中產階級的角色崛起，而任由知識分子的形象沒落（放眼今日看看現今的歐盟是不是如出一轍？）而另一方面，世界也準備好面對 1848 年的歐洲革命風暴。（再回頭看看如今的歐盟是不是不夠歐洲化？）

而當一名卑微的藝術家創作出天大的傑作……你說什麼是

卡爾‧史匹茨韋格
《書蟲》
1850 年 油彩‧畫布 49.5×26.8 公分
私人收藏

頁 80
卡爾‧史匹茨韋格
《貧窮的詩人》
1839 年 油彩‧畫布 36.2×44.6 公分
德國紐倫堡，日耳曼國家博物館

卡爾‧史匹茨韋格
《作家》
1880 年 油彩‧畫布 38.1×22.4 公分
德國慕尼黑，新繪畫陳列館

卡爾‧史匹茨韋格
《仙人掌愛好者》
1855 年 油彩‧畫布 39.5×22 公分
德國士文福，喬治‧舍費爾博物館

天大的傑作？嗯，這麼說吧，有時候一幅好作品會改變繪畫的創
作走向，而一幅有深度、豐厚的好作品，則會帶有深遠的意義，
以及影響後世的思想。在這種情況下，它就會成為一個精神上
永不磨滅的指標。史匹茨韋格的畫作的確看似平淡，而他對德
國政治上的辯論，影響也不及黑格爾和馬克思，但他的畫作就
像是一株不起眼的細小病毒，那位衣衫邋遢的圖書館員，依照
德國的說法稱作是：「書蟲」，卻反而成了一種指標，一種與安

迪・沃荷（Andy Warhol, 1928-1987）的名作《瑪麗蓮・夢露》（Marilyn Monroe）和《金寶湯罐頭》（Campbell Soup Company），同樣具有令人不住再三回味的魅力。

在這幅畫中，可以看到我們的圖書館員可是意志堅定，要求使用開放式的書架。而史匹茨韋格其他的三幅畫作，也具有其他方面的指標性。一幅是家徒四壁的窮詩人，躺在閣樓裡的床上足不出戶，讀書的時候，將傘打開撐在床舖上方，防止會漏水的屋頂滴濕書本；另一幅是作家望著窗外，腸枯思竭，徒勞無功地試圖抓取寫作靈感（桌上的燈罩和詩是符合我們猜測的證據）；最後一幅，則是關於道學主義，這位仙人掌愛好者聚精會神看著仙人掌若有所思。

亞歷山德羅・馬尼亞斯科
《法院場景》
約 1710-1720 年
油彩・畫布 44.5×82.5 公分
奧地利維也納，藝術史博物館

現在讓我們言歸正傳，說些嚴肅的事情。「小歷山德」(El Lisander)，這是米蘭客戶對這位來自熱那亞，才華洋溢的奇特畫家亞歷山德羅·馬尼亞斯科的暱稱（先前的篇章我們在〈書店〉提過他與波隆納畫家──克雷斯皮年代、畫風相近），他精於用畫描繪出「舊制度」[5]崩塌前，縈繞歐洲大陸劍拔弩張的焦慮。在巴黎的波爾多博物館(Museo di Bordeaux)，收藏了兩幅他的作品，是理了平頭的犯人正準備划槳的場景，我建議您們前往欣賞。而我們選擇掛在圖書館的畫作，更有另一層啟發的意涵。小歷山德於 1749 年逝世，不偏不倚早了我兩個世紀誕生。但他當時的先知先覺卻未留下深厚影響，無知的人們反而變本加厲，演變成 1763 年時，伏爾泰才會為了卡拉斯冤案[6]奔

走，並出版了《論寬容》[7]，翌年，1764 年，義大利刑罰學家切薩雷・貝卡利亞（Cesare Beccaria）的《論犯罪與刑罰》[8] 也隨之付梓。

從這兩本著作衍生了現今的法律定義和奠定目前世界刑法的基礎，即使在現今的報紙我仍未看到正義的跡象。馬尼亞斯科還原了 18 世紀歐洲宮廷法院不甚優雅的形象，那會是現代電影拍攝時，期待看到侯爵與情婦另外一種下場的畫面。對他而言，人性在他激動不安的畫裡，就像一團劇烈糾纏的蠕蟲，沒有出路，也毫無信仰。不論是戲劇《大鼻子情聖》[9]，還是女巫與算命師預言的美好未來，或是那些俯仰在修道院的僧侶，死時仍不住追趕著難以捉摸的幽靈，他皆以同樣超然的同理心描繪這些不同的世界。他這樣開明的懷疑主義（scetticismo）是每一間自重的圖書館都必須具備的。

荷瑞斯兄弟之誓

這幅《荷瑞斯兄弟之誓》（Giuramento degli Orazi）十分巨大，一幅油畫有這樣的規模的確過於誇張，但配上這樣的尺寸，它當之無愧。當你們一走進這個廳，立刻就會被震攝住，這也恰好是我的用意。這幅畫背後的動機有三個：新古典主義的革命、現代主義的革命、有斷頭台的法國大革命。這幅油畫繪於 1784 年左右，年方三十五歲的畫家雅各-路易・大衛（Jacques-Louis David, 1748-1825）已頗有名氣，當時他獲得了「羅馬獎」（Prix de Rome）而到羅馬生活一段時間。他可是嘗試了許多次，才終於奪得「羅馬獎」，而他的職涯也就此扶搖直上。這個獎項是由法國皇家繪畫暨雕刻學院沙龍聯合審查，是每年頒發的殊榮，優勝者可以免費住在羅馬的曼奇尼宮（il palazzo Mancini），遊居義大利之際，還能接受義大利藝術家的指導，可說是舊制度下藝術家版的壯遊。1774 年時，他終於以描繪安條克一世和斯特拉托妮可故事的《敘利亞的斯特拉托妮可》[10] 拔得頭籌，這是一幅超越 18 世紀傳統洛可可風格兩大家——弗拉戈納爾[11] 和華鐸[12] 的傑作（兩人皆得過羅馬獎），這幅畫代表著宣揚古典主義，且畫中的人物位置猶如雕刻在石棺上的裝飾。他曾在羅馬生活超過五年，卻得了憂鬱症，據推測可能是受義大利雕塑家安東

雅各-路易・大衛
《荷瑞斯兄弟之誓》
局部，1784 年
油彩・畫布 330×425 公分
法國巴黎，羅浮宮
（頁 86-87 為全圖）

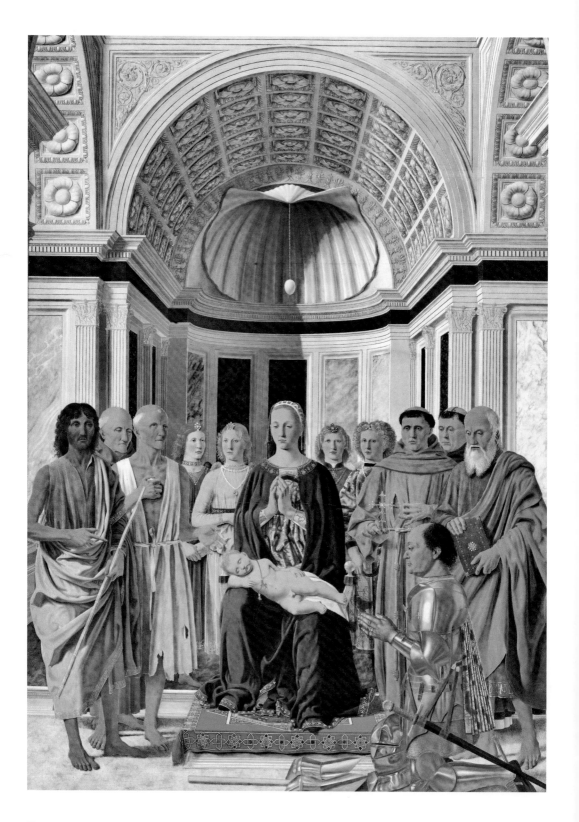

尼奧‧卡諾瓦（Antonio Canova, 1757-1822）的友人──法國雕刻家安東尼‧雀立梭史多梅‧瓜特梅爾‧德‧昆希（Antoine-Chrysostome Quatremère de Quincy, 1755-1849）新穎思維的影響。或者也可能是經由機智的德國新古典主義畫派先驅──安東‧拉斐爾‧門斯（Anton Raphael Mengs, 1728-1779）介紹，而被德國藝術學家溫克爾曼的課程感動所引起。無論如何，總之他返鄉完成終身大事，但對這永恆之城仍念念不忘而舊地重遊，這一次的旅程撫慰了他的焦慮，也增長了他的見聞，因而大筆一揮，畫出這幅鉅作。

　　這算是新古典主義對世界的宣言嗎？我想更甚於此，這是現代主義的宣言，從他第一次聽到溫克爾曼的教導後，就具備了雛型。古典不再是眾人引用的主題，真正的事實是人們可以抱持著一樣的美德繼續生活，而這幅畫就是人民共和的美德宣言。1785 年時，這幅畫曾放在巴黎路易十六 [13] 的面前，若是當時這位卡佩王朝（Capetingio）後代的良善統治者因而有所警覺，而不只耽於作為鐘錶愛好家和優異的藝術評論家，那麼他就能預知四年後，他先會失去王位，六年後，他連腦袋瓜都不保。

皮耶羅‧德拉‧弗朗西斯卡
《布列拉祭壇畫》
約 1472-1474 年
蛋彩‧畫板 248×170 公分
義大利米蘭，布雷拉畫廊
（頁 90、91、92 為局部）

馬薩喬
《獻金》
約 1425-1426 年 壁畫
義大利佛羅倫斯，聖母聖衣聖殿的布蘭卡契禮拜堂

布列拉祭壇畫

說到用繪畫當作革命的語言，皮耶羅並非無動於衷，甚至可以說是深諳此道，這幅祭壇畫並沒有跟半世紀前的馬

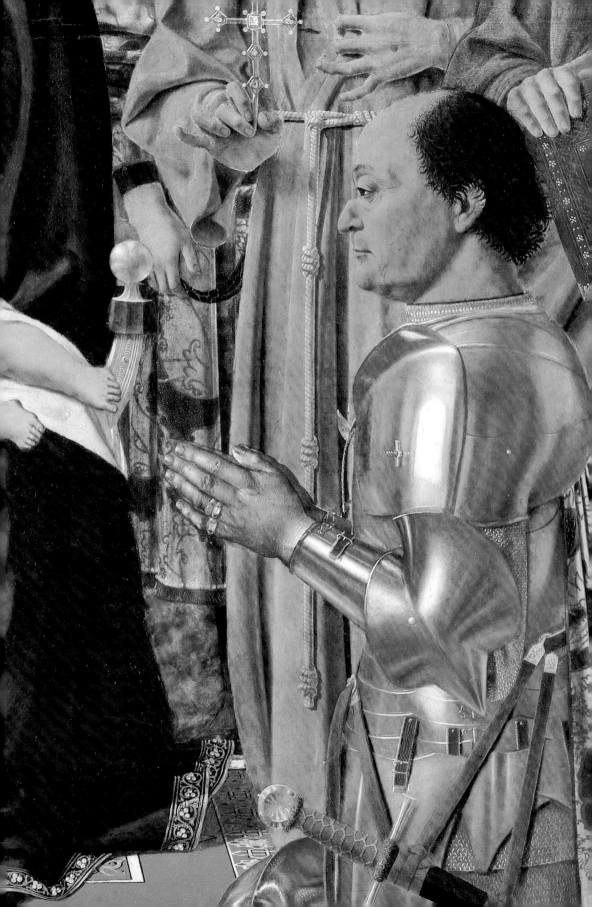

薩喬[14]在佛羅倫斯的布蘭卡契禮拜堂（Capella dei Brancacci）的壁畫一樣，把所有人物的頭部都放在同一個高度。同一時期，當時古典主義在建築方面占了上風，皮耶羅與建築師阿爾伯蒂（Leon Battista Alberti）都曾在亞得里亞海沿岸地帶——馬爾凱、艾米利亞－羅馬涅大區，接受馬拉特斯塔家族（Malatesta）委託，裝修馬拉特斯提亞諾教堂（Tempio Malatestiano）的外觀。就如同與在烏爾比諾的陽台和另一幅畫作——《基督受鞭圖》（Flagellazione di Christo）一樣，皮耶羅皆以白色的大理石和科林斯壁柱作背景。

畫中跪著的，是烏爾比諾的費德里科·達·蒙特費爾特羅公爵，他是屬地交界的西吉斯蒙多·馬拉特斯塔公爵因遭其陷害而恨之入骨的政敵。在這熱愛藝術的時代，反而讓這兩位公爵有了共通點。而如同澳洲藝術評論家羅伯特·休斯所主張的理論，對義大利人而言，道德與藝術並不相牴觸。畫裡的聖母充滿慈愛又耐人尋味，一如皮耶羅一貫的作風。

披掛在聖嬰脖子上的紅色珊瑚念珠，眾所皆知這在基督論中，代表著往後耶穌的受難。而在當初規劃圖畫草稿時，那時代的畫家對於皮耶羅逆轉一般視覺方向的作法覺得很有趣。首先，是公爵同時身兼畫作中三種身分——贊助人、祈禱者、傭兵，他要求祈禱的儀式要從左邊看向右邊：這樣的安排就好像現今的電視節目，只呈現出完美的那一面，這就是為什麼像是動了整容手術一般，我們只看到公爵僅存健康的左眼（右眼因戰事而受傷），而畫家更將公爵的鼻骨修飾，使我們無法看到另一邊的臉，而且使公爵的眼神就跟他的刀劍一樣銳利。這種從右邊視角觀看的設計作法，就是要表示公爵身為神聖羅馬教會旗手[15]的榮譽身分，而且安排這樣的角度所帶來的附加價值，即是能同時看見公爵左手上戴著的戒指，而在公爵的右手，很有可能並未配戴任何裝飾品。

我特別喜愛公爵身上紅色的皮革繫繩，這是富人經典的裝飾品，如果你們仔細觀察十五世紀那個時代的畫，許多盔甲上的繫繩和馬匹身上的馬具都是用類似的裝飾，你們就會發現那是當時潮流的代表。另一處顛覆傳統的畫法更是有趣，看看畫作深

法國雕刻家雷昂-喬瑟夫·查瓦留
約翰·亨利·紐曼主教
約 1858-1921 年 花崗岩雕像
英國倫敦，布朗普頓聖堂

處，羅馬拱形後殿有貝殼形狀的神龕。貝殼（nicchio）這個歷史詞彙是指西班牙聖地牙哥－德孔波斯特拉（Santiage de Compostela）的聖雅各[16] 的歷史典故象徵；法文裡則指法式扇貝（coquille Saint-Jacques），是法國人引以為傲的美食；英國人則因貝殼內美味碩大的貝肉，而稱為「scallop」。而「Nicchio」的字源則來自拉丁文「mytilus-myt'lus-niclus」；德文則是「Schnecke」，有蝸牛之意。不管是貝殼或貝殼飾物，都是神龕的一部分，這種牆上有凹洞並做成貝殼形狀，且最寬的部位與高處拱形作結合的建築結構，是非常古典的樣式，也是從古典主義走向新古典主義的表徵。

皮耶羅會有如此翻轉傳統的作法，也許是應教皇庇護二世（Papa Pio II）號召來到羅馬時，曾看過亞努斯拱門（Arco di Giano）奇特的圓拱，而以此為範例，啟發了他在中央垂吊一顆蛋，以賦予畫中曖昧不明的女性象徵，而他用的還是一顆鴕鳥蛋，因為一般認為鴕鳥蛋暗示了雌雄同體，也有已經是受精卵的含意。西元 553 年在第二次的君士坦丁堡公會議中，就把這決議為教義中「萬福童貞聖母」的象徵。而這幅畫最後花落何處呢？在拿破崙軍隊征服歐洲並大肆掠奪亞得里亞海沿岸地區的收藏品時期，所有的藝術品都運送到巴黎以在羅浮宮展出，但是皮耶

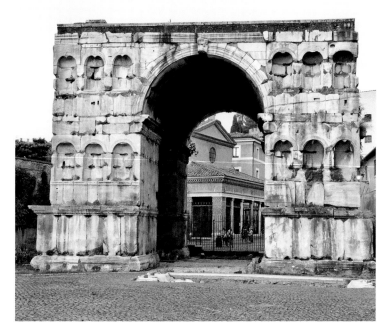

亞努斯拱門
西元前 4 世紀 大理石製 義大利羅馬

羅的作品卻因為不受拿破崙喜愛而逃過一劫。他的另一幅作品
《瑟尼加利亞的聖母》原封不動留在本來的地方，而這幅祭壇
畫則在 1811 年從烏爾比諾的聖貝納爾諾修道院（convento di San
Bernardino）移送至米蘭布雷拉宮的布雷拉畫廊。

　　拿破崙將這幅畫納入布雷拉畫廊的緣由，是出於他憎惡教
會的勢力，更甚於他對藝術的熱情。在拿破崙預計建立的博物
館中，布雷拉宮是他繼羅浮宮之後，預計在歐洲成立的第二間
博物館，也因此，裡頭匯集了從他處搜刮而來，大量的威尼斯畫
派作品。最後一個關於皮耶羅的趣聞，是他過世的那天是 1492
年 10 月 12 日，與哥倫布發現美洲大陸正巧是同一天。而後在
來自美國的文藝復興權威學者伯納德·貝倫森（Bernard Berenson）
的盛讚下，皮耶羅於 19 世紀末又再度被「發現」而聲名大噪。

這裡又要再次提到樞機主教西皮歐內·波各賽，他靠著佩
魯賈（Perugia）聖方濟各修道院中的修士，倉促地把這幅
《基督被解下十字架》帶走，主張的理由是這幅大作如此彌足珍
貴，卻在原處疏於照護，因此若是把畫移到他家保管，一定萬無
一失。也因此與佩魯賈人產生了不小的外交問題，最後則由教

基督被解下十字架

皇陛下保祿五世出面解決，雲淡風輕地頒布了宗座簡函[17]，宣告這是「家務事」，這幅畫是屬於他鍾愛的姪子的「私人物品」。

　　拉斐爾因早期受其師佩魯吉諾（Pietro Perugino, 約1446 / 1450-1523）的影響，畫風往往過於甜美，初始看了可能會讚譽有加，但現在看來則又顯得過時，不過在這幅畫作呢，絕對是五味雜陳。這幅畫的風格與過往截然不同，拉斐爾在畫上意氣風發地留下自己的署名：「RAPHAEL URBINAS MDVII」（意為：1507年拉斐爾作於烏爾比諾），也許是因為1508年，拉斐爾有幸接到教皇儒略二世（Papa Giulio II）的請託，邀請他到羅馬梵蒂岡宮作裝飾壁畫之故。說穿了，催生這幅畫的故事分外血腥，其實它是一幅多聯祭壇畫的中央主畫。義大利半島在這千年以來，一直處於權力與版圖爭奪的腥風血雨中，不知犧牲了多少寶貴的性命，殺戮的開端追溯及與法國查理八世引起的戰爭，然後在教皇亞歷山大六世的姪子——瓦倫提諾公爵（Valentino）統一的野心下終結。

　　這些紛爭造成死傷無數，這幅畫便是這段歷史中的一環，屬於巴里歐尼祭壇畫（Pala Baglioni）的一部分，委託人不是來自拉斐爾曾在波隆納或佛羅倫斯受過接待的家族，而是來自巴里歐尼封建家族的要求，他們無所不用其極，奮力要在這動盪的15世紀成為稱霸佩魯賈共和國的領主。葛里豐內托·巴里歐尼（Grifonetto Baglioni）為了確保其家族繼承的正統性，在一場婚禮中幾乎殺死了所有的親戚，

拉斐爾
《基督被解下十字架》
1507年　油彩·畫板　176×184公分
義大利羅馬，波各賽美術館
（頁96、97為局部）

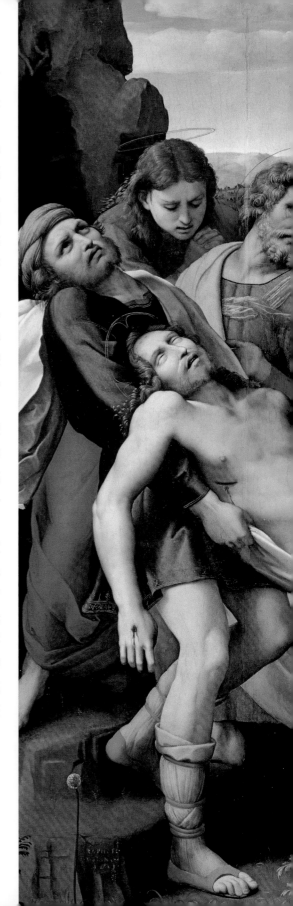

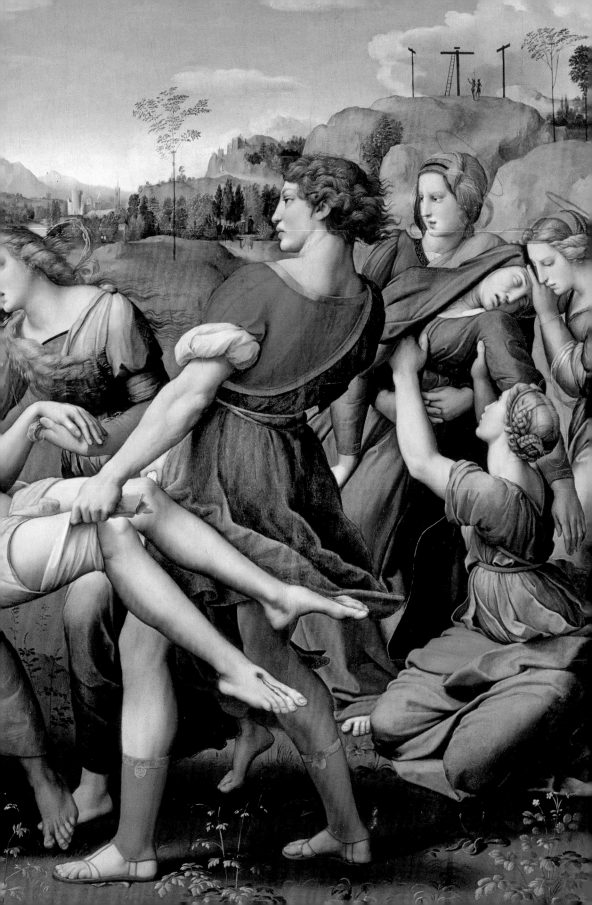

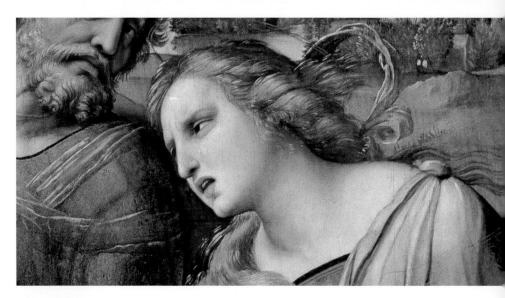

這件事發生在溫布利亞（Umbria），但活脫脫就像是會發生在 20 世紀的西西里島一樣。最後，他也難逃一死，在該城市的主要大道上淪為刀下亡魂。如奧斯卡·王爾德[18]在其著作《道林·格雷的畫像》（*Ritratto di Dorian Gray*, 1890）活靈活現的描述：

「葛里豐內托·巴里歐尼穿著刺繡華麗的外套，戴著鑲嵌珠寶的帽子，留著一頭如莨苕葉紋般的捲髮，利用新娘殺死了阿斯托雷（Astorre），又和隨從合作殺害席莫內托（Simonetto），他是如此英俊挺拔，以至於他奄奄一息躺臥在佩魯賈的黃色廣場上時，恨他的人仍情不自禁流下淚水，而曾詛咒過他的阿塔蘭達（Atalanta），也祝福他安息。」

這裡提到的阿塔蘭達，是葛里豐內托的母親，而母愛在義大利是不容分說的，阿塔蘭達決定要在家族禮拜堂中放上一幅祭壇畫悼念兒子，這也就是為何慣於為上流社會作畫的拉斐爾，在畫中迫不得已地加入了「聖母哀子」的畫面。畫中唯一還殘留佩魯吉諾畫風的，是遠端細瘦的楊樹劃開天空的部分，以及纖細的女性身影，這是他影響拉斐爾最多的一點。畫裡的她嘴唇微張，眼神哀痛，並用手扶著解下十字架的耶穌，不敢置信耶穌已經死去，這位人物可能是抹大拉的馬利亞[19]，但可以肯定的，絕對是葛里豐內托的妻子——潔諾比亞（Zenobia）的化身。而一旁耶穌的母親已經昏厥。因風吹起而頭髮飄揚的聖約翰，則擔起了文藝復興時期繪畫上，第一個真正的新古典主義姿態的角色。

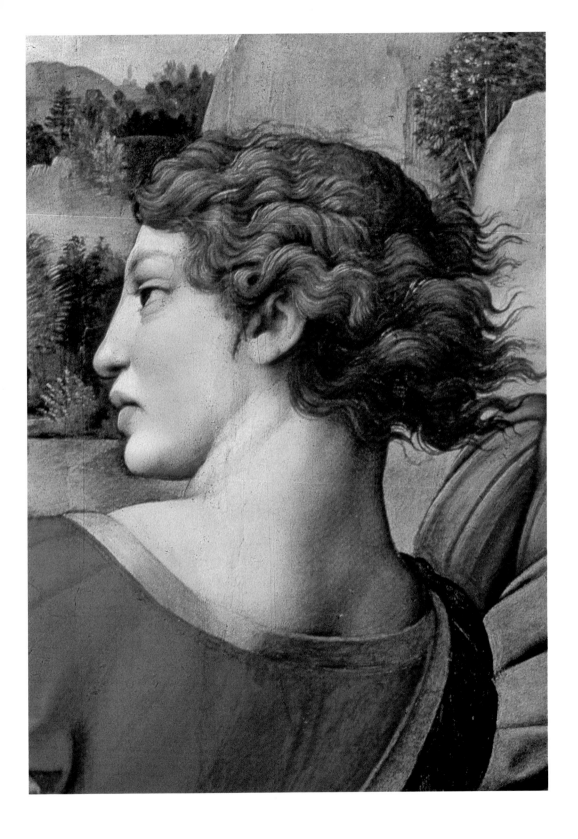

理想城市

由於 15 世紀的理想城市學說興起，無論是皮耶羅·德拉·弗朗西斯卡還是拉斐爾的《聖女的婚禮》(Sposalizio) 都有建築的基本概念。而我有幸在大學的建築系授課，因此免不了要在這談談建築，我從中抽絲剝繭，對 15 世紀的建築得出了一個結論，從萊昂·巴蒂斯塔·阿爾伯蒂應教皇尼古拉五世 (Papa Niccolò V) 之託，將羅馬水道的水重新引進城市，而發現這塊土地上的過往，到恩尼亞·席維歐·皮可洛米尼 (Enea Silvio Piccolomini)，同時也是詩人的教皇庇護二世，他決定重建自己出生的城市，完工後又依自己姓名，將城市改名為同音異義的「皮恩札」(Pienza)，這些都是人文主義夢想的城市，而畫家們僅用畫筆，就能比工匠們更快速地打造出理想之城。

這類包含建築觀念的畫作是由誰發起，並沒有一個明確的來源，有人說是建築師洛拉納 [20]，有人則一口咬定是畫家皮耶羅。而記載聖·伯納迪諾 (San Bernardino) 的聖徒傳記木板畫則有人認為是暱稱為「平杜利齊歐」(Pinturicchio，意思為小個子畫家) 的貝納爾迪諾·迪·貝多·貝提 [21] 所作，另外也有人說是佩魯

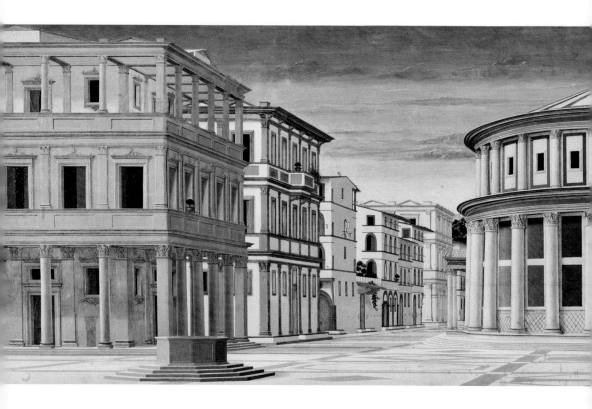

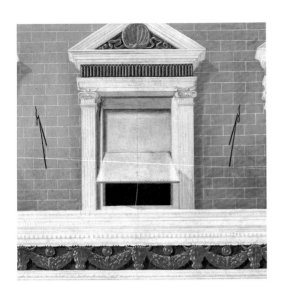

無名氏
《理想城市》
約 1480-1490 年 蛋彩・畫板 67.5×239.5 公分
義大利烏爾比諾，馬爾凱國家美術館

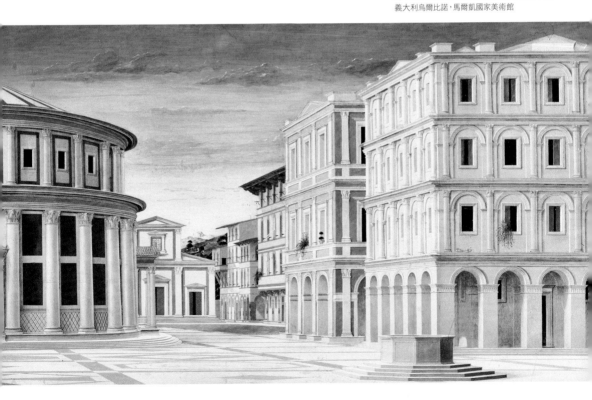

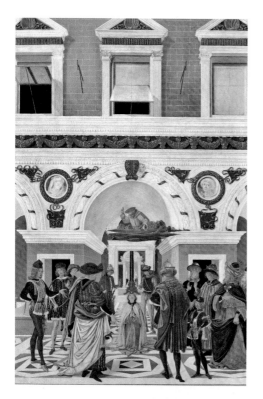
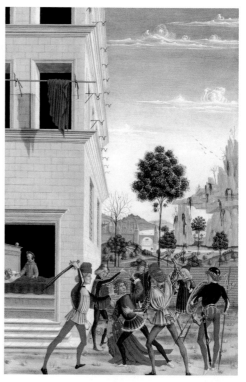
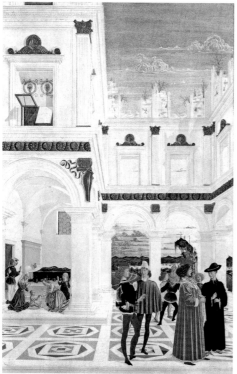
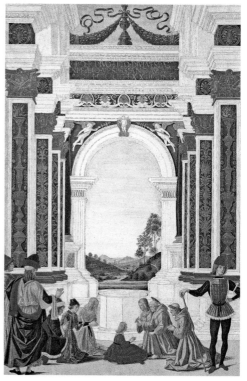

吉諾，或他的其他學徒等等。其實由誰發起並不重要，重要的是，這讓人閉上雙眼得以夢想的理想建築，今日的建築便是立足在它們原有的基底上，賦予令人印象深刻的即時性，以多元和非尋常的方式實現，一旦形上學受到反對時，人類的存在便可經由實際存在的大理石建材中得到證實。14 世紀 70 年代初，這些畫家將義大利建築師布拉曼特 (Donato Bramante)、佩魯齊 (Baldassare Peruzzi) 還有桑加羅 (Antonio da Sangallo) 的理想建築用畫來打造。繪畫，就是他們非凡的實驗場地！

真實的城市

在荷蘭畫家維梅爾 (Jan Vermeer, 1632-1675) 短暫的生命裡，他曾有兩三次到街上作畫，我想他在街上畫畫的時候，大概還圍了條圍巾在頸項。而這些在街上所畫的作品中，他捨棄眾人對他平常畫作裡熟悉且知名的橫向光源，反而採用了一整片黯淡的陰鬱色調來表現，畫中隱約可見雲層快速地在天空下移動，正是多以黑白膠片攝影的義大利攝影師——加布里·巴西里克 (Gabriele Basilico)，拍攝城市寫照時所喜愛的色調。這幅畫的尺寸，依循他其餘的作品，都是小型畫作，但予人的衝擊卻威力強大。每一個細節都如此逼真呈現，所有人看了都會喜愛，尤其是那些亞里斯多德學派 (aristotelici) 的支持者，他們一向在畫裡尋求完美的模仿。而維梅爾的落款，在畫裡簡直就像是白色石灰牆上的塗鴉。我對維梅爾的畫工推崇備至。不過，世人對於他了解甚少，只知道他生前過的生活簡約樸實，去世的時候還負債累累，而為了還債，他的未亡人只好將房子抵押給市議會，僅得到十九幅畫作為遺產。照理說，信奉喀爾文教派[22]的國度，其人民都懂得如何營利謀生，應該不至於落得如此淒涼下場，大概是因為後來他背棄了原有的信仰，改信天主教，才會有這樣的結局。不過他三十歲時，曾被選為台夫特畫家工會理事，也就是聖·路卡 (San Luca) 繪畫工會，可以想見當時他在當地也具有公認的權威地位。維梅爾如同每一位偉大的畫匠一樣，生命如曇花一現般短暫，生長在基督新教徒的家庭，卻娶了信奉天主教的妻子，婚後便改信天主教，並因遵守不能避孕的教條而生了十四名子女。他充分地在作品上運用了自己繪畫的天賦，縝密的觀察之後才下筆打草稿。

頁 100，由上往下
推測為平杜利齊歐
《聖·伯納迪諾死後，治癒一名盲者的視力》
1473 年 蛋彩·畫板 76×56 公分
義大利佩魯賈·溫布利亞國家美術館
（頁 99 為局部）

推測為平杜利齊歐
《聖·伯納迪諾在夜間出現，喬凡尼·安東尼奧因遭埋伏而受傷返回時，將其治癒》
1473 年 蛋彩·畫板 76×56 公分
義大利佩魯賈·溫布利亞國家美術館
（頁 99 為局部）

推測為平杜利齊歐
《聖·伯納迪諾將一名死嬰復活》
1473 年 蛋彩·畫板 76×56 公分
義大利佩魯賈·溫布利亞國家美術館

推測為平杜利齊歐
《聖·伯納迪諾治癒一位女孩》
1473 年 蛋彩·畫板 76×56 公分
義大利佩魯賈·溫布利亞國家美術館

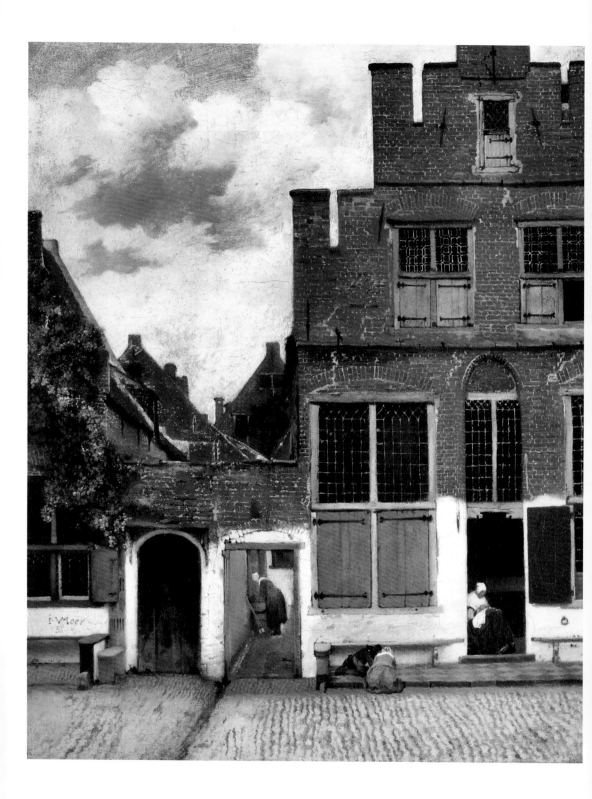

維梅爾與荷蘭哲學家巴魯赫‧斯賓諾莎（Baruch de Spinoza）同一年出生，後者一樣英年早逝，著有《依幾何次序所證倫理學》（*Ethica Ordine Geometrico Demonstrata*），而在維梅爾的這幅小畫也依幾何的方式呈現了倫理學。17 世紀是荷蘭的黃金時代，幾何學、數學、光學都是那個時代的前衛科學。斯賓諾莎因學了拉丁語，進而接觸到猶太正統學說外的知識，而被阿姆斯特丹的猶太教會開除教籍，之後為了捍衛自由，他拒絕海德堡大學提供的教師職位，最終靠磨鏡片維生。光學在當時的荷蘭，都是由一批頭腦最頂尖的人物研究。

笛卡兒（René Descartes）在法國耶穌會的皇家大亨利學院完成學業後，只是因為荷蘭省督（Stadhouder）威廉一世奧蘭治說法語，他便加入他的軍隊。而在 17 世紀思想家中，笛卡兒是最尊崇新蘇格拉底學派的，他於 1637 年在萊登（Leida）出版了著作《方法論》（*Discorso del Metodo*），同時也注重對光學的研究，並鼓勵了年輕才俊的克里斯蒂安‧惠更斯（Christiaan Huygens）。惠更斯 1644 年畢業於萊登大學的法律學院，之後則為法國的科學開啟了康莊大道。關於光的本質，惠更斯的研究工作至關重要，在 1655 年用他自己發明的望遠鏡，發現了土衛六——泰坦（Titano），也就是土星的衛星。當時他只比斯賓諾莎大三歲，我喜歡假想他所使用的鏡片正好是出自這位哲學家親手磨光的。而當時同年代的維梅爾，正好在研究如何使用相機的光學原理正確無誤地彰顯物體之間的距離，這有點像是卡納雷托所使用的光學稜鏡。信不信由你，稜鏡可是幾何光學的主體，作用的原理可是與今日使用的相機相同。然而這幅畫並未使用大畫幅的外拍相機：正常的相機並無法在透視焦點失真的狀況下，仍保有輪廓，而輪廓的重建靠的是幾何學。難怪笛卡兒在作品《方法論》會提到：「如果你想認真尋求事物的真相，那麼你不應該只選擇一門特定的科學，事實上，他們都是互通聲氣，息息相關的。」

注意：有好奇心的可以多留意這幅畫，街景與今日的倫敦相仿，但實際上，在 17 世紀中葉，這樣的建築對荷蘭清教徒而言，樣式已經顯得過時。清教徒贏得了英國的政治鬥爭，1649 年將查理一世送上斷頭台。而 1666 年發生了「倫敦大火」（666 在歐洲是魔鬼的數字），因此重建時，是依清教徒的樣式建造。

揚‧維梅爾
《台夫特街景》局部
約 1657 年 油彩‧畫布 53.5×43.5 公分
荷蘭阿姆斯特丹，阿姆斯特丹國家博物館
（頁 102 為全圖）

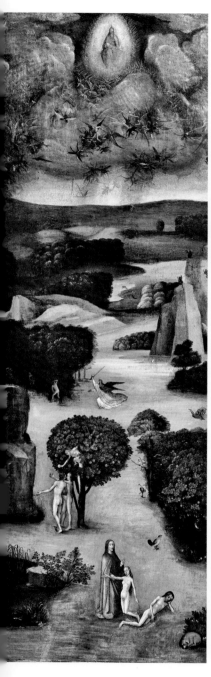
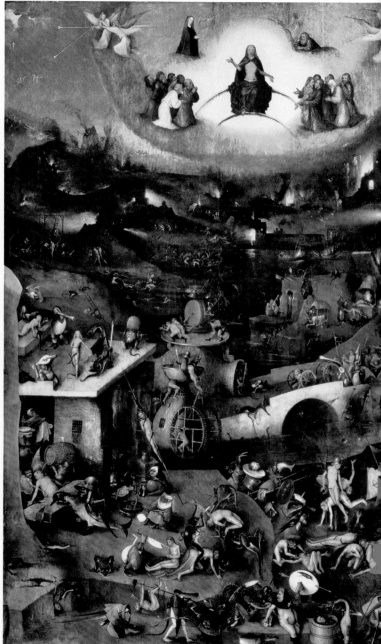

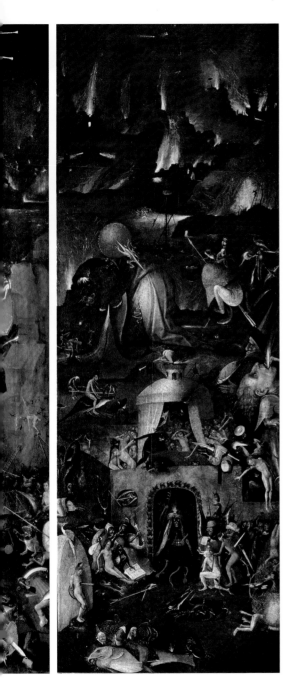

想像的力量

人們常常認為，超現實主義是現代的典型產物，透過真實的攝相表現人的困擾，進而發現精神分析，並藉此延伸到理智的其他範疇。如果真是這樣，那也未免太粗略了。這組三聯畫代表了想像力的標竿，影像與文字之間的符號關聯，還有如夢境般的創意，可說是超現實主義的起源。就象徵的觀點來看，萊茵河左岸的神聖羅馬帝國，其根源可追溯至卡洛林王朝（Carolingi）和奧托王朝（Ottoniana），由於受到拉丁語文化的影響由來以久，從巴塞爾到鹿特丹，航行在河濱的人民仍舊沉迷於繪畫與美酒，尼德蘭的人文主義思想家和神學家伊拉斯謨（Desiderius Erasmo）在巴黎接受教育後，便往返於萊茵河的源頭與盡頭：他定期前往羅馬旅行與回返倫敦工作，這無形中影響他寫出著作《愚人頌》（Elogio della follia），事實上本書是對理性的讚頌，也因此影響了同時代關注他的人。《愚人頌》的故事以伊拉斯謨的家鄉斯海爾托亨博斯（'s-Hertogenbosch）為中心展開，這個城市別名「公爵的森林」，商業發達、昌盛繁榮，位於布拉班特公國[23]的斯海爾托亨博斯，苦於洪水氾濫，反覆經歷著城市出現和

希羅尼穆斯·波希
《最後的審判》
約 1482 或 1483 年 油彩·畫板 三聯畫 163.7×242 公分
奧地利維也納，美術學院畫廊
（頁 106-107、108 為局部）

消失的遭遇，因此當地居民也相信他們就如同以色列人走過紅海一樣，是受拯救的人民。

　　1453年，荷蘭原名是耶羅恩・范・阿肯（Jeroen van Aken），義大利名為傑諾尼莫・達昆史革藍納（Geronimo d'Acquisgrana）的希羅尼穆斯・波希（Hieronymus Bosch, 1450-1516）於斯海爾托亨博斯呱呱墜地，娶了市長的女兒之後，他躋身為富裕的資產階級，也成為一位偉大的畫家。1466年誕生的伊拉斯謨，也在這個城市度過一段童年時光，我鍾愛遙想當年他們也許曾在廣場上的市集相遇。那個時候，荷蘭這個國家還未成立，這些低窪地區屬於勃艮第統治，而此時這些地區在中世紀進入了多采多姿的秋天，這在先前篇章提過的約翰・赫伊津哈，他已在著作《中世紀的衰落》中，將這段時期的文化發展描述的鞭辟入裡。波希後來加入了聖母兄弟會，當時會內仍舊要求初期胸口要別上銀製的標章，以宣告自己是組織的一員以及所處的地位，然而通常這些標章來得都不光彩，之後的清教徒便將之永久廢除了。想像

老彼得・布勒哲爾
《狂歡節和四旬齋之間的爭鬥》
1559年 油彩・畫板 118×164.5公分
奧地利維也納，藝術史博物館
（頁110-111、112為局部）

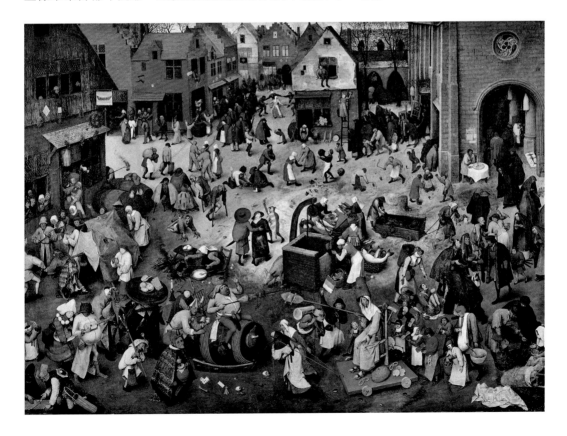

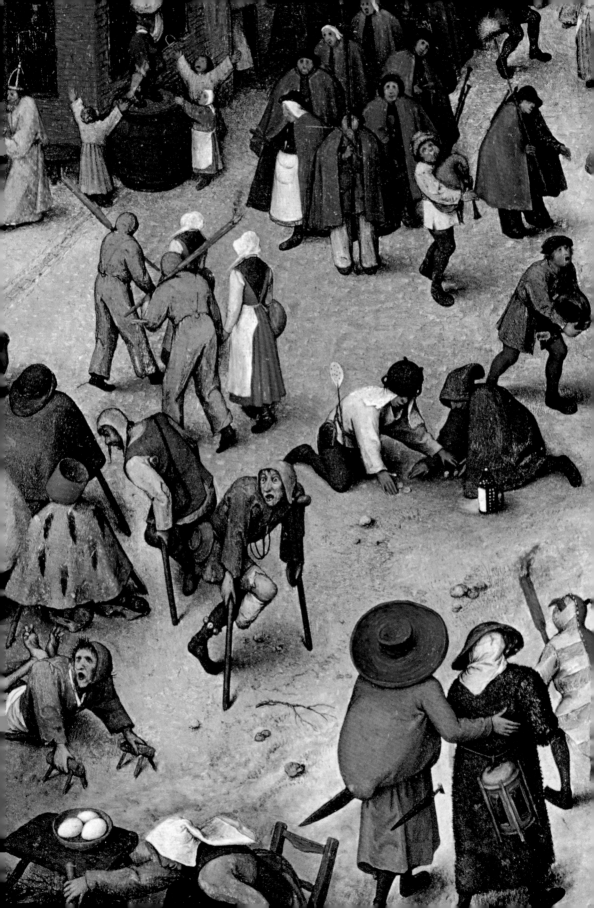

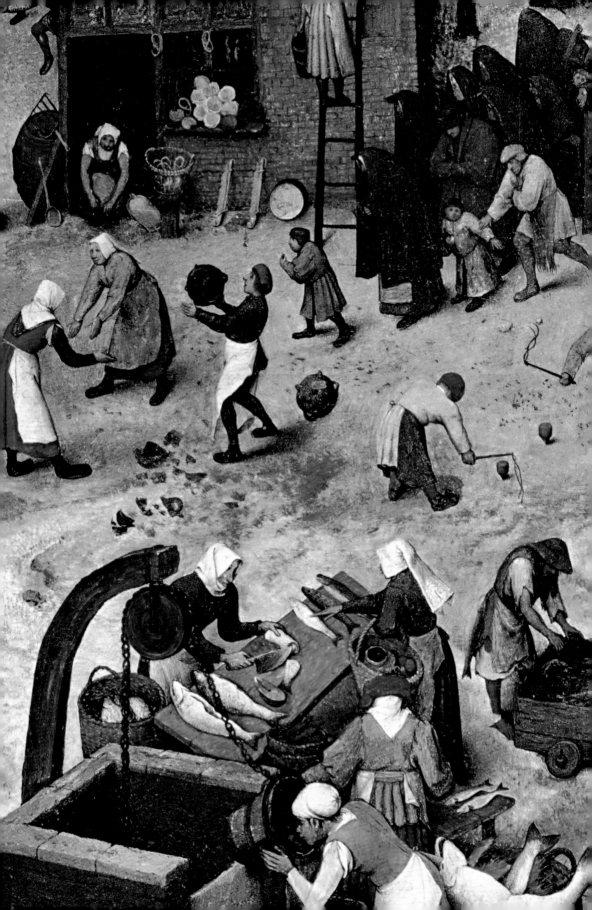

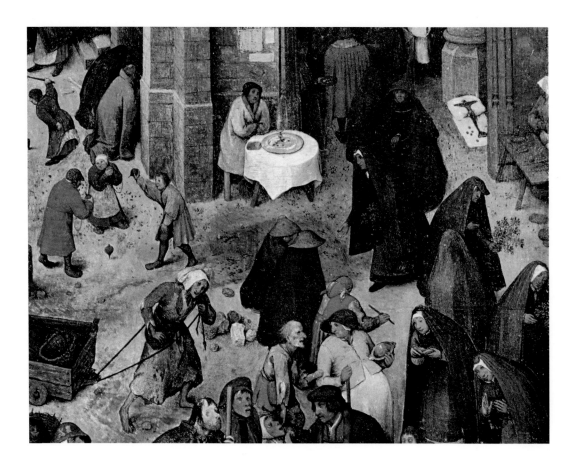

力是不受約束的，而波希更是將他的想像力發揮到極致，而超越了界線，甚至在批評神學的背景下，於不久的將來，間接造成了馬丁·路德（Martin Lutero）的宗教改革，大大撼動了羅馬教皇，掀起一場混亂。

　　七十年後，畫家老彼得·布勒哲爾 [24] 誕生了，承襲了波希具有理性的想像力，並傳達到人們內心深處。當布拉班特公國和法蘭德斯由西班牙的國王菲利普二世統治而失去自治權，許多畫作就轉移到了國王的庫房，最後收藏於馬德里普拉多美術館（Prado）。而偉大的西班牙畫家哥雅（Francisco Goya, 1746-1828）也在精神上大受這兩個畫家的影響，大眾熟悉的是哥雅的版畫還有「黑畫」[25]，但這裡我私心喜愛且覺得最具代表性的作品，是《沙丁魚的葬禮》，這幅畫是描述西班牙慶祝狂歡節時，人民

頁 113
法蘭西斯科·哥雅
《沙丁魚的葬禮》
約 1812-1814 年
油彩·畫板 82.5×52 公分
西班牙馬德里，聖費迪南皇家美術學院

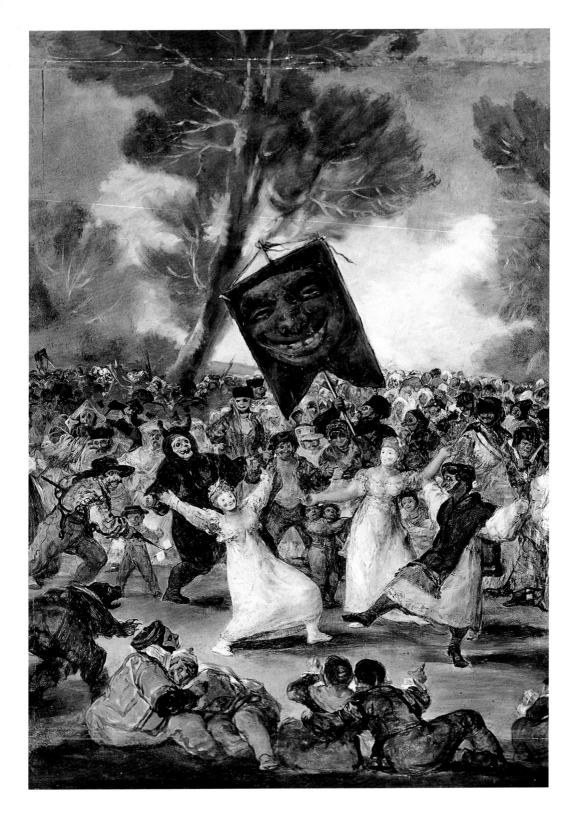

歡欣地高舉著旗幟，恍如近來義大利政壇上的寫照。

那麼這又與畫家孟素·戴希代里歐（Monsù Desiderio）有何關聯呢？實際上，他的本名是弗朗索瓦·德·諾梅[26]，出生於1593年，出生地曾是身兼義大利國王和羅馬帝國皇帝洛泰爾一世（Lotario I）的屬地，當查理曼的三個孫子瓜分歐洲主權[27]，洛泰爾一世分配到了一部分的領土，不過他「友愛」的手足禿頭查理[28]和日耳曼人路易[29]卻合力併吞了他的領地，但此地仍然留有歐洲文化的染色體基因，可以作為孕育想像力的溫床。弗朗索瓦的家鄉名為梅斯（Metz），奧斯特拉西亞（Austrasia）的國王提烏德里克一世（Teodorico I）在西元511年時，就將梅斯定為首都，同時這裡也是他的繼承人——女王布倫希爾德（Brunilde）大興土木、美化環境之處，更是虔誠者路易[30]的三個敗家子破壞爺爺一手打造的歐洲統一局面的事發地點，因而導致了歐洲分崩離析。而弗朗索瓦則將他瘋狂的想像力帶給了拿坡里的畫家。

弗朗索瓦·德·諾梅，又名孟素·戴希代里歐
《地獄》
1622年 油彩·畫布 175×113公分
法國貝桑松·藝術博物館

譯註

1　菲利普·馬洛威（Philip Marlowe），作家雷蒙·錢德勒（Raymond Thornton Chandler, 1888-1959）創造的虛構人物，職業是私家偵探，他出現在《大眠》（*The Big Sleep*, 1939）與《漫長的告別》（*The Long Goodbye*, 1953）等多部長篇小說中。

2　卡爾·史匹茨韋格（Carl Spitzweg, 1808-1885），德國浪漫主義畫家及詩人，也是畢德麥雅藝術運動畫家中最具代表性的人物。

3　畢德麥雅時期（Biedermeier），指德意志邦聯諸國在 1815 年維也納公約簽訂至 1848 年資產階級革命開始的歷史時期，現則多用指文化史上的中產階級藝術時期。

4　德意志關稅同盟 （Deutscher Zollverein），1834 年由三十八個德意志邦聯的邦國組成，這是德國統一前以普魯士為首的各邦國，為掃除相互間的貿易障礙而結成的同盟，是德國走向政經統一的重要步驟，它也促進了 19 世紀德國產業革命的發展。

5　法國的舊制度（Ancien Régime），15-18 世紀由瓦盧瓦王朝（Valois Dynasty）到波旁王朝所建立，影響法國政治及社會形態的貴族制系統，而這套系統在法國大革命中瓦解。

6　卡拉斯冤案（affaire Calasa），讓·卡拉斯（Jean Calas, 1698-1762）是一名法國新教徒商人。據說他勒死了一個想皈依天主教的人，因而受到嚴刑拷打，被判有罪，最後遭車裂火焚而死。伏爾泰譴責這一案件，並使它傳遍整個歐洲。最後，國王和國務會議撤銷高等法院的判決，宣布卡拉斯無罪，並撫恤其家屬。

7　《論寬容》（*Traité sur la tolérance*），伏爾泰為 1762 年的「卡拉斯事件」所寫，概括了對該事件的看法，並闡述他對寬容的思想，名言「我不贊成你的觀點，但我拚死擁護你說話的權利。」即是源自此書。

8　為義大利法學家、哲學家、政治家切薩雷·貝加利亞（Cesare Beccaria, 1738-1794）知名的作品《論犯罪與刑罰》（*Dei delitti e delle pene*, 1764），在此書中他深刻批評刑求、酷刑與死刑，成為現代刑法學的奠基之作。

9　《大鼻子情聖》（*Cyrano de Bergérac*）是 1990 年的法國歷史電影，以 17 世紀的法國為背景，描述法國著名劍客兼作家西哈諾·德·貝爾熱拉克（Cyrano de Bergérac）的感情生活。

10　《敘利亞的斯特拉托妮可》（Antioco e Stratonice），斯特拉托妮可成為塞琉古帝國塞琉古一世（Seleuco I, 約西元前 358-281）的王后後，塞琉古一世和第一任王后所生的王子安條克一世（Antioco I）卻愛上這位後母而生病，國王為了解救兒子，便讓他們成親，並且同時宣布安條克為帝國東部的國王。

11　讓-奧諾雷·弗拉戈納爾（Jean-Honoré Fragonard, 1732-1806），法國洛可可時期最後一位重要代表畫家。

12　尚-安東尼·華鐸（Jean-Antoine Watteau, 1684-1721），法國洛可可時期代表畫家。

13　路易十六（Luigi XVI, 1754-1793），法蘭西波旁王朝復辟前最後一任國王，也是法國歷史中唯一被處死的國王，於 1793 年在巴黎革命廣場被推上斷頭台。

14　馬薩喬（Masaccio, 1401-1428），義大利文藝復興時期畫家，他的壁畫是人文主義的里程碑，也是第一位使用透視法的畫家。

15　神聖羅馬教會旗旗手（Gonfaloniere di Santa Romana Chiesa），神聖羅馬教會的旗幟是天主教在全世界的最高精神象徵，在教皇旅行各處時，由軍隊掌旗隨行，因此旌旗手的位置是天主教給予傭兵軍隊的榮譽象徵。

16　聖雅各（San Giacomo），耶穌十二門徒之一，相傳其遺骨葬於西班牙聖地牙哥-德孔波斯特拉（Santiage de Compostela）。

17　宗座簡函（Breve apostolico），又稱宗座特許狀或教皇書簡，是教皇的文告之一，由教廷特殊文書院簽署，並蓋有教皇漁人指環封印。

18　奧斯卡·王爾德（Oscar Wilde, 1854-1900），愛爾蘭作家、詩人、劇作家，英國唯美主義藝術運動的倡導者。

19 抹大拉的馬利亞（Maddalena），在《聖經・新約》中，被描寫為耶穌的女追隨者。羅馬天主教、東正教和聖公會教會都把她視為聖人。但歷史上，對於抹大拉的馬利亞的真實性和她的事蹟一直爭論不休。

20 盧西亞諾・洛拉納（Luciano Laurana, 1420-1479），義大利建築師，對文藝復興時期的發展貢獻良多。

21 貝納爾迪諾・迪・貝多・貝提（Bernardino di Betto Betti, 1452-1513），義大利畫家，溫布利亞畫派代表。

22 喀爾文教派（calvinisti），深受改革家約翰・喀爾文（John Calvin, 1509-1564）及 17 世紀喀爾文教派學者影響之個人與團體的宗教思想，強調生活各層面由上帝所控管，聖經是信仰的唯一規律。

23 布拉班特公國（Ducato di Brabante），曾在 15-17 世紀建國，領土跨越今荷蘭西南部、比利時中北部、法國北部一小塊。

24 老彼得・布勒哲爾（Pieter Bruegel il Vecchio, 約 1525-1569），文藝復興時期布拉班特公國畫家，以地景與農民景象的畫作聞名。

25 哥雅七十三歲左右買了一間房子，並在房子大廳的牆上作畫，那些畫以濃重黑暗的色調為主，因此被稱為「黑畫」，畫裡充滿死亡、詭異、不安等意象。

26 弗朗索瓦・德・諾梅（François de Nomé, 約 1593-1644），法國畫家，但活躍於拿坡里。

27 查理大帝死後不久，帝國就出現了分裂。843 年，他的三個孫子各自為王，帝國一分為三。東法蘭克王國成了以後的神聖羅馬帝國，西法蘭克王國成了以後的法蘭西王國，中法蘭克王國之後則被西法蘭克王國和東法蘭克王國瓜分。

28 禿頭查理（Carlo il Calvo, 823-877），卡洛林王朝的法蘭克人的國王（843-877 在位），羅馬帝國皇帝（稱查理二世，875 年起）。

29 日耳曼人路易（Ludovico II il Germanico, 806-876），巴伐利亞公爵（818-855）和東法蘭克國王（840-855 年），是皇帝虔誠者路易和他的妻子埃斯拜的埃芒加德的第三子。

30 虔誠者路易（Ludovico il Pio, 778-840），也稱為路易一世（Luigi I），法蘭克王國的國王和皇帝，查理大帝的兒子與繼位者。

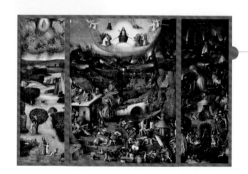

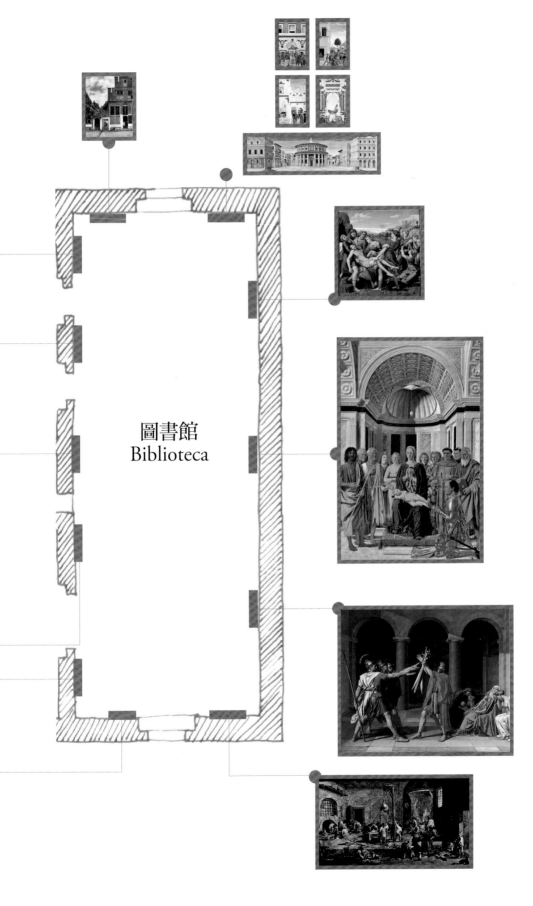

圖書館
Biblioteca

交誼廳
GRAND SALON

現在準備深深地呼吸一口氣，因為你值得！來到交誼廳會帶給你圖書館所不能提供的輕快。此刻若是你想以慢活的步調來參觀博物館也行，我們允許你現在先打道回府，明日再來繼續參觀，但如果你想一鼓作氣，那又何妨？

交誼廳通常用來接待賓客和舉辦宴會，從花園的草坪上看過去，可以看見底部生有杜鵑花的暗岩，杜鵑花染紅了整個春天，一株古老的黎巴嫩雪松占據了左邊，而右邊則有數條神祕小徑分別通往教堂、溫室、玫瑰園、茶館。

你們可以從圖書館的兩扇門進入交誼廳，也可以從餐廳進入，它兩邊的門互相對稱，或者，從前廳的入口長驅直入。這裡的畫不需要太多考慮，我把它們掛在這裡，純粹是為了博得觀眾的喜悅，如波特萊爾早先宣告的「為藝術而藝術」[1]，這個空間全然支持這個令人愉悅的美學理論，而狄德羅[2]也將這個理論詮釋地極為出色。

戰神與維納斯相擁

這幅畫來自非常古老的時代，帶有些微的挑逗。它表示了過去的畫作就跟時代更早的畫作一樣，都是定居地中海的人民經過長年練習後奠定的基礎，在他們決定將墓穴設置於固定的地方後，就會回到同樣的地方來緬懷祖先。這幅畫雖然採用中世紀的技巧，但它並不是溼壁畫，而是以熱蠟畫法[3]創作，為了能夠混合材料，需要將材料弄得濃稠，是極度類似油畫顏料的方法，畫作內容偏向希臘式風格，但人物姿態卻是羅馬巴洛克式。

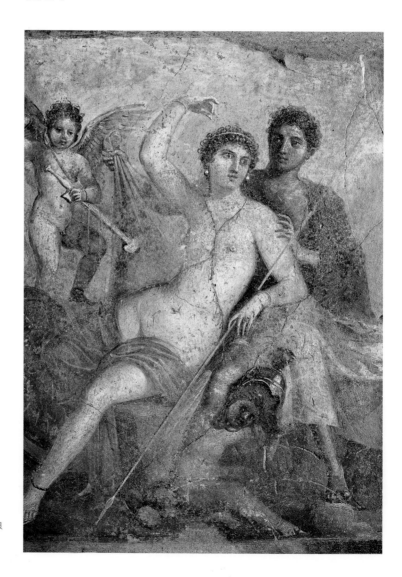

羅馬繪畫
《戰神與維納斯》
約西元前 1 世紀-西元 1 世紀，剝離自龐貝
戰神與維納斯之家的壁畫
義大利拿坡里，國立考古博物館

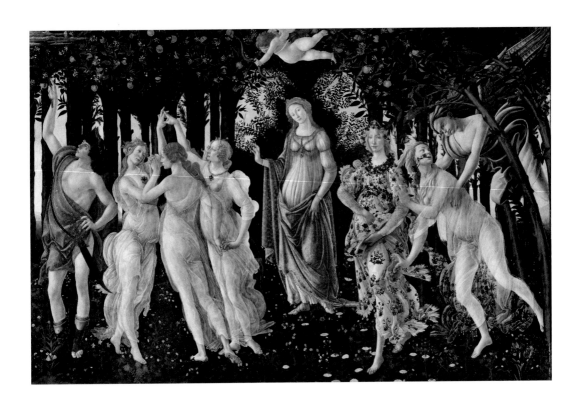

春和維納斯的誕生

曾有一時片刻，我猶豫是不是該將這兩幅畫擺在圖書館，作為人文號召，以求提高參觀人數，經過深思熟慮後，我們認為不是所有的畫，都能夠如此淋漓盡致地展現羅倫佐·梅迪奇[4]，人稱「偉大的羅倫佐」(Lorenzo il Magnifico)的宮廷奢華樣貌。有些畫是那種可以漫不經心，也可以聚精會神欣賞，不論哪種觀賞方式，都能夠使參觀者獲得滿足。而有些暗藏複雜故事情節的畫作，唯有奧維德那些頑強不懈的忠實讀者，才得以窺其箇中奧妙。看看這幅畫，在四處布滿水果和芳香花朵的柑橘樹林裡，吹起了春天和煦的微風，我不知道早春的橙樹該是何種樣貌，或許波提切利那時也不知道，在那個時代最著名的是楊梅樹，同樣具有檸檬似地芳香，我想這一點我們的畫家應該知道。不知道是否因為這樣，當歌德初來乍到義大利，便寫下了詩句「你知道那檸檬樹開花的地方嗎？」(Kennst du das Land wo die Zitronen blühn)，看來這幅畫有如香橙花一樣，香氣馥郁。這兩幅畫裡，維納斯都是核心人物。

桑德洛·波提切利
《春》
約 1481-1482 年
蛋彩·畫板 203×314 公分
義大利佛羅倫斯，烏菲茲美術館
（頁 124、125 為局部）

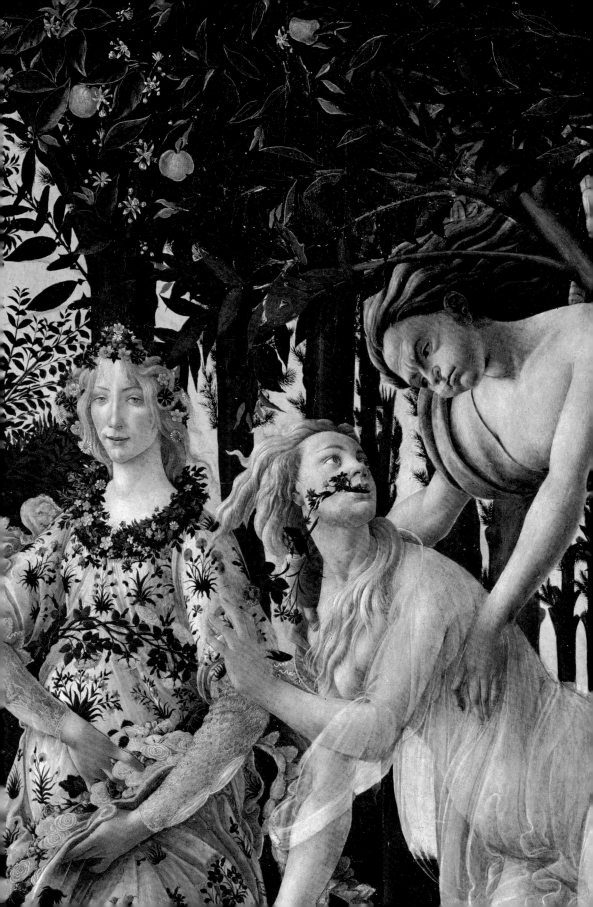

　　與羅倫佐同名的姪子羅倫佐‧皮耶法蘭西斯可（Lorenzo di Pierfrancesco de' Medici），是銀行家皮耶法蘭西斯可之子，後來將這兩幅畫成雙掛在一起，先是收藏在拉爾加路（via Larga）的住處保險箱內，後來移至梅迪奇城堡別墅（Villa di Castello），畫家瓦薩里（Giorgio Vasari, 1511-1574）還曾經在那裡欣賞過。這兩幅畫都以「繁衍」為主題，在《春》裡，西風之神傑菲羅（Zefiro）讓原野仙女克蘿莉絲（Cloris）受孕後，變成身上戴滿花朵的花神，跟某學派認為花神代表佛羅倫斯根本無關。畫最左邊出現的是花園的守護者厄爾密特‧墨庫力歐（Ermete-Mercurio），驅趕著飄來的烏雲；左側一邊相互高舉著手，一邊跳著舞的是三美神[5]，明確的姿態猶如現代的女權主義者；在所有人物上頭飛舞的，則是愛神邱比特，畢竟這任務捨他其誰！

　　《春》作於 1482 年，而《維納斯的誕生》明顯是波提切利接續《春》之後的作品，受到人文主義的影響更為深遠，尤以義大利哲學家馬西里奧‧費奇諾（Marsilio Ficino）為首，這些人文主義學家指出波提切利在《春》這幅畫作犯下了不可言喻的失誤，並建議他哪些才是應該入畫的，於是波提切利認為這次有必要閱讀詩人波利齊亞諾（Angelo Poliziano）的長詩大作《為尊貴朱利亞諾‧梅迪奇的馬上比武》[6]以取材，而這首詩則是受到奧維德的啟發：

「非人間面容的年輕女子，
乘著扇貝，被西風之神吹送上岸；
天神因而歡心鼓舞。

你會說泡沫是真的，海洋是真的，
扇貝也是真的，而你可看見微風吹拂，
你會看見女神眼裡的閃電，
而天神微笑還以雷聲和氣、水、土、火。

時序女神身著白衣，從沙灘上前往迎接，

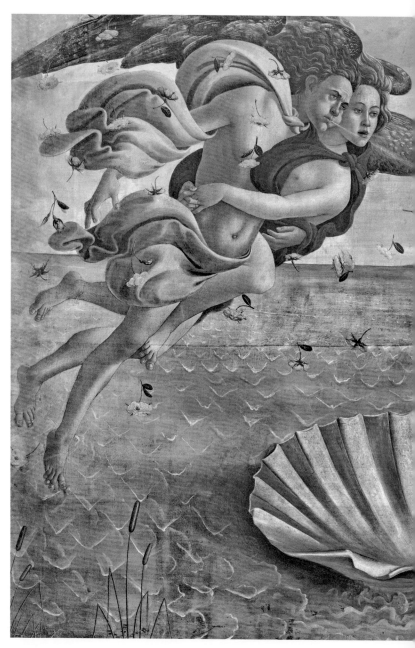

桑德洛·波提切利
《維納斯的誕生》
1484 年 蛋彩·畫布 184.5×285.5 公分
義大利佛羅倫斯，烏菲茲美術館

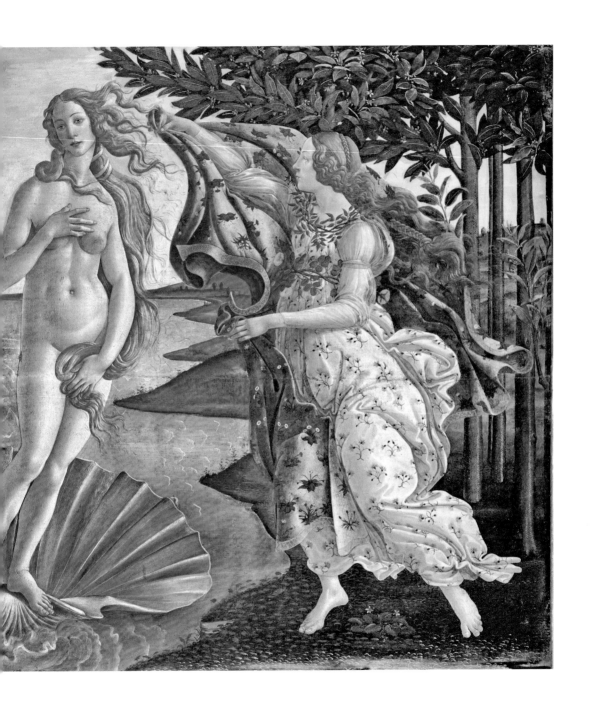

多明尼克·迪·巴爾托羅
《錫耶納聖瑪利亞斯卡拉醫院的朝聖者廳
壁畫之孤女的接待、教育以及婚姻》
局部 約 1441-1442 年 壁畫
義大利錫耶納，聖瑪利亞斯卡拉醫院的朝
聖者廳

微風撩起她們蓬鬆、波浪般的長髮，
她們的臉龐沒有不同，
彷彿一對和諧的姊妹。」

　　然而真實的古代神話所記載的卻殘酷無比：一切源於性慾旺盛的天空之神烏拉諾（Urano）不斷與其妻交合，卻又阻止孩子從妻子子宮誕生。他第一批子女中，年紀最小的兒子克羅諾斯（Cronos），可想而知他是在精神病理學發表前出生的，決定將父親去勢，便趁著他行房之際砍下生殖器，然後將閹割下的生殖器丟到海裡，連帶地幾滴精液也流入海裡，因而使海洋受孕。接著他取代了父親眾神之首的地位，並把自己的親兄弟放逐，之後生下來的子嗣都讓他吞噬吃入腹內，連最小的都無法倖免，只有宙斯在其母用計下逃過一劫才得以長大，並推翻父親，成為諸神之王。同時，依據赫西奧德[7]的著作，烏拉諾的生殖器仍繼續在海裡漂流，阿芙蘿黛蒂[8]便從一簇白色泡沫誕生，演化至羅馬神話時，則變成「維納斯」這個名字。

　　很顯然地，波提切利選擇了波利齊亞諾的版本，此舉引起了 14 世紀末，在佛羅倫斯研究希臘文化的學者，四處宣告真實的希臘故事原貌，磨拳霍霍準備成為研究希臘文化的第一把交椅。想當然爾，海浪都是白色的，風向則做了大幅變動，改從另一頭襲來，這對我們現在所處的交誼廳如錦上添花，它營造了一股空氣恆性對流的清新。吹著北風的神祇環抱著他暫時的女伴——微風女神（Aura），而畫另一頭的安排更饒富興味，時序女神手持衣物迎向維納斯，以防她覺得冷或害羞時可以遮掩，這件衣裳充滿了神祕感，留下許多謎團讓圖像學家、解密學者，還有詮釋學者和古文註釋者皆疲於研究，但也許所有的學者都走偏了，它在多年前錫耶納畫家多明尼克·迪·巴爾托羅[9]創作的《錫耶納聖瑪利亞斯卡拉醫院的朝聖者廳》就曾出現過。

　　多明尼克在 1441 年受命描繪畫裡孤女的命運：從受教育到長大成人，安排人生的歸宿——結婚。畫中將細節交待得鉅細靡遺，不留任何誤解的可能。孤兒院的負責人一臉滿足，手中拿

著裝錢的貢獻袋，這是作為當初孤兒院教育少女的回報。而滿心喜悅的新郎將指環套入新娘無名指，另一隻手則拿著跟《維納斯的誕生》裡相似的衣服衣角，作為陽具的象徵，這也同時是保障未來婚姻性福的見證。此一同時，新娘也用另一隻空下來的手，抓住身上的衣裳，褶出明顯是女性陰部的形狀，代表著身為處女的象徵，反之，自新娘鄰近的貴婦人手裡捏著身上的衣裳形狀，可以推斷她捏出的女性陰部狀似已領略閨房之樂的象徵。

　　波提切利，身為一個流行的畫匠，他用自己文雅的方式，以帶有諷刺的風格對那些欺凌他的人文主義者還以顏色。儘管當時法蘭德斯的油畫已蔚為風潮，整幅畫作仍以復古的技巧完成，使用的是水性蛋彩畫。

不只波提切利著迷於維納斯應該如何穿著打扮，1538 年的提香對這個議題也無法等閒視之，他在《烏爾比諾的維納斯》畫面遠處安排了兩位女僕忙著翻箱倒櫃，嘗試找一件最適合的衣著給裸身的維納斯，這幅畫作之所以稱為《烏爾比諾的維納斯》，是應烏爾比諾公爵圭多巴爾杜二世·德拉·羅維雷（Guidobaldo II della Rovere）請託所作，畫中以大椅櫃 [10] 為背景，意圖給公爵年輕的新娘茉莉亞·瓦蘭諾（Giulia Varano）啟示，當時她只是少女，結婚後為公爵生了一個女兒，卻很年輕就香消玉殞了。

　　依馬克·吐溫（Mark Twain）的評價，他認為這是史上最下流的繪畫。或許這位曾擔任密西西比河（Mississippi）上的輪船駕駛員作家對藝術史的了解僅止於皮毛，但也沒什麼大不了，因為那時我們這間想像的博物館也還未開張。我想也有可能他有特別的性別歧視，才推斷出這樣微妙的諷刺。可以肯定的是，仍然有許多美國人沉迷於性愛，同時這也證明了他們的政治意識。而近代美國藝術歷史學家羅娜·葛芬（Rona Goffen）也在著作《提香的烏爾比諾的維納斯》（*Titian's Venus of Urbino*）中〈性、空間與社會史〉（Sex, Space and Social History）的篇章，主張紅色是代表婚姻，完全忘了威尼斯共和國所有法官都著紅袍制服。若從威尼斯人

從左仲的維納斯到提香的維納斯

西瑪·達·科內里亞諾
《聖母艾蓮娜》
1495 年 油彩·畫板 40.2×32.2 公分
美國華盛頓·國家藝廊

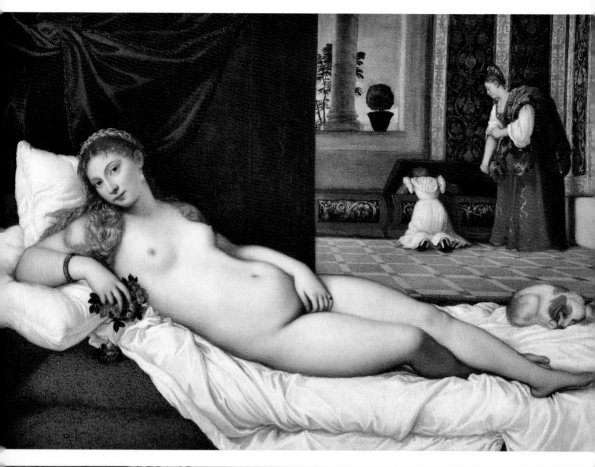

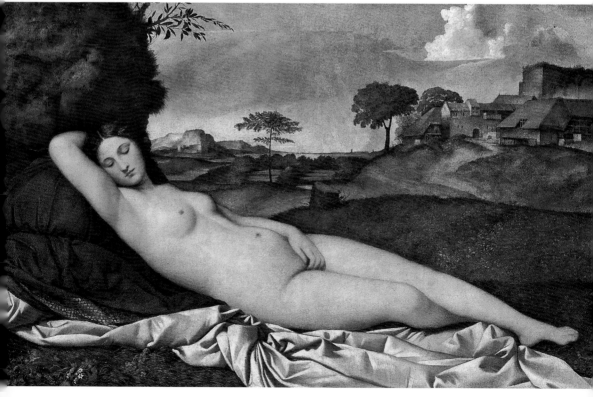

的觀點來看，癥結在於：不只威尼斯人，我們全部都覺得這幅畫渾然天成，是宜室宜家，無任何不妥。

因此兩方的爭論是截然不同的，喬凡尼‧貝里尼、安東尼奧‧維瓦里尼、維托雷‧卡爾帕喬這三位威尼斯畫家從沒想過要畫裸體，這是緣自當時城市的風氣只對代表性的最高思想有興趣，如權力、教會或貴族階級，所以得靠威尼斯外地人才能發現它的性感之處。首開先鋒的是畫家西瑪‧達‧科內里亞諾[11]，他畫出聖母身著緊身上衣，並在乳突部分以小花裝飾。西瑪所畫的聖母艾蓮娜帶著些微挑逗，而我一直對她「外衣下一絲不掛」這點深信不疑。這幅畫作於 1495 年。接著他的同好——左仲出現了，也就是偉大的吉奧吉歐（Giorgio，又稱吉奧喬尼），來自威尼斯附近的小鎮卡斯泰爾弗蘭科（Castelfranco）。在 1510 年前，吉奧喬尼是頭一個敢畫裸體維納斯的畫家，還好這樣大膽的行徑，對於收藏他的畫作、擁有崇高名望的馬爾坎托尼奧‧米歇爾（Marcantonio Michiel）來說並未引起任何醜聞。馬爾坎托尼奧是樞機主教喬凡尼‧米歇爾（Giovanni Michiel）的親戚，喬凡尼最後遭切薩雷‧波吉亞[12]毒死在聖天使城堡[13]。馬爾坎托尼奧是威尼斯文藝復興文化的重要角色，所有他看過的藝術品，都在今日威尼斯的聖馬可國家圖書館[14]留下一系列的筆記，成為研究那個時代珍貴無比的史料。

羅倫佐‧洛托（Lorenzo Lotto, 1480-1556 / 1557）是威尼斯本地人，但到了貝加莫（Bergamo）發展時，才開始在繪畫中偏向鄉村風，線條色彩也漸趨柔和，五十多歲時，畫了屬於自己風格的《維納斯與邱比特》。畫中的維納斯端莊地舉起右手，拿著桃金孃編織成的花冠，而邱比特一臉淘氣地正往維納斯身上「灑水」，維納斯的頭頂上還懸掛著貝殼，象徵女性的外陰，讓人回想起波提切利畫中的褶襉。威尼斯畫派裡的肉慾自始至終皆來自外界，最後一個帶來這元素的，是出生於維洛那（Verona）的保羅‧維洛內塞（Paolo Veronese, 1528-1588）。當我們博物館的「先知」——安德烈‧馬勒侯寫下「提香把他的維納斯都掛在卡多雷的天空下」，他同時對保羅也有所觸動。或許這也是為什麼塞尚會

羅倫佐‧洛托
《維納斯與邱比特》
約 1540 年 油彩‧畫布 92.4×111.4 公分
美國紐約‧大都會藝術博物館

提香
《烏爾比諾的維納斯》
1538 年 油彩‧畫布 119×165 公分
義大利佛羅倫斯‧烏菲茲美術館

吉奧喬尼
《沉睡的維納斯》
約 1508-1512 年
油彩‧畫布 108×175 公分
德國德勒斯登‧國家藝術收藏館的古代大師畫廊

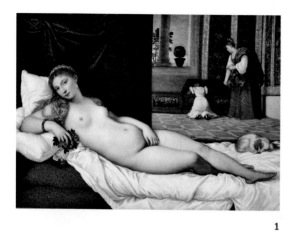

1

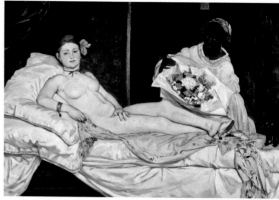

2

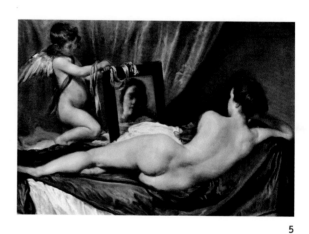

4

5

8

9

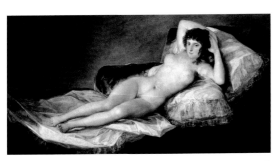

6

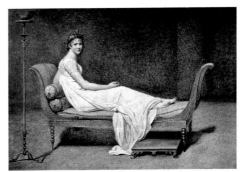

7

1 提香《烏爾比諾的維納斯》
1538 年 油彩・畫布 119×165 公分
義大利佛羅倫斯，烏菲茲美術館

2 愛德華・馬奈《奧林匹亞》
1863 年 油彩・畫布 130.5×191 公分
法國巴黎，奧賽美術館

3 提香《達娜艾》
1545 年 油彩・畫布 120×172 公分
西班牙馬德里，普拉多美術館

4 彼得・保羅・魯本斯《維納斯攬鏡自照》
1613 年 油彩・畫布 124×98 公分
私人收藏

5 迪亞哥・維拉斯奎茲《維納斯對鏡梳妝》
約 1650 年 油彩・畫布 122.5×175 公分
英國倫敦，國家畫廊

6 法蘭西斯科・哥雅《裸體的瑪哈》
約 1797-1800 年 油彩・畫布 95×190 公分
西班牙馬德里，普拉多美術館

7 雅各-路易・大衛《雷米卡耶夫人》
1800 年 油彩・畫布 174×244 公分
法國巴黎，羅浮宮

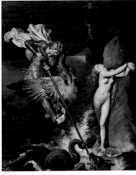

11

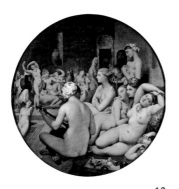

12

8 尚・奧古斯特・多明尼克・安格爾《浴女》
1808 年 油彩・畫布 146×97.5 公分
法國巴黎，羅浮宮

9 拉斐爾《麵包房之女》
約 1518-1519 年 油彩・畫板 85×60 公分
義大利羅馬，國家古代美術藝廊之巴貝里尼宮

10 尚・奧古斯特・多明尼克・安格爾《大宮女》
1814 年 油彩・畫布 91×162 公分
法國巴黎，羅浮宮

11 尚・奧古斯特・多明尼克・安格爾
《營救安潔利卡的羅傑》
1819 年 油彩・畫布 147×190 公分
英國倫敦，國家畫廊

12 尚・奧古斯特・多明尼克・安格爾
《土耳其浴女》
1862 年 油彩・畫布膠黏於木板上
直徑 110 公分
法國巴黎，羅浮宮

遠離巴黎，只為好好思考如何描繪聖‧維克多山[15]的輪廓，他曾言簡意賅地說：「現代繪畫始於威尼斯，緣於有提香。」

我在客廳放了兩張法式小圓桌，上面擺了一系列專門放在咖啡桌上的書，不是那種圖書館學究式的書，而是適合讓你與內向的來客寒暄，並讓客人自在的書籍，又或者是那種讓你跟朋友稍微發表意見的書。這一類的書籍在艱鉅的藝術史世界裡，腦力激盪的作用大於教育的作用。我要說的是：你們看看《烏爾比諾的維納斯》，維納斯手裡拿著的那束花，你可以在馬奈[16]畫作《奧林匹亞》的黑人女僕手上再次看到，前者的女僕只是先將花遞給了維納斯。再看看提香畫的《達娜艾》，於性致高昂的宙斯幻化而成的黃金雨中受孕，十六年後，也許女僕和維納斯都已年華老去，那麼魯本斯[17]畫的《維納斯攬鏡自照》，裡頭那肥滿豐腴的樣貌就是回歸自然，鏡子這一點是魯本斯抄襲維拉斯奎茲[18]的《維納斯對鏡梳妝》，然後加點提香的樣板，魯本斯版本的維納斯於焉而生。雖然維拉斯奎茲不是現實主義畫派，但他的畫作一向追求真實，這一幅畫是他所有作品中，唯一展現現代性感的裸體畫。接續的，是哥雅的《裸體的瑪哈》，同時期還有雅各-路易‧大衛的《雷米卡耶夫人》肖像，再一次，我仍舊篤信那白衣下不著寸縷！

剛剛這兩幅是 1800 年的作品。八年後，年輕的安格爾[19]以魯本斯《維納斯攬鏡自照》的動作鋪設，並把拉斐爾《麵包房之女》戴頭巾的模特兒放入《浴女》中，《麵包房之女》裡的模特兒其實是拉斐爾為之瘋狂的情婦。數年之後，安格爾集十六世紀威尼斯的古典繪畫之大成，再度師法維拉斯奎茲的構圖設計，還有頭巾的運用，接著，他發表了具有吟遊詩人風格的《營救安潔利卡的羅傑》，先前作品中的那些裸女則改成站立的姿勢，與聖喬治共處一畫中。與此同時，法國征服了阿爾及利亞，安格爾此時的畫功更臻成熟，在《土耳其浴女》中，將一大群裸女安排在土耳其浴場裡，這是他 1862 年的作品。次年，法國沙龍展某件展出作品引起公憤，事出馬奈創作的《奧林匹亞》，畫中模特兒玉體橫陳如提香的《烏爾比諾的維納斯》，還有從魯本斯畫裡

羅沙爾巴‧卡里艾拉
《尚-安東尼‧華鐸的肖像》
約 1710-1720 年 粉彩‧畫紙 55×43 公分
義大利特雷維索，市立博物館

安東尼‧華鐸
《丑角吉爾》
約 1718-1719 年
油彩‧畫布 185×150 公分
法國巴黎，羅浮宮

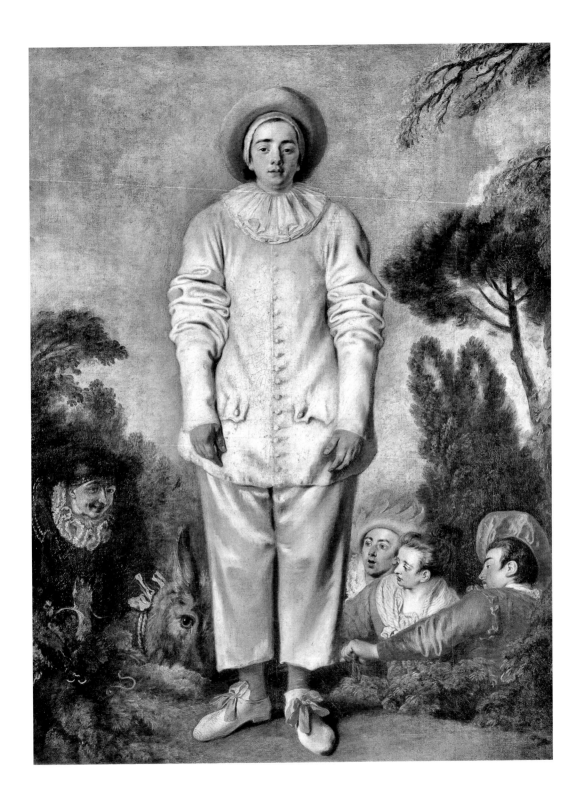

挪用、手拿著一大束捧花的黑人女僕，而原本的小狗則改畫成一隻黑貓。但是造成群情激憤的原因既不是因為黑貓，也不是因為裸露，而是畫裡的模特兒是巴黎有名的高級妓女，導致到場觀畫的人，頓時都「有幸」成了入幕之賓。

這又關我們要提到的華鐸什麼事呢？如果我們要為法國的畫家作結語，那麼華鐸當之無愧，因為他是在奢華與享受的歷史上，第一位貨真價實的悲劇畫家。不過一切終究會雨過天青，那是路易十四 [20] 擁有的君王極權即將終結的最後悲傷時代，最終他在 1715 年逝世。路易十四死後，攝政的制度在各方權力之間維持了脆弱但愉快的平衡，法國導演貝特朗‧塔維涅（Bertrand Tavernie）的歷史電影《讓節慶開始！》（*Que la fête commence !*）就以令人炫目的甜美描述了這一個過渡時期的享樂日常生活。而他，華鐸，在 1717 年終於以充滿歡樂、慶祝氣氛的《向希特拉島啟程》（*La partenza per Citera*）贏得進入法國皇家美術學院的入場券。畫中希特拉島是傳說中阿芙蘿黛蒂的誕生地，這幅畫是特別為了申請成為學院沙龍成員而作。三年後，義大利粉彩畫畫家羅沙爾巴‧卡里艾拉（Rosalba Zuanna Carriera, 1673-1757）如心理學家般，以漠不關心的視點為華鐸畫了肖像畫，彼時華鐸剛畫完《丑角吉爾》不久，這位小丑理應要活在法國搖籃曲《在潔白月光下》（*au clair de la lune*）裡，可是他卻置身於悲劇的開端。在這之前他剛完成大作《吉爾桑的招牌》（*L'Enseigne de Gersaint*），展現了藝術品經銷商——吉爾桑（Edme-François Gersaint）的店貌：店員正在打包已故的「太陽王」肖像，這代表舊政權已成為過去式，整個畫面充斥著上流社會人士在藝品店裡，醉翁之意不在酒的醜態。也許在交誼廳這個房間裡，我們都是穿上丑角裝扮的丑角吉爾，而畫家，尚－安東尼‧華鐸在畫作完成後一年過世，離世時僅三十七歲，如同其他英年早逝的偉人——拉斐爾、莫札特一般。

譯註

1 「為藝術而藝術」(L'Art pour l'Art)口號是法國人的發明。它汲取了德國美學的要義與精髓，又除去繁瑣的細節，以精鍊的法語鑄造成一句響亮的口號，成為法國唯美主義運動的一面醒目的旗幟。

2 德尼・狄德羅(Denis Diderot, 1713-1784)，法國啟蒙思想家、唯物主義哲學家、無神論者和作家，其最大成就是主編《百科全書》，此書概括了18世紀啟蒙運動的精神。

3 熱蠟畫法(encausto)，相傳在公元前4世紀古希臘人所發明，將加熱的蜂蠟混到有色顏料裡，又稱蠟彩畫、燒色法、光蠟畫，是歐洲最古老的繪畫技法之一。

4 羅倫佐・梅迪奇(Lorenzo di Medici, 1449-1492)，義大利政治家，也是文藝復興時期佛羅倫斯的實際統治者。他贊助許多藝術家，包括米開朗基羅和達文西。

5 三美神(tre Grazie)包含「恩惠」或「優雅」、「魅力」，在希臘神話中是體現人生所有美好事物的美惠三女神，代表了真善美，因此也成為藝術家們歌頌的主題之一。

6 《為尊貴朱利亞諾・梅迪奇的馬上比武》(Le Stanze per la giostra / Stanze cominciate per la giostra del Magnifico Giuliano de'Medici)，波利齊亞諾為慶祝羅倫佐的弟弟朱利亞諾(Giuliano di Medici, 1453-1478)1475年比武獲勝而作，後來朱利亞諾去世，作品未能完成。詩中敘述主角尤利奧即朱利亞諾為得到仙女西蒙奈達(Simoneetta，朱利亞諾當時所愛的女性名字)的愛情，決心參加比武。

7 赫西奧德(Esiodo，約西元前8-7世紀)，古希臘詩人，被稱為「希臘教訓詩之父」。這裡的作品指的是《神譜》，描寫的是宇宙和神的誕生。

8 希臘語中「阿芙蘿黛蒂」的意思就是泡沫。

9 多明尼克・迪・巴爾托羅(Domenico di Bartolo，約1400/1404-1445/1447)，義大利錫耶納畫派畫家，此一畫派畫風較佛羅倫斯派夢幻。

10 大椅櫃(cassone)為義大利中世紀晚期時，作為新娘的結婚禮物或置放新娘嫁妝的大櫃子，上頭有富麗的裝飾，外箱上有古典或聖經傳說的彩繪插畫或雕刻、馬賽克圖案或鍍金裝飾等，多半出自有名的藝術家之手，對新娘有祝福或教育的意義。

11 西瑪・達・科內里亞諾(Cima da Conegliano, 1459 / 1460-1517 / 1518)，義大利威尼斯畫派的成員。

12 切薩雷・波吉亞(Cesare Borgia，1475或1476-1507)，瓦倫提諾公爵。義大利文藝復興時期的樞機主教；是教皇亞歷山大六世與情婦瓦諾莎・卡塔內(Vannozza dei Cattanei)之子，但對外宣稱是姪子。

13 聖天使城堡(Castel Sant'Angelo)，義大利羅馬的一座城堡，早期作為阻止西哥德人和東哥德人入侵的要塞，後被當作監獄使用，最後改建成一座華麗的羅馬教宗宮殿，現在已成為一座博物館。6世紀時，教宗格列哥里一世(Gregorio I, 540-604)巡遊經過此地，見到天使長米歇爾(Michele)顯像，城堡因而得名。

14 聖馬可國家圖書館(Biblioteca Nazionale Marciana)，義大利威尼斯的圖書館和文藝復興建築，它是該國現存最早的公共圖書館，擁有世界上最偉大的古典文本收藏之一。

15 聖・維克多山(Sainte Victoire)位於法國，最高有1,011公尺。法國畫家保羅・塞尚的小屋可以望見整座山，因此他曾為此山畫過幾十幅油畫作品。

16 愛德華・馬奈(Édouard Manet, 1832-1883)，法國巴黎的寫實派與印象派畫家。

17 彼得・保羅・魯本斯(Peter Paul Rubens, 1577-1640)，法蘭德斯畫家，巴洛克畫派早期的代表人物。

18 維拉斯奎茲(Velázquez, 1599-1660)，文藝復興後期西班牙一位偉大的畫家，對後來的畫家及印象派影響很大，哥雅認為他是自己的「偉大教師之一」。

19 尚・奧古斯特・多明尼克・安格爾(Jean Auguste Dominique Ingres, 1780-1867)，法國畫家，新古典主義畫派的最後一位領導人。

20 路易十四(Luigi XIV, 1638-1715)，自號「太陽王」，是在位時間最長的君主之一，也是在世界歷史中，明確記載在位唯一最久的獨立主權君主。

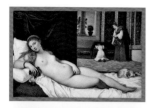

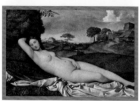

交誼廳
Grand Salon

餐廳
SALA DA PRANZO

義大利有句俗話說得好：「常駐餐桌，青春永在。」這是說吃飯的時候，時光彷彿停止前進，人就不會老，這可是千真萬確的。而且，如果要說世上有那個地方可以將歡樂的魅力和凝聚的力量集結至極致，那就非「餐桌」莫屬。如果沒有飲食這件事的話（而顯然這絕對是件壞事），那麼也就不會有希臘哲學的產生了。可惜今日的用餐習慣是在維多利亞時代養成的，在這個時期，一方面沙龍談話造就了「布盧姆斯伯里團體」[1]，另一方面也生成了拘謹無趣的用餐氣氛，因此，我堅持在我們的餐廳要重拾教導用餐習慣的權力。這裡的陳設沿襲義大利房子的習慣，捨棄鏡子，搭配一張優美、威尼斯式裝飾的靠牆矩形桌；地面則是以維洛那固有的黃色鑲邊紋路的老式大理石鋪貼，整體充滿了18世紀巴洛克的風格。我為你們設置了一個以莊嚴的斑岩鑿成的羅馬式巨缽。兩旁的窗口各放置一張小巧、黃楊木製的威尼斯式靠牆桌，展示大量東印度公司磁盤的收藏。你可以從與交誼廳相通的兩扇門進入餐廳，門是以胡桃木製成的滑門，或是也可以通到客廳。而餐廳的主角——餐桌，為了因應時代，則選用一張可以依照來客人數多寡，伸縮折疊的餐桌。

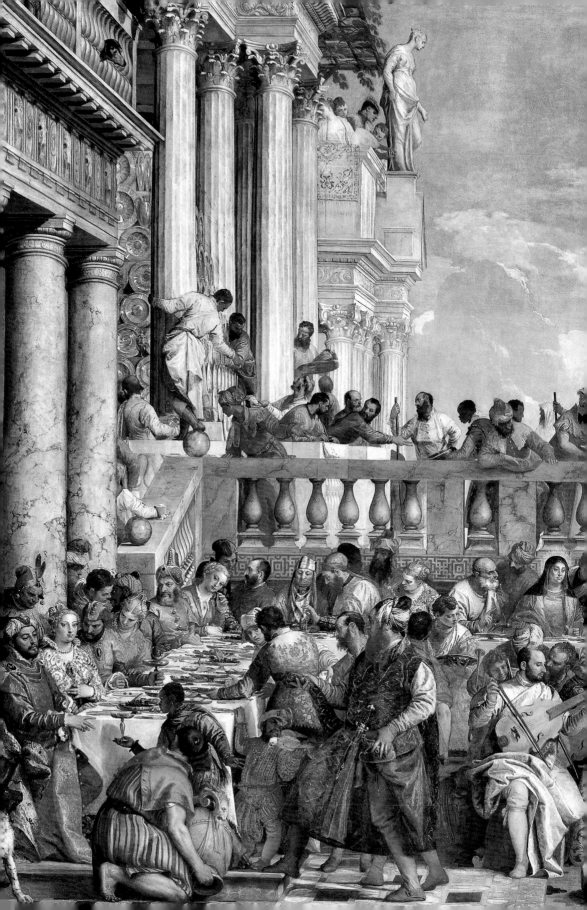

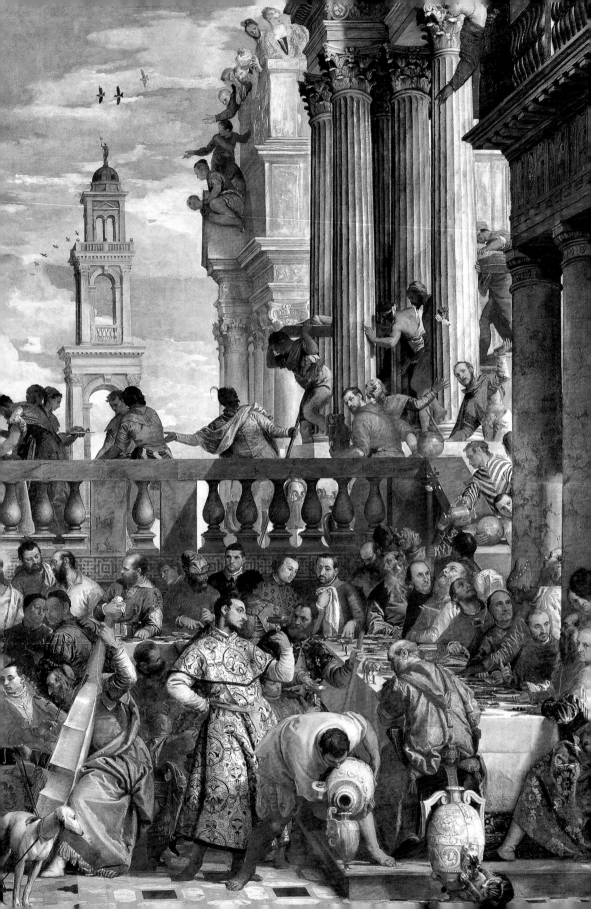

迦納的婚禮

這幅畫的目的是為了替威尼斯的聖喬治修道院（Convento di San Giorgio）用膳處作裝飾，畫作原置於修道院的飯廳底部，大老遠就能看到。而我，則大膽地將這幅畫掛在這間餐廳的整面邊牆上。面對它時，便彷彿走進了畫作，好似也受邀參與這場盛會，在廣闊的天空下，感受隆重的開幕，聆聽音樂家的演奏。這幅名聞遐邇的傑作，畫中處處可見當代許多有權有勢的名人畫像，然而最引起我興趣的，主要是在井然有序的建築空間裡，那些動作各異的人們，共處於當下和樂融融的氣氛。當然，如同畫作要表達的主題，我對酒的事情同樣興致勃勃。威尼斯認為酒是廣大的群體生活中，不可或缺的有益飲食，葡萄酒舖還會依據產地的遠近分類來販賣。

看看畫裡右邊的男主人，品嚐著耶穌展現神蹟，用水變成

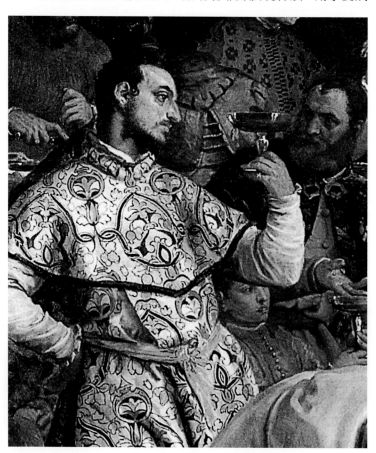

保羅・維洛內塞
《迦納的婚禮》
約 1562-1563 年
油彩・畫布 666×990 公分
法國巴黎，羅浮宮
（頁 142-143 為全圖，頁 144、145 為局部）

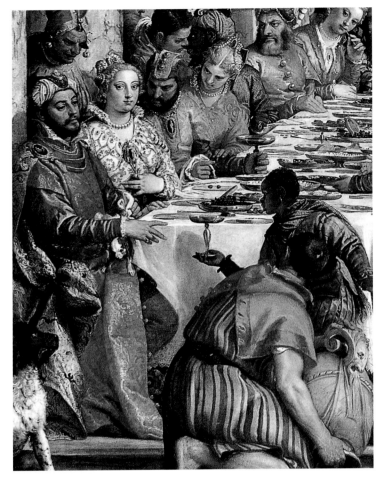

維托雷·卡爾帕喬
《書房裡的聖奧古斯丁》局部（下圖上）
1502 年 蛋彩·畫板 141×210 公分
義大利威尼斯，威尼斯斯拉夫人的聖喬治
會堂

提香
《烏爾比諾的維納斯》局部（下圖中）
1538 年 油彩·畫布 119×165 公分
義大利佛羅倫斯，烏菲茲美術館

卡納雷托
《斯拉夫人堤岸大道，往東邊看去的視角》
局部（下圖下）
1730 年 油彩·畫布 58.5×101.5 公分
英國柴郡，塔頓公園國家名勝古蹟信託

的紅酒，我們看到的，宛如是第一次試酒的釀酒師，而其他的畫
家在描繪酒時，通常是將酒當作是酒神節的神聖產物。這位釀
酒師因為品嚐了紅酒之後，鼻子泛起美麗的潮紅。而在他面前，
更帶有威尼斯畫風的，是一隻在桌布上散步的小狗，它在提香
的畫中以及卡爾帕喬的畫裡都曾出現過，甚至更是卡納雷托畫
裡的常客。這幅畫彷彿讓畫家維洛內塞瞬間轉為現代評酒師維
諾內利[2] 的化身，而畫中的摩爾人僕役已經在準備下一杯酒給男
主人。繪畫的另一側，另一名年輕的摩爾人僕役也為貴賓端上
美酒試飲，盛酒的琉璃杯可是來自玻璃島——慕拉諾（Murano）
高超的技術吹製而成。讓我們也乾一杯！

讓‧弗朗索瓦‧德‧特洛伊

餐廳窗戶上以細繩橫跨畫框兩側隱藏式的鉚釘，將這幅畫以靠牆傾斜三十度的角度懸掛在牆上，即使從下往上看，也能清楚看見畫作內容，這是來自這位藝術家較不為人知的作品。讓‧弗朗索瓦‧德‧特洛伊[3]也許是路易十五早年統治下，一片享樂風氣中的平庸人物，但他畫中所描述的貴族統治下的社會，那些有關打獵的膳食和晚宴等具代表性的作品，讓他成了側寫當時統治政權一度混亂情況下的「人類學家」，在那個時候，「人類學家」這個詞彙可還沒有誕生，而你們如今看到的禮儀規定，在當時也還未有良好的教育約束，所以牡蠣被打翻四散在地面上，而被打翻的，還有不遠處他們等著上餐的大銀盤。本篤會的修士唐‧佩里儂[4]在當時剛去世，留下了他的遺產——就是在這幅畫中，泡在乾冰桶裡，有著氣泡的香檳葡萄酒！讓我們再乾一杯！

讓‧弗朗索瓦‧德‧特洛伊
《牡蠣午宴》局部
1735 年 油彩‧畫布 126×180 公分
法國尚蒂伊，孔德博物館

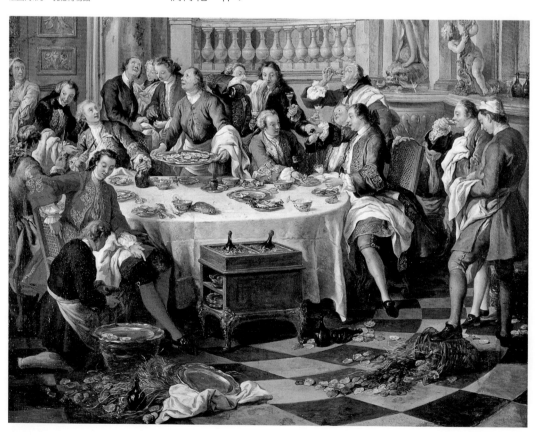

就古希臘人創作出這幅令人嘆為觀止的傑作來看，自然在魚定義上絕對不是死的[5]，所以這些海底生物才會在水裡活蹦亂跳，可以想見若設計者是只嗜吃烤小山羊肉的人，草擬這些圖案時，不免要克服一些困難。然而顧客永遠是對的，而當時拿坡里的羅馬人喜愛大啖各種捕獲和養殖的海鮮，羅馬共和國統治時期，他們甚至不得不立法編纂「限制奢侈法」，明文規定購買晚餐食材所能花費的古羅馬硬幣最高的額度，甚至會依照

羅馬藝術
《海洋生物》
西元前 1 世紀 龐貝的馬賽克磁磚拼貼
義大利拿坡里，國立考古博物館

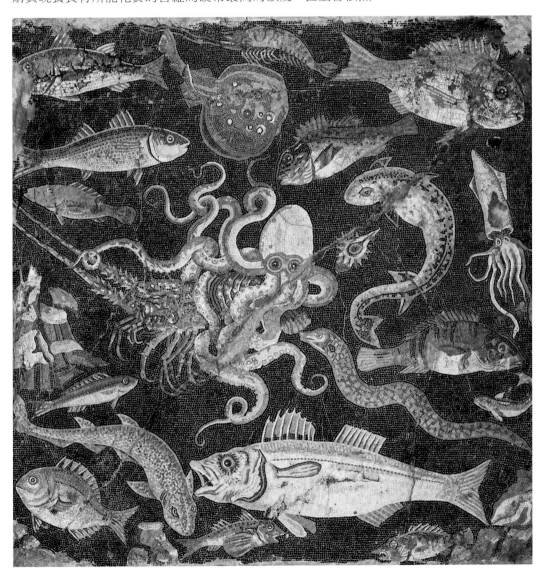

賓客的身分、資格調整比例：如果來客是參議員和大使人員，每一道菜的預算就允許提高。在發現古代的拿坡里已能夠展現與巴洛克風格一樣的華麗品味的靜物作品時，實在令人讚嘆不已！

水

然而就阿爾欽博托的作品來看，那又大異其趣了。我們在沉思室時已經介紹過這位畫家，但現在要提到他的另一幅畫，又更值得我們進一步深思。這幅畫除了充滿想像力，還包含了科學觀察的精神，畫作想當然爾是在維也納完成的，因為畫作裡頭的物種並不容易發現。這幅畫是屬於他組畫裡兩個大主題的其中一部分：「四季」與亞里斯多德的「四行元素論」[6]。因此，你可以馬上發現這幅畫充滿知識：迷你版的海豹和海象，還有各種大小的海馬跟章魚。畫裡的一切都引發更多聯想，從《芭比的盛宴》[7]到義大利烏利塞・阿爾德羅萬迪的研究，如同布豐伯爵[8]所主張的，在與此畫作相近的年間，烏利塞那時在波隆納為現代的自然科學奠定了基礎。

阿爾欽博托
《水》
1566 年 油彩・畫布 66.5×50.5 公分
奧地利維也納，藝術史博物館

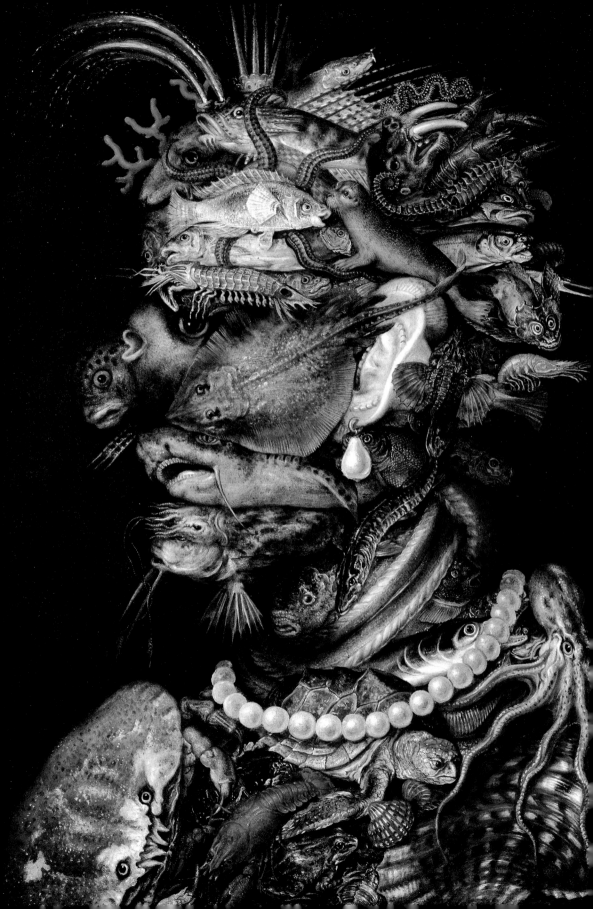

四幅知性的靜物

餐廳給人第一眼的感覺就是優雅，然而令人好奇的，是兩位女畫家不約而同地對餐桌的擺飾精雕細琢，而不是著墨於廚房裡的鍋碗瓢盆。我始終認為，西方女性較少成為畫家的原因，並不是因為大男人主義壓制的結果，而是因為繪畫的本質其實就是地中海成年男性的獨特語言。從某種意義上來說，費爾南・布勞岱爾[9]也有同感，這從他主張地中海的家庭與北部不同，不是以爐灶為家的中心，而是以佩內洛普[10]的織布機為中心。當佩內洛普發揮創意織布，她相信自己雙手熟練的技能，因此得以一心二用，把心思放在其他家務上。而尤里西斯[11]則較專注在一件事情上，當他浪跡天涯終得以返鄉後，便是先去父親拉厄耳忒（Laërte）的墳前畫壁畫。然而這裡可以肯定的是露易絲・莫利隆[12]是現代其他兩位同名女性藝術家的先驅：露易絲・奈佛遜[13]和露易絲・布爾喬亞[14]，三者的共同點在於她們善於精心裝飾空間，巧手打造陳列的物品。

事實上，不論是梅瑞・歐本漢[15]或露易絲・布爾喬亞對肉體的表達，又或是超現實主義藝術家貝涅蝶塔・馬里內蒂[16]和露易絲・奈佛遜等藝術上的表現，都與佩內洛普、還有需要細膩操作的汪達・蘭道芙絲卡[17]的大鍵琴琴鍵、大管風琴演奏家瑪莉・克萊爾・阿蘭[18]的腳踏鍵盤的表現手法相去不遠。

卡拉瓦喬是第一個能理解、感知靜物畫就是自然本身的作品。鮮少有靜物畫可以像這幅畫這般生意盎然，從中見證生命各種腐敗、衰老或生物進化的徵兆：黑色葡萄果實早已過熟，淺色葡萄有些部分破裂，蘋果已經有蟲蛀，西洋梨的葉片也已然乾枯，十足是一幅貨真價實的「虛空畫」[19]。這幅畫卡拉瓦喬繪於16世紀晚期，當時他還是個默默無聞的小伙子，畫作完成後，正值米蘭樞機主教費迪利柯・波洛米歐（Federico Borromeo）到羅馬拜訪當地樞機主教德爾・蒙特（Francesco Maria del Monte），一位是這位年輕畫家在羅馬的頭號贊助者，另一位則是米蘭的頭號贊助者，不過這不是重點，較饒有趣味的是這兩位樞機主教有志一同，預測這位畫壇新秀即將為視覺藝術開拓新的路線，而且也懂得欣賞他的才華。相較起兩人對藝術家倍加禮遇的態

度，跟我們先前多次提過，與他們同時期的紅衣主教西皮歐內·波各賽的作為是截然不同。時至今日，我多麼懷念這些懂得欣賞千里馬的樞機主教伯樂呀！

卡拉瓦喬
《水果籃》
約 1597-1598 年 油彩·畫布 31×47 公分
義大利米蘭，安布羅西亞納美術館
（頁 152-153 為局部）

菲德·嘉麗吉亞
《櫻桃》
約 1610 年 油彩·畫板 28×42.5 公分
義大利坎波內，由席凡諾·洛迪收藏

菲德·嘉麗吉亞（Fede Galizia, 1578-1630），跟卡拉瓦喬一樣是米蘭人，不過比他年輕幾歲，她終其一生創作了許多靜物畫，這也讓我們不禁在心底打了一個大大的問號，畢竟當時的女畫家並不多見。她是因為身為與卡拉瓦喬同時期的畫家的女兒而繼承衣缽，又或者是受卡拉瓦喬啟發，而成為畫家呢？米蘭樞機主教費迪利柯在 1607 年成立了安布羅西亞納美術館（Pinacoteca Ambrosiana），於兩年後開放大眾參觀，並將自己收藏的靜物畫贈與美術館。這位樞機主教熱衷於蒐集法蘭德斯畫派以及靜物的繪畫，菲德從法蘭德斯畫派習得如何描繪蝴蝶，從《水果籃》認知到水果靜物的概念，我的藝術評論家朋友尼可拉·史賓諾薩（Nicola Spinosa）因而稱這樣為「自然的構成」（natura in posa），毋庸置疑的，菲德一定常在安布羅西亞納美術館流連忘返。

　　莫利隆則是承襲此種精神的新世代，而她這種實驗性的風格如今也成了國際共通的語言，她所展現的手法極其細膩，這

也使我不禁納悶，因為在她的畫作裡有著深厚的嘉麗吉亞風格。那時約是 17 世紀的 30 年代，彼時馬薩林出任法國外交官，將許多奢華的珍奇名品引入巴黎，其中有許多都是來自米蘭，包含了珠寶雕刻大師密瑟隆尼（Miseroni）的作品，以及精工的彩石鑲嵌細工和繪畫，同時也彰顯了他偉大的智慧和個人的狂熱。

　　西班牙畫家弗朗西斯科·蘇巴朗[20] 則是介於卡拉瓦喬和莫利隆之間的世代，在未曾師法其他國家繪畫的背景下，卻在靜物畫上與這兩位大師達到了一樣的成果。但可別忘了西班牙在當時可是國力鼎盛，即使統治者菲利普二世還活著時就已經著手規劃埃斯科里亞爾修道院[21] 的皇家墓室，他仍懷有懸念，夢想著再更進一步統一歐洲。那時候的西班牙（巴塞隆納當時還非其領土）領地中的主要城市包含安特衛普、米蘭、拿坡里、帕勒摩和熱那亞，而即使不在他統治內的其他城市，也都記載在從美洲新大陸運送黃金的合約裡。因此當時西班牙文化的組成早

露易絲·莫利隆
《裝著櫻桃、李子和香瓜的水果籃》
1633 年 油彩·畫板 48×65 公分
法國巴黎，羅浮宮

頁 156-157
弗朗西斯科‧蘇巴朗
《檸檬與靜物》
1633 年 油彩‧畫布 60×107 公分
美國加州帕薩迪納，諾頓西蒙美術館

就已經是全球化的局面，但西班牙畢竟是西班牙人的，他們性喜誇大，將場景設計為神聖的情境，而後一群擅於寫實主義的藝術家如維拉斯奎茲、哥雅、畢卡索發揚光大這種特色，進而達到頂峰。在蘇巴朗為人讚揚的宗教畫中，我已經從中看見畢卡索創作的玫瑰時期作品之一──《雜技人員與他的家人》(Familia de saltimbanques, 1905) 的影子。如同「風俗畫」(Bodegón)，這是西班牙當地對靜物畫的稱呼，我也料想到畢卡索展示給喬治‧布拉克[22] 的那些畫作，都是玫瑰時期的作品，這些畫在藝術沙龍裡銷路甚好。從各方面看來，蘇巴朗都是第一個鉅細靡遺研究物品材料質地的藝術家，甚至有點瘋狂的地步：陶瓷的杯子、有著盛裝物倒影的銀盤、籃子和吃起來苦不堪言的酸橙（吃起來香甜的甜橙要在兩個世紀後才會引進，而在西班牙和西西里島都稱甜橙為「葡萄牙」(Portugal)[23]），還有成熟之後，與甜橙共存，於初夏盛開的橙花，這些全囊括在他的研究範圍內。

布里歐修麵包

再次說到夏爾丹的作品，因為我就是百看不厭，他所有的畫作我都欣賞！他的個頭不高，長相溫厚，出生於巴黎，而且一輩子從未離開過這個城市。他繪畫時，帶著探究的眼光審視物品，而這正是編纂《百科全書》(Encyclopédie) 大部分的啟蒙主義分子所追求的科學態度。這幅畫裡的每種材質都描繪精確，用畫筆展現出波希米亞水晶玻璃瓶，以及其上的鍍金瓶塞泛著的金黃光澤，還有糖罐的陶瓷質地如布里歐修麵包一樣閃閃動人，麵包上的油光是麵團烘烤膨脹後，於取出烤爐前，快速地刷上一層蛋白液而形成，在他的畫筆下儼然揮灑出了一個小宇宙。畫作完成於 1763 年，可謂當時生活甜美的心理代表作品。三十年後，不幸的法國皇后瑪麗‧安東妮 (Maria Antonietta) 牽連到布里歐修麵包的議題[24]，這裡講的不是在咖啡店裡搭著卡布其諾吃的那種，而是指巴黎的人民苦於飢餓，因而爆發法國大革命。

讓‧巴蒂斯特‧西蒙‧夏爾丹
《靜物與布里歐修麵包》
1763 年 油彩‧畫布 47×56 公分
法國巴黎‧羅浮宮

威廉・克萊茲・海達

威廉・克萊茲・海達[25] 由於吃個不停或是可能光畫食物而未進食，他活到了八十六歲。同為克萊茲宗族成員的海達，也許沒有彼得[26] 那樣名氣響亮，但我對這幅畫裡頭隱含的徵兆興致盎然。畫作完成於 1648 年，適逢三十年戰爭告終與西發里亞和約（il trattato di Westfalia）簽訂，此和約使接下來一個世紀半的歐洲勢力重新洗牌，也就是這年荷蘭擺脫西班牙統治，獲得莫大的勝利。穿著黑色絲綢的簡樸荷蘭清教徒戰勝了穿著彩色絲綢的嚴苛西班牙人，而荷蘭清教徒也征服了海上勢力和貿易市場，但在整個戰爭時期，他們的簡樸開始在餐桌上瓦解，也開啟了奢華的家居生活。銀製水壺就是喀爾文教派正逐漸墮落為如羅馬巴比倫雜亂的解答，而食物則是貿易往來的成果：因為檸檬在荷蘭並沒有生長，而航海技術，則帶來了在斯赫弗

威廉・克萊茲・海達
《蟹肉早餐》
1648 年 油彩・畫布 118×118 公分
俄羅斯聖彼得堡・艾米塔吉博物館
（頁 161 為局部）

寧恩港[27]海灘上，等待它未知命運的螃蟹，最後，就是東印度公司為了橄欖而供應的陶瓷盤。這些全部組合在一起，表示當時荷蘭的藝術正接受巴洛克風格的不規則特點，但支持理性主義與新古典主義的荷蘭建築師雅克布．范．坎彭[28]則拒絕跟隨這股潮流。

　　間值得敬重的餐廳勢必會在裡頭布置花朵，有時擺設在餐桌中央，有時則是優雅地放在羅馬式盆裡，但在牆上，一定要掛上幾幅花卉畫，至少荷蘭最早興起的資產階級是這麼認為。而最能感動人心的，無疑是老揚．布勒哲爾[29]，他是老彼得．布勒哲爾之子，小彼得．布勒哲爾[30]的弟弟。他福星高照，在 16 世紀末獲得樞機主教費迪利柯．波洛米歐賞識，引薦到米蘭發展。

　　1596 年，他帶著義大利前衛的繪畫知識回到安特衛普，並將這些知識與他法蘭德斯式的想像力結合。也許他從義大利的

頁 162
老揚．布勒哲爾
《靜物與花瓶裡的花》
約 1600-1625 年
油彩．銅版 24.5×19 公分
荷蘭阿姆斯特丹，阿姆斯特丹國家博物館
（頁 165 為局部）

法蘭德斯畫派的花以及昆蟲

巴爾塔薩．范．德．阿斯特
《花與昆蟲的研究室》
1625 年
私人收藏

畫家汲取很多經驗，尤其是曼帖那前期的風格，學習了對畫裡蒼蠅的喜愛，最後狂熱地在畫裡描繪各種小昆蟲。他如此奇特的癖好也感染了巴爾塔薩·范·德·阿斯特[31]，鑑於米蘭主教喜歡靜物畫，他煞費苦心仿效樞機主教在 1596 年就已收藏的卡拉瓦喬作品《水果籃》，創作了自己的版本。另外影響巴爾塔薩繪畫風格的，還有他的老師波士卡爾特[32]，然而掛在靠近門的這幅畫所造成的效果實在令人驚異，從窗戶可看見哀傷的磚造建築，這樣的建築在維梅爾的畫裡也可經常看到，而這些建築也是在 1666 年倫敦發生大火後，重建時所參照的範本。

最後，勢必要提到荷蘭的象徵：鬱金香。關於鬱金香狂潮的這段歷史可說是大起大落，1841 年，查爾斯·麥凱[33] 妙筆生花的著作《異常流行幻象與群眾瘋狂》(*Extraordinary popular Delusions and the Madness of Crowds*) 裡就有精闢的敘述：

巴爾塔薩·范·德·阿斯特
《水果籃》
1632 年 油彩·畫板 14.3×20 公分
德國柏林，國立博物館繪畫陳列室
（頁 165 為局部）

眾多荷蘭富商為了鬱金香的球莖陷入瘋狂搶購，鬱金香是東方的多年生花卉、以及人們獨立和財富的象徵，球莖的價錢水漲船高，在 1630 年代時，甚至可以買一台四匹馬拉的馬車，有一位廚師因為誤把球莖當作尺寸過大的洋蔥切片，而被一狀告上法庭。1637 年 2 月，價格突然一落千丈，造成許多人破產和自殺等一連串的災難。

　　鬱金香真猶如史詩般可歌可泣！

繪花者馬力歐

這股花朵的風潮席捲了全歐洲，義大利也不免起而效之，率先由拿坡里人起頭，到馬格麗特・卡菲[34]發揚光大。不過我衷心想要在這些畫家裡頭，特別提到努吉[35]，別名「繪花者馬力歐」，除了他高超的畫技之外，還有兩個原因：首先，早在康多提路（via Condotti）成為抵達羅馬機場後，眾家知名品牌雲集的商業區之前，與他同名的馬力歐・德伊・費歐里路（via Mario dei Fiori）曾是這首都許多美麗街道中的一條。其次，馬力歐對花的熱情，與世界上第一個建立真正的巴洛克宮廷的起源剛好互相呼應，也就是馬費歐・巴貝里尼（Maffeo Barberini）。在馬費歐成為教皇烏爾巴諾八世的二十年間，他是首位給付薪水給廚師、音樂家、詩人和室內裝飾的教皇。他也是那位派遣迷人的間諜——馬薩林到法國的教皇，馬薩林先是由宰相黎塞留推薦成為樞機主教，後來遇到與法王路易十三結縭二十三年而未有子嗣的王后奧地利的安妮（Anna d'Austria），沒多久，即宛如希臘神話一般，王后就產下了這世上巴洛克風格的最佳男主角——路易十四，而歐洲就此再度興盛。

馬力歐・努吉，別名「繪花者馬力歐」
《鏡子、花瓶與三個小天使》
約 1625-1713 年
油彩・玻璃 248×166 公分
義大利羅馬，科隆納藝廊

譯註

1　「布盧姆斯伯里團體」（The Bloomsbury Group），由劍橋資優學生所組成的小團體，成員來自各種領域，他們定期在吳爾芙位於布盧姆斯伯里的新居聚會，其最大特色是排除社會性別和個人專斷的知識立場，以「自由辯論」的方式進行思想交鋒，討論的內容以對社會政治問題的激進批判為主題。

2　路易吉・維洛內利（Luigi Veronelli, 1926-2004），義大利最資深的酒評家兼美食家，同時也是思想家、社會主義活動者。

3　讓・弗朗索瓦・德・特洛伊（Jean François de Troy, 1679-1752），法國洛可可畫家、掛毯設計師。

4　唐・佩里儂（Dom Pierre Pérignon, 1638-1715），法國奧特維萊（Hautvillers）的本篤會僧侶，並擔任該修道院的酒窖管理人，他是最早透過調配不同種類的葡萄來改善葡萄酒品質的人，也是最先引用軟木塞，以保持葡萄酒新鮮的人。

5　義大利文中，靜物為「Natura Morta」，是「死去的自然」、「自然死去瞬間所保留的靜止狀態」。

6　希臘哲學家亞里斯多德提出「四行元素論」，各種物質都是由火、空氣、水和土四種元素所組成。

7　《芭比的盛宴》（Il pranzo di Babette, 1987），飲食電影的鼻祖，以鏡頭拍出食物的美好，美味如何豐盛人們的生命，並以食物象徵上帝的恩典。

8　布豐伯爵（Comte de Buffon, 1707-1788），法國博物學家、數學家、生物學家、啟蒙時代著名作家，其思想影響了之後兩代的博物學家，包括達爾文。

9　費爾南・布勞岱爾（Fernand Braudel, 1902-1985），法國年鑑學派第二代著名的史學家。

10　佩內洛普（Penelope），古希臘神話中尤里西斯的妻子。尤里西斯參加特洛伊戰爭歷時十年征戰在外，人們認為尤里西斯早已死去，於是佩內洛普家中擠滿了求婚者，但她機智地向求婚者承諾說，要織好一張毯子才能結婚，於是她白天紡織，晚上又將織好的毯子重新拆開，以此拖延時間。

11　尤里西斯（Ulysses，拉丁文），也作「奧德修斯」（Odysseus，希臘文），曾參加特洛伊戰爭，獻計「木馬屠城」，返家途中，刺傷食人獨眼巨人，抵抗人首鳥身的海妖美麗的歌聲誘惑，最終返家與妻團聚。

12　露易絲・莫利隆（Louise Moillon, 1610-1696），法國巴洛克時期畫家，以靜物畫著稱，曾為英王查理一世和法國貴族作畫。

13　露易絲・奈佛遜（Louise Nevelson, 1899-1988），美國知名雕塑家。

14　露易絲・布爾喬亞（Louise Joséphine Bourgeois, 1911-2010），法裔美國著名女性當代藝術家，以一系列大型鋼鐵蜘蛛雕塑聞名於世。

15　梅瑞・歐本漢（Meret Oppenheim, 1913-1985），瑞士超現實主義女性藝術家，其作品甚多「現成物」的改裝，具有強烈的諷刺及傳統的挑戰。

16　貝涅蝶塔・卡帕・馬里內蒂（Benedetta Cappa Marinetti, 1897-1977），義大利畫家、視覺藝術家、作家。

17　汪達・蘭道芙絲卡（Wanda Landowska, 1879-1959），波蘭大鍵琴演奏家，也是首位用大鍵琴錄製巴赫的《哥德堡變奏曲》（Variazioni Goldberg）的音樂家。

18　瑪莉・克萊爾・阿蘭（Marie-Claire Alain, 1926-2013），法國最具影響力的管風琴演奏家和教育家，被尊為「法國管風琴第一夫人」。

19　虛空畫（vanitas），盛行於巴洛克時期，尤其是 16-17 世紀的尼德蘭地區，虛空畫試圖表達在死亡面前，一切浮華的人生享樂都是虛無的，作品中的物體往往象徵著生命的脆弱與短暫，以及死亡。

20　弗朗西斯科・蘇巴朗（Francisco de Zurbarán, 1598-1664），西班牙畫家，以宗教畫著名，擅長描繪僧侶、修女、殉道者及靜物，因善於運用明暗對照法而被稱為「西班牙的卡拉瓦喬」。

21 埃斯科里亞爾修道院（Monasterio de El Escorial），位於西班牙馬德里市西北方。該建築名為修道院，實為修道院、宮殿、陵墓、教堂、圖書館、慈善堂、神學院、學校八位一體的龐大建築群，並珍藏歐洲各藝術大師的名作，有「世界第八大奇蹟」之稱。

22 喬治·布拉克（Georges Braque, 1882-1963），法國立體主義畫家與雕塑家。他與畢卡索在 20 世紀初所創立的立體主義運動，影響了後來美術史的發展，「立體主義」一名也由其作品而來。

23 在歐洲，有部分語言會根據他們得到這種水果的國家而為橙命名。

24 當大臣告知瑪麗，法國老百姓連麵包都沒得吃的時候，瑪麗天真甜蜜地笑道：「那他們幹嘛不吃布里歐修麵包（高檔點心麵包）？」其實，歷史上瑪麗並未說過這句話，是後人將憤慨宣洩在這位熱衷於打扮的王后身上。

25 威廉·克萊茲·海達（Willem Claeszoon Heda, 1593/1594-1680/1682），荷蘭黃金時代靜物畫家。

26 彼得·克萊茲（Pieter claesz, 1597-1661）荷蘭黃金時代最著名的靜物畫家之一。

27 斯赫弗寧恩（Scheveningen）位於荷蘭南荷蘭省海牙，是一個現代海濱勝地，用於捕魚和旅遊的港灣。

28 雅克布·范·坎彭（Jacob van Campen, 1596-1657），荷蘭黃金時代的藝術家和建築師，崇尚復興古典樣式。

29 老揚·布勒哲爾（Jan Brueghel the Elder, 1568-1625），法蘭德斯畫家。

30 小彼得·布勒哲爾（Pieter Bruegel il Giovane, 1564-1638），法蘭德斯畫家，是老彼得·布勒哲爾的長子。以描繪火災和奇形怪狀的人物知名，有「地獄布勒哲爾」之稱。

31 巴爾塔薩·范·德·阿斯特（Balthasar van der Ast, 1593/94-1657），荷蘭黃金時代畫家，專畫花卉與水果靜物畫，也是貝殼靜物畫的先驅。

32 波士卡爾特（Ambrosius Bosschaert il vecchio, 1573-1621），荷蘭黃金時代靜物畫家。

33 查爾斯·麥凱（Charles Mackay, 1814-1889），蘇格蘭記者、詩人和歌曲作者。

34 馬格麗特·卡菲（Margherita Caffi, 1647-1710），義大利巴洛克時期的花朵、水果靜物畫家。

35 馬力歐·努吉，別名「繪花者馬力歐」（Mario Nuzzi detto Mario de' Fiori，約 1603-1673），義大利巴洛克時期畫家，其靜物畫影響了 17 世紀西班牙和義大利的風俗畫，善於安排靜物畫中花朵的配置。

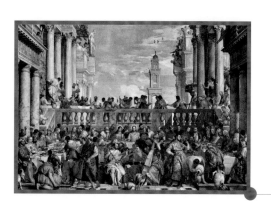

餐廳
Sala da Pranzo

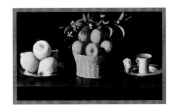

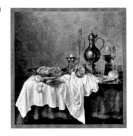

客廳
PETIT SALON

當餐廳的用餐人數超過十人以上（若安排得當，依據可擺設的餐具和整個房間的大小，至多可容納三十六個人舒適地坐下來用餐），基於禮節，最好是移師交誼廳喝咖啡或品嚐利口酒。而當同桌用餐人數不多，只有一小撮人，依照前面遵於禮數的慣例，則會轉移陣地到客廳較能賓主盡歡，大家可以從先前提過的拉門進入客廳。客廳對於接待小型團體是綽綽有餘（比如說像記者招待會此類活動），尤其是與訪客之間的信任還未密切到可以邀請他到沉思室密談的地步，可以在前廳迎接後，直接帶領客人穿過娛樂室到客廳。

客廳的設計著重在優雅，房間本身裁切方正，格局規整，經由家具擺設與牆壁形成典雅的八角形，我們以此向《八角形》(Ottagono) 設計雜誌總監阿爾多‧柯隆內提（Aldo Colonetti, 1945-）致敬。八角形的空間是由四個暗櫃劃分而成，裡頭收藏素描和油畫，還有鮮少使用的陶瓷器。角落有座蛇紋石材質的螺旋樓梯，往下走可以通往廚房，往上爬則通到廚師臥房。中央一張青銅製的桌子，加強了八角形的空間感，青銅桌有著微鑲馬賽克的工藝裝飾，圖案是仿義大利古代榮光的景緻，桌子四邊各有一張雙人座沙發，是英國人稱為「愛之座」(love

seat）的款式，讓人們入座時，以六十度的角度互相凝視。

外牆的部分，一邊是窗戶，另一邊則是新古典式的赤陶壁爐結合龐貝的裝飾，圖案取自皮耶德洛·柏拉契[1]的素描，以黑和紅兩色描繪，出自 1766 年在拿坡里出版的《伊特魯斯坎，希臘和羅馬的古文物》（Antiquités étrusques, grecques et romaines），此著作見證了爵士威廉·道格拉斯·漢彌頓（William Douglas Hamilton）的收藏，漢彌頓是英國的外交官和收藏家，其配偶艾瑪[2]即是紅杏出牆的漢彌頓夫人。這本書從現代的認知評斷，其重要性不及與它同時代的德國考古學家溫克爾曼的出版著作，但就建築和裝潢的演變歷程來看，卻有其舉足輕重的分量。

客廳的設置是為了營造美好的景緻和培養浪漫的心靈，讓訪客在憂鬱症的「正午的惡魔」[3]和「黑膽汁」[4]中找到避風港。

吉奧吉歐·加斯帕里尼·達·卡斯戴弗蘭科，威尼斯方言稱他為「左仲」，義大利文則稱「吉奧喬尼」
——作品《暴風雨》

現在看到的這幅畫是掛在壁爐上的，你們一定注意到，壁爐上方的位置一直都有其象徵性。而我們掛的這幅畫在幾世紀以來，承載了各式各樣的解讀，如同多做無益的無效醫療，在多說無益的詮釋情形下，能確定與其處於同一層次的作品，大概只有皮耶羅的《基督受鞭圖》和波提切利的《春》了。因為本身太過喜歡左仲，我也有過度詮釋的困擾，以至於決定忽略原本當作我精神嚮導——西格蒙德·佛洛伊德（Sigmund Freud）所說的那句名言：「有時候雪茄就只是雪茄而已。」[5]若以德·基里科的觀點來看，吉奧喬尼可謂是史上第一位形而上繪畫[6]的畫家。不管構圖裡安排各個物品位置的動機為何，光是順著畫面中凝視者的目光，就能感受到那疏離的氣氛。這一切發生在威尼斯的鄉村，正是潮濕和帶著情色的夏天時節，在他流暢的筆觸下，時間彷彿暫時停止。顯而易見，暴風雨即將呼嘯而至，但這場大雨在當時的氣溫下，將是甜美的紓解。然而屋頂上那隻不知是白鷺或白鸛鳥，看起來一點也不擔心那一道劃破地平線的閃電，而畫裡在地平線上的城市輪廓則宛如紐約市的側寫。

同樣看來處變不驚，是一旁神似西瑪·達·科內里亞諾畫裡頭聖人的年輕人，容我冒昧地稱之為柏拉圖式，且無意指責

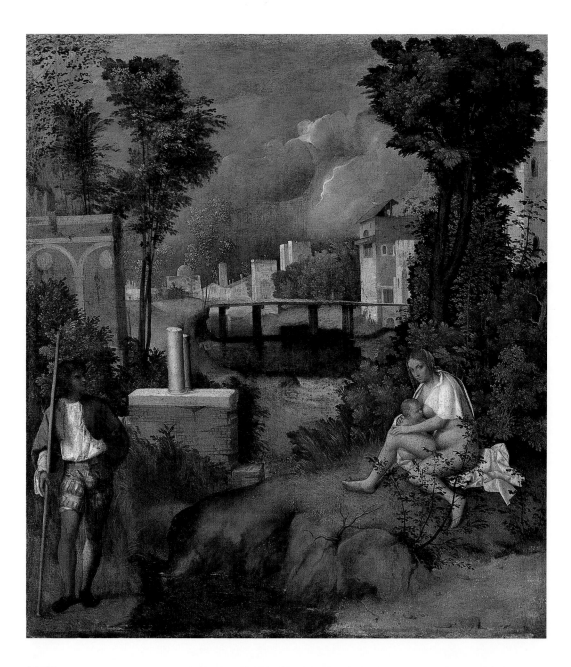

吉奧喬尼
《暴風雨》
約 1503-1504 年 油彩‧畫布 82×73 公分
義大利威尼斯，學院美術館
（頁 175、177 為局部）

左仲是屬於新柏拉圖主義。年輕人的神情彷彿對正在哺乳的女性說：「不用擔心，妳就安心繼續餵奶。」而這位母親的眼光則洩漏了她些微的擔憂，因為當下她為了哺乳而衣不蔽體，左仲畫出了她黑色、神采靈動的雙眸，正要脫口而出：「這位先生，

你在這有何貴幹？」

　　從中我們可以明顯看出吉奧喬尼善於捕捉在 16 世紀初期有教養的人們的表情（吉奧喬尼在家鄉時，住在主教堂隔壁日日耳濡目染）。但不難理解他比實際上更著迷於這種文化。畫裡不同元素的組合達到了調和，包含了對考古過往的自然引用，因而決定了這幅畫在身體和形而上的和諧，從而如一種始料未及的病毒蔓延到由貝里尼父子三人奠基的威尼斯畫派，不久就影響了威尼斯畫派的視點。這裡只剩下一個懸而未決的疑問：為何這幅高度不超過八十公分的區區小畫，可以引起德國、美國、義大利南部諸多解讀？也許只有那些了解威尼斯方言的人，可以立刻感知其中深不可測的神祕，以及威尼斯共和國本身歡樂的謎底。這往往是外國人，即使連義大利當地人，都要費上一些力氣才能理解的！

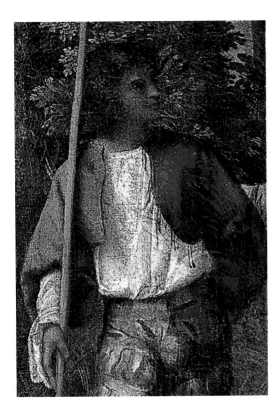

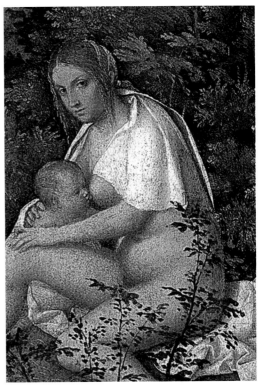

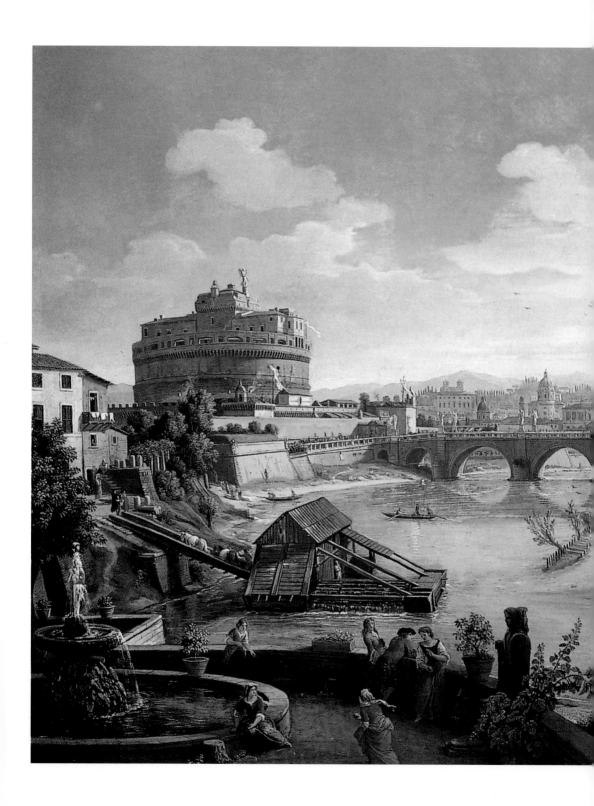

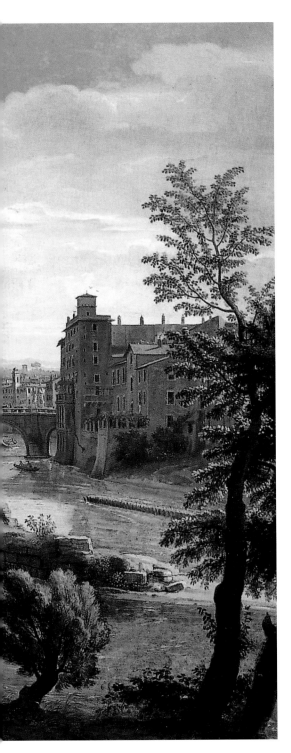

兩幅聖天使城堡城市景觀畫：
加斯帕·凡·維特爾以俯視角度描繪，
卡米耶·柯洛以仰視角度描繪

聖天使城堡是羅馬最富魅力的眾多景點
之一，它也許是義大利建築實踐的最
美詮釋，即使現存的建築物也難以超越和取
代。建築整體像個巨型的蛋糕，如婚禮上使用
的那種，這是羅馬皇帝哈德良（Adriano）計畫
興建當作自己和家人的陵寢，當初它真應該與
摩索拉斯王陵墓（Mausoleo di Alicarnasso）競爭，
成為古代世界七大奇蹟之一才是。這個陵墓是
由波斯總督摩索拉斯（Mausolo）的遺孀阿爾特
米西亞二世（Artemisia）建造，陵墓位於哈利卡
那索斯（Alicarnasso），成為後世陵墓的建築原
型。聖天使城堡起初是有一列大型青銅雕塑矗
立在大理石上作為裝飾，但在 5-6 世紀時，因
為戰亂頻仍而遭到裸露，接著各個貴族家族爭
先恐後搶奪這塊遺跡，以至於演變成羅馬中世
紀前期時，誰能夠占據陵墓，在裡頭挖防禦工
事，就等於是擁有一座固若金湯的堡壘和有出
入口十米厚的城牆保護。15 世紀最終權力掌
握在羅馬教廷時，它成了梵蒂岡的據點，後來
成為教皇的住所，這得要歸功於羅倫佐·瓦拉[7]
的語言學考據證明了《君士坦丁御賜教產論》
（Legato Costantiniano）為偽造的文件，而教皇尼

加斯帕·阿德里安斯·凡·維特爾
《聖天使城堡》
約 1693 年 油彩·畫布 87×115 公分
私人收藏
（頁 182 為局部）

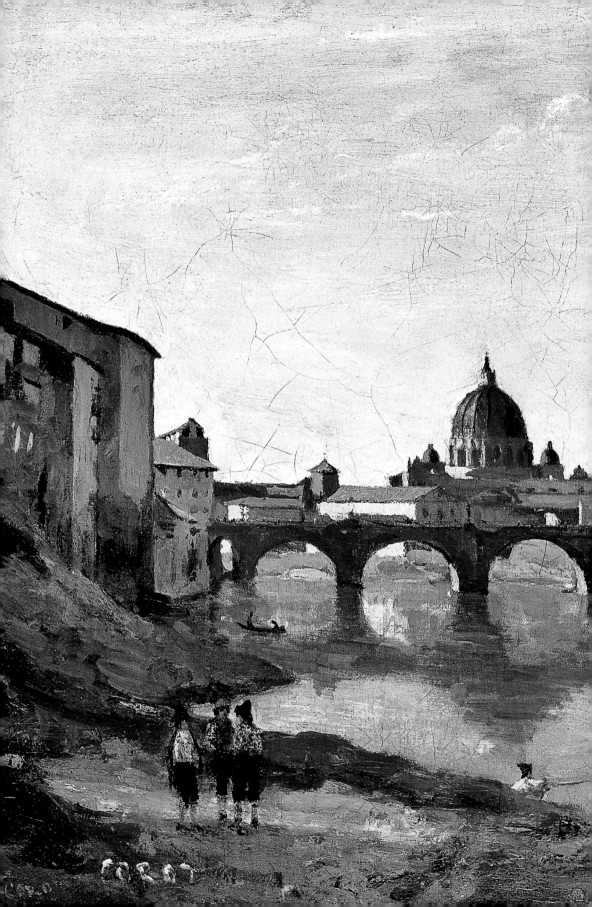

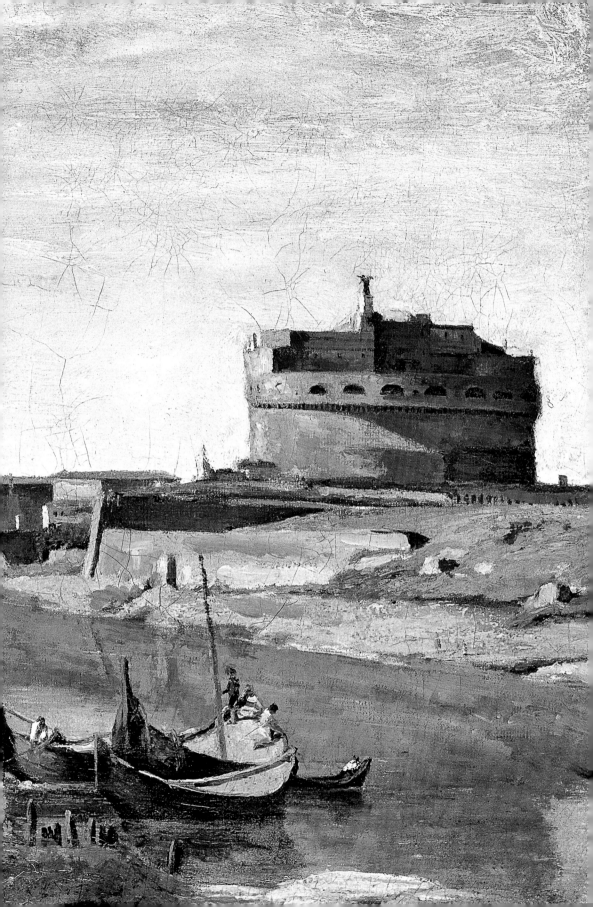

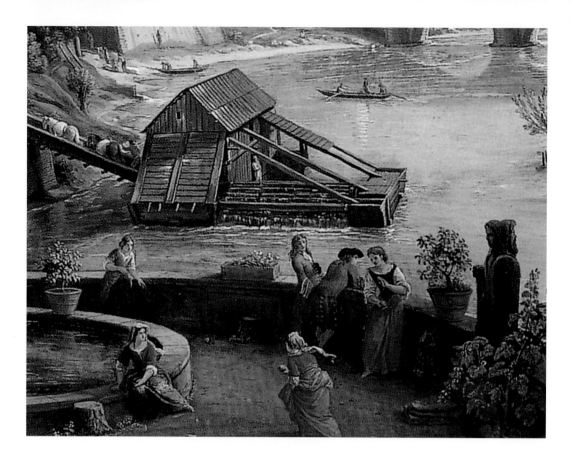

頁 180-181
卡米耶·柯洛
《聖天使城堡》
約 1835-1840 年
油彩·畫布 34.3×46.7公分
美國威廉斯敦鎮，斯特林與弗朗辛·克拉克
藝術研究院

古拉五世依此宣布這份文件無效，而這份文件原有迫使羅馬教皇退居羅馬的拉特朗聖若望大殿[8]的用意。

這座牢固的陵寢經由伯爾戈小徑（Passetto di Borgo）與羅馬教皇的辦公室（指梵蒂岡）相通，教皇波吉亞授意桑加羅修繕這條小徑，而儒略二世也可能請拉斐爾或布拉曼特整修過，因此1527 年發生「羅馬之劫」[9]時，教皇克萊孟七世（Clemente VII）得以從此通道逃至聖天使城堡，還在裡頭悠哉地泡澡。到了教皇保羅三世（Paolo III）則在城堡內加強防禦，而為了裝飾城堡內的房間，還請畫家培林·德·瓦加（Perin del Vaga, 1501-1547）來作畫，同時在聖天使城堡頂端安置天使青銅雕像，才與現今聖天使城堡名稱相符，然後又將與聖天使城堡相接的橋梁翻修並放上貝尼尼[10]設計的雕塑，之後一度沒落，甚至淪為監獄（其實聖天使城堡的本質一直是沾滿了鮮血），直到普契尼（Giacomo Puccini）時，才再度以歌劇《托斯卡》[11]征服了大家。現今聖天使

城堡作為博物館使用，雖然先前歷經歐洲其他國家多次攻陷，但就如法國的巴士底監獄，或塞納河畔新橋落成前，那充斥不入流演員的髒污甲板，都是可以經修築而改頭換面，因此像科西莫一世[12]他就修築了另一條通道——瓦薩利走廊[13]，這條通道就位於翡冷翠亞諾河（Arno）的老橋上。這個故事的寓意：1. 義大利人懂得資源再利用；2. 義大利的權勢熱愛遠離城市，寧願躲藏到堅不可摧的堡壘。

　　而荷蘭畫家加斯帕·凡·維特爾為義大利的一切景色神魂顛倒，也因此留在義大利娶妻生子，建築師凡維特利（Luigi Vanvitelli）的父親就是他。別忘了加斯帕遠比卡納雷托年長了四十歲，他來自一個熱衷描繪風景畫的國度，遊覽義大利時，在此地找到源源不絕的靈感，進而從低地國荷蘭搬遷到義大利，在這塊土地上常年四處旅行到新的城市。他應該是第一個發展出風景敘述風格的畫家。這幅景觀畫完成於 1693 年，我真心喜愛他畫裡的羅馬，氣息甜美又和平，異鄉人隨處可見，那時瑞典女王克里斯蒂娜（Cristina di Svezia）在那裡拋棄了原本信仰的路德教派，受洗為天主教教徒，並且資助音樂家科雷利[14]，1674年，她創立了第一間不限貴族身分，只看重學生藝術或哲學才華的皇家藝術學院，後來成了阿卡迪亞文學院（Academia de la Arcadia）的前身，也可能是後期的林琴科學院（Academia Nazionale dei Lincei）的起源。接下來，兼具精緻和頹廢的羅馬等待著 18 世紀來臨時，擔任教皇二十多年的克萊孟十一世（Papa Clemente XI）再次復興求知的風氣。

　　回過頭來談談柯洛，他的經歷與維特爾有些雷同，其家族原是瑞士裔，後定居法國，他則在法國出生，順理成章成了法國人。他是富裕的紡織貿易商人之子，生活不愁吃穿，畫畫只憑喜好而作，也不用煩惱找買主，因此他的畫派接近反古典主義與反浪漫情色主義。由於專畫祥和的鄉村景色，與米勒[15]、盧梭[16]歸為巴比松畫派[17]。這個畫派挑戰了市民的審美觀。柯洛來到義大利看見了綿延的山丘，與加斯帕同樣為義大利的景緻著迷。這樣的著迷如同他遇見羅馬宮女瑪麗埃塔（Marietta），

卡米耶·柯洛
《瑪麗埃塔》
1843 年 油彩·畫紙 後移轉至畫布
29.3×44.2 公分
法國巴黎·小皇宮博物館

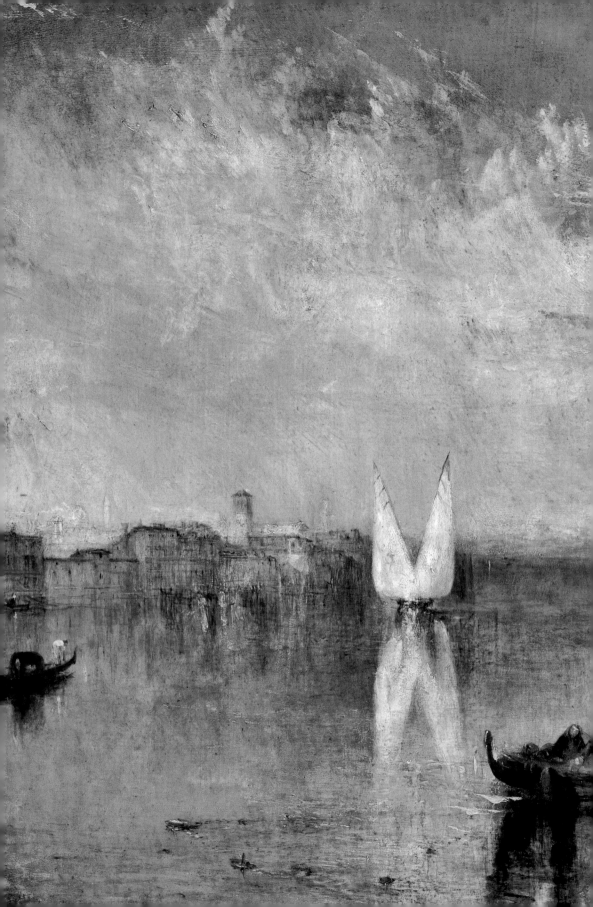

就像一個世紀前歌德在羅馬遇見了法烏絲提娜 [18] 一樣，都把在這個美麗國度遇到的一連串獨特的回憶帶回了家鄉。

透納

透納在威尼斯的作品躋身於 19 世紀最美麗的水彩畫之中，許多後來描繪威尼斯的畫，都沒有他的作品來得美麗。由於水彩畫長時間暴露在光線下會褪色，所以我們將畫收藏在櫃子裡，就在你們現在可看到的油畫背後。這幅風景畫對於潟湖的視野別出心裁，向左望去是新堤岸（Fondamenta Nuove），向右凝視則是墓園——聖米歇爾島，這裡是我們先前提過，我私心喜愛的一個景點。如同自望遠鏡中望去的景象，陸地上的山脈被後頭爆炸般的雲影吞沒，這是透納經由優秀的畫家瓜爾迪啟發後，而描繪出如此逼真的氣勢，從畫裡可以感受透納為威尼斯、還有威尼斯的光影如癡如醉。但威尼斯並不只受限在此，維也納會議之後，威尼斯淪落至極度貧窮與貿易活動衰退的處境，由奧地利統治時，被規劃在第里雅斯特區（Trieste）裡。當革命的旋風席捲而來，由知識分子馬寧 [19] 和湯馬塞歐 [20] 領軍起義，成就了 1848-1849 年間短暫的共和國時期。詩歌「這裡疾病肆虐，我們缺少麵包，只得在甲板上揮舞著白旗」[21] 就是形容最後仍不敵奧地利武力的時候。事實上，透納畫裡描述的威尼斯，曾擁有龐大噸位的船艦已然不再，在他遊歷威尼斯的期間，倒像是把那裡當作印度，作為精神寄託的地方，是一趟散心的旅程。

同樣是為了散心旅行的，還有德國浪漫主義派畫家卡斯帕‧大衛‧弗里德里希（Caspar David Friedrich, 1774-1840），他來到德國呂根島（Rügen）欣賞一望無垠的沙丘。將兩幅畫的天空相比，一個是在溫暖的亞得里亞海上空，一個則是 1810 年所繪的北方冷冽蒼灰海景。後者畫中的僧侶悲傷地望著地平線，波濤洶湧，畫家以強勁的筆觸描繪出陰鬱的光線。然而這幅浪漫主義畫中，最有趣的一點是在廣袤無垠的場景裡，僧侶更顯形單影隻，同樣的表現手法在喬治‧德‧基里科的第一幅作品中也可以看到。

頁 184-185
威廉‧透納
《威尼斯的聖人廣場》
1842 年 油彩‧畫布 62.2×92.7 公分
美國俄亥俄州托利多市
托利多藝術博物館

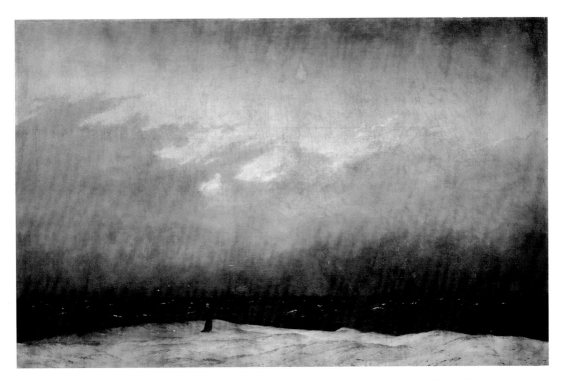

卡斯帕‧大衛‧弗里德里希
《望海的僧侶》
約 1808-1810 年 油彩‧畫布 110×171.5 公分
德國柏林，國家美術館

譯註

1　皮耶德洛‧柏拉契（Pietro Bracci, 1700-1773），義大利雕刻家，最著名作品為羅馬特雷維噴泉中央駕馭兩匹駿馬的海神像。

2　漢彌頓夫人艾瑪（Lady Emma, 1765-1815），為鐵匠女兒，其叔叔為還債將她賣給藝術鑑定家和外交官漢彌頓作妻子，婚後她與同樣有家室的英國海軍上將納爾森（Nelson）發生婚外情，因成為將軍情婦而歷史留名。

3　正午的惡魔（demone del meriggio）出自聖經《詩篇》第 91 篇 5-6 節：「他的誠實、是大小的盾牌：你必不怕黑夜的驚駭、或是白日飛的箭，也不怕夜行的瘟疫、或是正午的惡魔。」

4　黑膽汁出處是西元前 5 世紀希臘著名學者和醫生希波克拉特（Hippocrates, 西元前 460-370）創立的一種學說，他認為人的身體內部有四種液體，即血液、黏液、膽汁（黃膽汁）和抑鬱汁（黑膽汁），合稱為「體液」（Humors）。

5　曾有一名學生一再追問佛洛伊德：「你抽雪茄這個習慣背後有何意義？」據說佛洛伊德這樣回答：「有時候雪茄就只是雪茄而已。」（Sometimes a cigar is just a cigar.）

6　基里科的畫布上，充滿以誇張的透視法所表現的刻板建築物、謎一樣的剪影、石膏雕塑及斷裂的手足，予人一種恐怖不安的詭異氣氛。這種象徵性的幻覺藝術，後來被稱為「形而上繪畫」。

7　羅倫佐‧瓦拉（Lorenzo Valla, 1407-1457），義大利人文學者、雄辯家和教育家，神職人員，曾任職教皇秘書。

8　拉特朗聖若望大殿（Basilica di San Giovanni in Laterano），天主教羅馬總教區的主教座堂，羅馬總主教的正式駐地。

9　1527 年 5 月 6 日，神聖羅馬帝國軍隊在主帥查理公爵陣亡後，攻占並洗劫了羅馬城，克萊孟七世被困於聖天使城堡內。6 月 5 日，克萊孟七世屈服，答應繳付四千杜卡特金幣，另外又被要求付出贖金換取俘虜的自由。史稱：「羅馬之劫」（Il sacco di Roma）。

10　濟安‧勞倫佐‧貝尼尼（Gian Lorenzo Bernini, 1598-1680），義大利偉大的雕塑家、建築家、畫家。

11　《托斯卡》（Tosca, 1900），普契尼改編自法國劇作家薩爾杜（Victorien Sardou）的同名戲劇，講述 1800 年的羅馬，畫家馬里奧（Mario Cavaradossi）因掩護政治犯而被捕，警長以處死畫家脅迫畫家未婚妻托斯卡委身於他。托斯卡假意順從，警長答應假假決後放人，托斯卡乘其簽發通行證不備時刺死了他。誰知警長早下令真處決畫家。當警長遇刺被發現後，托斯卡從聖天使城堡一躍而下自殺。

12　科西莫一世（Cosimo I de' Medici, 1519-1574），著名的藝術贊助者，偉大的成就之一為創立烏菲茲美術館。

13　瓦薩利走廊（Corridoio Vasariano），義大利佛羅倫斯一條封閉的高架通道，連接舊宮和碧提宮（Palazzo Pitti），走廊的大部分不對遊客開放。

14　阿爾坎傑羅‧科雷利（Arcangelo Corelli, 1653-1713），巴洛克時期最有影響力的義大利小提琴家和作曲家。音樂史上人稱「現代小提琴技巧創建者」、「世界第一偉大小提琴手」及「大協奏曲之父」。

15　讓－法蘭索瓦‧米勒（Jean-François Millet, 1814-1875），法國巴比松派畫家，他以寫實描繪農村生活而聞名，是法國最偉大的田園畫家。

16　盧梭（Étienne Pierre Théodore Rousseau, 1812-1867），法國巴比松派的風景畫家。其風景畫色彩強烈、筆觸大膽、主題獨特，評價褒貶不一，是提高法國風景畫家地位的重要人物。

17　巴比松派（École de Barbizon）是 1830-1840 年在法國興起的鄉村風景畫派。因該畫派的主要畫家都住在巴黎南郊的楓丹白露森林（Fontainebleau Forest）附近的巴比松村，故 1840 年後這些畫家的作品被合稱為「巴比松派」。

18　法烏絲提娜（Faustina），歌德在羅馬旅途中遇見的一位店主女兒，名法烏絲提娜，是位二十四歲的年輕寡婦，他將她寫入作品《羅馬哀歌》（*Römische Elegien*, 1914）裡，同時她可能也是其創作《浮士德》（*Faust*, 1808）時的靈感之一。

19　丹尼爾·馬寧（Daniele Manin, 1804-1857），威尼斯愛國者和政治家，曾因愛國運動而被當時統治威尼斯的奧地利關入監獄，出獄後與湯馬塞歐起義，建立短暫的聖馬可共和國（La Repubblica San Marco, 1848-1849）。

20　尼可羅·湯馬塞歐（Niccolò Tommaseo, 1802-1874），義大利語言學家、作家和愛國者。與馬寧一起在威尼斯起義，反對奧地利統治，建立聖馬可共和國。

21　原文為（Il morbo infuria, il pan ci manca, sul ponte sventola bandiera bianca）是義大利愛國詩人富席納托（Arnaldo Fusinato, 1817-1888）的作品。

客廳
Petit Salon

娛樂室

SALA DA GIOCO
E DELLE CURIOSITÀ

娛樂室經由入口大廳與房子左方空間連結，另一邊則直接與客廳相通，而通往交誼廳的出入口則採用與牆面齊平的隱藏式門片。上午時分，裡頭充斥著陳年雪茄的煙霧繚繞，氣味並不總是讓人舒適，卻可能是一種代表男子氣概的象徵，而沾染這樣的氣味，也就難以神不知鬼不覺地進入下一個房間。到了夜晚，這裡轉為極端迷人的地方，賓客常常挨著綠色的小遊戲桌徘徊不去，直到破曉。中央擺設的義式撞球檯，你可以用球竿玩撞球遊戲，但傳統用手丟球的玩法仍為首選。撞球檯的照明依舊採用工藝高超的煤氣吊燈——三個燈泡外加乳色與綠色的雙層玻璃燈罩，這不是裝腔作勢，而是在象牙製的球上製造一種溫和的色調，與一旁在銀色燭台燈光下打牌的女士們紅潤的面色達到一體和諧。此外，這裡的玩家不論男女，並非都是生手，但他們也諳知「在夜裡，所有的貓都是灰色的」[1]的道理。用電的照明只有在打掃時才會使用。不論是諷刺、奇聞還是驅魔儀式等五花八門的話題，都是博奕時必備的閒聊話題。

亨利·雷本爵士[2]和
讓·巴蒂斯特·西蒙·
夏爾丹

請特別留意他們的臉龐，一幅是年輕的法國貴族用褶彎的紙牌試著堆疊一座城堡，一幅是牧師在天寒地凍中優遊地溜冰。這兩幅畫作幾乎是同時期的作品，都完成於 18 世紀。牧師看來對溜冰十分樂在其中，他是史上第一個溜冰俱樂部的會員，地點就位在愛丁堡較寒冷的地區，接近達丁斯頓（Duddingston）或洛琛德（Lochend）一帶。對於他腳上那雙如芭蕾女伶般靈敏的溜冰鞋，還有底下固定溜冰用的刀片以及繫在鞋上紅色皮革的鞋帶，我大為讚賞，尤其是紅色鞋帶與費德里科·

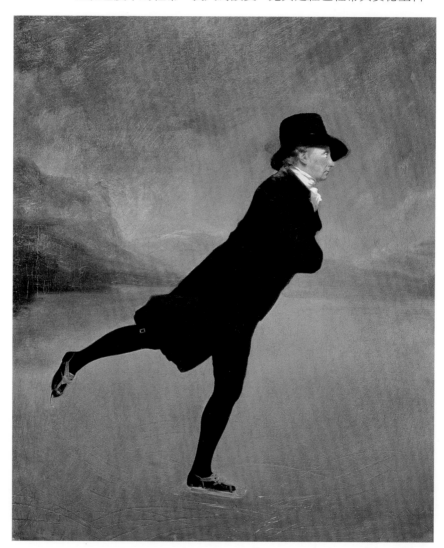

蒙特費爾特羅（Federico da Montefeltro）喜愛別在鎧甲上的繫帶如出一轍。

　　而從他在冰上留下的軌跡，那些線痕都證明了他迴轉的技能，也展現出他自豪的溜冰技術。18世紀就是這樣一個時代，如我們先前已經看過的，這個時期的繪畫都以科學的角度悉心調查過事實，簡直是將鼻尖湊近物體細細觀察。而我又再一次體會夏爾丹畫中的質感，他所描繪的彎木製遊戲桌邊緣的形狀是何其完美，我實在無法用筆墨形容。

亨利·雷本
《達丁斯頓湖上滑冰的牧師》
1795年 油彩·畫布 76.2×63.5公分
蘇格蘭愛丁堡，蘇格蘭國立美術館之蘇格蘭國家畫廊

讓·巴蒂斯特·西蒙·夏爾丹
《玩牌的人》
1737年 油彩·畫布 82×66公分
義大利佛羅倫斯，烏菲茲美術館

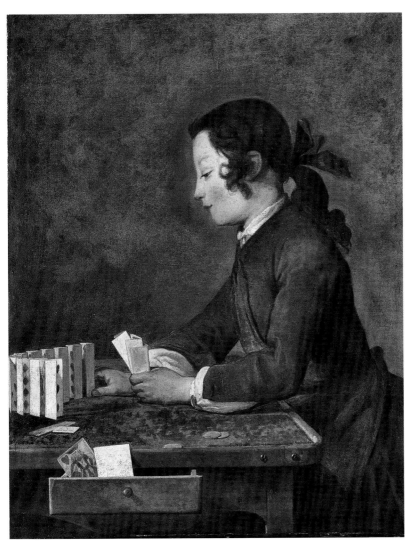

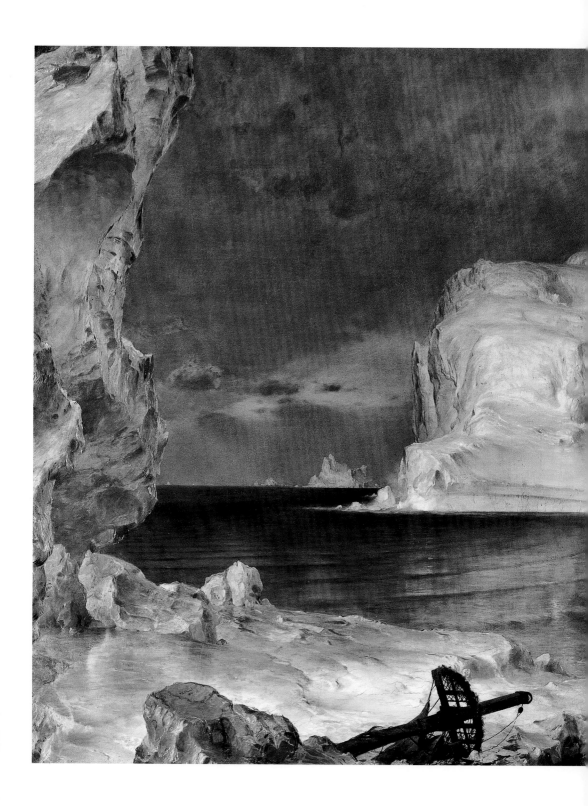

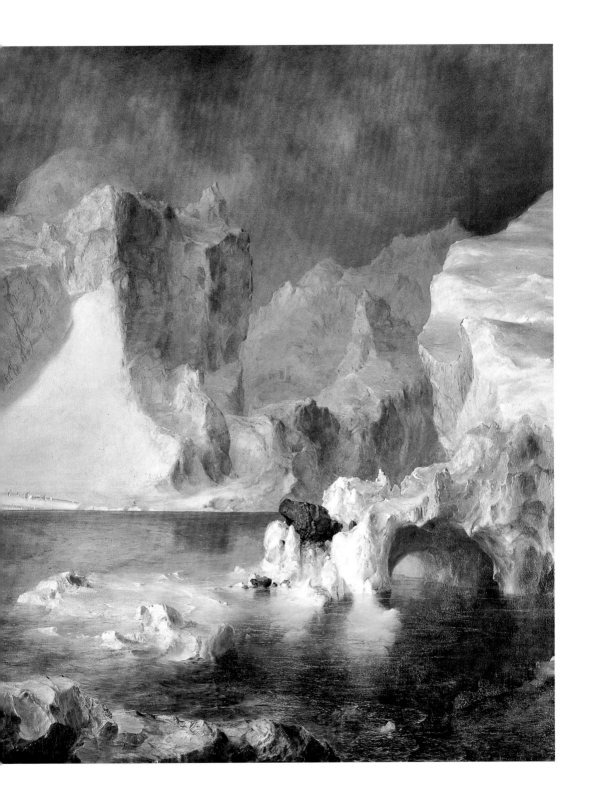

美洲

弗雷德里克[3]生於 1826 年，卒於 1990 年。他無疑是「哈德遜河派」[4]最著名的代表人物。「哈德遜河派」是美國的藝術運動中，唯一仍屬於古典繪畫，而沒有涉足現代繪畫的運動。如同所有的美國人，他亦為大自然無窮的力量所著迷，他嘗試描繪上帝富含創意的卓越風景，與同時代熱愛以詩歌、歌頌大自然的愛默生[5]互相呼應，即使在一百五十年後，他的畫作仍能輕易引起人們的驚嘆。能夠獲得大眾讚嘆的另一個緣由，也是因為畫中保留了過往完好的世界，那是他有幸親眼目睹的風貌，而這幅景象如今因後世造成的生態浩劫，已不復存在。

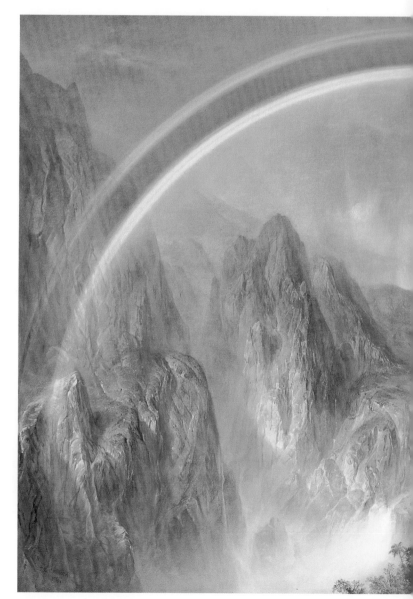

頁 196-197
弗雷德里克·埃德溫·丘奇
《冰山》
1861 年 油彩·畫布 163×285 公分
美國達拉斯市，達拉斯藝術博物館

弗雷德里克·埃德溫·丘奇
《熱帶雨林的雨季》
1866 年 油彩·畫布 142.9×214 公分
美國舊金山，舊金山美術館

冰山的浮冰不僅是遙遠且迷人的北方象徵，也讓人聯想到失事後的船歷經危難後，擱淺岸邊的殘骸讓人緬懷，浪漫與絕望兼具，彷彿弗雷德里克遺留下的心緒。粉紅色與藍色的光線和另一位同屬浪漫主義的旅遊畫家透納有異曲同工之妙。這幅畫也是對娛樂室裡每一位玩家提出警示，提醒他們不要太過迷信好運。為了維持整體平衡，另一幅畫則安排了熱帶風景，一道彩虹從經年累月的濕氣中破空而出，激勵在場的旁觀者得以容忍哈瓦那雪茄的煙霧。

多寶閣的珍奇小收藏

仔細看看牆面上擺出來的畫，中央的那幅《珍品展示櫃》是巴洛克時代最負盛名的「視覺陷阱」畫之一。關於這幅畫的畫家多明尼克·蘭柏斯（Domenico Remps, 1620-1699）的生平，我們所知甚少或者根本可以說是一無所知，只能大概知道他可能和杜勒一樣是位德國畫家，也來到威尼斯，唯一不同之處是，這位偉大的畫家再也不曾回到家鄉。這幅畫大約完成於17世紀末，並見證了那個時代兩項同樣值得關注的大事。首先，收藏珍奇古玩的興起，源於15世紀的人文主義追隨者對於知識求知若渴的熱情，激發了他們的需求，他們認為：「沒有擁有，就是無知」。甚至還得持有一張收藏家與自己收藏品的畫像作為指標，這裡展示的洛托作品就是一例。魯道夫二世可說是這些沉迷的收藏家之中的翹楚，為了逃避統治神聖羅馬帝國的政治義務，他將官邸遷移至布拉格的城堡，在那裡僱用了來自四面八方的煉金術士幫他尋找「賢者之石」[6]，而在城壕附近，也養了許多鹿，並在他的臥房裡收藏著獨角鯨的牙齒。魯道夫二世的父母是堂兄妹，近親通婚生下了他，如果他的父親可以不是馬克西米利安二世[7]的話，他也許會如同《百年孤寂》[8]故事情節一樣，即使生下來有豬尾巴，也甘之如飴。

他父親馬克西米利安二世是奧地利國王斐迪南一世之子，後來成為波希米亞的國王，在其兄查理五世遜位後，繼承為神聖羅馬帝國皇帝，母親則是查理五世和葡萄牙公主伊莎貝拉的女兒，葡萄牙公主伊莎貝拉是位非常虔誠的天主教徒，長得沉魚落雁，畫家提香和彭佩歐·萊奧尼[9]都曾為她作肖像。因此魯道夫二世只有一對曾祖父母：曾祖父是有「美男子」之稱的哈布斯堡王朝的腓力一世（Filippo d'Asburgo il bello），同時也是「金羊毛騎士團勳章」（Orden del Toisón de Oro）的支配者；曾祖母則是卡斯提爾的喬安娜一世，她是「天主教雙王」[10]的子女。囿於如此錯綜複雜的血親包袱，讓尊貴的哈布斯堡家族裡的成員都擁有了天賜的禮物：有著倒頜牙[11]的長下巴，這也作為識別他們血統的正字標記。然而由於血緣越來越近，加上長下巴導致咀嚼困難，魯道夫因此患有嚴重的憂鬱症，他唯有依賴瘋狂地蒐集

珍奇異寶來抒發，也因此世上公認他為「多寶閣之父」。

　　這幅畫中的多寶閣收藏豐富且完整，彷彿見證那個時代的繪畫。不過藺柏斯的畫還指出了第二個重點，裡頭的玄機我們可經由詩人喬萬·巴提斯塔·馬力諾[12]的詩句來參透：「……作為詩人，目的就是要讓人感到驚奇……」，馬力諾是教皇烏爾巴諾八世教廷的創辦成員，同時也是第一位巴洛克詩人。根據貝內德托·克羅齊[13]的說法，他大大地影響了另一位拿坡里人吉姆巴地斯達·巴西耳[14]，他的傑作就是《最好的故事，小孩子的

羅倫佐·洛托
《安德里亞·奧多尼》
約 1527 年 油彩·畫布 104.6×116.6 公分
英國倫敦，皇家收藏

頁 202-203
多明尼克·藺柏斯
《珍品展示櫃》
1675 年 油彩·畫布 99×137 公分
義大利波焦阿卡伊阿諾，靜物博物館

1

2

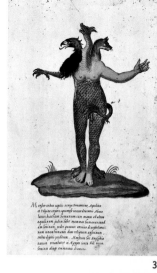

3

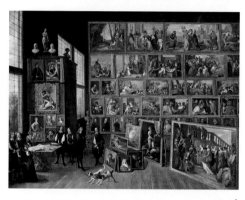

4

5

6

7

8

9

11

12

10

13

14

15

16

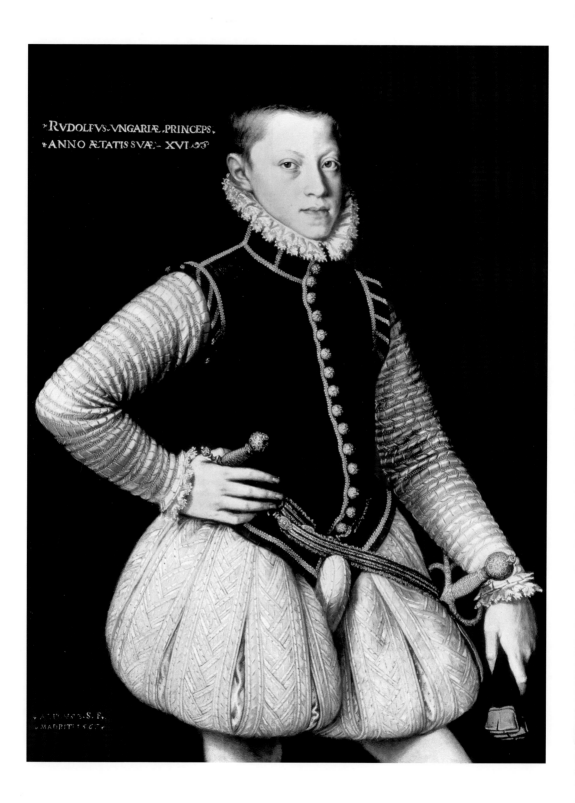

消遣讀物》，也就是曾在高中課程摧殘你們，你們覺得無用的《五日談》15。然而並不是所有的巴洛克主義者都是拿坡里人，而他們也不是都叫做吉姆巴地斯達 16，只是幾乎而已，不過他們全部都很現代。《五日談》是在 1640 年代出版，比夏爾·佩羅 17 的《鵝媽媽的故事》(Les Contes de ma mère l'Oye) 早了近半個世紀。夏爾從律師轉為現代主義作家，柯爾貝爾 18 讓他為太陽王路易十四書寫政治文件；而這位前律師的哥哥克勞德·佩羅 (Claude Perrault, 1613-1688) 先前則是行醫的，也跨行成了建築師，參與羅浮宮部分的設計。

　　藺柏斯集所有的珍奇異寶於玻璃展示櫃裡，完成了這幅畫。這般的收藏是知識分子的高雅娛樂，出自於科學的精神，以及對珍品的觀察，並同時培養玩賞的品味。自然而然地，普世對珍奇

頁 204-205
1 烏利塞·阿爾德羅萬迪
《犀牛》
16 世紀 水彩·畫紙
義大利波隆納，波隆納大學附屬烏利塞·阿爾德羅萬迪基金會
動物列表，卷 1、91 章

2 阿爾布雷希特·杜勒
《犀牛》
1515 年 版畫

3 烏利塞·阿爾德羅萬迪
《龍頭女》
16 世紀 水彩·畫紙
義大利波隆納，波隆納大學附屬烏利塞·阿爾德羅萬迪基金會
動物列表，卷 5 之 1、84 章

4 小大衛·特尼爾斯
《雷奧波德·威廉奧地利大公在其布魯塞爾的畫廊》
1651 年
油彩·畫布 123×163 公分
奧地利維也納，藝術史博物館

5 小彼得·布勒哲爾
《小溪》
約 1564-1637 年 蛋彩·畫板 直徑 16.5 公分
捷克布拉格，布拉格國立美術館

6 約翰·格奧爾格·海因茲
《珍寶閣》
1666 年 油彩·畫布 114.5×93.3 公分
德國漢堡，漢堡藝術館

7 老揚·凡·凱塞爾
《昆蟲與花果》
1653 年 油彩·銅版 11×15.5 公分
私人收藏

8 米開朗基羅
《聖·安東尼奧的誘惑》
1487-1488 年 油彩·畫板／蛋彩 47×35 公分
美國德州，華茲堡金柏莉美術館

9 喬萬·弗朗切斯科·卡洛托
《年輕男子與玩偶塗鴉》
15 世紀前葉 油彩·畫板 37×29 公分
義大利維洛那，老城堡博物館

10 多明尼克·藺柏斯
《珍品展示櫃》
1675 年 油彩·畫布 99×137 公分
義大利波焦阿卡伊阿諾，靜物博物館

11 帕爾米賈尼諾
《凸鏡中的自畫像》
1523 年
油彩·畫板 直徑 24.4 公分
奧地利維也納，藝術史博物館

12 阿爾布雷希特·杜勒
《野兔》
1502 年 水彩·畫紙 25.1×22.6 公分
奧地利維也納，阿爾貝蒂娜博物館

13 老揚·凡·凱塞爾
《昆蟲與花果》
約 1636-1679 年
油彩·銅版 11×15.5 公分
荷蘭阿姆斯特丹，阿姆斯特丹國家博物館

14 老揚·凡·凱塞爾
《昆蟲與花果》
1653 年 油彩·銅版 11×15.5 公分
私人收藏

15 阿爾布雷希特·杜勒
《大泥塊》
1503 年 油彩·畫布 41×31.5 公分
奧地利維也納，阿爾貝蒂娜博物館

16 老揚·布勒哲爾
《老鼠、玫瑰與蝴蝶》
約 1636-1679 年
油彩·銅版 11×15.5 公分
荷蘭阿姆斯特丹，阿姆斯特丹國家博物館

頁 206
阿隆索·桑切斯·科埃略
《魯道夫二世，古奧地利大公》
1567 年 油彩·畫布
英國倫敦，皇家收藏

藏品的潮流也影響了與佛羅倫斯息息相關，信奉新柏拉圖主義的米開朗基羅，若後世的推測屬實，他的油畫《聖·安東尼奧的誘惑》是抄襲自馬丁·松高爾 [19] 的版畫，畫中隱含了歐洲北方精神，也間接造成查理五世的傭兵南侵，進而使得義大利國土分裂。而這種潮流也影響了有點小聰明、但性情孤僻的年輕畫家帕爾米賈尼諾，他因而畫出與史特拉斯堡主教堂（Strasburgo）裡的雕像相同主題的壁畫《三位聰慧的處女與三位愚昧的處女》，他也畫了自己著迷於煉金術時期，凝視凸透鏡中的倒影自畫像《凸鏡中的自畫像》。

譯註

1. 原文：La nuit, tous les chats sont gris，為法國諺語，夜黑時，所有的貓毛色看來都一樣，指沒有差別的意思。

2. 亨利·雷本爵士（Sir Henry Raeburn, 1756-1823），蘇格蘭肖像畫家，大不列顛王國聯合後首位以蘇格蘭為發展地的傑出畫家，亦為國王在蘇格蘭的御用肖像畫家。

3. 弗雷德里克·埃德溫·丘奇（Frederic Edwin Church, 1836-1900），美國風景畫家，第二代哈德遜河派的中心人物之一。

4. 哈德遜河派（Hudson River School），19世紀中期一批美國浪漫主義風景畫家發起的藝術運動，因早期主要作品皆是哈德遜河谷及其周邊景色而得名。

5. 拉爾夫·沃爾多·愛默生（Ralph Waldo Emerson, 1803-1882），美國19世紀傑出的哲學家、散文作家、詩人、演說家。

6. 賢者之石（Pietra filosofale）一種存在於傳說或神話中的物質，形態可能為石頭（固體）、粉末、液體。它被認為能將一般的非貴重金屬變成黃金，或製成讓人長生不老或醫治百病的藥。也被稱為哲學家之石、天上的石頭、紅藥液、第五元素等等。

7. 馬克西米利安二世（Massimiliano II, 1527-1576），哈布斯堡王朝的神聖羅馬帝國皇帝。

8. 《百年孤寂》（Cent'anni di solitudine, 1967），哥倫比亞作家馬奎斯（Gabriel García Márquez, 1927-2014）「魔幻現實主義」的代表作，獲得諾貝爾文學獎。故事講述邦迪亞（Buendía）家族的興衰起落，此處指第一代老邦迪亞和妻子歐蘇拉·易家蘭（Úrsula Iguarán）是表親，兩人的長輩曾因相同的近親結婚而生出了長有豬尾巴的孩子。

9. 彭佩歐·萊奧尼（Pompeo Leoni, 1531-1608），義大利雕刻家，多為西班牙王室服務。

10. 天主教雙王（los Reyes Católicos）是卡斯提爾女王伊莎貝拉一世和阿拉貢國王斐迪南二世夫妻兩人的合用頭銜，兩人實際上是堂姊弟，聯姻使得家族的王室合併，許多史學家也認為他們促進了西班牙統一的進程。

11. 又稱之為「哈布斯堡頸」，上頜骨比下頜骨小，也就是下顎特別長而突出 。

12. 喬萬·巴提斯塔·馬力諾（Giovan Battista Marino, 1569-1625），義大利詩人和作家，以其巴洛克風格詩歌著名。

13. 貝內德托·克羅齊（Benedetto Croce, 1866-1952），20世紀義大利著名的文藝批評家、歷史學家、哲學家、政治家。

14. 吉姆巴地斯達·巴西耳（Giambattista Basile, 1575-1632），義大利詩人、朝臣及童話搜集者。

15. 《五日談》（Pentamerone），原名《最好的故事，小孩子的消遣讀物》（Lo cunto de li cunti overo lo trattenemiento de peccerille），因受到薄伽丘《十日談》（Decameron）的啟發更名為《五日談》，是吉姆巴地斯達·巴西耳所著的一部故事集，以拿坡里方言寫成，也是歐洲第一部由童話構成的文學集。

16. 喬萬·巴提斯塔·馬力諾（Giovan Battista Marino）和吉姆巴地斯達·巴西耳（Giambattista Basile），兩者的義大利名相近，且剛好都是拿坡里人和巴洛克主義者，故作者如是說。

17. 夏爾·佩羅（Charles Perrault, 1628-1703），法國詩人、作家，以其作品《鵝媽媽的故事》（Les Contes de ma mère l'Oye）而聞名。

18. 讓－巴普蒂斯特·柯爾貝爾（Jean-Baptiste Colbert, 1619-1683），法國政治家、國務活動家。他長期擔任財政大臣和海軍國務大臣，是路易十四時代法國最著名的偉大人物之一。

19. 馬丁·松高爾（Martin Schongauer, 1445-1491），德國著名的銅版畫家、油畫家。

娛樂室
Sala da Gioco

廚房
CUCINE

Camino
cuci
+ fuoch

* Piem lavandl
+ Caroci

Tavoli lavoro

FORNO

Bashli | Induno | chandu luapini

Vaudich

Sandu Zurtu Sauli

在文化氣息濃厚的藏寶閣之後，現在我邀請你們到另一個令人驚喜的房間，裡頭有爐灶和煎鍋。這個偌大的房間是這個家的中心，也是生活中的重心，你有四條不同的路徑可以到達：祕密的螺旋梯、正規的入口——穿過中庭，一道與牆齊平的隱藏門、用來遞送盤子和菜餚的升降梯，其空間大小足以容納一名服務人員、或是搭乘升降梯到地下室神祕的通道，升降梯也便於用來運送五花八門的食物原料。

廚房中央有一張工作檯，為了經得起刀具造成的損耗，桌面採卡拉拉的大理石[1]製成。較長的那面外牆有座燒柴火的烤爐，應付烘烤麵包、燒烤的需求，烤爐冷卻的過程中，則可以做蛋白霜甜點。烤爐對面有一座龐大的壁爐，而在適合工作的高度，倚牆設有爐灶，燃燒的木頭在鐵籠中香味四溢，灶台前留有一塊區域可以慢速轉動烤架。側邊較小的空間用來裝木炭，可以在上頭使用平底鍋和湯鍋。

我們特別允許備有瓦斯爐灶，還有重度沉迷科技者愛用的玻璃檯面式五口電子加熱爐，可想而知，微波爐絕對是排除在外的。

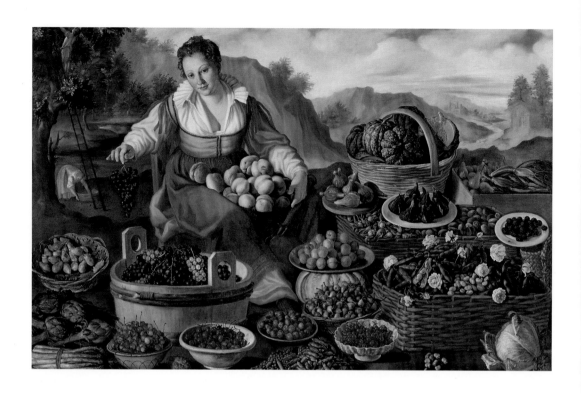

食物採買的好，
烹飪即事半功倍

文森佐・卡姆皮
《女水果販》
1580 年 油彩・畫布 145×215 公分
義大利米蘭，布雷拉畫廊
（頁 215-216 為局部）

我們鮮少意識到現今日常生活飲食中的蕃茄、麵條、馬鈴薯，還有當初乏人問津，直到聖卡洛・博羅梅奧推廣[2]，最後才被接納的玉米，都是在 18 世紀重農革命之前就已經引進義大利。當然，還有不可或缺的花椰菜也是[3]。在卡拉瓦喬手法的靜物畫發明之前的靜物畫先驅，是文森佐・卡姆皮[4]，土生土長的克雷蒙納人，可別忘了，克雷蒙納在 16 世紀可是一座比倫敦人口還要稠密的都市，同時也是整個歐洲最富裕的地區——倫巴底裡頭，飲食最美味的城市。卡姆皮的《女水果販》（Fruttivendola），女主人翁看來志得意滿，但又帶著一些羞赧，她盛裝打扮，排列展示鄉下盛產的當季水果，有「cerese」（倫巴底地區方言，就是常見的櫻桃），還有「perzigh」（倫巴底地區方言，是從波斯引進的桃子，也稱作 pomus persicus），這些水果我們在畫風文雅的菲德・嘉麗吉亞畫作中，也可以看到。

我們還可以看到古早的蠶豆，很久以前畢達哥拉斯[5]在克羅托納（Crotone）時，因為當地深受蠶豆症所苦而禁止大眾食用。

現今生活中所見的豌豆，其實是蠶豆的現代版。我們也在這幅靜物畫中，再度看見古羅馬人喜愛的無花果，早先在羅馬帝國時代，四海為家的旅人自猶太人的飲食中發現了最早「鵝肝醬佐新鮮無花果」的吃法，讓人大啖無花果，進而出口到其他遙遠的行省：亞奎丹（Aquitania，現今的法國佩里戈爾區〔Périgord〕），比利時高盧（Gallia belgica，現今的法國阿爾薩斯〔Alsazia〕），伊利里亞（Illiria，現今的匈牙利〔Ungheria〕）。我們也留意到畫中有桑樹，它的葉子是絲蠶的佳餚，桑甚則是孩童們的零嘴。而下一幅，我們回到廚房場景，女果販搖身變為女僕，換了另一套別緻的衣著。

　　從畫中看得出來是倫巴底的全套菜色：根莖類、蘿蔔、花

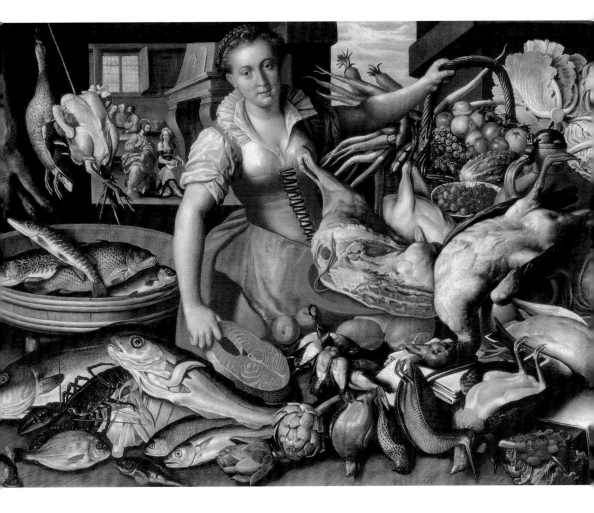

文森佐·卡姆皮
《耶穌拜訪馬大與馬利亞的家》
約 1580 年 油彩·畫布 130×186 公分
義大利摩德納，艾斯坦塞美術館

椰菜、木桶底部裝的鯉魚、丁鱥、白斑狗魚都是淡水魚，而桌上則是來自大海的水產，中間是一些飛禽和小山豬的野味。畫裡帶有福音的寓意，內容是描述馬大忙著接待的工作，而耶穌來到她們家，對她們的接待給予讚美 [6]。這幅畫肯定是屬於那個時代一位有文化素養、專業且擁有豐富食材的收藏家所有。想必阿德里安·凡·烏德勒支 [7] 一定也看過這幅畫，在他遊歷過義大利的若干年後，他在自己畫裡的背景也安排了如出一轍的壁爐，而馬大則成了廚娘。

　　從這兩幅畫也可發現低倫巴底區與低地國荷蘭的食物是相同的。另一位畫家弗朗斯·史奈德斯 [8] 也去過米蘭，在 17 世紀

初期為米蘭樞機主教費迪利柯‧波洛米歐工
作。這讓我不禁猜想，也許這兩位未來會歸類
成荷蘭人的畫家，或許在樞機主教的狹小圈子
裡曾見過卡姆皮，我甚至暗自假想他們就是在
主教神聖的廚房中相遇。史奈德斯的世界充
滿了反抗的政治學，他只在廚房嘗試巴洛克畫
風。他是虔誠的天主教徒，與范‧戴克[9]是至
交，他也是魯本斯轉包花朵靜物的外包畫家，
還擁有最忠實顧客——奧地利阿爾貝托大公
（Alberto d'Austria），同時也是西班牙統治時期
南尼德蘭的總督。畫中陳列的野味還不是他有
反抗精神的明顯證據，鍋內美味的火雞和姿態
誘人的雪白天鵝，都是令人讚賞的佳餚，不過
後來英國宣布它們是受保護的物種，以皇室狩
獵遊戲之名，唯有皇室能夠獵殺，因此一般百
姓無福享用。這裡提供兩個細節給抱持研究圖
像學狂熱的讀者：右邊裝著檸檬和洋蔥的盆缽
帶有卡姆皮和嘉麗吉亞的風格，左邊則因為當
時還沒有巴黎勤奮的布列塔尼人用開蠔刀打開
牡蠣，所以使用的是一把粗獷的牡蠣鉗。而根
據倫巴底的論文證明，畫中身穿紅衣，面頰酡
紅的女僕，與荷蘭人在人類學上是相似的。

　　史奈德斯處理魚類的筆觸就完全不同了，
從《魚市場》中明顯看得出來《芭比的盛宴》
引用的出處。北方海域提供的漁獲令人目不暇
給，不只種類繁多，豐富的油脂就等著將它融
化，然後做成帶有些微酸味的黑奶油醬，另外

阿德里安‧凡‧烏德勒支
《廚房內的靜物與壁爐旁的女子》
1620 年 油彩‧畫布 158.8×210.8 公分
私人收藏

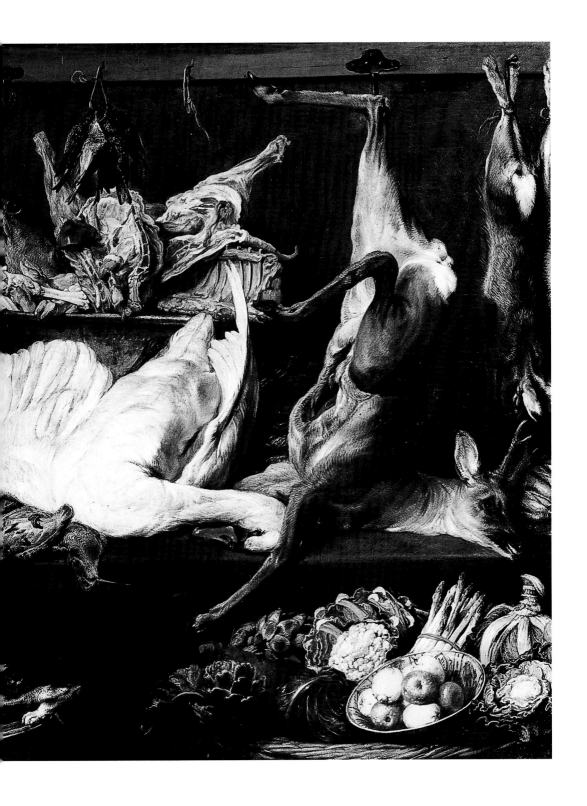

還有各種貝類，以及一隻絕望的海豹不停地哀叫，因為它已經意識到自己悲慘的命運。畫裡的漁民專注並且自信滿滿，跟查理大帝、卡爾·馬克思、尚·布朗夏爾特[10]一樣留著一把濃密落腮鬍，漁民來自根特，而畫家史奈德斯則是來自安特衛普。

與此同時，巴洛克精神仍在拿坡里持續發酵，很顯然是兩位同名的靜物畫家：喬萬·巴蒂斯塔·雷科（Giovan Battista Recco, 1615-1660）和喬萬·巴蒂斯塔·魯歐波羅（Giovan Battista Ruoppolo, 1629-1693）帶起的風潮，魯歐波羅以水果靜物畫著稱，而雷科以花朵靜物畫著稱。但也許拿坡里最具代表性的巴洛克畫家首推朱塞佩·雷科[11]，他所畫的《漁獲》跟我們剛剛所見的截然不同，這些海鮮皆來自神祕的地中海深處，那是希臘人早先為了拉丁口味所發掘的，全部看來滑溜優雅，都是從張牙舞爪的紅珊瑚中捕獲。

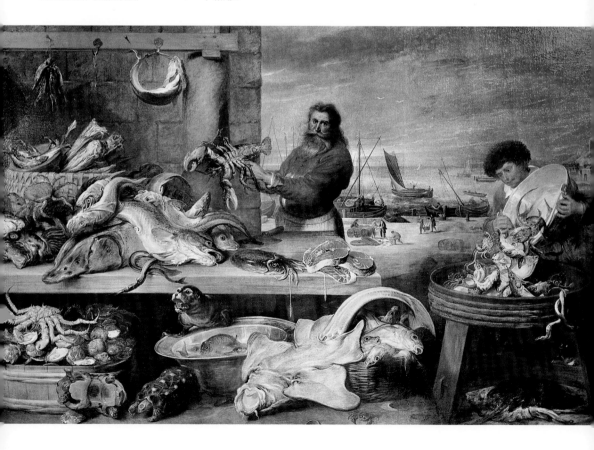

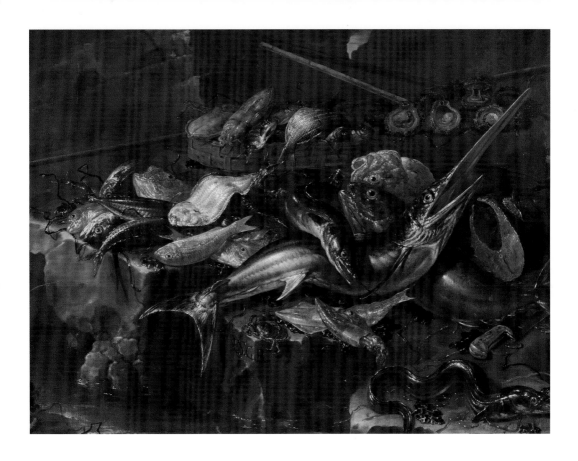

廚房裡的氣氛

雷科用他的畫告訴我們廚房裡的氛圍應該如黃昏時刻，充斥著揮之不去的煤煙、潮濕又帶著刺鼻味，就如米蘭畫家杰羅拉默·鄧度諾[12]畫裡的廚房一樣。這幅畫畫的是義大利復興運動前，曾度過美好時光的一戶人家，那是奧地利帝國還未對義大利強制徵稅之前，讓簡樸的鄉村士紳可以稍微奢侈，並促使他們的孩子穿上光復義大利的紅色軍服。第一眼看到這幅畫，也許會覺得他的本質顯然是寫實主義者。然而，細看就能領略這其實是一幅令人動容的傑作：左邊的雞群，掛在牆上的鑰匙，還有金絲雀的鳥籠，若是仔細端詳畫的右邊，會發現一系列功力高深的靜物描繪，與夏爾丹的靜物畫強烈輝映，彷彿可以感知這些物體是有生命力的。

杰羅拉默·鄧度諾經歷了 1849 年的羅馬共和國保衛戰，他畫的許多作品都成了當時重要的見證，其中有一幅小型肖像畫，畫的正是我親戚弗朗西斯科·達維里歐[13]。後來杰羅拉默從戰

朱塞佩·雷科
《漁獲》
1683 年 油彩·畫布 132×170 公分
私人收藏

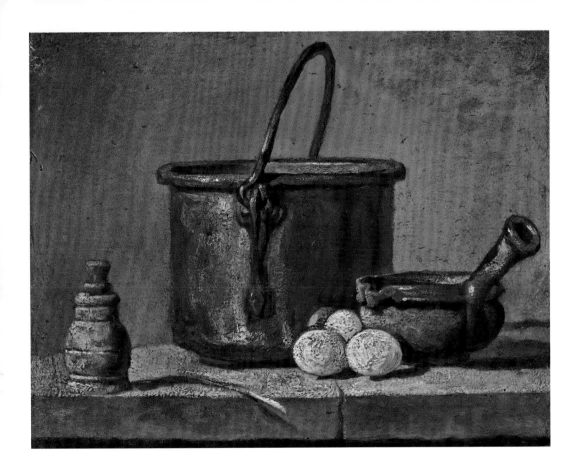

爭中倖存，因為他幸好遇到一個仁慈的同袍讓他免於喪命在敵軍的刺刀下，這位同袍是以色列人瓜斯塔拉（Enrico Guastalla）。之後他的政治生涯一帆風順，甚至在米蘭市中心的蒙佛特大道（corso Monforte）上的白鸛宮（palazzo Cicogna）前面，立有一個紀念碑來緬懷他。而鄆度諾後來為了躲避奧地利帝國的懲處，逃亡到巴黎，並在沙龍藝術展覽獲得莫大的成功，在我看來，他一定是在那裡研究了捲土重來的夏爾丹靜物畫潮流。所以，我要第三度跟大家推薦夏爾丹，而且一點也不會覺得心虛。

　　荷蘭獨立戰爭時期的靜物畫主題都限定在一般家常的花卉與食物，一直到 16 世紀末了，才有范·戴克跳出這副框架。在他所處的環境裡，那些食物主題的靜物畫對他似乎沒有絲毫影響，他很快就從中跳脫。在安東尼·范·戴克上一個世代的畫家——弗洛里斯·克拉艾斯·范·迪克 [14]，跟他是截然不同的，弗洛里斯的畫風可能已經受到義大利的影響，但仍舊是較嚴肅的

頁 224
杰羅拉默·鄆度諾
《描述加里波底受傷》（全圖及局部）
1862 年 油彩·畫布 52.5×66.5 公分
私人收藏

讓-巴蒂斯特·西蒙·夏爾丹
《一對銅鍋》
約 1734-1735 年 油彩·畫布 17×21 公分
法國巴黎，羅浮宮

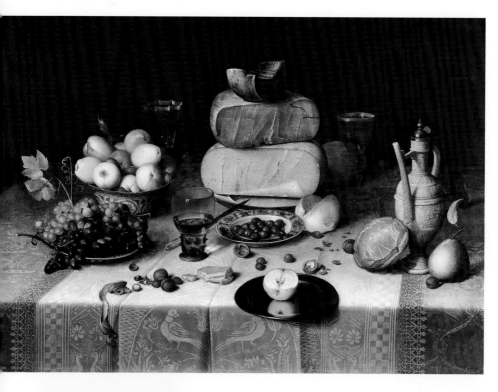

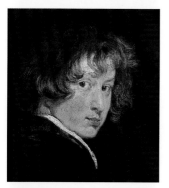

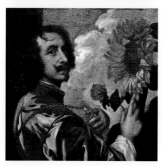

版本。在三十年間,弗洛里斯的繪畫主題從奶酪轉移到了絲綢。而安東尼‧范‧戴克則打破傳統簡樸的風格,他出生於富裕的中產階級家庭,很小就被發現富有想像力和藝術天分,因此在安特衛普經營絲綢生意的商人家庭很樂意作他的經濟後盾。15 歲時,他已經與小揚‧布勒哲爾 [15] 一同開工作室,小揚‧布勒哲爾的父親是老揚‧布勒哲爾,也就是受米蘭樞機主教費迪利柯‧波洛米歐贊助的畫家。

　　這幅《年輕時自畫像》看來像是十八世紀的畫作,帶有浪漫以及英國肖像畫的氣息,而他而立之年時的自畫像,則可以拿來騙人說是薩爾瓦多‧達利 (Salvador Dalì) 的自畫像。對他而言,義大利之旅帶給他畫風上的轉變,也就是巴洛克風格。接踵而來的成功將他推上歐洲價碼最高的肖像畫家地位,豐碩的收入甚至讓他得以供應客戶絲織品來擺姿勢。我想如果這是發生在提香那個世紀,他大概也會拿出自己的華服或要求客戶穿著雍容華貴的衣服,而那時烏爾比諾公爵一定得不斷抗議,才得以

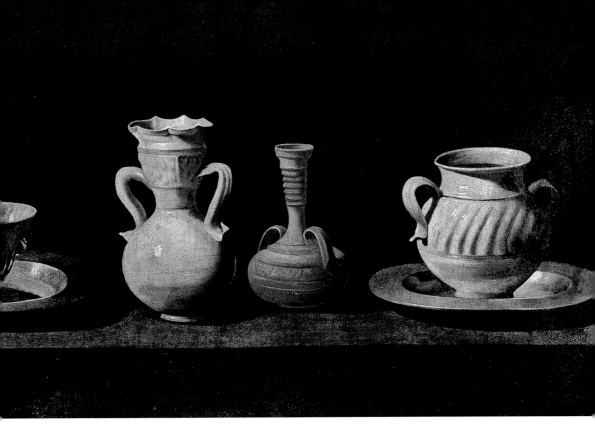

換回自己原本的錦綢和盔甲裝扮。弗洛里斯的靜物畫正好相反，當然這也是因為他先前曾到義大利取經的緣故。

　　構圖中的桌布值得你花時間欣賞，這也是對織工逼真的織圖技能表示敬意，因為他可能是法蘭德斯麻布織工中最優秀的人才。碗缽的靜物讓人聯想到米蘭，玻璃杯是以自家的玻璃杯為原型，橄欖則是國際間所流通的食品，而起司是正宗的高達起司。如此嚴謹的靜物畫是一種在義大利和西班牙靜物畫之間，開始受到肯定的新類型流派的存在證明。這也算是抽象藝術生成的首次嘗試，如果畫作主體還不夠抽象，至少在抽象藝術裡，繪畫已經有如此發展的節奏。胡安·桑切斯·科坦[16]即試著用這樣高超的技巧來實驗，他在構圖時，加入現實與非現實、具體和抽象之間的對比，他直接將蔬菜懸掛來作畫，有時候，蘇巴朗也會這樣做，面對一排的物體，他會依心理對位法來放置，以展現聖潔崇高的氣氛。

弗朗西斯科·蘇巴朗
《靜物與陶瓷瓶》
1650 年 油彩·畫布 46×84 公分
西班牙馬德里，普拉多美術館

頁 226，由上往下
弗洛里斯·克拉艾斯·范·迪克
《靜物與奶酪》
約 1615 年 油彩·畫板 82.2×111.2 公分
荷蘭阿姆斯特丹，阿姆斯特丹國家博物館

安東尼·范·戴克
《年輕時自畫像》
1614 年 油彩·畫板 26×20 公分
奧地利維也納，美術學院畫廊

安東尼·范·戴克
《自畫像與向日葵》
1633 年 油彩·畫布 60×73 公分
私人收藏

胡安·桑切斯·科坦
《懸吊的甘藍菜》
1602 年 油彩·畫布 69×84.5 公分
美國聖地牙哥，聖地牙哥美術博物館

胡安·桑切斯·科坦
《刺菜薊》
約 1603-1627 年 油彩·畫布 62×82 公分
西班牙格拉那達·美術博物館

孔雀與孩童的溫柔

假設林布蘭[17]創作《死亡的孔雀》前，曾看過收藏在德勒斯登，拉斐爾所畫的《西斯汀聖母》中的小天使，他可能無形中受到影響，殘酷地顛倒了他們的小翅膀，且挪用到任由鮮血流淌的死亡孔雀身上，而且還是在小天使倚靠著托腮的相同檯面上。這樣聯想實在很有趣，但也許也過於輕率莽撞。誠然這幅《死亡的孔雀》掛在廚房裡十分詭異，但它顯示了偉大的荷蘭畫家與生俱來的天賦，這種天賦是對童年時期就懷著熱情，與充滿真實和探究的眼光。你們也可以在林布蘭的另一幅畫作《聖家族》中，發現相同的人文情懷。

林布蘭
《死亡的孔雀》(右圖)
約 1636 年 油彩·畫布 144×134.8 公分
荷蘭阿姆斯特丹，阿姆斯特丹國家博物館

拉斐爾
《西斯汀聖母》局部(左圖)
1513 年 油彩·畫布 265×196 公分
德國德勒斯登，國家藝術收藏館的古代大師畫廊

林布蘭
《聖家族》(下圖)
1645 年 油彩·畫布 117×91 公分
俄羅斯聖彼得堡，艾米塔吉博物館

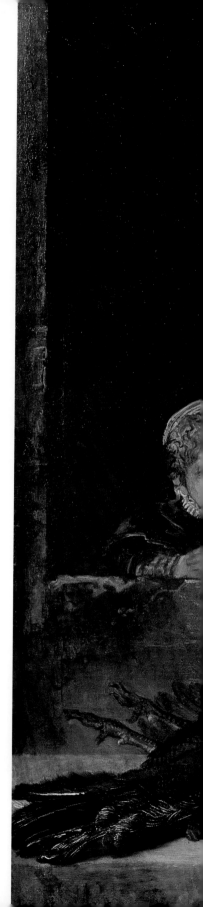

食豆者

湯汁從湯匙中滴落，指縫間殘有髒污。要不是有上一代的畫家文森佐·卡姆皮的作品 [18] 已經開過先例，以及其他之後繼起的皮托克多 [19]、托德斯基尼 [20]，還真沒有什麼比這題材更流行了。這是那些戴著假髮的貴族，紆尊降貴來到廚房試湯頭時，鍾愛的代表性題材。

阿尼巴爾·卡拉齊
《食豆者》
1584 年 油彩·畫布 57×68 公分
義大利羅馬，圓柱畫廊

從現實主義到現實，類似的主題自維拉斯奎茲以降鮮有人處理。如果你們是神經敏感的人，我建議你們站遠一點來看這幅畫中的醉漢，因為要是你們靠得太近，勢必會聞到畫裡夾雜著汗臭與酒味，而我向你們保證，這酒並非最佳品質。不過這幅場景是最值得觀賞的新檔電影，沒有絲毫作假，裡頭的酒神是維拉斯奎茲在我們敬愛的波各賽樞機主教家中看過，與卡拉瓦喬畫的那幅《生病的酒神》有一定程度的神似。不過這位酒神看來精力充沛，有人誤解為與帕索里尼[21]的無產階級意識有關也不為過，畫中經由酒神同伴會心的眼神引導受冤者屈膝低頭，如此的姿勢分明帶著性暗示的意味。在倡導基督徒應該衣冠楚楚、誠信待人的全盛時期，這幅畫格外具有神祕和異教的性感。

酒窖

迪亞哥・維拉斯奎茲
《酒神的勝利》
約 1628-1629 年 油彩・畫布
165.5×227.5 公分
西班牙馬德里，普拉多美術館

譯註

1 卡拉拉（Carrara），義大利托斯卡納大區馬薩——卡拉拉省的一個城市，以開採白色或藍灰色大理石著稱。

2 傳說玉米傳入義大利時原本是有毒的，直到博羅梅奧因為同情當時倫巴底地區的人民鬧飢荒，因而行神蹟讓玉米變為可食用的作物。

3 哥倫布發現美洲後，各國航海的旅程不斷拉長，船員必須食用富含維他命 C 的花椰菜來防治壞血症。

4 文森佐·卡姆皮（Vincenzo Campi, 1536-1591），文藝復興時期畫家、設計師、雕刻師、插畫家，畫風融合了倫巴底地區畫風與矯飾主義。

5 畢達哥拉斯（Pitagora, 約前 580 年至前 500 年），古希臘哲學家、數學家和音樂理論家。

6 出自路加福音第 10 章 38-42 節：「(38) 他們走路的時候，耶穌進了一個村莊。有一個女人，名叫馬大，接祂到自己家裡。(39) 他有一個妹子，名叫馬利亞，在耶穌腳前坐著聽祂的道。(40) 馬大伺候的事多，心裡忙亂，就進前來說：主阿，我的妹子留下我一個人伺候，你不在意麼？請吩咐她來幫助我。(41) 耶穌回答說：馬大！馬大！你為許多的事思慮煩擾。(42) 但是不可少的只有一件；馬利亞已經選擇那上好的福分，是不能奪去的。」

7 阿德里安·凡·烏德勒支（Adriaen van Utrecht, 1599-1652），法蘭德斯巴洛克風格靜物畫家，其畫以狩獵場景、靜物畫為主，亦以擅長描繪動物著名。

8 弗朗斯·史奈德斯（Frans Snyders or Snijders, 1579-1657），法蘭德斯的靜物和動物畫家。

9 安東尼·范·戴克（Sir Anthony Van Dyck, 1599-1641），17 世紀有名的法蘭德斯畫家，是英國國王查理一世時期的英國宮廷首席畫家。

10 尚·布朗夏爾特（Jean Blanchaert, 1954-），義大利畫廊老闆以及玻璃工藝家，曾與本書作者在義大利國家電視台 Rai3 主持的藝術文化節目 *Passepartout* 合作十餘年。

11 朱塞佩·雷科（Giuseppe Recco, 1634-1695），義大利靜物畫家，主要活躍於西班牙和拿坡里巴洛克時期，喬萬·巴蒂斯塔·雷科是他的叔叔。

12 杰羅拉默·鄆度諾（Girolamo Induno, 1827-1890），義大利洛可可時期畫家、愛國人士，畫作多以風俗民情或歷史戰爭相關為主。

13 弗朗西斯科·達維里歐（Francesco Daverio, 1815-1849），義大利愛國人士，曾參與過「米蘭五日」起義。

14 弗洛里斯·克拉艾斯·范·迪克（Floris Claesz. Van Dijck, 1575-1651），荷蘭黃金時代的靜物畫家。

15 小揚·布勒哲爾（Jan Brueghel il Giovane, 1601-1678），法蘭德斯畫家，出身於繪畫世家，其父為老揚·布勒哲爾，其叔為老彼得·布勒哲爾。

16 胡安·桑切斯·科坦（Juan Sánchez Cotán, 1560-1627），西班牙巴洛克時期畫家，在西班牙為現實主義的先驅。

17 林布蘭（Rembrandt, 1606-1669），17 世紀荷蘭黃金時代的巴洛克藝術代表畫家之一，也被認為是荷蘭歷史上最偉大的畫家。

18 應指《吃麗可塔乳酪的人》（I mangiatori di ricotta），現收藏於法國里昂美術館（Musée des beaux-arts de Lyon）。

19 皮托克多（Pitocchetto, 1698-1767）為暱稱，原名 Giacomo Antonio Melchiorre Ceruti，義大利巴洛克晚期的畫家。

20 托德斯基尼（Todeschini, 1664-1736）為暱稱，原名 Giacomo Francesco Cipper，德國畫家，於 18 世紀中活躍於米蘭。

21 皮耶・保羅・帕索里尼（Pier Paolo Pasolini, 1922-1975），義大利作家、詩人、導演，代表作《索多瑪 120 天》（*Salò o le 120 giornate di Sodoma*, 1975）。

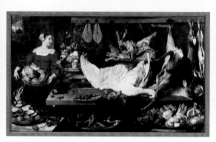
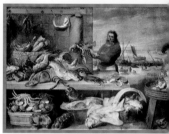

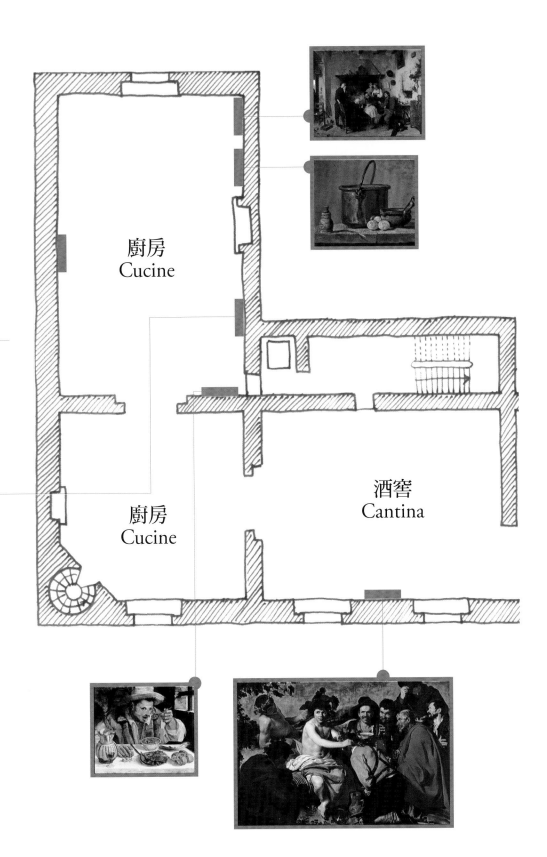

廚房
Cucine

廚房
Cucine

酒窖
Cantina

畫廊／大陽台
GRANDE GALERIE
La Balconata

經 由前廳的兩層樓梯，可以到達大陽台，它位於小陽台上方，還從兩側留了通道，而從通道可以進入臥室。在小陽台的中央，你會看見一道長門由四扇小門組成，可以打開或者折疊在一起，因而得以在兩邊之間留下一個適當踩踏的空間，順其自然地邀請客人參觀掛在大陽台的畫。從高處的交誼廳往下看，可以看見散步的區域，就在房間長度較長的那頭，其寬度足以容納熙熙攘攘的人群來往，而房間長度較短的兩側也以更顯寬敞的空間方式來規劃，各自與一個優雅的圓弧相接，主人有時會邀請一組或兩組室內管弦樂團演出，接待和娛樂前來的貴客。天花板是以灰泥粉刷裝飾，由於這是一個完全照著古典風格設計的空間，絕對沒有淪為偽造歷史和反動的意圖。灰泥粉刷的設計自然委託給知識淵博的佛朗西斯柯·亞曼都拉基尼[1]教授，他不懈地編織 18 世紀的搖籃，將吉奧·龐蒂[2]的許多裝飾設計重新回鍋，完美地還原了當代的風潮。

掛在天花板上的，是慕拉諾島製的三座玻璃大吊燈，兩端的珍珠灰色吊燈是玻璃設計師馬西莫·米蓋陸基（Massimo Micheluzzi）透過玻璃工匠大師安德烈亞·吉里歐（Andrea Zilio）

的協助下完成的成品，而正中央懸掛的吊燈，則是出自讓人驚豔的藝術家瑪利亞・葛拉契亞・羅馨（Maria Grazia Rosin）和玻璃工匠大師皮諾・席紐瑞托（Pino Signoretto）的合作。吊燈還可以升降，這是考量到電力的照明與古典的燭光能夠互相補足，訪客對這樣的燈光設計都讚不絕口，尤其是女賓客，她們篤信這般的光線特別適合彰顯她們紅潤的膚色。其他的照明則是為了懸掛在這的作品，以講求呈現畫作最好的一面來打光。

　　許多博物館都收藏了肖像畫，諸多重要的名門宅邸普遍也有收藏肖像畫，畫中人有時是自家先人，有時則是現在的家庭成員。而在我們這間博物館所選擇的肖像畫，則與前述的理由完全

皮耶羅・迪・科西莫
《西蒙內塔・韋斯普奇》
約 1490 年 油彩・畫板 57×42 公分
法國尚蒂伊，孔德博物館
（頁 243 為局部）

李奧納多・達文西
《抱銀貂的女子》
約 1488-1490 年
油彩・畫板 54.8×40.3 公分
波蘭克拉科夫，恰爾托雷斯基博物館
（頁 242 為局部）

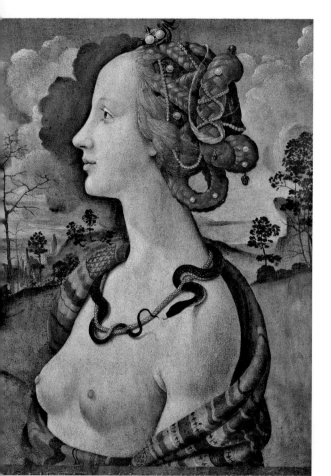

迴異,這裡採用的肖像畫依據兩個原則,第一,淺白易懂,會選擇這些畫純粹是因為畫裡蘊含的力量與品質;第二,應和在人類學分類上,對我們歐洲先祖的探究。因此,好奇心就是驅動我們的首要標準。

西方男性的男性雄風是遠近馳名的,他們之中,有的是武士、有的是思想家、有的是革命家,而其中占大多數的,則是女性的征服者。而這又會根據他們自身的社會地位,還有隨著歷史的演變,而有很大的不同。有的擁有權勢魅力,有的是為數不多的自主權下的自由,有的僅有微薄的權力。當你們放步

主要核心:
男人與女人

拉斐爾
《年輕女子和獨角獸》
約 1506 年 畫板移轉至畫布 65×51 公分
義大利羅馬,波各賽美術館
(頁 243 為局部)

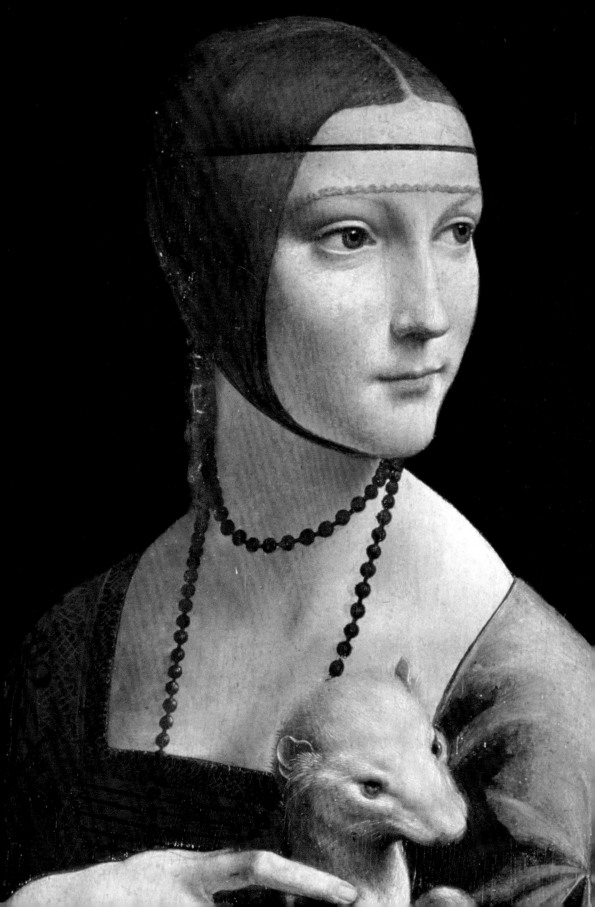

轉往左邊幾步，義大利文藝復興時期三幅動人的肖像畫，立即映入眼簾。首先是皮耶羅·迪·科西莫（Piero di Cosimo, 1462-1522）所作，聞名遐邇的《西蒙內塔·韋斯普奇》，畫中的她上身赤裸（這種情形在中世紀的宴會上，有時還真可能發生！）。

她原名西蒙內塔·卡塔內歐·德·坎蒂亞（Simonetta Cattaneo de Candia），是熱那亞一名銀行家之女，後來嫁給佛羅倫斯的銀行家韋斯普奇，整個佛羅倫斯都為她的美貌而傾倒，不僅眾多畫家為她畫像（相傳她就是我們掛在一樓的畫：《春》和《維納斯的誕生》裡，作為維納斯的模特兒），連羅倫佐·梅迪奇的胞弟朱利亞諾·梅迪奇都是她的仰慕者。雖然這幅畫裡她以埃及豔后克麗奧佩脫拉（Cleopatra）毒蛇繞頸的造型呈現，但事實上她 1476 年時死於肺結核，而她的情人朱利亞諾也在 1478 年的「帕齊陰謀」[3] 遭人刺殺身亡。不知道畫中背景的風起雲湧是不是暗地裡敘說著這段故事？另外，與「偉大的羅倫佐」在政治上勢均力敵的，非「摩爾人魯多維科」[4] 莫屬。兩人是朋友，亦是盟友，而他們叱吒義大利政治上的相同祕訣即是：眾人皆認可他們的權威性，而非他們自我展現出來的威信。實際上，這道公式的發明者是老科西莫[5]，他光是在佛羅倫斯就擁有二十七

嘉爾加里歐修士
《戴三角帽的康士坦丁騎士團》
1745 年 油彩・畫布 109×87 公分
義大利米蘭，波爾蒂・佩佐利博物館
（頁 247 為局部）

尚・奧古斯特・多明尼克・安格爾
《路易斯 ── 弗朗索瓦・伯汀像》
1832 年 油彩・畫布 116×95 公分
法國巴黎，羅浮宮
（頁 246 為局部）

小漢斯・霍爾拜因
《伯尼法丘斯・阿默巴赫》
1519 年 油彩・畫布 29.9×28.3 公分
德國慕尼黑，國家繪畫收藏館之古繪畫陳
列館

間銀行，法國路易十一的史學家菲利普・德・科米納斯（Philippe de Commines）甚至斷言他富可敵國，就差沒有當上實名的國王。

老科西莫終其一生都是百人祕密會議（Concilio dei Cento）的正式會員，然而他的孫子卻未在佛羅倫斯共和國謀得一官半職，更別說如老柯西莫被稱為「佛羅倫斯僭主」。「摩爾人魯多維科」也一樣，不過他是名副其實的公爵：當他年幼的姪子吉安・加雷亞佐・斯福爾扎（Gian Galeazzo Sforza）繼位成米蘭公爵，在帕維亞（Pavia）恣意的飲酒作樂、遊玩打獵時，魯多維科則暗地陷害並斬首奇科・西蒙內塔 [6]，奇科是吉安的母親波娜・迪・薩佛依亞（Bona di Savoia）的攝政顧問，在這之後，魯多維科取而代之成為米蘭公爵，掌握了實權。1491 年，他與貝雅特麗切・狄・艾斯特 [7] 成婚，婚禮宴會還是由達文西籌辦，至今仍為人津津樂道，之後達文西同樣投注了相當心力，為魯多維科的情婦切奇莉亞・

加勒蘭妮（Cecilia Galerani）繪像《抱銀貂的女子》。在這幅畫中，切奇莉亞手上雖然抱著一隻貂，但她本身看起來也像是隻雪貂一樣。

　　另一幅《年輕女子和獨角獸》，這位不知名的女士是由拉斐爾所繪，女子看來溫柔又無邪，但能隱約感覺出與深沉的權力有關連，她的雙唇還帶有像拉斐爾自其師佩魯吉諾畫中習得的甜美風格。儘管畫裡已經帶有額外真實的神祕、虛空氣息，卻並非近似亞得里亞海的溫布利亞——費拉拉的傳統形而上風格，因為拉斐爾的感性在烏爾比諾宮廷的優美文學裡，已經體現。費拉拉的斯基法諾亞宮[8]裡滿是獨角獸的圖案，在當地，獨角獸是驅魔的象徵與地底潔淨湧泉的守護聖獸。畫中出現的這隻獨角獸所代表的意義，隨著不同評論家的解釋，而一再變更，有人說那是純潔童貞的象徵（很顯然是指畫中所描繪的女子），也有

人堅持那是女子豢養馴服的寵物，而女子戴在頸項上的紅寶石項鍊，則代表從今以後都會謹守貞節。

　　掛在三位女性肖像畫上頭的，則是接下來要談到的三位男性肖像畫。由嘉爾加里歐修士[9]所畫的騎士肖像，我們大概很難再找得到看來比畫中人更為其貌不揚的騎士了，或者說得更直接一點，簡直是面目可憎！而要能如安格爾以精確的筆觸，畫出充滿自我意識的資產階級出版商伯汀（Bertin），大概也是無人能出其右！同樣地，要能尋得像小漢斯・霍爾拜因描繪一名富於浪漫氣息的年輕人，意識到面對既定的命運而散發的氣場，又談何容易？

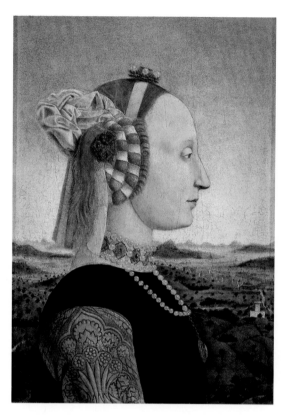

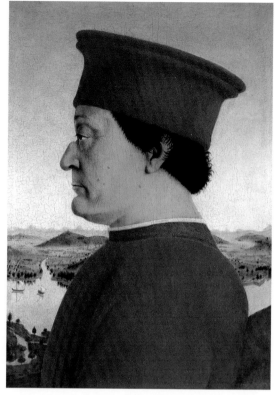

皮耶羅·德拉·弗朗西斯卡
《烏爾比諾公爵夫婦雙聯畫——芭蒂斯塔·
斯福爾扎》
約 1474 年 油彩·畫板 47×33 公分
義大利佛羅倫斯，烏菲茲美術館

皮耶羅·德拉·弗朗西斯卡
《烏爾比諾公爵夫婦雙聯畫——費德里科·
達·蒙特費爾特羅》
約 1475 年 油彩·畫板 47×34 公分
義大利佛羅倫斯，烏菲茲美術館

　　這幅畫（參見頁 245）裡的年輕人是伯尼法丘斯·阿默巴赫
（Bonifacius Amerbach），出身於 16 世紀瑞士巴塞爾（Basilea）、名
聲顯赫的出版商世家之一。巴塞爾是歐洲自由風氣盛行的城市
之一，也是伊拉斯謨最終選擇的落腳處，也因如此，伯尼法丘
斯後來不但成為法學家和人文主義者，同時還是一名音樂家。
所以，我毫不猶豫，將這幅畫掛在收藏品中最有權力的資產階
級楷模的肖像畫上方，而這位資產階級模範就是巴塞爾的行政
首長——雅各布·梅耶·族莫·哈森（Jakob Meyer zum Hasen）。
此肖像繪於他致力公眾福利的時期，「梅耶」是個通俗的姓（意
思是每塊封建農地的首長，換言之也就是農場管理人，是日
耳曼地區最為廣泛使用的姓氏）。他貌似演員傑哈·德巴狄厄
（Gérard Depardieu），表情與他妻子桃勒斯亞·康納基莎（Dorothea
Kannengießer）如出一轍，都是一副悶悶不樂的樣貌，而他妻子的

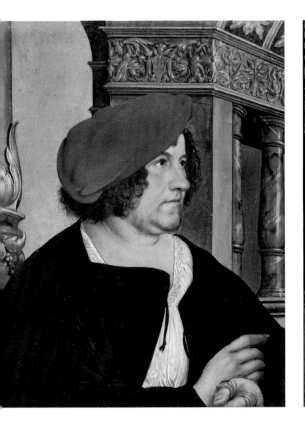
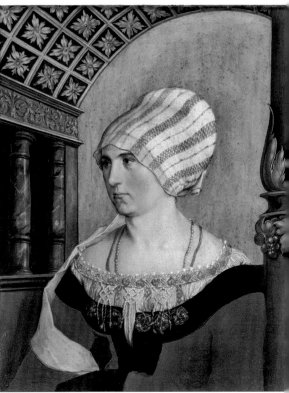

姓也是日耳曼常用的姓氏（原意為「錫匠」）。我將這對夫妻的
肖像畫安排在與他們身分相反的夫妻肖像畫下方，畫裡是貴族
階級的費德里科・達・蒙特費爾特羅公爵與妻子芭蒂斯塔・斯福
爾扎（Battista Sforza）。芭蒂斯塔是佩薩羅（Pesaro）領主亞歷山德洛・
斯福爾扎（Alessandro 11Sforza）的女兒，由畫家皮耶羅・德拉・弗
朗西斯卡為他們留下永恆的宮廷優雅姿態。

小漢斯・霍爾拜因
《市長雅各布・梅耶・哈森》
雙聯畫的左邊畫板 1516 年 油彩・畫板
38.5×31 公分
瑞士巴塞爾，巴塞爾美術館

小漢斯・霍爾拜因
《桃勒斯亞・康納基莎》
雙聯畫的右邊畫板 1516 年 油彩・畫板
38.5×31 公分
瑞士巴塞爾，巴塞爾美術館

不可能的伴侶

剛我們欣賞過的夫妻肖像，讓我不由得突發奇想，將一些可能激盪出火花的肖像畫湊合出下列幾對不可能的伴侶：

1. 若不是帕爾米賈尼諾畫了這兩幅肖像畫，這兩名帕爾馬（Parma）人可能一輩子也不會湊在一起，但至少從畫中看來，他們知道帕爾馬已成為世界的中心。畫中女子，正值芳華，看來憂心忡忡，甚至帶著某種程度上的侷促不安。也許我們可以從兩個方面來解釋原因：

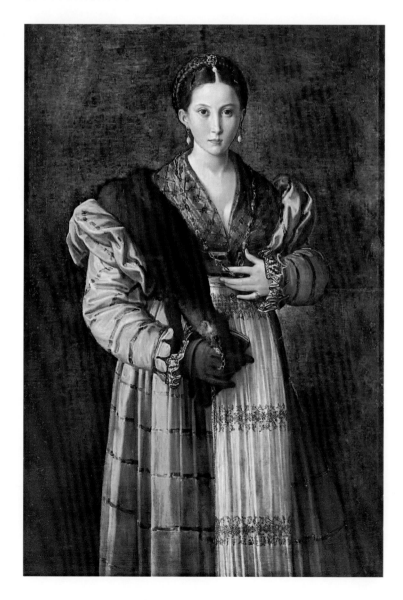

帕爾米賈尼諾
《「美人」安泰雅的肖像》
1535 年 油彩·畫布 135×88 公分
義大利拿坡里，卡波迪蒙特國立美術館

帕爾米賈尼諾
《看書男子的肖像》
約 1524 年 油彩·畫布 70×52 公分
英國約克郡，約克博物館信託

第一，以歷史人類學（storico-antropologica）的研究角度探討，但你們可能會覺得骯髒。她肩上披的皮草是由小型動物的毛皮製成，德文稱「跳蚤毛裘」（Flohpelz），顧名思義就是藉由動物的皮毛較人類來得柔軟的特點，引誘跳蚤從人類宿主的頭上轉移到毛裘上，最後再甩動毛裘來擺脫跳蚤造成的困擾。另一方面，是出自我的奇思妙想：他身處一間神祕的房間，坐在一張沙發上，而背後掛的東方織毯緩和了沙發硬挺的線條，待他從閱讀的書本抬起目光，她渴望與他目光相對。

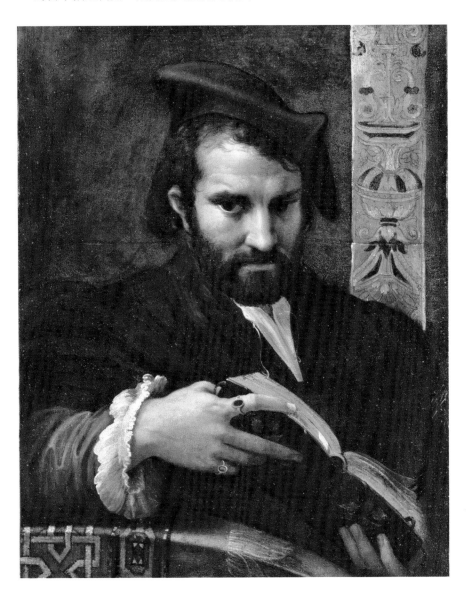

2. 要不是畫裡散發的氣息一致，這對男女絕對是風馬牛不相及！男子是法國 18 世紀初掌有特權的一位紳士，戴著一頂豪華的假髮，這假髮清楚地見證了在斷頭台啟用之後時尚的變化。這幅肖像畫是由法國巴洛克時期最精於肖像畫的尼古拉斯·德·拉吉萊勒（Nicolas de Largillière, 1656-1746）所作。女子則是兩個世紀前的人，由人稱「艾爾·葛雷柯」[10] 的多明尼克·提托克波洛

尼古拉斯·德·拉吉萊勒
《穿紫色斗篷的男子肖像》
1715 年 油彩·畫布 79.5×62.5 公分
德國卡塞爾市，黑森邦博物館

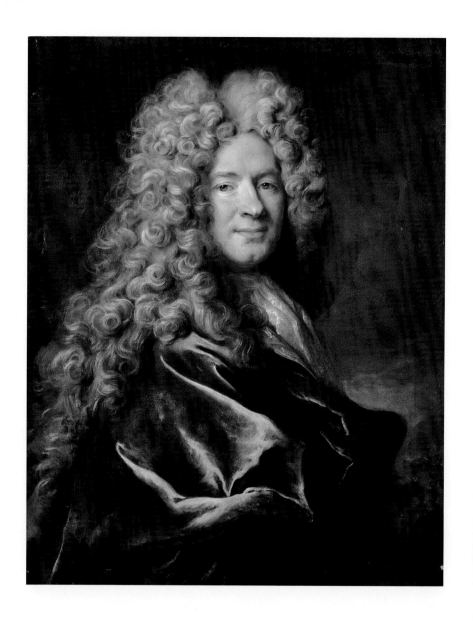

斯所繪。值得玩味的是，這兩幅畫作在 19 世紀的命運竟是相差無幾。傳奇的巴黎藝術品經銷商保羅‧杜朗－魯埃（Paul Durand-Ruel）將印象派畫家推廣到美國與英國，同時也是將法國巴洛克的品味帶給了大西洋另一頭的富人，並將他貿易生涯一部分所得用在填補購買當代繪畫而產生的花費缺口。他也是艾爾‧葛雷柯畫作最主要的經銷商。

艾爾‧葛雷柯
《穿皮草的婦人》
約 1580 年 油彩‧畫布 62×50 公分
蘇格蘭格拉斯哥，波勒克之屋，史特林‧麥斯威爾家族收藏品

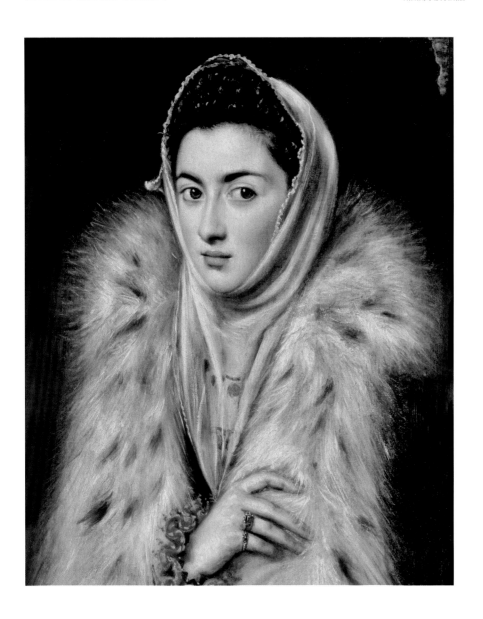

3. 這幅畫裡的人，可能是查爾斯‧塞西爾‧羅伯斯（Charles Cecil Roberts）或弗朗西斯‧巴塞特（Francis Basset），總之，是英國的貴族在歐洲壯遊中來到了羅馬，並請龐培奧‧巴托尼[11]繪像，捕捉他那一刻的惆悵神情，顯然男子手上的羅馬地圖，並未能替他此時的迷惘指點迷津；一旁古老的石柱刻著兩個相擁的人，很顯然都是男子（總不會是身材雄壯威武的古羅馬貴婦吧！）當時這樣的同志情懷還不容於世。對這名英國貴族而言，義大利不僅古意盎然，更充盈著文藝復興氣息。而另一邊的女子肖像，畫的是盧克雷齊婭‧潘恰蒂奇（Lucrezia Panciatichi）（這姓氏實在不悅耳，但名字倒是引人遐思！）看來難以親近，冷若冰霜又心高氣傲，一副完美無缺的模樣，但也許正等著有人來感動她、融化她的內心。

龐培奧‧巴托尼
《穿紅色外套的紳士肖像》
1778 年 油彩‧畫布 221×157 公分
西班牙馬德里，普拉多美術館

事實上，她在這幅肖像畫中的冷漠只是一種偽裝，畫裡其實還有傳達別的訊息：在她佩戴著的項鍊上，發現刻有一行字，從左到右為：「sans fin amour dure sans」（無盡的愛）。她看似端坐在一座神龕中，而身穿的紅色禮服象徵「耶穌受難」，加上項鍊的圓形佩飾代表著耶穌對世人之愛恆久的運行，這就是璜・德・瓦爾德斯[12]所傳播的開明生命意義。她的丈夫是人文主義者巴托羅密歐・潘恰蒂奇（Bartolomeo Panciatichi），來自法國里昂的富商家庭，之後與佛羅倫斯公爵科西莫一世成為密友，還派他作為出使法國的親善大使。因為支持宗教改革，他與妻子皆成為喀爾文教派。也因如此，1551 年，因「曼納菲事件」在佛羅倫斯遭逮捕：皮耶特羅・曼納菲（Pietro Manelfi）是再洗禮派[13]的神父，他向天主教廷懺悔，並向宗教裁判所全盤托出同伴名

安涅羅・布隆津諾
《盧克雷齊婭・潘恰蒂奇》
約 1540-1541 年
油彩・畫板 102×85 公分
義大利佛羅倫斯，烏菲茲美術館

FRIDERICH · DER · DRIT · CHVRFVR
VND · HERTZOG · ZV · SACHSSE[I]

老盧卡斯·克拉納赫
《腓特烈三世──薩克森選侯》
1532 年 油彩·畫板 80×49 公分
奧地利維也納，列支敦斯登博物館

單，而其中包含了巴托羅密歐。不過之後他們又被釋放，這道
理就如同捕魚一樣，大魚總是能夠衝破網子，富人也總有門路
可以倖免於難。不僅如此，隔年他還當選為佛羅倫斯學院顧問
（原名烏米迪學院），1567 年更當上參議員。這些祕辛是由卡羅·
法爾恰尼 [14] 提供的。不久前，他與菲利普·科斯塔曼涅 [15] 一同
在法國尼斯鑑定一幅義大利無名氏的畫作 [16]，並確認為布隆津
諾 [17] 所作。這幅畫為潘恰蒂奇夫婦所有，而兩人都曾請布隆津
諾為自己畫過肖像畫。

4. 單身的威尼斯女子適合在這裡登場，或者說，至少杜勒第二次遊歷義大利時，正好讓他碰上，為金色捲髮的她繪像，留下柔情蜜意的倩影。說不定她可以打動薩克森選侯——嚴厲的腓特烈三世（Federico III），也是馬丁·路德的保護者。他的肖像畫由與杜勒相同時期的競爭者老盧卡斯·克拉納赫[18]所作。腓特烈三世，外號「英明的腓特烈」，他保護了德國的宗教改革並受到當時的教皇利奧十世（Papa Leone X）的鍾愛，想讓他與之後成為神聖羅馬帝國皇帝的查理五世競爭王位，但英明睿智如

阿爾布雷希特·杜勒
《年輕的威尼斯女子肖像》
1505 年 榆木油彩·畫板 33×25 公分
奧地利維也納，藝術史博物館

他，拒絕了這項提議，並繼續他的使命——潛心研讀神學，甚至拒絕娶妻。1525 年安葬在德國維滕貝格（Wittenberg）的教堂，也就是早些年前，曾為奧古斯丁修道院僧侶的馬丁‧路德張貼《九十五條論綱》之處。這之後杜勒和老盧卡斯都曾多次為馬丁‧路德繪製肖像。

5. 在這兩幅畫中，可以看到新教徒和天主教徒、支持宗教改革和反對宗教改革的對比。這是另一對不可能成雙的伴侶，不論是時間，還是地點，都不可能實現。兩位長者的年代相差了一世紀，老人來自義大利貝加莫地區，老婦人則是喀爾文教派的荷蘭，他們身處兩個截然不同的世界。蓄著一把灰鬍子的老

喬凡尼・巴蒂斯塔・莫洛尼
《坐著的老人肖像畫》
1575年 油彩・畫布 97×81公分
義大利貝加莫，卡拉拉學院藝術畫廊

翁是畫家莫洛尼[19]的友人，坐在椅子上，手持的書和身上披的毛裘看來都是新的，與一旁的老嫗很是相襯，她翻閱的書相對的古老且充滿了神祕感，模特兒是林布蘭的母親，裝扮成女先知安娜的模樣，整幅畫僅以鉛白色顏料突顯人的立體感。

6. 若不是二十世紀初布盧姆斯伯里團體首開自由的生活風氣先例，以及盎格魯－撒克遜地區歷史上數位非凡的人物作先鋒：從英國作家薇塔・薩克維爾－韋斯特[20]到維吉尼亞・吳爾芙[21]；以及之後的知識分子：以美國作家杜娜・邦恩斯[22]、美國畫家羅曼・布魯克斯[23]為首。我們大概不被允許在這裡介紹一對18世紀的女性伴侶，因為那在當時是絕對違悖禮教的！托馬斯・庚斯博羅[24]所畫的女士是何奧伯爵夫人瑪麗，此畫作於1760年，正值我們先前提過的切薩雷・貝卡利亞、伏爾泰、溫克爾曼、威廉・道格拉斯・漢彌頓的創作時期。我相信伯爵夫人不會介意，而且她看來對於微撩蕾絲裙邊駕輕就熟，不經意地露出腳踝來展現優雅。而約書亞・雷諾茲爵士[25]所畫的《珍・哈利迪夫人》，手勢相同，但加入了隨風飄揚的浪漫情懷。她是安提瓜島[26]蔗糖工廠的繼承人，因為與男朋友私奔而登上當地新聞版面，之後生下了女性後代，最後也沿襲母親的作為，紛紛離家出走。

托馬斯・庚斯博羅
《何奧伯爵夫人瑪麗》（左圖）
約 1760 年 油彩・畫布 244×152.4 公分
英國倫敦，肯伍德府-艾夫伯爵饋贈

約書亞・雷諾茲
《珍・哈利迪夫人》（右圖）
1779 年 油彩・畫布 239×148.5 公分
英國沃德斯登，沃德斯登莊園

三幅三重肖像

不知道是什麼觸動了洛托，抱持無政府主義心態的他，在1530 年創作了他的第一幅三重肖像畫，這一直都是個無解的謎。可以肯定的是，這幅金銀工匠的肖像畫甫開始就受到賞識，首先是由貢扎加家族購入。貢扎加王朝寫下終章時，1627 年轉手賣給了英國國王查理一世。而後英國內戰，查理一世戰敗而魂喪斷頭台，這幅畫最後便到了西班牙國王菲利普四世（Filippo IV di Spagna）手中。畫中的金銀工匠蓄了一臉落腮鬍，名叫巴托羅密歐・卡爾潘（Bartolomeo Carpan），是義大利特雷維索（Treviso）人。洛托很可能因此靈機一動，在畫裡玩起「tre visi」和「Treviso」[27] 的文字遊戲。

而提香用的是另一種表現手法：出身卡多雷的提香，1512 年就已經在一幅寓意畫《人生三部曲》嘗試三重畫，畫中可以看到老是裸體模樣呈現的孩童在嬉戲，其中金黃髮色、有著羽翼的小天使，甚至淘氣地踩在其他兩個孩童玫瑰色的小圓臀上；另一邊靦腆羞澀的美麗姑娘，她正面對一位裸男（!），並向他展示兩支不同音色的短笛；而遠端背景則有一位長鬚老者，沉思

提香
《人生三部曲》
約 1512-1513 年 油彩・畫布 90×150.7 公分
蘇格蘭愛丁堡，蘇格蘭國立美術館之蘇格蘭國家畫廊

著人生的下一段旅程。兩個骷髏頭代表著那兩個小孩和那一對情侶終要面對的生命歷程。當提香老年後，也長出了白鬍子，他的三重畫版本又有了更動，除了把自己也畫入畫裡（畫面左邊），還畫了早他一步死於瘟疫的兒子歐拉吉歐（Orazio）（畫面中間），以及外甥圭多（Guido）（畫面右邊），而三人下方的動物則作此解讀：

年少時期要如狗一般忠誠有信；成人時期要如獅子一般雄壯有力；老年時期則要如狼一般機警靈敏。但顯然洛托的模式較常重複出現，從查理一世買了洛托的三重畫後，便要求范·戴克在 1635 年依樣畫葫蘆替他繪像，我們可以很明顯地發現這兩幅畫中的手勢幾乎是一個模子印出來的。這幅畫是為了讓貝尼

安東尼·范·戴克
《查理一世的三重肖像》
1635 年 油彩·畫布 84.5×99.7 公分
英國倫敦，皇家收藏

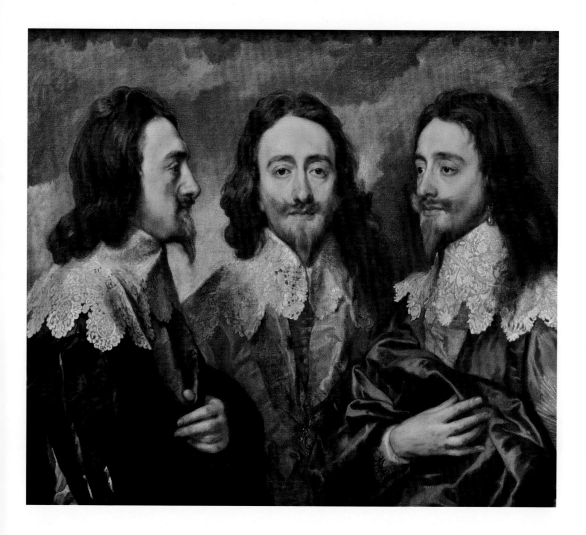

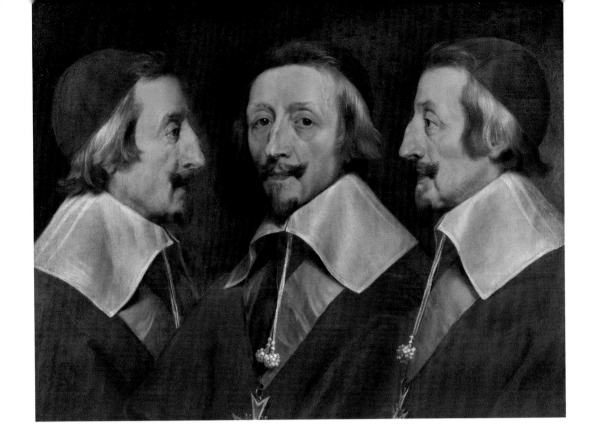

尼雕刻查理一世的大理石像所作。它的三重面向讓貝尼尼不需請查理一世擺姿勢，就能夠製作出雕像，只可惜這座想必會是件傑作的雕像在白廳宮 [28] 因祝融之災而毀壞，僅留下當時製作的文件給後世。能幹的樞機主教黎塞留僱用菲利普・德・尚佩涅 [29] 仿效三重面向的方式作畫，讓貝尼尼得以為他製作半身像，而這座雕像則有幸被保留至今，才得以成為這一連串製作過程的見證。

家庭肖像畫

我的故友馬里奧・莫尼切利 [30] 曾讓他的電影人物《格里羅侯爵》(*Il Marchese del Grillo*, 1982)明白地說道：「我就是我，而你卻什麼都不是！」這般的思想在美學分析上，無所不在地濃縮了巴洛克時期貴族本身的個人崇拜：每個人都對自己原來的樣子理直氣壯！縱使在現今的時代，我們認為他們根本其貌不

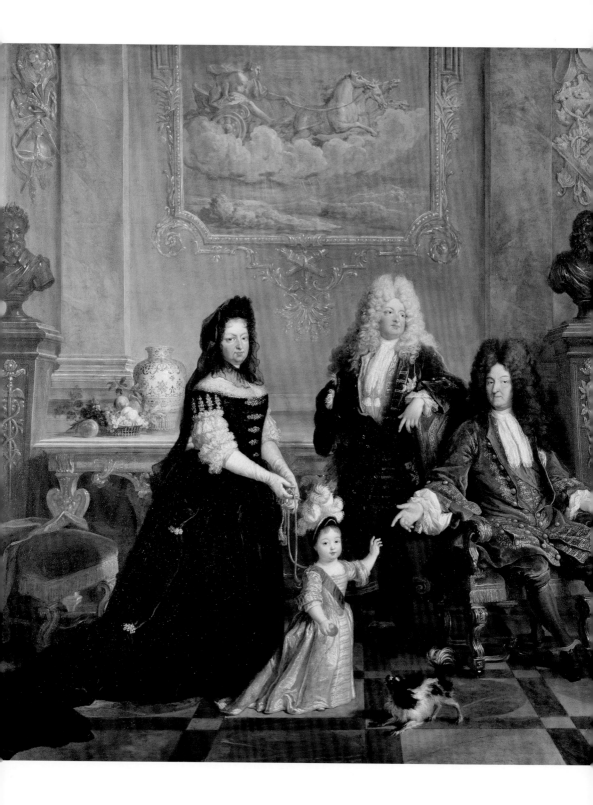

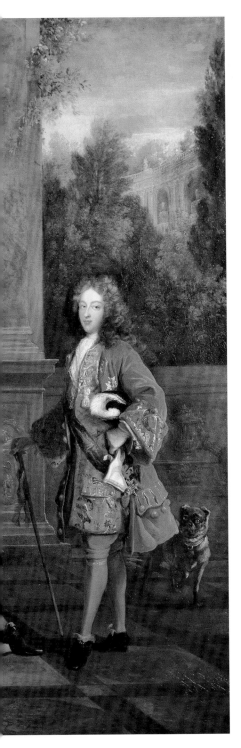

尼古拉斯・德・拉吉萊勒
《路易十四家族與文塔杜瓦夫人肖像》
1709 年 油彩・畫布 127.6×161 公分
英國倫敦，華勒斯典藏館

揚，甚至可以說是完全背離當今一般的審美標準。然而當新古典主義興起，還有對理想主義的渴求產生之後，這一切都改變了。拿破崙就曾抱怨義大利雕塑家安東尼奧・卡諾瓦過度美化，把為他作的裸體雕像修改得太過俊美。

但在這裡，我們要談的是 18 世紀，路易十四請畫家為他和家族作畫。路易十四自稱「太陽王」，巴黎市政會又稱他「路易大帝」。他安穩地坐在椅子上，背景左右的兩個半身雕像，分別是他的父親路易十三（歷史上是這麼記載）和他的爺爺亨利四世；靠著椅子站的，則是大王太子路易（Louis Le Grand Dauphin）；另一邊也站著的，是大王太子的兒子，勃艮第的路易王子（Luigi principe di Borgogna）；最後，穿著女童裙裝的，是年幼的布列塔尼公爵（Duca di Bretagna），勃艮第路易王子的兒子，由文塔杜瓦夫人（Madame de Ventadour）用繫帶牽著，她是宮廷裡孩童的家庭教師。不過這幅畫並未帶來好運，大王太子路易在 1711 年病逝，也就是畫作完成一年後；接著 1712 年，勃艮第的路易王子和他的王妃薩伏衣王朝的瑪利亞・亞黛萊德（Maria Adelaide di Savoia）也因麻疹而先後撒手人寰，前者逝於 2 月 18 日，後者逝於 2 月 12 日；而畫中的小孩，也就是他們的兒子，也在 3 月 8 日夭折，一場子孫滿堂的美夢就此灰飛煙滅。路易十四是最後離世的，在 1715 年，算是長壽，而他的繼承人則是路易十五，布列塔尼公爵的弟弟，年僅五歲就得登基為王。至於畫裡的兩隻狗，因相關資料不多，我們可以說是一無所知。

另外一幅家族肖像的家族命運比較沒有那麼悲慘。這幅畫繪於 1800 年，三年後與拿破崙友好的雅各賓黨

（Giacobino）間接造成了西班牙卡洛斯四世（Carlos IV）之後的流亡，而讓西班牙王位落到約瑟夫·波拿巴[31] 身上。可想而知，卡洛斯四世是卡洛斯三世的兒子，其母是薩克森的瑪麗婭·阿瑪利亞（Maria Amalia di Sassonia），波蘭「肥胖王」奧古斯特三世（Augusto III）的女兒，也是以瓷器聞名的邁森[32] 統治者。卡洛斯三世曾是拿坡里國王，也是卡波迪蒙特（Capodimonte）陶瓷工廠的創始人，他的父母是西班牙國王腓力五世（Felipe V）和帕爾馬王儲的埃麗莎貝塔·法爾內塞（Elisabetta Farnese）。後來因為無人能表達異議，連義大利薩沃依王國（Savoia）也沒有置喙的餘地，卡洛斯三世在 1738 年成了拿坡里國王，而他先前繼承的托斯卡納大公身分，則讓給了奧地利瑪麗亞·特蕾莎（Maria Teresa）的夫婿。

卡洛斯三世到拿坡里時，帶了法爾內塞的海克力士像[33] 和其他珍貴的出土品，而後他父親去世，他便回到西班牙，顯然是西班牙王位比拿坡里來得穩固又稱心的緣故。至於拿坡里的王位，他就封給了年紀最小、心地善良的兒子斐迪南四世（Ferdinando IV）。啊，我漏講了一段故事：著名的「西班牙王位繼承戰爭」[34] 在 1713 年《烏德勒支和約》（Trattato di Utrecht）和 1714 年《拉什塔特和約》（Trattato di Rastatt）簽訂以後，法國也找到應對的計謀，加上腓力五世是前面那幅畫裡我提到的大王太子路易的么子，幸運女神終於對腓力五世微笑，他於是繼承了西班牙的王位。在這幅畫，哥雅讓腓力五世的孫子和他的家人原形畢露，赤裸描繪出他們一家鮮明的遺傳特徵，以及醜陋的本性。如果你細看卡洛斯四世的大鼻子，跟他的父親，以及他的弟弟拿坡里國王斐迪南一世，幾乎可說是同一個模子印出來的，但即便如此，他們仍舊是皇室，而其他人仍舊什麼都不是。

法蘭西斯科·哥雅
《卡洛斯四世家族》
約 1800-1801 年 油彩·畫布 280×336 公分
西班牙馬德里，普拉多美術館

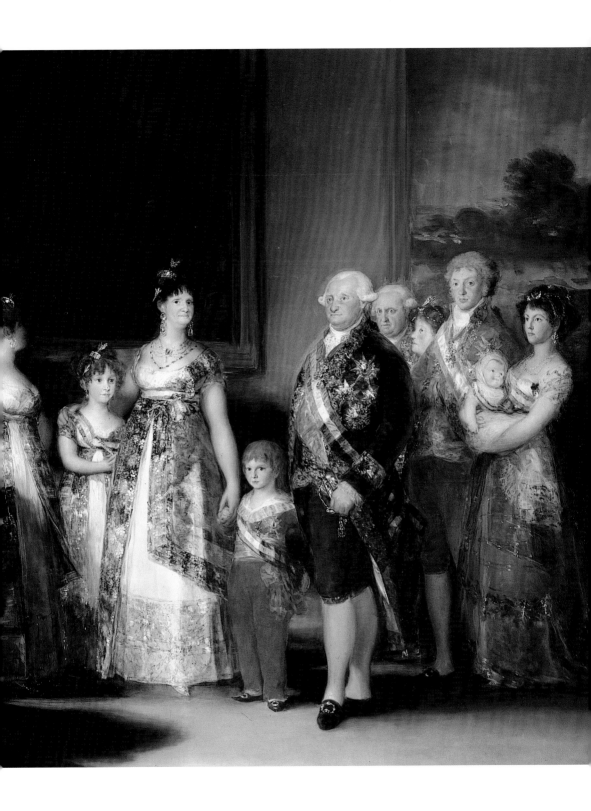

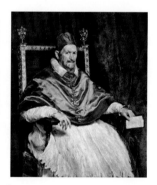

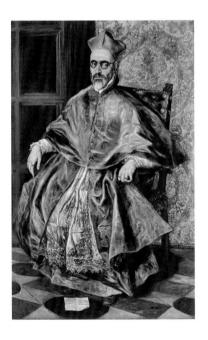

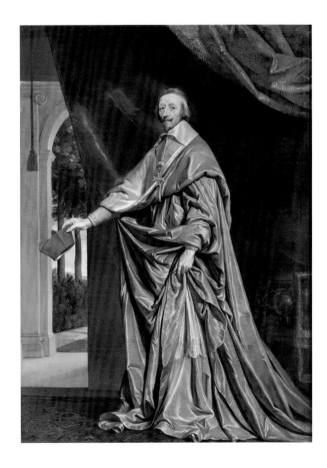

樞機主教肖像

艾爾・葛雷柯
《樞機主教肖像》
約 1600-1601 年
油彩・畫布 170.8×108 公分
美國紐約，大都會藝術博物館

提香
《菲利普・阿欽多樞機主教》
1558 年 油彩・畫布 114.8×88.7 公分
美國費城，費城藝術博物館

以樞機主教的肖像畫作為調查文化人類學（antropologico-culturale）的起點，並沒有不敬的意思，以拉丁文「Absit l'injuria」來說，即是「沒有冒犯」之意。這種調查同樣可採用男人、女人或家族來作為調查對象，但如果你們回頭重讀《追憶似水年華》（À la recherche du temps perdu），會發現有一段是在維杜漢夫人（Madame Verdurin）家中，眾人為了樞機主教該坐在餐桌上的哪個位置而爭論不休，正是緣於主教不可有性生活，而無法照禮儀常規坐在女主人的右邊。艾爾・葛雷柯幫樞機主教畫肖像時，也遇到相同的難題。法蘭西斯・培根（Francis Bacon, 1909-1992）以艾爾・葛雷柯的肖像畫為基礎（草稿），參考了由提香所畫的坐在帷幔後的樞機主教——《菲利普・阿欽多樞機主教》這幅非凡肖像，以及維拉斯奎茲所畫的歷史肖像《教皇伊諾欽

佐十世》，混合了兩者的特點，創作出兼含維拉斯奎茲和提香風格的獨特共通語言，賦予這幅樞機主教吶喊的肖像畫強而有力的生命力。

　　拉斐爾也曾為教皇利奧十世畫過肖像。這位教皇甚是腐敗，他買賣聖物、作惡多端，卻是伊拉斯謨的朋友，也是「偉大的羅倫佐」之子，甚至曾跟米開朗基羅在梅迪奇花園別墅裡是同窗。他也是最後一位僅擔任區區執事，就能當選教皇的人，然而一旦遇上像馬丁・路德這樣的燙手山芋，他根本沒有能力應對。畫像中，他的背後站著的是他的姪子，是羅倫佐英年早逝的弟弟的非婚生子，這裡說的弟弟是在「帕齊陰謀」中不幸喪生的朱利亞諾。畫中的姪子在那當下看起來仍帶有幾分生澀，但後來事實證明他智勇雙全，當他成為教皇，也就是克萊孟七世時，便謀

迪亞哥・維拉斯奎茲
《教皇伊諾欽佐十世》
1650 年 油彩・畫布 140×120 公分
義大利羅馬，多利亞・潘菲利美術館

法蘭西斯・培根
《教皇伊諾欽佐十世》
1953 年 油彩・畫布 153×118 公分
私人收藏

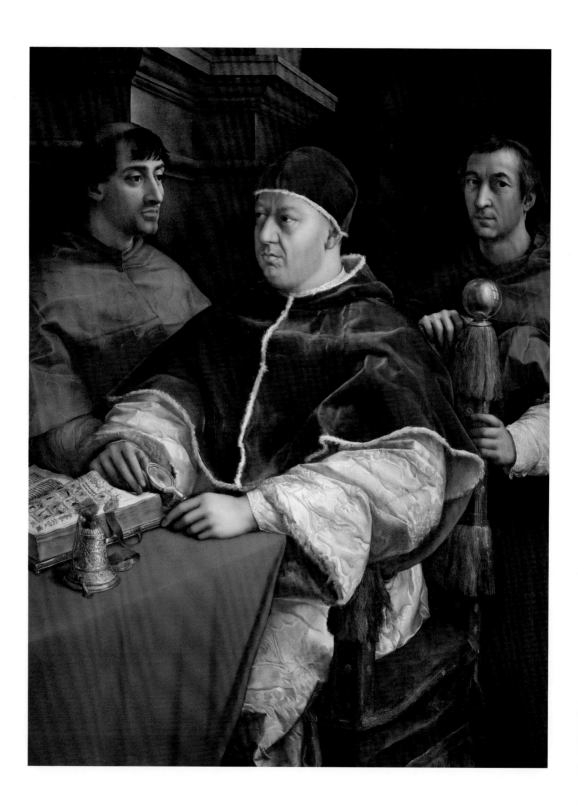

略地讓梅迪奇家族裡的一個曾孫女[35]與法國國王亨利二世聯姻，而安定了當時的外交局勢。

　　然而，任憑他再怎麼足智多謀，卻也無法抵擋之後的「羅馬之劫」。塞巴斯蒂亞諾·德爾·皮翁博[36]為他繪製的肖像，已看得出來他變得胸有成竹，帶著些微傲慢，略有鬍渣；另外一幅肖像則是畫家幾年後再畫的，他蓄著長鬍看來更有魄力！在所有教皇與樞機主教裡，以教皇本篤十四世與樞機主教瓦倫提·貢扎加為例，前者先頭有一批傑出的教皇：聰穎的克萊孟十一世、細膩的克萊孟十二世，然後到最有文化素養的本篤十四世，他使羅馬在十八世紀的政治和宗教事務上一直處於主導的地位。而後者瓦倫提·貢扎加樞機主教，則是這個洋溢文藝世界最好的見證人與角色，你們在沉思室已經看過帕尼尼專為他繪製的《樞機主教席維歐·瓦倫提·貢扎加的畫廊》，那畫裡展現他的求知若渴以及收藏嗜好。可嘆他也是個老饕，儘管他可能是第一個率先在溫室裡種植鳳梨的人，而這異國風味的水果有益消

頁 274
拉斐爾
《教皇利奧十世》
約 1517-1518 年
油彩·畫板 155.2×118.9 公分
義大利佛羅倫斯，烏菲茲美術館

塞巴斯蒂亞諾·德爾·皮翁博
《教皇克萊孟七世肖像》
1526 年 油彩·畫布 145×100 公分
義大利拿坡里，卡波迪蒙特國立美術館

塞巴斯蒂亞諾·德爾·皮翁博
《教皇克萊孟七世肖像》
1531 年 油彩·畫布 105.5×87.5 公分
美國洛杉磯，保羅·蓋蒂博物館

化也是眾所皆知，但瓦倫提·貢扎加仍舊在喝了水以後，於維泰博 [37] 死於消化不良。

　　菲利普·德·尚佩涅為樞機主教黎塞留作的肖像畫，孤零零地居中掛在大陽台上，就在那些皇族家庭畫的對面，而他絕對有這個資格單獨掛在那裡。畫裡大紅色的長袍讓人從遠處就可以注意到，而光彩奪目的絲布予人穩重之感，實在是一幅光彩奪目的肖像畫！樞機主教在畫裡似乎像是一邊拿著帽子指路，一邊說道：「先生，請往這邊走！」

　　最後，用這一幅讓我倍感親切的樞機主教肖像畫來作結：由米萊 [38] 畫的《紐曼樞機主教》，紐曼是一位真正的基督徒，深信自己的使命就是有那麼一時片刻幾乎能感化王爾德。[39] 他對十九世紀末的青少年教育著力甚多。他的肖像畫與黎塞留的肖像畫相接並非巧合，因為黎塞留在 1629 年犯下了天大的錯誤，促成路易十三簽訂了《阿萊斯敕令》[40]，雖肯定了《南特敕令》

喬凡尼·保羅·帕尼尼
《本篤十四世與樞機主教瓦倫提·貢扎加》
約 1750 年 油彩·畫布 131×178 公分
義大利羅馬，布拉斯奇宮博物館

菲利普·德·尚佩涅
《樞機主教黎塞留》
約 1633-1640 年 油彩·畫布
259.5×178.5 公分
英國倫敦，國家畫廊

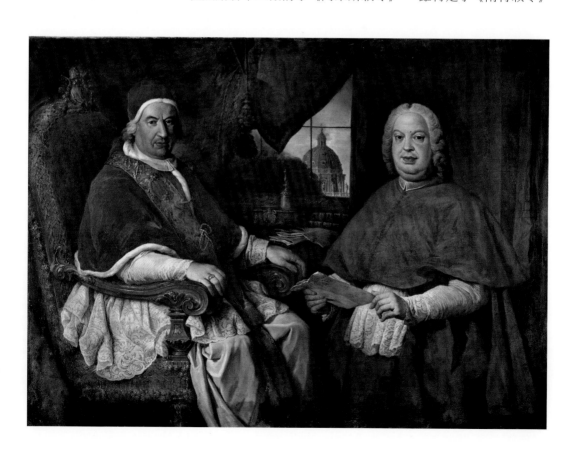

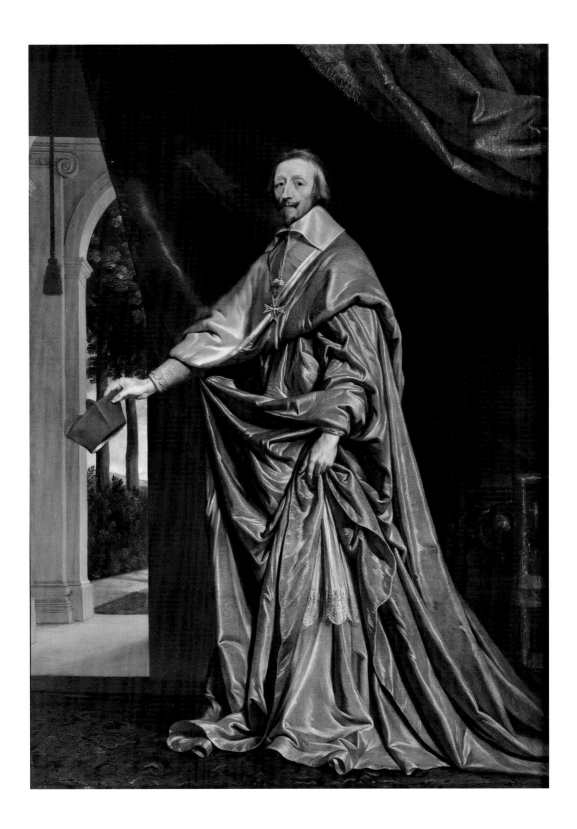

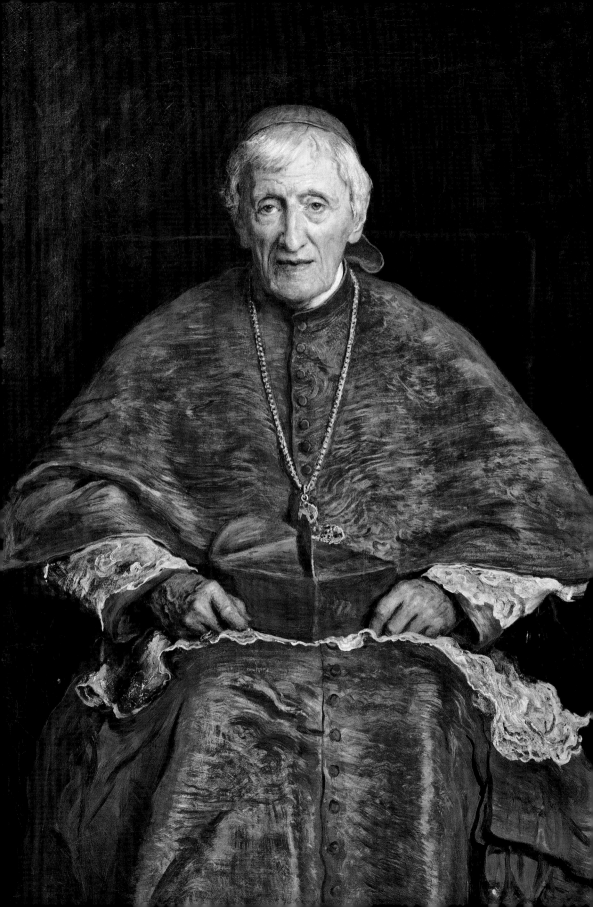

條文 [41]，實際上卻取消了《南特敕令》，自此法國開始驅趕胡格諾教派 [42]，而約翰‧亨利‧紐曼的祖先也在其中，他們逃到英國，因此紐曼在英國出生是屬於英國聖公會 [43]，並在裡頭從事神職人員。然而他在一次羅馬到西西里島的旅行中，因為大病一場而心生醒悟，轉而受洗為天主教徒。今日的神學仍舊將他改變信仰的動機作為熱門討論主題之一。2010 年他獲教宗本篤十六世主持宣福禮 [44]。關於紐曼，我還記得他對紳士所下的定義，他用了一句簡單明瞭的話說明：「真正的紳士，就是從來不會給別人帶來痛苦和麻煩的人！」

　　看到這裡，我希望你們明天再繼續逛。參觀「慢博物館」（Slow Museum）會需要中場休息，細細反芻今日的見聞。

約翰‧艾佛雷特‧米萊
《紐曼樞機主教》
1881 年 油彩‧畫布 121.3×95.3 公分
英國倫敦，國家畫廊

譯註

1　佛朗西斯柯‧亞曼都拉基尼（Francesco Amendolagine, 1944-），烏迪內大學（Università degli studi di Udine）建築系古蹟修復科的教授。

2　吉奧‧龐蒂（Gio Ponti, 1892-1979），義大利著名建築師和設計師。

3　1478年4月26日，當時教宗西斯多四世（Sisto IV, 1414-1484）為鞏固教權而與比薩主教和帕齊（Pazzi）銀行家族結合，密謀殺害當時佛羅倫斯的統治者羅倫佐‧梅迪奇及朱利亞諾‧梅迪奇，羅倫佐受傷逃走，朱利亞諾被刺死。事後，羅倫佐血腥鎮壓了這次行動，祕密刺死了比薩大主教，並把參加暗殺行動的帕齊家族全部處死。

4　摩爾人魯多維科（Lodovico il Moro, 1452-1508），米蘭公爵，斯福爾扎家族成員，因資助達文西及其他藝術家而聞名。

5　老柯西莫（Cosimo il Vecchio, 1389-1464），梅迪奇家族中第一個進入銀行業的人，隨後逐漸成為佛羅倫斯政府中具有影響力的人物。

6　奇科‧西蒙內塔（Cicco Simonetta, 1410-1480），義大利政治家。

7　貝雅特麗切‧狄‧艾斯特（Beatrice d'Este, 1475-1497），被認為是義大利文藝復興時期最美麗、最有才藝的公主。

8　斯基法諾亞宮（Palazzo Schifanoia），義大利費拉拉的文藝復興建築，由艾斯特家族興建，Schifanoia 意為「逃避無聊」。

9　嘉爾加里歐修士 (Frá Galgario, 1655-1743)，義大利巴洛克晚期及洛可可時期的修士畫家，尤以肖像畫活躍於貝加莫。

10　艾爾‧葛雷柯（El Greco, 1541-1614），原名 Domenico Theotokòpulos，西班牙文藝復興時期畫家、雕塑家與建築家。

11　龐培奧‧巴托尼（Pompeo Batoni, 1708-1787），羅馬著名肖像畫家，當時到歐洲壯遊的富家子弟，來到義大利的其中一項必作功課就是請他作畫。

12　璜‧德‧瓦爾德斯（Juan de Valdès, 1500-1541），西班牙神學家、人文主義者，致力於促進教會思想革新及推動靈修的內在化。

13　再洗禮派（anabattista，或稱重浸派、重洗派），起源於瑞士，反對「嬰兒浸禮」及「政教合一」。今已被用來泛指許多彼此差異的激進派。

14　卡羅‧法爾恰尼（Carlo Falciani），義大利藝術史教授，現任教於波隆納藝術學院。

15　菲利普‧科斯塔曼涅（Philippe Costamagna, 1959-），法國藝術史學家。

16　2010年兩人在法國尼斯的謝瑞美術館（Musée des Beaux-Arts Jules Chéret）鑑定一幅義大利的畫作為布隆津諾的《耶穌受難》（Cristo crucifisso），畫作經修復後，發現有畫中畫，原本的稿圖是將耶穌受難表現的更為悲慘，但因潘恰蒂奇夫婦信仰喀爾文教，篤信人的救贖是透過信仰而非受難，於是指示畫家將耶穌受難姿態改的較溫和，此畫也因此成了當時宗教改革的見證之一。

17　安涅羅‧布隆津諾（Agnolo Bronzino, 1503-1572），義大利佛羅倫斯的矯飾主義畫家，以肖像畫著稱。

18　老盧卡斯‧克拉納赫（Lucas Cranach il vecchio, 1472-1553），德國文藝復興時期畫家，由於他的兒子也是畫家，因此人們稱他為老盧卡斯。

19　喬凡尼‧巴蒂斯塔‧莫洛尼（Giovanni Battista Moroni, 約 1520/24-1579），義大利文藝復興時期肖像畫畫家和波隆納畫派代表，以貴族和神職人員肖像畫著名。

20　薇塔‧薩克維爾-韋斯特（Vita Sackville-West, 1892-1962）英國小說家、詩人，「布盧姆斯伯里團體」成員。她雖結了婚，但對同性的偏好，以及跟維吉尼亞‧吳爾芙的緋聞最受人注目。

21　維吉尼亞‧吳爾芙（Virginia Woolf, 1882-1941），英國女作家，被譽為二十世紀現代主義與女性主義的先鋒，也是「布盧姆斯伯里團體」成員。

22　杜娜‧邦恩斯（Djuna Barnes, 1892-1982），美國女作家、詩人，作品多以女同性戀生活為主題。

23　羅曼‧布魯克斯（Romaine Brooks, 1874-1970），美國畫家，與美國劇作家、詩人——娜塔莉‧克利福德‧巴尼（Natalie Clifford Barney, 1876-1972）保持長達五十

年的同性伴侶關係。

24 托馬斯‧庚斯博羅（Thomas Gainsborough, 1727-1788），英國肖像畫及風景畫家。

25 約書亞‧雷諾茲爵士（Sir Joshua Reynolds, 1723-1792），英國畫家，皇家藝術學院創始人之一及第一任院長。

26 安提瓜島（Antigua）是加勒比海諸島之一，蔗糖和鳳梨是主要出口品。

27 「tre visi」原意為「三張臉」，而地名「Treviso」拆成 Tre-viso 也是「三張臉」，因此洛托所繪的三面向人物，可能暗指模特兒出生地特雷維索。

28 白廳宮（Whitehall），又稱懷特霍爾宮，位於英國倫敦，從 1530 年至 1698 年間都是英國國王在倫敦的主要居所，17 世紀末被火焚毀之前，懷特霍爾宮已經成為歐洲最大的宮殿。

29 菲利普‧德‧尚佩涅（Philippe de Champaigne, 1602-1674），法蘭德斯裔的法國畫家。

30 馬里奧‧莫尼切利（Mario Monicelli, 1915-2010），義大利導演、劇作家，1990 年獲得威尼斯影展金獅獎終身成就獎，後長期為前列腺癌所苦，在羅馬的醫院跳樓自殺。

31 約瑟夫‧波拿巴（Bonaparte Giuseppe, 1768-1884）法國皇帝拿破崙一世的哥哥，拿坡里國王（1806-1808）。1808 年，西班牙發生人民起義，卡洛斯四世被迫讓位給其子斐迪南七世（Ferdinando VII, 1784-1883），拿破崙利用此一形勢，迫使斐迪南七世遜位，立波拿巴為西班牙國王（1808-1813）。

32 邁森（Meißen），德國薩克森州邁森縣的縣治，位於易北河畔，邁森瓷器有歐洲第一陶瓷的美名。

33 法爾內塞的海克力士像（Ercole Farnese），海克力士是希臘神話宙斯之子，此大理石雕像是卡洛斯三世從母親法爾內塞家族接收過來的遺產，據傳是四世紀希臘雕刻家利西波斯（Lysippus）青銅原作仿製品，現收藏在拿坡里的國立考古博物館。

34 西班牙王位繼承戰爭（Guerra di successione spagnola, 1701-1714），因為西班牙哈布斯堡王朝絕嗣，法蘭西王國的波旁王室與奧地利的哈布斯堡王室為爭奪西班牙帝國王位，而引發的一場戰爭。

35 此指凱瑟琳‧德‧梅迪奇（Caterina Maria Romola di Lorenzo de' Medici, 1519-1589），瓦盧瓦王朝國王亨利二世的妻子，帶領了法國宮廷中的束腹時尚。儘管克萊孟七世稱凱瑟琳是他的姪女，但他事實上是她祖父的堂兄弟，因此稱曾孫女。

36 塞巴斯蒂亞諾‧德爾‧皮翁博（Sebastiano del Piombo, 1485-1547），義大利羅馬畫派畫家，曾師從喬凡尼‧貝里尼，畫風受同門前輩吉奧喬尼影響。

37 維泰博（Viterbo），義大利中部拉齊奧大區（Lazio）的一個城市。

38 約翰‧艾佛雷特‧米萊（John Everett Millais, 1829-1896），英國畫家與插畫家，也是前拉斐爾派的創始人之一，十一歲時便進入英國皇家藝術學院就讀，成為該學院有史以來最年輕的學生。

39 這裡推測，因為王爾德的著作多違背基督教義（含同性戀情節），所以作者在這裡提到王爾德和紐曼是因為兩人生卒年有一段重疊，於是作者開玩笑這麼說。

40 《阿萊斯敕令》（Pace di Alais），黎塞留與基督新教胡格諾派議談，由路易十三簽訂，內容除了肯定《南特敕令》條文，外加了要求胡格諾派不可干涉政治，且要放棄在各城市的武裝自衛隊。

41 《南特敕令》（Editto di Nantes），法國國王亨利四世在 1598 年簽署頒布的一條敕令，承認了法國國內胡格諾教徒的信仰自由，在法律上享有和公民同等的權利，並在軍事上允許胡格諾教徒保留一百多座城堡，擁有軍隊和武器。

42 胡格諾派（Ugonotti），1559 年的巴黎宗教會議中，被法國各地的喀爾文跟隨者組織起來。胡格諾派普遍被認定為「法國新教」，在政治上反對君主專制。

43 聖公會（Anglicanesimo），源自英國的英格蘭國教會和愛爾蘭教會及其於世界各地衍伸出來的教會之總稱。

44 宣福禮是天主教會追封已過世人的一種儀式，用意在於尊崇其德行、信仰足以升上天堂。

畫廊／大陽台
Grande Galerie
La Balconata

臥房
CAMERE DA LETTO

將居家空間劃分為白天與夜晚兩種不同的區域，是室內設計一直到最近才產生的需求。這樣的需求還真應該介紹給路易十四，彼時他正在臥房依著當日心情，決定要從哪邊下床來接見客人或下達指令給宮廷人員，因而制定了「大小起床儀式」[1]。在現實生活中有權決定臥房是個對外開放還是極為私人的生活空間，那還真是有福分，因為這表示住在這兒的是個大人物。當然在這間博物館的企劃裡，我們忽略了奧勃洛莫夫[2]的假設，他認為房間沙發也可以當作晚上就寢的床來使用，然而就算納入考慮，在我們的空間分配上也無法實行，例如，這在客廳和圖書館就都不可行。於是我們採用了新古典主義的作法，將臥房自白天的空間分隔，但仍保持臥房與社交生活之間的鏈結，且依照盧梭作品中所讚揚：「有著綠色百葉窗的小房間」布置，同時也參考拿破崙不論是在馬爾梅松城堡[3]，還是流放到厄爾巴島（Elba）的寢室安排：床則擺在臥房正中央，上面鋪的布料顏色就依照宮廷裡的地位等級來決定。

主臥房可由側門看似無限延展的大階梯進入，並預留一扇門可通往稍後我們會參觀的兩個小房間。樓梯終止在一扇天窗下，下方則有兩道相對的門，一道是男主臥的房門，另一道則是女主臥的。男主臥的床頭朝北，如此一來，他可以看見西沉的落日最後斜射的餘光和黎明時乍現的曙光。房內的兩面牆都掛了畫，讓主人可以沉思要從哪邊下床：右邊下床，心境會較為輕快；左邊下床，心情則較為克制。右邊牆面上，掛的是兩幅有關耶穌降生的畫，但收藏這兩幅的用意並非出於宗教信仰，雖然在我們的設計師看來，它們擺在教堂時，路過的人因畫中充滿神祕氣氛的信仰，的確會不自覺肅然起敬而比劃出十字聖號。但關於耶穌降生的《三博士來朝》實際上是不一樣的，它們都代表著一種愉悅的自省時刻，以及住在這臥房裡的愜意，經由睡眠，讓心靈得以從焦慮的生活中修復。而這兩幅蘊含疑問的畫，也就是《三博士來朝》的畫，即可充分應對任何情況。

男主臥

杜勒的三博士來朝

這幅《三博士來朝》出自阿爾布雷希特·杜勒（Albrecht Dürer, 1471-1528）之手，繪於紐倫堡，訂購人是富有盛名的「英明的腓特烈」，相信你們已經不陌生（參見頁257）。杜勒在1496年曾為他畫過肖像，但在克拉納赫繪畫職涯起飛成為宮廷畫家後，也許因為克拉納赫的畫風較偏向日耳曼藝術，因此較受腓特烈三世喜愛，而杜勒則逼不得已離開維滕貝格城堡。不過從這幅《三博士來朝》看來，整幅畫主體柔美，此時杜勒剛從第一次的義大利旅行回來，在威尼斯，他首次受到線條柔軟的畫風洗禮，也將這次旅行的體驗展現在這個主題的構圖中：畫中頹圮的廢墟是古典主義的表現，就像西瑪畫作裡展現的一樣，加上新約裡的情節與耶穌降生，讓遠道而來的三博士得以認出聖母與聖子。不過聖母的形象偏向日耳曼形式，這可能過不了威尼斯畫派這一關，通常他們偏好鮮明的色彩表現。畫中另外也表現出杜勒身為德國人實事求是的現實主義，包含嘶鳴中的驢子、蝴蝶以及他所喜愛但外表醜陋的黑色昆蟲，正繞著在日耳曼世界意義深遠的高山勿忘草（Myosotis alpestris）打轉。高山勿忘草是屬於勿忘草屬（Vergissmeinnicht），義大利稱「勿忘我」，後來作為浪漫主義的象徵，曾在植物學而非色彩學上，與德國作家諾瓦利斯（Novalis）的天芥菜屬——遠近馳名的藍花[4]混淆。

阿爾布雷希特·杜勒
《三博士來朝》
1504年，油彩·畫板 100×114公分
義大利佛羅倫斯，烏菲茲美術館

　　而在畫面右邊爬行的，是一隻鹿甲鍬形蟲，在基督學研究裡，可能象徵為耶穌後來被迫穿戴的荊棘頭冠。畫裡還有個不小心透露了日耳曼種族主義的小細節：來自東方閃米族的僕役，趁著大夥都把注意力集中在畫中央的聖嬰時，神不知鬼不覺地將手伸進了其中一位博士的錢包裡。

提香
《三博士來朝》
約 1559-1560 年
油彩・畫布 120×223 公分
義大利米蘭，盎博羅削畫廊

提香的三博士來朝

我們在談到梅迪奇家族的教宗，也就是克萊孟七世時，也曾提到凱瑟琳・德・梅迪奇。在他去世的前一年，即 1533 年，他將凱瑟琳送去與未來繼承法國王位的亨利二世結婚，兩人成婚時，都年僅十四歲。只不過這位少年郎有位同時身代母職以及性啟蒙的情婦——黛安・德・波迪耶（Diane de Poitiers），

她是位年長亨利二世二十多歲，冰雪聰明又儀態優雅的寡婦，三者間的三角關係一直持續到亨利二世去世，他在一次比武中，遭到長矛的斷片從狹窄的頭盔面罩間隙刺穿頭部而死。端看楓丹白露派為黛安畫的諸多肖像畫中，頻頻向《烏爾比諾的維納斯》背景裡的女僕取經，就可得知黛安十分鍾愛提香，所以樞機主教伊波利托‧埃斯特為了討好黛安，向提香訂製了《三博士來朝》要送她，從畫中將黛安所鍾愛的馬描繪得活靈活現，一目了然就可看出是以黛安和亨利二世為主角。

這幅畫完成後，以刻有黛安和亨利二世名字第一個字母的畫框裝裱，黛安的 D 以左右對稱，半月形的部分雙交叉組成，然而這幅畫最終的歸宿也自成一趣。在亨利二世駕崩後，也就失去將畫進貢的動機，因此伊波利托買下了畫，最終輾轉到了我們提過不下數次的樞機主教費迪利柯‧波洛米歐手中。然而到他手上之後又有一個離奇的小故事，這要從圖像學的角度來看，若不是知道提香曾在卡多雷買賣柱子，畫面上在棚柱周圍，呈現過於對稱的部分還著實令人費解，還有在中央棚柱那姿態無禮，彷彿作勢搔抓頭部跳蚤的那匹白馬。

這些疑點在最近的一次畫作修復後，終於解開了謎團。在棚柱打樁的土地上，就在那一片黃土之下，原來藏了一隻小狗，正是提香筆下常畫的那隻。牠正抬起右後腿，履行天底下每一隻公狗遇到電線杆時應盡的義務。這次的修復使兩個祕密真相大白：第一個祕密是內人對於小狗的性別始終念茲在茲，在畫作重建之後，終於拍板定案；第二個祕密為阿比‧瓦堡、潘諾夫斯基[5]、貢布里希（Ernst Hans Gombrich）的追隨者所喜愛，即畫面的構圖有了合理解釋，白馬其實是因公狗的舉動而受到驚嚇。而黛安‧德‧波迪耶以黑皮膚的女子來表現，則有諷刺的意味。當提香得知艾斯特宮廷掩蓋畫中的小狗後，他不悅地說道：「只有無知的人才作得出這樣的破壞！」而威尼斯人也從那時開始，以「無知」這個詞來侮辱他人。

波希的三博士來朝

在這兩幅色彩豐富的傑作之間，我安排了一幅表面上看似憂鬱、仿浮雕式、以灰色調的單色畫技法所畫的祭壇裝飾畫，描繪著教宗格列哥里一世（Papa Gregorio I）屈膝跪地於祭壇前。我之所以容許這幅宗教意味濃厚的畫作放在這裡，就是因為它缺乏色彩的色調，讓人想起亞曼尼品牌設計的某些上班族服飾。在外界的干擾下，唯有以雙眼仔細瀏覽，才能夠如詩人里爾克（Rainer Maria Rilke）建議：「藉由發燒的溫熱帶來心靈上的思辨」，得以察覺在灰色的日耳曼式圖像中，是基督受苦的身影，以及一連串耶穌受難經過的描述。然而，如果我們將祭壇裝飾畫當作一本書，接著打開它的頁面，最瘋狂的波希式想像世界便在眼前迸發。背景中的城市與吉奧喬尼的《暴風雨》幾近同一個時代，有其相似的神祕城市氛圍。屋頂上繪有幾批慣常出現的細小身影；中央的場景，則又一次繪出蜂擁的人群，情境與五年前杜勒所作的一樣，我們從中了解到義大利的影響是多麼深遠且不可逆。然後我們再度面臨波希遺留下的一連串謎團：那個戴著皇冠卻半裸著身體，躲在後面偷看的狂人，究竟是誰？外部耶穌受難的情節與內部情境有何相關？是反基督的人們正準備伺機而動嗎？而祭壇裝飾畫的右翼是在描述旅行中的危機四伏嗎？我們對此實在毫無頭緒。

希羅尼穆斯・波希
耶穌顯靈三聯畫
約 1485-1500 年，油彩・畫板 138×144 公分（展開尺寸）
西班牙馬德里，普拉多美術館（Madrid, Museo Nacional del Prado）
（頁 294、295 為局部）

頁 294
吉奧喬尼
《暴風雨》局部
約 1503-1504 年 油彩・畫布 82×73 公分
義大利威尼斯，學院美術館

愛神與死神

轉向床的另一邊，又是另一番新天地。愛神從上頭，臉上帶有一抹曖昧的笑容看著你，這是卡拉瓦喬的《勝利的愛神》。不由分說，這的確是一幅意味不明的畫，當然不是因為你們一眼就看到這名少年將一腳跨坐在凌亂的床上的緣故。畫裡的模特兒還是畫家的情人，這在現代看來，其實稀鬆平常。這幅畫由溫森佐‧朱斯蒂尼亞尼（Vincenzo Giustiniani）買下（其宅邸現為羅馬參議院院長官邸），他是個外表嚴肅的人，來到羅馬教皇區內從事銀行業，以土耳其人占領他的希俄斯島[6]之後所剩的積蓄作為投資。藉著經濟上的優勢，他很快成為侯爵，買了這

卡拉瓦喬
《勝利的愛神》局部
約 1602-1603 年
油彩‧畫布 156×113 公分
德國柏林，國立博物館繪畫陳列室
（頁 297 為全圖）

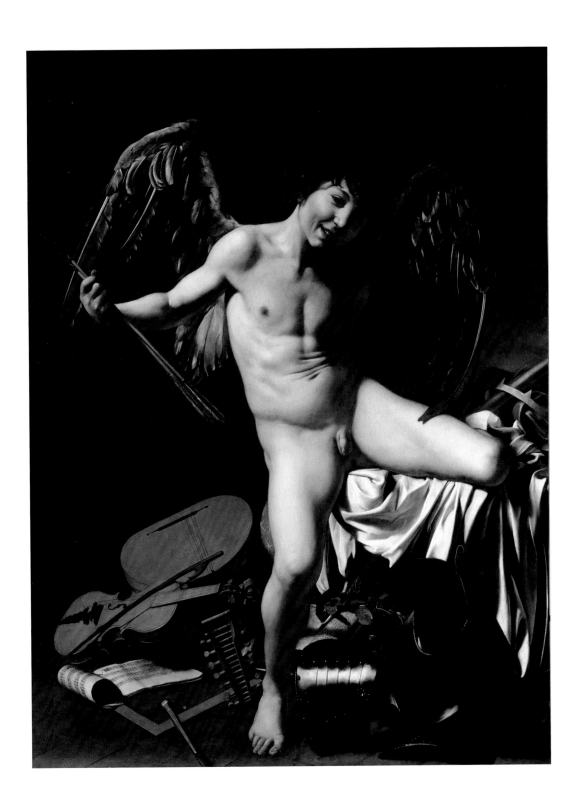

幅畫後，便將它收藏在家中，用一道簾子遮掩，這不外乎是因為他覺得這幅畫過於挑逗人心，縱然是一幅傑作，到底稍嫌不合時宜。

　　而讓你們留下深刻印象的，是愛神的黑色翅膀，這在西方繪畫中，是史上頭一遭。這幅畫我們是從柏林「借」來的，那裡看到的黑色翅膀可就多了！當然這幅畫最後會收藏在那裡亦非偶然。當拿破崙的軍隊使羅馬淪為一貧如洗的境地，拿破崙時代中的某人卻藉此發大財，也就是托洛尼亞（Giovanni Raimondo Torlonia），初期他以紓困專家之姿疏通當地的財務問題，加上懂得如何操控這樣的局面，因此搖身變成富甲一方、有權有勢的貴族，後來甚至受封為「親王」。它是眾所周知的高利貸者，在羅馬人們如此稱呼他，以今日的標準來看，也的確如此。高利貸的工作內容包括持有金錢、以高利息借貸、拿走時運不濟者的物品，而這些債務人永遠也無力再贖回抵押物。朱斯蒂尼亞尼家族的末代子孫便是托洛尼亞的受害者，他為了借款幾乎傾盡所有，裡頭也包含了卡拉瓦喬的作品。維也納會議之後，托洛尼亞將這幅畫賣給了普魯士國王，當時國王正在籌備柏林的博物館。由於普魯士人為了償付軍火費用而散盡黃金珠寶，因而才不得不轉向喜歡黑色，從黑鋼製的珠寶首飾中發掘了新古典主義之美。

　　我經常捫心自問，天使翅膀的顏色隨著時間演變而更動的原因。多彩的翅膀源自埃及亞歷山卓（Alessandrina）的風俗，當亞歷山大大帝出征，便將這樣的風俗帶到了他所征服的領土上，並將征服領土上的裸體男孩像與埃及壁畫上多彩的聖甲蟲作結合。而後亞歷山卓式的翅膀演變成威尼斯式，因為那時有幾個威尼斯人從亞歷山卓港偷走了聖馬可的遺體運回威尼斯，而後威尼斯式因貿易繁榮而演變成了全球性，連非洲的領土內也受到影響，儼然成了東方文化的象徵。也因為這樣，對抗拜占庭藝術的喬托選擇了反其道而行，將他畫的小天使塗上單色翅膀，這對喬托而言算是「皮洛式勝利」[7]，因為其他人仍舊繼續畫著多彩的翅膀，一直到君士坦丁堡陷落，不須再宣示為拜占庭的附庸，

卡拉瓦喬
《生病的酒神》
約 1593-1594 年 油彩・畫布 67×53 公分
義大利羅馬，波各賽美術館

翅膀的顏色終於可以由各人隨心所欲上色，有的人畫上白色，而卡拉瓦喬秉持慣有的黑色幽默，畫上我們現在看到的顏色。

然後，愛神當然是征服了一切的藝術，所以畫中包含了眾多樂器彈奏出的音樂，不過就這一點，拉斐爾畫《聖・塞西莉亞的狂喜》時早有先見之明，稍後你們會在音樂廳看到。

在《勝利的愛神》下面，你們還會看到另一幅卡拉瓦喬的畫作──《生病的酒神》。如你們所見，很有可能是他的自畫像，只不過畫的是他縱慾之後的模樣。這幅畫原先由阿爾皮諾騎士擁有，後來成了另一號你們已經倒背如流的人物的收藏──樞機主教西皮歐內・波各賽。他用計誣陷這個無辜的人，騎士就這麼給「終結」了。畫中除了酒神，還有鮮明的靜物描繪，而酒神的臉龐則是文森佐・杰密托[8]的漁夫雕像和皮耶・保羅・帕索里尼故事中的少年原型。接著，我們看到的是庫爾貝的作品，總算有一次，我們無須討論肖像學，不過這之中倒是有些八卦可以聊聊。

八卦1：這不是庫爾貝第一次畫裸體，而他之所以喜歡畫裸體，是因為身為無政府社會主義分子喜歡現實主義使然，他早就嘗試過類似的題材，其中有些還在「沙龍」展出，並獲得波特萊爾極高的評價，包含了《夢鄉》（Le due amiche / Il sonno）、《裸女和狗》（Donna nuda con cane）中彷彿維納斯的女子和提香的狗、還有《女子和鸚鵡》（Donna con pappagallo）等等。

八卦2：這幅畫是受一位聲名狼藉的買家所託，他是土耳其人，還擁有一間浴場，想當然爾是土耳其式，他同時也是安格爾所繪的《土耳其浴女》委託者。之後在1955年的拍賣會上，知名的雅各・拉岡（Jacques Lacan）買下了這幅畫，他是位精神分析師、哲學家以及符號學家，當時成功的知識分子仍願意購買藝術品，或者說得精準一點，那時的藝術品還未昂貴到要有擔保人才買得起，知識分子都還負擔得起。拉岡的繼兄是畫家安德烈・馬松（André-Aimé-René Masson），拉岡拜託馬松替他在附有夾層的畫框上畫了另一幅畫，並將這幅畫祕密地藏在夾層中，也許他自己也沒有意識到這樣的舉動，與從前的朱斯蒂尼亞尼心態一樣，

古斯塔夫‧庫爾貝
《世界的起源》
1866 年 油彩‧畫布 46×55 公分
法國巴黎‧奧賽美術館

而那幾年剛好是路易斯‧布紐爾[9]正在拍攝《朦朧的慾望》（*L'oscuro oggetto del desiderio*）的時期。

這幅《世界的起源》創作於 19 世紀，最後成為法國 20 世紀的圖騰。而在《生病的酒神》另一邊，則掛著法國 18 世紀的圖標──法蘭索瓦‧布雪[10]的《金髮宮女，瑪麗－露薏絲‧奧‧墨爾菲的肖像》。法國哲學家喬治‧巴代伊（Georges Bataille）認為不會有任何一個收藏家在看畫的時候，能夠如戀物癖者看上一雙鞋時，懷有同樣熱切的情感。但因為有路易十五，這幅畫見證且經歷了與他意見恰恰相反的故事。路易十五身處在熱情奔放的 18 世紀，最後一命嗚呼也跟情愛大有關係，使他致命的是「法國人病」[11]，由於這種病讓患者渾身流膿發臭，於是僅能安排在夜裡下葬路易十五。對於這樣的疾病，伏爾泰斥之為文明病，並進而宣揚新的道德觀念，以勸阻叔姪近親相姦的情形。

我始終為這幅畫中那些柔軟的枕頭與織物著迷，這在我們理性的居家裡，不為當代設計所容許。奧‧墨爾菲小姐原是一位愛爾蘭士兵的遺孤，她的父親搬遷至盧昂（Rouen）當鞋匠，她後來在巴黎受教育，接著以十四歲的稚齡由龐巴度夫人[12]引薦給路易十五作為情婦。十六歲時，生下皇室私生女，之後女兒依安排嫁給一位侯爵。她離開宮廷後，陸續又改嫁了三個丈夫並且生了其他子女，其中一個參與光榮戰鬥，成為共和黨的革命軍將軍。由於她風韻猶存又意志堅強，具有伏爾泰的理性精神，最後一次結婚，則嫁給一位法國國民公會的眾議員。

法蘭索瓦‧布雪
《金髮宮女，瑪麗－露薏絲‧奧‧墨爾菲的肖像》
1752 年 油彩‧畫布 59×73 公分
德國慕尼黑‧巴伐利亞國家畫廊的古典繪畫陳列館

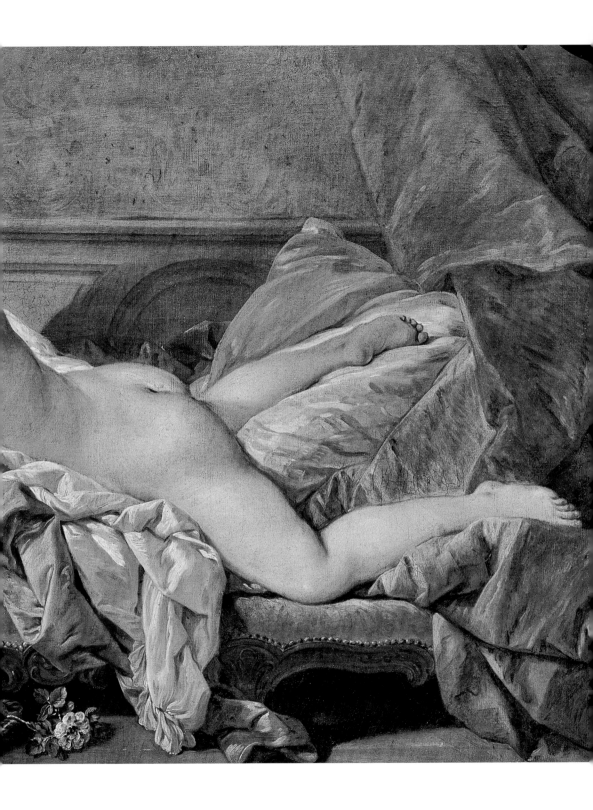

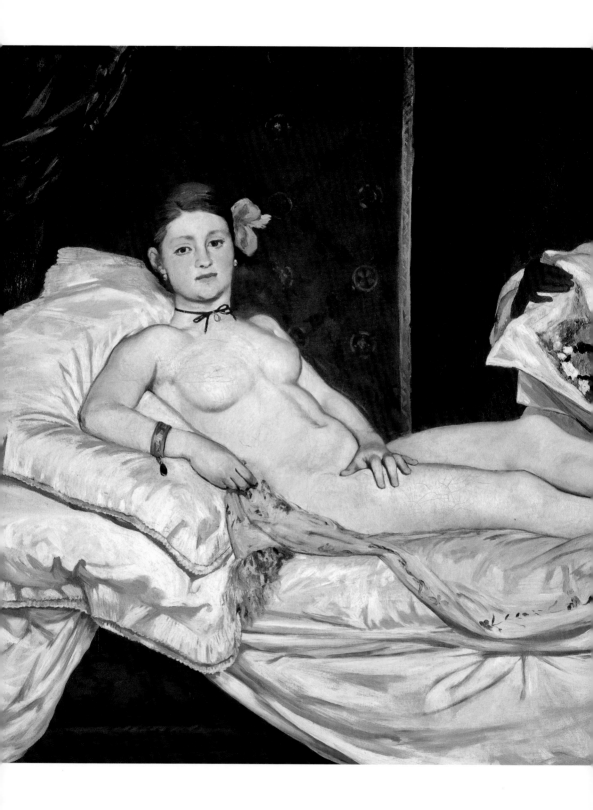

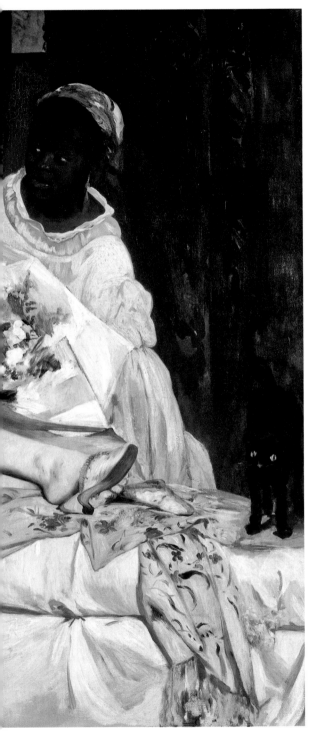

愛德華・馬奈
《奧林匹亞》
1863年，油彩・畫布 130.5×191 公分
法國巴黎，奧賽美術館

不過卡薩諾瓦（參見頁64），我們親愛的威尼斯同胞，聲稱是他先找到她，並為她繪肖像，然後路易十五看到肖像，才要求要見到本尊，但有些人認為他是說謊強迫症者。卡薩諾瓦在自己的回憶錄這麼寫道：「技巧嫻熟的藝術家將她的雙腿畫得如此迷人，我想再也沒有人可以看到比這還美的事物了！……我在這寫下：『奧・墨爾菲』她不是荷馬筆下人物，也不是希臘語，這是『美麗』的意思」。

墨爾菲享壽七十七歲，較她的同行漢彌頓夫人幸運許多，後者下場悽慘落魄。

卡拉瓦喬畫作下的最後一排繪畫，是兩幅女性裸體的歷史名作，這兩幅我們在欣賞《烏爾比諾的維納斯》時就有特意提過，所以現在是純粹讓你們欣賞的時刻。對於掛在它們中間的那幅畫，想必你們覺得莫名其妙，我在這裡必須跟各位賠個不是，這樣做的理由一方面是過於愉悅的存在主義仍需面對的義務，以及對西格蒙德・佛洛伊德基本文本的敬意。另一方面是我的出生地與畫家同在阿爾薩斯，以及我那些會定期湧上心頭的悲觀派恐懼。塞巴斯蒂安・史托斯考夫[13]（史托斯考夫德文原文是指「公羊頭」的意思），1597年出生在斯特拉斯堡，家境並不富裕，在家

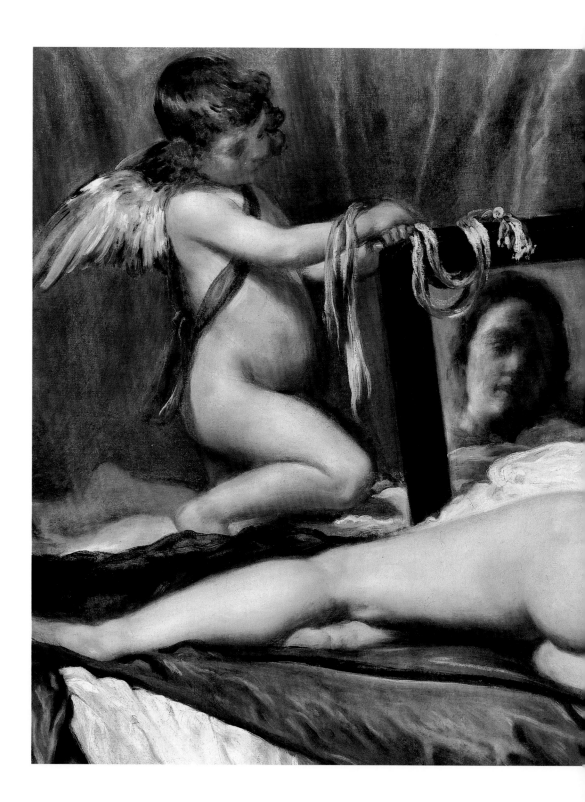

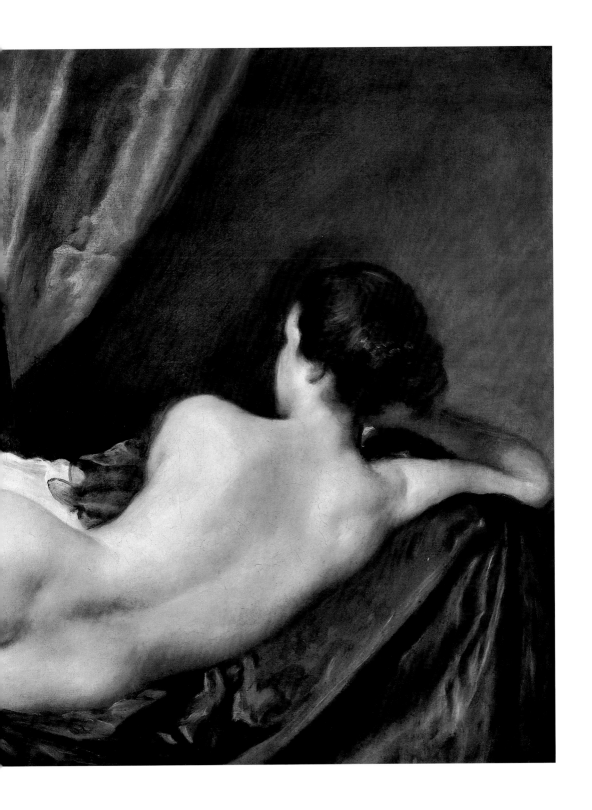

人推薦下介紹給市議會，希望藉由經濟穩定的資產階級為他顯而易見的才華安排專業的培訓。他們將他送往黑森邦（Assia）的中心：哈瑙市（Hanau），兩個世紀後，格林兄弟就是誕生在這座城市，兩人既是日耳曼語言學之父，也是殘酷的格林童話作者。

　　史托斯考夫在丹尼爾·索霍[14]的畫室裡當起了學徒。索霍是胡格諾派教徒，他從法蘭德斯的法語區，亦是天主教區，逃亡到這裡。當索霍過世後，畫室裡另一名學徒約阿西姆·馮·桑德拉特（Joachim von Sandrart, 1606-1688）接手經營畫室，桑德拉特除了當畫家，也是藝術理論學家，他為馬提亞斯·格呂內華德（Matthias Grünewald, 1470-1528）寫了第一本傳記，格呂內華德也是一位偉大的畫家，在你們筋疲力竭以前，我們會在書末談到。

頁 306-307
迪亞哥·維拉斯奎茲
《維納斯對鏡梳妝》
約 1650 年 油彩·畫布 122.5×175 公分
英國倫敦，國家畫廊

塞巴斯蒂安·史托斯考夫
《虛空》
1631 年 油彩·畫布 50.5×60.8 公分
瑞士巴塞爾，巴塞爾美術館

這幅《虛空》的意義，與反宗教改革是如此截然不同，也是人不可避免的下場，更是科學的證明。

我想起童年裡快樂的葡萄收成時期，我睡在韋斯特哈爾騰獵場看守人席霖的家裡，那裡有個令我著迷的擺飾：彼時已是寒氣逼人的十月，靠進床頭櫃的地方，一本木刻的聖經和一個木雕的頭蓋骨供在那裡，上頭用德文寫著：「Vielleicht diese Nacht」（也許在今晚）。這解釋了這位阿爾薩斯畫家這靜物時的兩難，掙扎於畫中的大事記該使用令人卻步的日耳曼語，還是優雅迷人的法語，這大概是史托斯考夫去過巴黎後，還未前往義大利旅行前的事。

衣帽間

從臥房可以直接進入衣帽間，而通過衣帽間，就是浴室空間。衣帽間一邊有扇窗戶，窗戶對面則有一面新古典主義風格的活動式大穿衣鏡可以照鏡，儘管講究的布萊恩・布魯梅爾[15]堅稱一位紳士就該注重穿著，並且無須照鏡子就能打好領結。衣帽間另一邊則放置著雄偉的胡桃木衣櫃，櫃內瀰漫著檀香，有利於驅趕塵蟎。另一邊則是滿滿的裸體畫收藏，但不需特別評論。重點是那位留著灰色鬍子的紳士，正是 1550 年老盧卡斯・克拉納赫為年老的自己所繪的自畫像，此時已可看到他的用色受到了提香的影響。一旁陪著他的，是常常被公認為杜勒畫的最好的一幅肖像畫，作於 1526 年，畫中人物是希羅尼穆斯・霍茲舒華（Hieronymus Holzschuher）（姓的意思是「木鞋鞋匠」），他是紐倫堡市長，兩人因加入該市最早的新教徒協會而相識。這幅畫流露出他為人認真、思慮周詳的氣質，感覺他全然籠罩在自己的思維中。

備註：杜勒與克拉納赫是彼此的競爭對手。杜勒是匈牙利裔的巴伐利亞人，為南方吸引，少年早期是在萊茵河左岸度過，而那裡受到拉丁文化影響較深，因此也表現在杜勒的繪畫上。克拉

1 老盧卡斯·克拉納赫
《維納斯》
約 1530 年 油彩·畫板 126.7×62 公分
德國柏林，國立博物館繪畫陳列室

2 老盧卡斯·克拉納赫
《盧克雷齊婭》
1532 年 蛋彩·畫板 37.5×24.5 公分
奧地利維也納，美術學院畫廊

3 老盧卡斯·克拉納赫
《邱比特抱怨維納斯》
約 1525 年 油彩·畫板 81.3×54.6 公分
英國倫敦，國家畫廊

4 老盧卡斯·克拉納赫
《三美神》
1531 年 油彩·畫板 37×27 公分
法國巴黎，羅浮宮

5 老盧卡斯·克拉納赫
《盧克雷齊婭》
16 世紀 私人收藏

6 老盧卡斯·克拉納赫
《公主西比拉·迪·克雷維斯的肖像》
1525 年 油彩·畫板 53.3×38.1 公分
私人收藏

7 老盧卡斯·克拉納赫
《朱蒂斯和歐羅福爾納的首級》
約 1530 年 油彩·畫板 89.5×61.9 公分
美國紐約，大都會藝術博物館

8 老盧卡斯·克拉納赫
《維納斯與愛神》
1525 年 油彩·畫布 176×80 公分
比利時布魯塞爾，皇家美術博物館的古代
藝術博物館

2

1

（中心頁面）
老盧卡斯·克拉納赫
《自畫像》
1550 年 油彩·畫板 64×49 公分
義大利佛羅倫斯，烏菲茲美術館

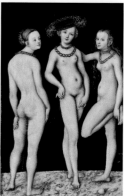

3

4

5

6

8

7

（中心頁面）
阿爾布雷希特·杜勒
《希羅尼穆斯·霍茲舒華》
1526 年 椴木油彩·畫板 48×36 公分
德國柏林，國立博物館繪畫陳列室

納赫出生的城市也不會很遠，在往北一百公里處的克羅納赫郡，位於法蘭克尼亞地區內。那裡主要受到北風凜冽的寒風影響，可能也因為這樣，「英明的腓特烈」選侯才會較看重他。而關於嚴肅的畫風，克拉納赫並不是跟其他人學來的，也許這樣的嚴肅與克拉納赫所繪的上千幅維納斯的魅惑面容剛好相稱？

浴室

參　觀路線走到這裡，可能會讓你們覺得有些陰森，而我們選擇放在這裡的畫作，也有可能不大得體。但在浴室這個空間，勢必一定要放上大衛這幅傑作——《馬拉之死》！畢竟，這間浴室寬敞又舒適，還貼心地準備了柳條椅，讓人可以裹著柔軟的浴袍坐在上頭。

　　1793 年 7 月 14 日，時值法國恐怖統治時期[16] 開始那一年，在國民公會的會議上並未慶祝「攻占巴士底監獄」滿四週年，而是公會委員居羅（Giraut）聽到馬拉（Jean-Paul Marat）被暗殺的消息公布後，便要求同為委員的大衛為馬拉作畫以茲緬懷。整整四個月後，即 11 月 14 日，大衛完成了這幅畫，並將它公開展示。《馬拉之死》隨即成為革命的神話事件，甚至後起的革命有思想家犧牲時，也會以此謳歌。馬拉遇刺時正好五十歲，他誕生於紐沙特（Neuchâtel），也就是今日的瑞士境內。當時此地受普魯士統治，其父原是薩丁尼亞島（Sardegna）卡利亞里（Cagliari）的方濟各修會修士，後來離開薩丁尼亞島，再也沒有回去，之後便還俗。

　　馬拉是位不簡單的人物，在來到倫敦執業前，他並未拿到醫學院文憑，是後來才在荷蘭拿到。他同時也是物理學家，並和班傑明·富蘭克林（Benjamin Franklin）是朋友，最後奮不顧身投入革命志業，並與激進的羅伯斯庇爾[17] 成了朋友，人們稱馬拉為「人民之友」。再來看看夏綠蒂·科黛（Marie-Anne Charlotte de Corday d'Armont），她與馬拉的政治立場相左，7 月 13 日（13 一直是個不祥的數字）以比首刺殺了馬拉。那時馬拉為嚴重的皰疹所擾，因而必須長時間浸泡在藥浴。而這位女殺手，全名瑪

雅各-路易·大衛
《馬拉之死》
1793 年　油彩·畫布　165×128 公分
比利時布魯塞爾，皇家美術博物館的古代藝術博物館

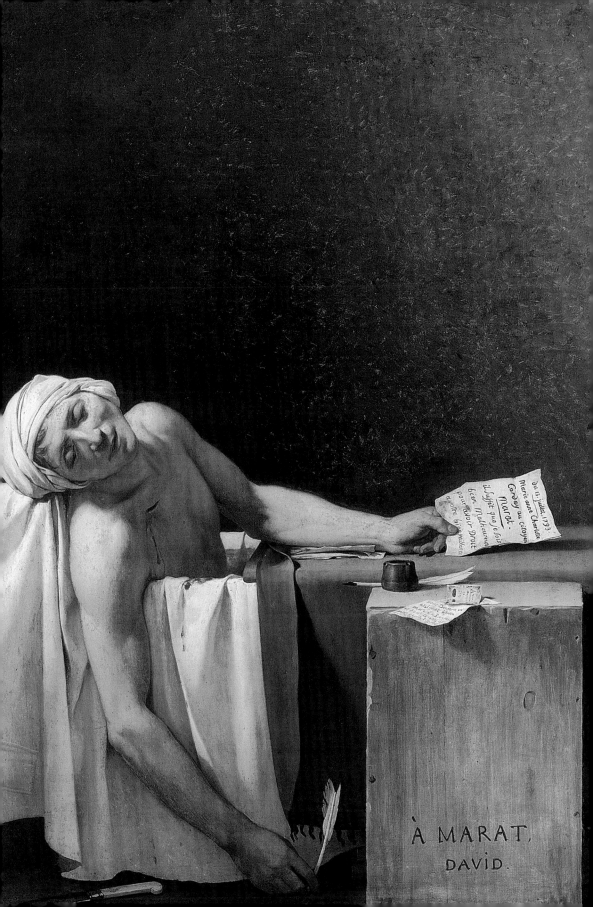

麗－安妮・夏綠蒂・德・科黛・達爾蒙特，出身諾曼第未獲封爵的貴族家庭，並聲稱自己是偉大的劇作家皮耶・高乃依（Pierre Corneille）後裔。她反對激進派過於激烈的革命手段，因此從家鄉來到巴黎，打定主意要謀殺馬拉。這次換成是她受到革命聖火的召喚，總之，她得年二十五歲，在暗殺馬拉後的隔週，便在斷頭台上香消玉殞。阿，政治！

若說大衛的畫所帶給人強烈的熱度是來自熱水的氤氳，而不是犯罪的狂熱，那麼這裡另一幅畫保證讓你們感到涼爽！這是弗朗西斯科・海耶茲（Francesco Hayez, 1791-1882）所畫的肖像，畫裡是美麗動人的克里斯蒂娜・貝爾吉歐索（Cristina Trivulzio di Belgiojoso），她是米蘭新古典主義時期最富有的女繼承人。除了外表看來是位貴婦，其實她勇於投入革命事務，義大利的統一要感謝她的慷慨解囊和不遺餘力，以及廣大人脈和足智多謀。這幅畫的背景是拿坡里的海灣風景，1848 年義大利復興運動時，她先是資助了拿坡里的起義，接著出資帶領自己的分隊去響應「米蘭五日」。上方看著她的半身像很有可能是她母親，1830 年克里斯蒂娜與丈夫分居，她母親便照顧她，並負擔她到巴黎的旅費。在她因起義失敗而流亡法國的時期，阿爾弗雷德・德・繆塞 [18]、李斯特 [19]、海涅 [20] 都為她傾倒。我們認為值得為這名米蘭名媛在這座博物館留下一席之地，因為她為故鄉的女性留下了令人感動且敬佩的氣度。

這些米蘭女性跟我們現今看到的女性公眾人物略有不同，我想應要歸功於 18 世紀的啟蒙運動為她們崇尚解放的精神奠定了基礎。所以這也是為何偉大的切薩雷・貝卡利亞那出眾的女兒茱莉亞（Giulia Beccaria），會為了解決家裡的經濟危機，嫁給年邁的曼佐尼伯爵（Pietro Manzoni），但在繁衍後代方面，卻另外選擇了其他更有活動力的「播種者」而生下亞歷山卓羅・曼佐尼 [21]，她的對象可能是書香世家的喬凡尼・韋里（Giovanni Verri, 1745-1818）也說不定。這也可能是馬費伊伯爵 [22] 帶領馬費伊伯爵夫人在他談論文學與政治的沙龍裡當起女主持人的動機，那裡是曼佐尼認識威爾第的場合，而伯爵夫人則是遇見了卡羅・騰卡 [23]，

弗朗西斯科・海耶茲
《克里斯蒂娜・貝爾吉歐索・特利福茲歐肖像畫》
1832 年 油彩・畫布 136×101 公分
私人收藏

同時伯爵對其他貴婦與音樂文本都持有莫大的熱情。然而義大利統一之後，道德觀念卻反過來成了一種義務式的虛偽，像是貝拉·羅杏[24]與統一後的第一個國王維托里奧（Vittorio Emanuele II），還有公爵夫人麗塔[25]與第二個國王翁貝托一世（Umberto I）即是代表。

女主臥

約翰·亨利希·菲斯利
《靨夢》
1781 年 油彩·畫布 101.6×126.7 公分
美國底特律，底特律美術館

喬治·德·拉圖爾
《抹大拉馬利亞的懺悔》
約 1642-1644 年
油彩·畫布 128×94 公分
法國巴黎，羅浮宮

女主人的臥房一樣可以通到與男主臥共用的浴室，一般認為這稀鬆平常，但英國人很遺憾沒有這樣的設計，因此他們無法利用這樣的優點。另外，女主臥也可以通到樓梯間。在這裡我要偷偷跟你們透露一個小祕密，這裡的一家之主積攢了令人難以置信的財富，一定是當過江洋大盜才能辦到！所以接

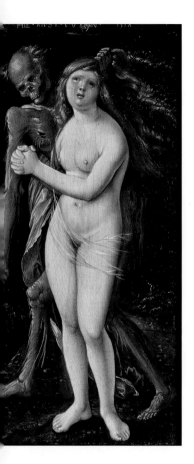

漢斯·巴爾東·格里恩
《死神與少女》
1517 年 蛋彩·畫板 30.3×14.7 公分
瑞士巴塞爾，巴塞爾美術館

弗朗西斯科·海耶茲
《冥想》
1851 年 油彩·畫布 90×70 公分
義大利維洛那，市立現代藝術美術館

下來我們要說的故事，將會依循彼得·格林納威（Peter Greenaway, 1942-）的傑作：《廚師、大盜、他的太太及她的情人》[26] 的電影設定作敘述，就從身為盜賊的丈夫監視著妻子一舉一動，並為她選出收藏贓物裡最珍貴的品項來擺設開始。

這是約翰·亨利希·菲斯利（Johann Heinrich Füssli, 1741-1825）的畫（「菲斯利」在方言是「小腳」的意思），他是出生在蘇黎世的瑞士人，約在胡爾德萊斯·慈運理 [27] 發表他對新教徒宗教改革的《六十七條論綱》[28] 的二百多年後，其版本力道之強勁，可說是與約翰·喀爾文 [29] 在日內瓦發表的《基督教要義》[30] 不遑多讓，也因此成就這座城市隨著歲月洗禮，成了一個格外寬容的地方。阿姆斯特丹在當時的背景環境也有同樣的現象，菲斯利也許是打開潛意識枷鎖的首位藝術家，並讓裡頭隱藏的噩夢和惡魔逃了出來，依隨著喜好掠奪物品，甚至是出現在畫作。當電影裡的大盜威脅妻子，要她以不複雜的方式解釋畫作，彷彿就像這幅畫裡，有個醜惡的男子坐在昏厥的女子腹上，而那愚蠢的情人卻無能為力。

大盜建議妻子仔細看看由喬治·德·拉圖爾（Georges de La Tour, 1593-1652）畫的《抹大拉馬利亞的懺悔》裡頭那冷靜祥和的樸素女眷。這位法國畫家善於運用點燃的燭光，其技巧之精湛，甚至能畫出女子雙瞳裡映照出的人影，而女子手上的骷髏頭也許可以幫助她思考，雖然不及史托斯考夫那幅畫中的骷髏頭那樣有感染力。但是如果她還記得杜勒的學生——漢斯·巴爾東·格里恩（Hans Baldung Grien, 1484-1545）所作的那幅《死神與少女》小型畫作，裡頭是一名女子正在與死神共舞，就會知道愛神與死神之間的距離微乎其微！又或者如海耶茲畫裡陷入沉思的少女，那是 19 世紀一名倫巴底大區的少女正準備參加義大利統一的革命，而對於手裡的十字架或胸前的春光外洩渾然未覺。

情夫臥房

林布蘭
《被擄走的小加尼米德》
1635 年 油彩・畫布 130×117 公分
德國德勒斯登，國家藝術收藏館的古代大
師畫廊

走下樓梯，就會看到大盜妻子的情夫臥房，對他我們所知甚少，但是大盜覺得他很可疑，不外乎是因為他的床舖上頭掛了林布蘭眾多令人好奇的作品的其中一幅《被擄走的小加尼米德》，畫面看來陰鬱又諷刺，是荷蘭式的反襯表現手法。畫裡描述宙斯化身老鷹擄住加尼米德並帶往奧林匹亞，成為眾神的斟酒僕役，畫裡加尼米德是個小男童（其他的藝術家所畫的加尼米德多已達勞動年齡），因此無力反抗，還嚇得尿失禁，同樣的形象在布魯塞爾的市場廣場上也可以看到，它是 1619 年豎立的青銅像，名字則一目了然：「撒尿小童」（Manneken-pis）。

廚師臥房

其實大盜懷疑的不是情夫與妻子有染，而是懷疑情夫也有自己的情夫，而那個人可能是廚師。因為情夫的房間直接通到廚師的房間，而他們可以沿著螺旋狀階梯經過客廳，然後神不知鬼不覺地從通道下去。而其實女主人與情夫和廚師兩人皆有染，因此女主人也有自己的懷疑，她請丈夫在廚師房內掛上一幅與眾不同的畫——《茱蒂絲斬首荷羅芬尼斯》。這幅畫是由一位女畫家阿特米西亞・簡提列斯基[31]所作，她在父親歐拉奇奧（Orazio Lomi Gentileschi, 1563-1639）的工作室裡遭強暴，並指控父親的弟子就是犯案者，兩人於是對簿公堂，最後在素有性別歧視的羅馬獲判勝訴，當時正值巴洛克全盛時期。這便是此幅畫背後故事的第一個告誡，第二個告誡則是畫中呈現的血腥場面，這表示廚師對切肉可是習以為常，絲毫不手軟！那麼，格林納威原本開放式的邪惡循環在這裡有了完美的結束。

阿特米西亞・簡提列斯基
《茱蒂絲斬首荷羅芬尼斯》
約 1625-1630 年
油彩・畫布 162×126 公分
義大利拿坡里，卡波迪蒙特國立美術館

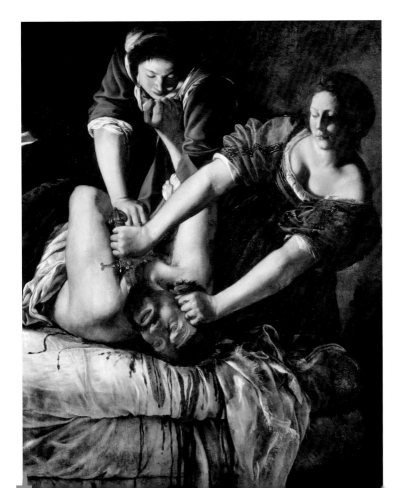

譯註

1　法國國王在凡爾賽宮的一天行程從「起床儀式」開始。分三階段，首先是八點的「小起床儀式」（il Petit Lever），由王室成員依序進房問安。第二階段是由內外科醫生、祕書、執事、負責國王衣裳的專門人員進房問安。第三階段是「大起床儀式」（il Grand Lever），由一百多位貴族進房問安。他們可以目睹國王穿衣、吃早餐，甚至排便。

2　《奧勃洛莫夫》（Oblomov, 1859），俄國小說家岡察洛夫（Ivan Aleksandrovi Gončarov, 1812-1891）的長篇小說，生動地塑造了奧勃洛莫夫這個「多餘人」的形象，「多餘人」指的是俄國小說裡的一批典型人物，都是貴族知識分子，不願合流於令人窒息的生活，又不願有所行動，成為社會多餘的人。

3　馬爾梅松城堡（Château de Malmaison），曾是拿破崙妻子約瑟芬居住的地方，現為博物館。

4　藍花（Blaue Blume），浪漫主義的重要象徵之一。最早是18世紀德國詩人諾瓦利斯在其未完成的詩劇《海因里希·馮·奧弗特丁根》中使用，描寫主角海因里希夢見一朵美麗的藍花，從此念念不忘而四處尋覓。

5　鄂爾文·潘諾夫斯基（Erwin Panofsky, 1892-1968），美國德裔猶太學者、藝術史家，圖像學方法的確立者。

6　希俄斯島（island of Chios），希臘第五大島嶼，位於愛琴海東部，距安納托利亞（Anatolia），今屬土耳其海岸僅7公里。朱斯蒂尼亞尼家族世代統治此島，直至1566年該島為土耳其人征服才逃至羅馬。

7　「皮洛式勝利」（Vittoria di Pirro），意思為代價高昂之勝利，出自皮洛（Pirro，西元前319-272）與羅馬人之間的阿斯庫路姆戰役（Battle of Asculum，西元前279年），皮洛雖然打贏了戰爭，卻士氣大傷，「皮洛式勝利」也就成了代價慘重的勝利的代名詞。

8　文森佐·杰密托（Vincenzo Gemito, 1852-1929），義大利雕塑家、設計師和金匠。

9　路易斯·布紐爾（Luis Buñuel, 1900-1983），西班牙電影導演、電影劇作家、製片人，代表作有《安達魯之犬》（Un Chien Andalou, 1929）、《青樓怨婦》（Belle de jour, 1967），擅長運用超現實主義表現手法。

10　法蘭索瓦·布雪（François Boucher, 1703-1770），法國洛可時期的重要畫家，畫作多為浪漫的、裝飾風格的壁畫，是18世紀法國浮華優雅風格的代表。

11　「法國人病」（Il mal francese）即梅毒，這種性病在歷史上有許多名稱。1495年梅毒在拿坡里爆發，又稱「拿坡里病」，這一年法國查理八世入侵義大利，法軍圍困拿坡里，城內的婦女和妓女被趕出城，遭到法國士兵強暴，梅毒因此迅速感染並傳播，而後法軍傭兵回到家鄉後又到處傳染，故多認為法國為罪魁禍首，因此稱為「法國人病」。

12　龐巴度夫人（Madame de Pompadour, 1721-1764），法國國王路易十五的著名情婦、交際花。

13　塞巴斯蒂安·史托斯考夫（Sebastian Stoskopff, 1597-1657），德國重要的靜物畫家，作品有明顯象徵意義，總是在提醒世人世事無常，隨時可能有變卦。

14　丹尼爾·索霍（Daniel Soreau, 1560-1619），德國巴洛克時期靜物畫家。

15　喬治·布萊恩·布魯梅爾（George Bryan Brummell, 1778-1840），英國攝政時期引領時尚者，也是穿西裝打領帶的始祖，因為在治裝上過於講究，導致晚年窮困潦倒。

16　法國恐怖統治時期（Terreur），又稱雅各賓（Jacobin）專政，法國大革命時1793-1794年間由羅伯斯庇爾領導的雅各賓派統治法國時期的稱呼。在這段時間內，激進共和的雅各賓派在1793年的起義中戰勝了溫和共和的吉倫特派（Girondins），奪取了政權，並將許多有嫌疑的反革命者送上斷頭台，還嚴格限制物價。

17　羅伯斯庇爾（Maximilien François Marie Isidore de Robespierre, 1758-1794），法國大革命時期政治家，是雅各賓派的實際首腦及獨裁者。

18 阿爾弗雷德·德·繆塞（Alfred de Musset, 1810-1857），法國貴族、劇作家、詩人、小說作家，文學上浪漫主義的代表人物之一。

19 李斯特·費倫茨（Liszt Ferenc, 1811-1886），匈牙利作曲家、鋼琴演奏家，浪漫主義音樂的主要代表人物之一。

20 克里斯蒂安·約翰·海因里希·海涅（Christian Johann Heinrich Heine, 1797-1856），德國詩人、新聞工作者、批評家、隨筆作家。

21 亞歷山卓羅·曼佐尼（Alessandro Manzoni, 1785-1873），義大利作家。

22 馬費伊伯爵，即安德烈亞·馬費伊（Andrea Maffei, 1798-1885），義大利詩人和編劇，對義大利 19 世紀的古典文學貢獻良多。

23 卡羅·騰卡（Carlo Tenca, 1816-1883），義大利作家、記者、政治家，起初為馬費伊伯爵夫人沙龍裡的賓客，而後與她譜出一段佳話。

24 貝拉·羅杏（Bella Rosin, 1833-1885），十四歲就成為義大利統一後第一任國王的情婦，雖然後來與之結婚，卻從未被尊為義大利的皇后。

25 公爵夫人麗塔（1837-1914），因為義大利統一後第二任國王的情婦而為人所知，但其實在復興運動時，她也積極呼籲國人對抗奧地利。

26 《廚師、大盜、他的太太及她的情人》（Il cuoco, il ladro, sua moglie e l'amante, 1989）：英國電影導演彼得·格林納威最成功也最爭議的作品。大盜艾爾伯特（Albert）及其爪牙無惡不作，晚上會帶妻子和手下到自己的餐廳吃飯，他粗俗無理，掌控身邊一切，連妻子喬治娜（Georgina）都活在他的暴力陰影下。某次喬治娜受書商麥可（Micheal）吸引，憑藉廚師協助，兩人多次偷情，事情敗露後，麥可死亡，喬治娜因此展開報復。

27 胡爾德萊斯·慈運理（Huldrych Zwingli, 1484-1531），瑞士神學家，深受人文主義影響，以馬丁·路德的宗教改革為原型，但因對聖餐禮儀意見不同，而後自成一派。

28 1523 年慈運理在蘇黎世擬定《六十七條論綱》（Schlussreden），攻擊教皇、聖徒崇拜、善功、禁食、節期、朝聖、修道會、教牧獨身、告解、贖罪券、苦行、煉獄等等。

29 約翰·喀爾文（John Calvin, 1509-1564），法國著名的宗教改革家、神學家、喀爾文派的創始人。

30 《基督教要義》（Institution de la religion chrétienne）是約翰·喀爾文的一本關於新教理論的概論書籍，他聲稱上帝已經對誰誕生以及他們的命運做出決定，沒有人能夠改變其命運。

31 阿特米西亞·簡提列斯基（Artemisia Lomi Gentileschi, 1593-1653），義大利巴洛克時期，卡拉瓦喬畫派的女畫家。因曾遭父親聘請的繪畫家教強暴，在早期有一系列關於女性復仇為主題的畫作。

廚師 臥房
Camera del Cuoco

情夫臥房
Camera dell' Amante

男主臥
Camera del Padro

化妝室
Camerino

衣帽間
Guardar

浴室
Bagno

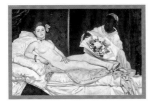

衣帽間
Guardaroba

女主臥
Camera della Signora

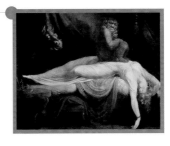

音樂廳
CAMERA DELLA MUSICA

要通往音樂廳，可從與臥房連接並相對稱的樓梯抵達，當然你們也可以從女主人臥房那的內部走廊前往，這條路線會經過前廳上方，男主人先將賓客聚集在這裡，好讓女主人得以在演奏會前能盛裝打扮，然後再如耶穌顯靈般出場。這種情況會發生在女主人偶有任性，厭倦到大門口迎接賓客時。

抵達音樂廳還有另外兩個出入口，事實上是為了盛會結束後，考量賓客因為苦於飢餓，只想盡快投入自助式餐點的懷抱而大批地快速湧出所設置，也就是畫廊的兩扇旋轉門，就在王室貴族肖像畫的對面；其旋轉門形狀的靈感來源，相信你們一定看得出來，它是從布雷拉國家藝術圖書館的泰蕾莎大廳中，美侖美奐的旋轉門所得到的啟發。

在偌大的牆壁，你們會看見一座小風琴，它有三層手鍵盤，並附有簧管以及底部的十六個腳鍵盤，而兩側的窄面，如同建築門口守護的中國石獅一般，各有一架大鋼琴，一架是琴音含蓄的貝森朵夫（Bosendorfer）鋼琴廠製造，另一架琴音較清脆，由製琴師切薩雷‧阿烏古斯多‧塔隆內（Cesare Augusto Tallone）五十年前所製造。必要時，這兩種樂器會擺在

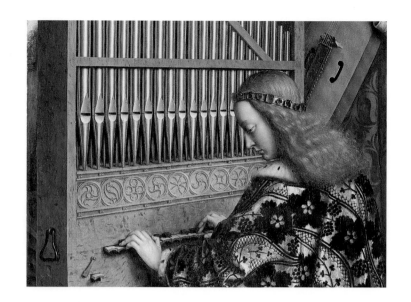

揚·范·艾克
《根特多聯祭壇畫》局部
1433 年 油彩·畫布 350×450 公分
（展開尺寸）
比利時根特，聖巴夫主教座堂

一起，近到兩者琴身的弧線配合得天衣無縫，那麼協奏曲的鋼琴縮編譜與管弦樂團的樂譜，兩相組合的效果就會非常悅耳！此外，沿著牆壁你們還會看到兩台威尼斯的羽管鍵琴，一台是德國製造，音量相對較小的擊弦古鋼琴，另一台則有兩層手鍵盤，由洛克斯（Rückers）出廠的大鍵琴。

　　為什麼一座住宅式博物館會需要一間音樂廳呢？因為《繪畫就如音樂》（La peinture est comme la musique），法國超現實主義畫家弗朗西斯·畢卡比亞（Francis Picabia, 1879-1953）有一幅美麗的水彩畫標題這麼寫。康丁斯基[1]也一樣，他將自己的許多畫作如音樂作品般命題，如《結構》（Composizione）和《即興》（Improvvisazione），其實，同樣的問題不是只有近代的現代主義才發現。

　　早在 1667 年，安德烈·菲利比安[2]在法國皇家繪畫暨雕刻學院的會議前言就提到：「普桑[3]認為『若是不同的聲音沒有達到正確的和弦，那耳朵對音樂就不會感到陶醉，繪畫也是一樣的道理，若是色彩沒有達到美麗的融合，所有的和諧沒有取得一致，那麼視覺就不會對繪畫感到愉快和滿意』。」

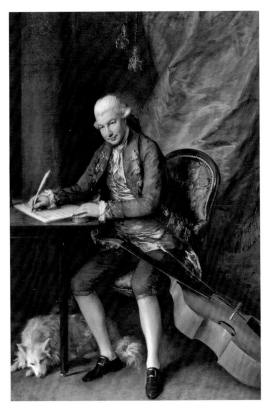

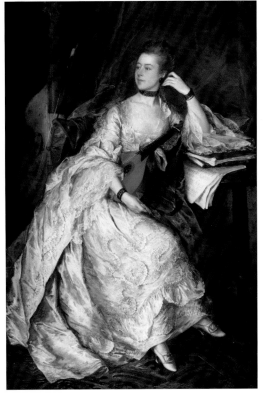

如果沒有把老是籠罩在愁雲慘霧的阿爾比昂島 [4] 上，因漢諾威家族 [5] 坐上王位後，由他們所支持的氣勢威猛的音樂革命，與蓬勃發展的英國繪畫拉上關係，那接下來要說的這一切，恐怕令人費解。喬治一世（Giorgio I）於 1714 年 8 月 1 日加冕，但身為宮廷樂長的蓋歐格・弗里德里希・韓德爾（Georg Friedrich Händel）早已搬到倫敦三年，他與 J.S. 巴哈（Johann Sebastian Bach）齊名，但作品偏向戲劇且較世俗，曾以創作義大利歌劇《里納爾多》（*Rinaldo*, 1711）而獲得讚譽。他雖然跟 J.S. 巴哈同時代，但在性事上面卻與有多位子女的 J.S. 巴哈截然相反，J.S. 巴哈是為普魯士王腓特烈二世（Federico II）創作《音樂的奉獻》（*Offerta Musicale*, BWV 1079）的大師。我常常覺得韓德爾其實是效忠漢諾威王朝的某種間諜，要不然是誰為他付了到羅馬的昂貴旅費，讓他可以向阿爾坎傑羅・科雷利學習所費不貲的歌劇知識呢？

向庚斯博羅致敬

托馬斯・庚斯博羅
《卡爾・弗里德里希・阿貝爾》
約 1777 年 油彩・畫布 225.4×151.1 公分
美國加利福尼亞州聖馬利諾，亨廷頓圖書館暨藝術畫廊

托馬斯・庚斯博羅
《安妮・福特》
1760 年 油彩・畫布 197.2×134.9 公分
美國俄亥俄州辛辛那提，辛辛那提藝術博物館

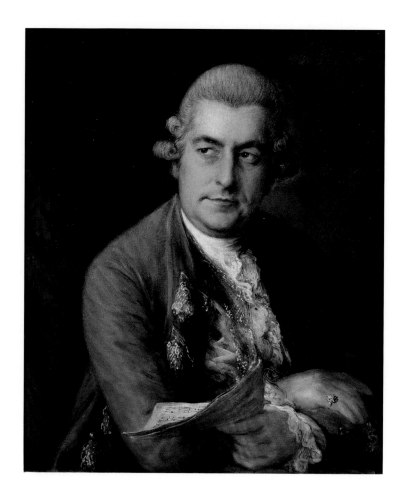

托馬斯‧庚斯博羅
《J.C. 巴哈的肖像》
1776 年 油彩‧畫布 75.5×62 公分
義大利波隆納，國際音樂博物館和圖書館

韓德爾在義大利羅馬和佛羅倫斯獲得成功後，接著便為英國王位繼承人服務，並在倫敦出席喬治一世的加冕大典。

德國總是給人過於嚴肅之感，而音樂則是它最佳的親善大使。而且，它事實上還帶給英國新生命，因為先前奧利佛‧克倫威爾[6] 曾禁止戲劇活動。此外，當時歐洲宮廷也有一個問題，修士杜博（Jean-Baptiste Dubos）於 1719 年發表了《詩與繪畫的批判性反思》（*Réflexions critiques sur la poésie et la peinture*），裡頭引述畫家歐拉奇奧‧洛米‧簡提列斯基的話：「不能讓人感動的，就不能稱作藝術」，因此，人們的感覺開始改變，而韓德爾歷經成功和放蕩的生活後，1759 年在管風琴的奏樂中，莊嚴地下葬於教堂裡。約 1760 年，從德國移居到大不列顛的卡爾‧弗里德里

希·阿貝爾[7]，受到請託對 J.S. 巴哈排行第十一的兒子 J.C. 巴哈（Johann Christian Bach）伸出援手，J.C. 巴哈曾擔任過米蘭大教堂的首席管風琴手。這兩人將音樂會發展成一筆生意，他們把兩人的名字放入音樂節目表上，並將門票以定期票的方式發售，這在當時可謂是首例。

　　卡爾·弗里德里希·阿貝爾出生於克滕（Köthen），他是克利斯第安·斐迪南·阿貝爾（Christian Ferdinand Abel，1682-1731）之子，一開始在克滕是擔任 J.S. 巴哈的首席大提琴手，而 J.C. 巴哈最先是由在柏林的哥哥 C.P.E. 巴哈（Carl Philipp Emanuel Bach）調教，C.P.E. 巴哈在轉行進入音樂界前，曾研讀過法律，並發明了「敏感的音樂」（empfindliche Musik）理論，也就是感傷的音樂，

托馬斯·庚斯博羅
《裴斯托·斐南多·田度齊手持樂譜肖像畫》
約 1773-1775 年
油彩·畫布 76.6×64 公分
私人收藏

可說是繼承了父親的神祕感。1770 年去勢男高音裘斯托‧斐南多‧田度齊（Giusto Fernando Tenducci）來到倫敦，他曾教授莫札特歌唱，大半生涯都待在倫敦工作，其演出大受好評的代表作是克里斯托夫‧維利巴爾德‧格魯克（Christoph Willibald Gluck, 1714-1787）的《奧菲歐與尤麗狄茜》（*Orfeo ed Euridice*），卡薩諾瓦認為這齣歌劇讓整個倫敦認識了他。裘斯托後來娶妻，生了兩個兒

拉斐爾
《聖‧塞西莉亞的狂喜》
約 1514-1515 年 畫板移轉至油彩‧畫布
238×50 公分
義大利波隆納，波隆納國家畫廊

子，那麼，也許這位男高音並非真的是閹人歌手。總之，英國經歷了韓德爾推出的那些抒情緩慢的詠嘆調歌劇所帶來一連串的傷感與悲傷，而這也是我們選擇庚斯博羅的繪畫的緣由之一。

　　音樂廳裡，有一小組非擺不可的傑作：先是拉斐爾的《聖·塞西莉亞的狂喜》，她是音樂的守護神，這幅畫充分地解釋了由天使歌頌的聖樂較塵世彈奏的聖樂來得真切，畢竟俗世的樂器終會腐蝕。另一幅則是小漢斯·霍爾拜因高超技術的《使節》肖像畫，裡頭有著名的失真骷髏頭圖像，還有代表科學儀器、數學和音樂的物品。而這幅畫裡西敏寺的「柯斯馬蒂路面」[8] 又有什麼含意呢？另外畫裡也闡釋了中世紀大學裡的四個學科：數學、幾何（包括現代的投影技術）、天文和音樂，而音樂是四藝裡的首選。

　　接著，是我毫不猶豫，非擺上不可的《聽覺》，選自老揚·布勒哲爾五感的組畫之一，畫裡是表示「聽覺」的房間，房裡充斥著代表節拍，也就是旋律的儀器。而我斗膽將這幅畫與讓-奧諾雷·弗拉戈納爾的另一幅畫《彈琴的女孩》組合，畫裡的女孩

小漢斯·霍爾拜因
《使節》
1533 年 油彩·畫布 207×209.5 公分
英國倫敦，國家畫廊

看似第一次彈琴，彷彿實現了夢想，並向一旁的年輕男子請益，
而那是貓咪永遠也不知道該怎麼解釋給她聽的。於是我們就從
法蘭索瓦‧庫普蘭[9]和讓－菲利普‧拉莫[10]這兩人掀開法國音樂
的篇章。法國的音樂發展進程與下列國家恰恰相反：義大利－
德國－英國。他們的音樂優雅、知性、注重物質多於精神，然而
這也是宮廷必備的，正如同伏爾泰敘述的故事裡，總帶有無可
避免的惆悵感一般。

　　因此我們就能了解讓－雅克‧盧梭為了現代化而寫了一篇
複雜的音樂論文[11]，而他那不走運的朋友德尼‧狄德羅出於喜
好，便將他的美學理論作為自己的諷刺著作《拉莫的姪兒》[12]的

立論基礎。而這就是我為何要安排這幅美麗，但可能毫無意義
的《龐巴度侯爵夫人的肖像》在這裡。這幅畫是由擅長肖像畫
的莫里斯‧康坦‧德‧拉圖爾（Mauricen Quentin de La Tour, 1704-
1788）所作。龐巴度夫人四十二歲時，死於肺結核，在這之前她
無疑是法國宮廷的最佳女主角，當時的國王路易十五為她神魂
顛倒，儘管她還很年輕，更別提她已經是有夫之婦！路易十五封
她為侯爵夫人，然而宮廷裡的人看不起她的地位，尤其是她並
非出身貴族。

　　她還在凡爾賽宮鹿園的寢宮裡過起自己輕快的田園生活，
在那裡她甚至擔任起一個超越道德尺度的角色，如同路易十四

莫里斯‧康坦‧德‧拉圖爾
《龐巴度侯爵夫人的肖像》
約 1748-1755 年 藍灰色畫紙‧粉彩 / 水彩
177×130 公分
法國巴黎，羅浮宮

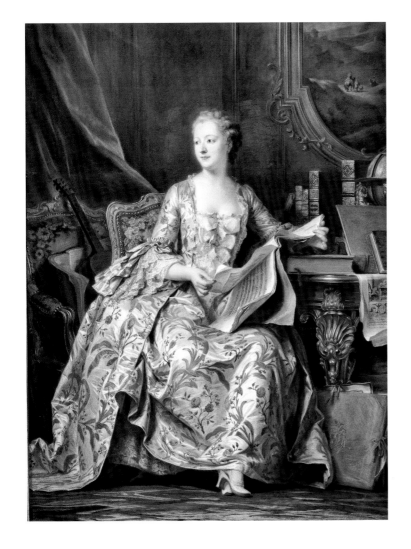

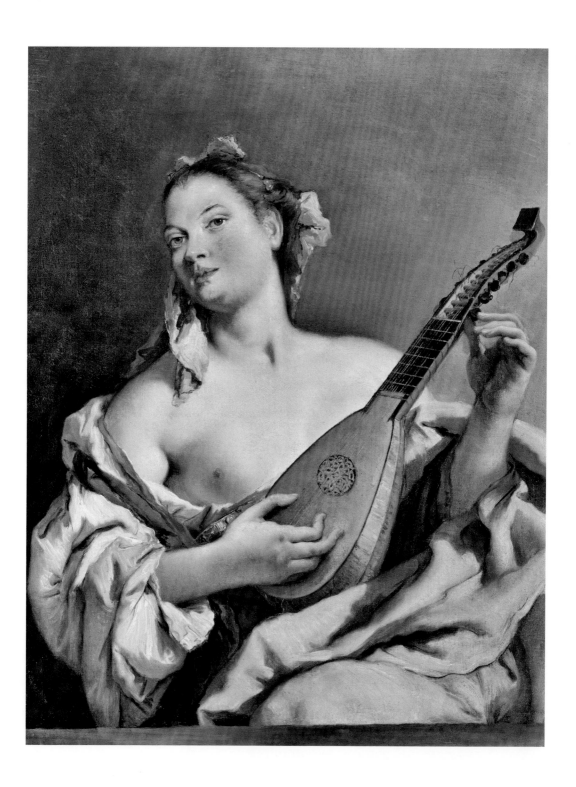

時代的曼特儂女侯爵[13]一樣，她為自己的愛人路易十五物色更年輕的肉體，包含先前你們已經看過的瑪麗－露薏絲·奧·墨爾菲。

　　音樂與繪畫兩者能相得益彰，共同蓬勃發展的這種關係，同樣在威尼斯發生：畫家方面有弗朗西斯科·瓜爾迪、喬凡尼·巴蒂斯塔·提埃波羅[14]，或者應該說成是瓜爾迪家族和提埃波羅家族；而音樂家方面有喬凡尼·雷葛倫齊[15]、托馬索·阿爾比諾尼、安東尼奧·盧奇奧·韋瓦第。與法國不同的，是威尼斯那揮之不去的情色元素，看畫中女子半裸著酥胸愉快的樣子，跟英國的繪畫比起來，更具神祕感與曖昧。

　　這名提埃波羅家族的年輕威尼斯女子，可能正在練習詮釋《多種樂器的協奏曲》(concerto per molti istromenti)裡曼陀林部分

喬凡尼·巴蒂斯塔·提埃波羅
《彈曼陀林的女子》
1755-1760 年 油彩·畫布 93.7×75 公分
美國底特律，底特律美術館

喬凡尼·巴蒂斯塔·提埃波羅
《里納爾多和阿姚米達》
1753 年 油彩·畫布 105×143 公分
德國符茲堡，國家畫廊

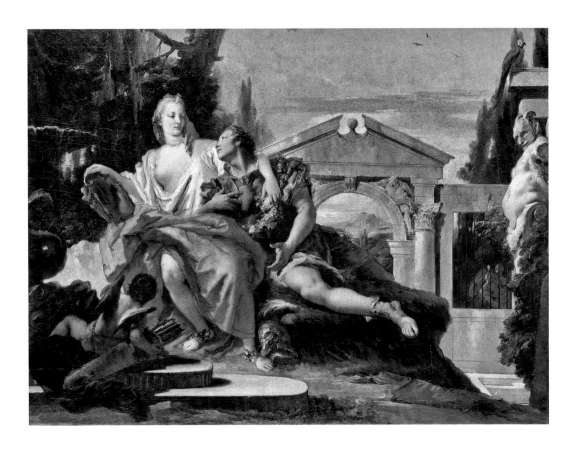

的 C 大調，那是「紅髮神父」韋瓦第的作品，而該作品是由他所帶領的女子管弦樂團來演出。當時威尼斯對女性的規定已經較嚴格，所以女士必須張開雙腿才能將奧維爾琴夾住的不便，引起了廣大的討論，那時可還沒有大提琴，更不會有尾釘來支撐琴體。於是我們發現那時的音樂有個有趣的感染迴路：巴哈從韋瓦第的作品發現了柔和的旋律，然後巴哈的兒子又將這樣的影響傳給胞弟，讓他可以帶到受過韓德爾薰陶的英國，而韓德爾又曾經向科雷利請益過。這一切彷彿像發生在劇院歌手的魔法世界裡，如同歌劇裡頭里納爾多和阿娥米達凱旋歸來那一幕，剛好處於民間節慶與永恆的狂歡節之間。這是義大利需要發展音樂的時候了，雖然在文藝復興時，義大利曾經叱吒繪畫與文學兩方面，但在這個領域上，算是起頭晚的國家。

　　不容置喙，中世紀音樂發展的中心在北邊，在法蘭寇內·科隆 [16] 制定的眾多音樂規則中，他釋放了歌曲組合裡由葛利果聖歌（Gregoriano）嚴格要求的揚音，接棒改良的，是曾在索邦學院 [17] 就讀的菲利普·德維特里 [18] 和培卓斯·德·庫魯斯 [19]，最後紀堯姆·德·馬肖 [20] 將前人的努力發揚光大，成為這場音樂和文學革命裡最偉大的詮釋者。因此我們可以理解，為何在一個多世紀後，埃爾科萊一世·艾斯特（Ercole I d'Este）會聘請暱稱「德人亞力果」（Arrigo）的海因里希·伊薩克（Heinrich Isaac）改革他的唱詩班，海因里希曾在佛羅倫斯「偉大的羅倫佐」宮廷裡當過風琴手，在梅迪奇死後，又到羅馬皇帝馬克西米利安一世的宮廷裡當宮廷樂師取悅他的雙耳。和他一起效命的，還有許多來自法蘭克－勃艮第樂派（scuola franco-borgognona）和佛萊明樂派（fiamminga）的傑出人物，最出類拔萃的當屬若斯坎·德普雷（Josquin Desprez）（若斯坎〔Josquin〕是法文，義大利文則是焦阿基諾修道院的焦阿基諾〔Gioacchino〕），他挾帶法國－佛萊明的音樂來影響義大利的樂風，就如田園畫風的羅希爾·范德魏登（又稱「牧場的羅傑爾」〔法文：Roger de la Pasture，義大利文：Ruggero dei Pascoli〕），也是這樣影響了義大利的畫壇。

　　縱使義大利在繪畫上獨占鰲頭，但在音樂上的進展卻有如

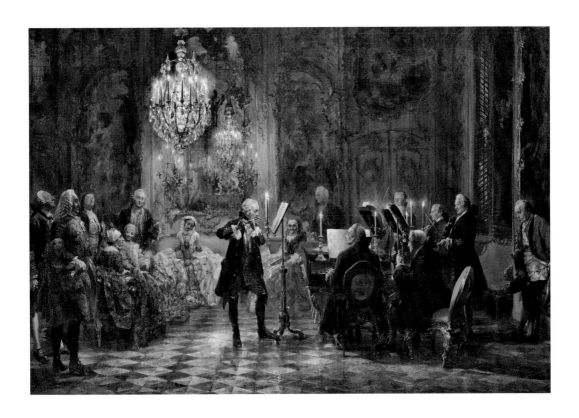

阿道夫·馮·門采爾
《腓特烈大帝在無憂宮的長笛演奏會》
1852 年 油彩·畫布 142×205 公分
德國柏林·國家美術館
（頁 343 為局部）

蝸行，還是到了費蘭特一世·貢扎加（Ferrante Gonzaga）時才又有長進。費蘭特一世是神聖羅馬帝國皇帝查理五世的最高統帥，他從西西里島帶回了歌聲潔淨、年輕的宮廷歌手奧蘭多·德·拉絮斯（Orlande de Lassus），之後奧蘭多揮別歌唱生涯，在義大利轉型為卓越的音樂家，也就是世人熟知的奧蘭多·德·拉索。不過，義大利在樂器發明上，有其優越的技術，相對於之後你們會讀到的〈花園、教堂〉篇章中，馬提亞斯·格呂內華德畫裡的樂器時就會恍然大悟，在拉斐爾《聖·塞西莉亞的狂喜》中出現的樂器有多麼「時尚」！從聽眾的角度思考，脆弱的手持中提琴（北歐則慣稱「布拉茨」〔Bratz〕）演變成堅固的小提琴其實很合理，這就像從 50 年代的老唱機轉為 20 世紀的 Hi-Fi 音響。小提琴是由16 世紀 50 年代位於克里蒙納（Cremona）的安德烈·阿瑪蒂[21] 製作，此舉動搖了當時聲樂地位的平衡。小提琴的琴聲極其宏亮，起初是為跳舞的人伴奏而作，但法國國王亨利二世隨即買下，

卡拉瓦喬
《彈魯特琴的男子》
約 1596 年 油彩‧畫布 94×119 公分
俄羅斯聖彼得堡，艾米塔吉博物館

應用到他的宴會上。特倫托會議 [22] 之後，社會秩序與審美文化徹底重整，一切皆以會議決議為主。而喬瓦尼‧皮耶路易吉‧達‧帕萊斯特里納 [23] 則成了第一個結合葛利果聖歌和新式音樂的人。

　　義大利在發展音樂上開始大有斬獲後，因此忽略了文學上的成就，而以描述教條的宗教畫的地位又再度受到重視，且音樂贏得自由發展，促進了反映義大利民族本性的音樂劇（melodramma）得以誕生。1607 年，克勞迪奧‧蒙特威爾第 [24] 在曼多瓦的宮廷裡，真的就是在宮殿，那時還沒有歌劇院，發表了第一部歌劇《奧菲歐》（L' Orfeo），奧菲歐是卡麗歐佩（Calliope）與阿波羅（Apollo）的兒子，兩者分別代表了詩歌與美麗；當時羅馬教皇烏爾巴諾八世是巴洛克主義生活的創建者，普桑在他的宮廷中耳濡目染，受到啟迪後，於 1650 年也畫了一幅關於奧菲歐的畫。以上的故事，我是透過卡拉瓦喬為侯爵溫森佐‧朱斯蒂尼亞尼所畫的《彈魯特琴的男子》而得知，它可說是這些樂器繪畫的最完美代表，這幅畫是侯爵為了與樞機主教德爾‧蒙特互別

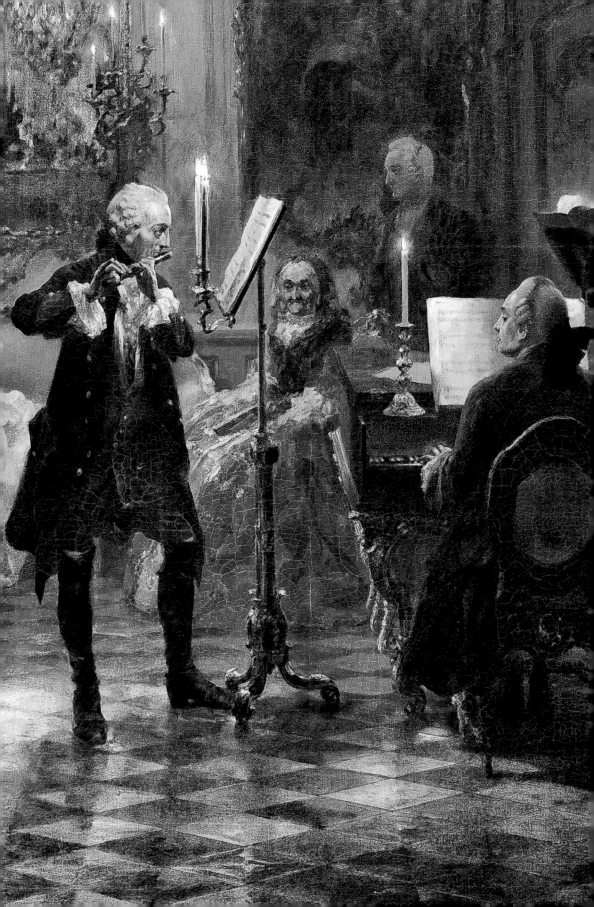

苗頭而委託，與他買下卡拉瓦喬第一幅畫的目的相同，這幅與演奏會同在一邊的畫，是為了他的音樂廳將舉辦的演奏會而準備。

　　來到音樂廳參觀行程的尾聲，我們用一幅富有復古氣氛的小幅畫作作結，這是由阿道夫・馮・門采爾[25]在1852年為了紀念普魯士王腓特烈二世而作，德國要統一時，需要以腓特烈二世的事蹟作精神號召，故也稱他為「腓特烈大帝」。

　　腓特烈二世是個熱愛文藝的人，喜愛法語更勝德語，甚至曾重金禮遇伏爾泰，但在音樂的語言上，他骨子裡還是日耳曼的血統。也是他出難題給巴哈即興創作出《音樂的奉獻》，這首曲子是對位法音樂中的傑作，在一連串的賦格曲和卡農之後，以低音連奏三重奏、小提琴和長笛演奏作結，裡頭的長笛到今日都還可以去波茨坦的無憂宮城堡中欣賞。這位軍事天才的國王，同時也是技巧高明的長笛手，在某場戰爭之後，創立了義務教育並引進馬鈴薯來栽種，並做了好幾首長笛的樂曲。

　　到這裡，我們這座住宅式博物館的室內參觀已經結束……

　　你們不妨到外頭的花園轉一圈，活動活動筋骨，午茶時間我們會依節令供應不同的點心：天氣寒冷時，會有熱巧克力、熱波特酒、錫蘭紅茶；夏天則改為皮埃蒙特薄荷冰茶、西西里杏仁鮮奶、洛神花茶。咖啡則是四季皆有提供。

譯註

1　康丁斯基（Kandinskij, 1866-1944），俄羅斯畫家和美術理論家，為抽象藝術的先驅。

2　安德烈·菲利比安（André Félibien, 1619-1695），路易十四的史官，曾編過《法國藝術編年史》。

3　尼古拉·普桑（Nicolas Poussin, 1594-1665），17 世紀法國巴洛克時期最偉大的畫家。

4　阿爾比昂島（Albione），大不列顛島的古稱，也是該島已知最古老的名稱，至今仍然作為該島的一個雅稱使用。

5　漢諾威家族（la famiglia degli Hannover）是在 1714-1801 年大不列顛及愛爾蘭聯合王國成立期間統治大不列顛的德國王朝，並從那時一直到維多利亞女王（Victoria del Reino Unido, 1819-1901 ）去世後，其長子愛德華（Eduardo VII, 1841-1910）繼位，因愛德華冠父姓，漢諾威王朝在英、印等地的統治正式結束。

6　奧利佛·克倫威爾（Oliver Cromwell, 1599-1658），英國軍人，政治、宗教領袖，曾短暫推翻英國君主制，以「護國公」（Lord Protecer）名義統治英國。

7　卡爾·弗里德里希·阿貝爾（Karl Friedrich Abel, 1723-1787），德國古典主義作曲家，維奧爾琴（viola da gamba）演奏家，擅長管弦樂、室內樂、鍵盤樂、歌劇。

8　「柯斯馬蒂路面」（pavimenti cosmateschi），13 世紀盛行於羅馬的裝飾藝術，用彩色玻璃與大理石鑲嵌作品。西敏寺的「柯斯馬蒂路面」使用八萬塊彩色玻璃和斑岩，在大理石地面上拼嵌出精美的中世紀風格的馬賽克圖案。

9　法蘭索瓦·庫普蘭（François Couperin, 1688-1733），法國巴洛克時期著名作曲家，也是最偉大的羽管鍵琴音樂家，有「法國鍵盤音樂之父」的稱譽。

10　讓-菲利普·拉莫（Jean-Philippe Rameau, 1683-1764），法國偉大的巴洛克時期作曲家、音樂理論家。

11　1749 年盧梭曾參與為狄德羅《百科全書》音樂和經濟學方面的寫稿。

12　《拉莫的姪兒》（Le neveu de Rameau, 1762-1773），狄德羅所寫的虛構式哲學對話，又名《第二種諷刺》（La Satire seconde）。

13　曼特儂女侯爵（marquise de Maintenon, 1635-1719），路易十四的第二任妻子。

14　喬凡尼·巴蒂斯塔·提埃波羅（Giovanni Battista Tiepolo, 1696-1770），義大利著名壁畫家，屬於早期的洛可可風格，他繼承了巴洛克藝術的傳統，開創了天頂畫的開闊視野。

15　喬凡尼·雷葛倫齊（Giovanni Legrenzi, 1626-1690），義大利巴洛克時期威尼斯作曲家與管風琴手。

16　法蘭寇內·科隆（Francone da Colonia，13 世紀中葉），德國的音樂理論家和作曲家。

17　索邦學院（Sorbona），為巴黎大學前身。

18　菲利普·德維特里（Philippe de Vitry, 1291-1361），法國作曲家、音樂理論家和詩人。

19　培卓斯·德·庫魯斯（Petrus de Cruce, 1291-1361），法國作曲家。

20　紀堯姆·德·馬肖（Guillaume de Machaut, 1300-1377），法國中世紀作曲家、詩人。

21　安德烈·阿瑪蒂（Andrea Amati, 1505-1577），第一位提琴製作大師，被公認為小提琴之父。

22　特倫托會議（il Concilio di Trento, 1545-1563），羅馬教廷為了對抗「宗教改革」和鞏固天主教勢力，而在義大利北部特倫托召開的大公會議。會議中，教廷強烈護衛拉丁文歌詞，堅決反對音樂上的革新。

23　喬瓦尼·皮耶路易吉·達·帕萊斯特里納（Giovanni Pierluigi da Palestrina, 1525-1594），義大利文藝復興後期作曲家，也是十六世紀羅馬樂派的代表音樂家。

24　克勞迪奧·蒙特威爾第（Claudio Giovanni Antonio Monteverdi, 1567-1643），義大利作曲家、製琴師。

25　阿道夫·馮·門采爾（Adolph von Menzel, 1815-1905），德國油畫家、版畫家和插畫家。

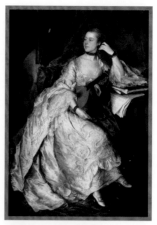

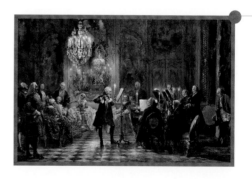

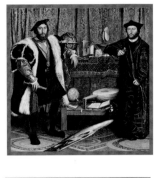

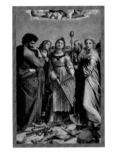

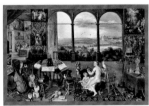

音樂廳
Camera della
Musica

教堂與花園
LA CHIESA E IL GIARDINO

自花園往下綜觀全景，視線越過草坪以及與之相對的杜鵑花叢，你們會看見一座新哥德式的鐘樓，它從古老的歐洲七葉樹林中拔地而起，有些部分則讓春天肆意奔放的灌木花叢摻夾著冬日幽香的臘梅遮蔽，臘梅花的鵝黃與茶花的粉紅互相輝映。沿著一條兩旁有護欄，取溪流中的鵝卵石直立鋪設而成的步道走去，夏日暴雨時，這樣的設計能幫助快速排水，步道通至攀緣著玫瑰的花園，玫瑰依附的鑄鐵花架經過細心照料，從那裡可以前往有著科林斯柱式的小禮拜堂，那裡可是許多 18 世紀的園丁喜愛的地方，不過在這裡因為蓋了一間小溫室，所以是關閉的。裡頭的光線不會過於強烈，但足以在寒冷季節為柑橘類保溫，炎炎夏季時，會有能夠遮蔭的層疊花朵，像是倒掛金鐘或其同科的種類。

這樣的氣候適合出現在讓－奧諾雷・弗拉戈納爾的一幅畫裡，我在此也無須多作評論，因為不論是怎樣的正人君子，在那樣令人魅惑的光線以及春意盎然的情境下，都不免希望自己就是那位能窺得腿間春光的仁兄。畫作繪於 1767 年，時值龐巴度夫人過世後三年，畫中女子的穿著與法蘭索瓦・布雪所繪的《龐巴度夫人》相仿，而在原本偷窺的貴族男子

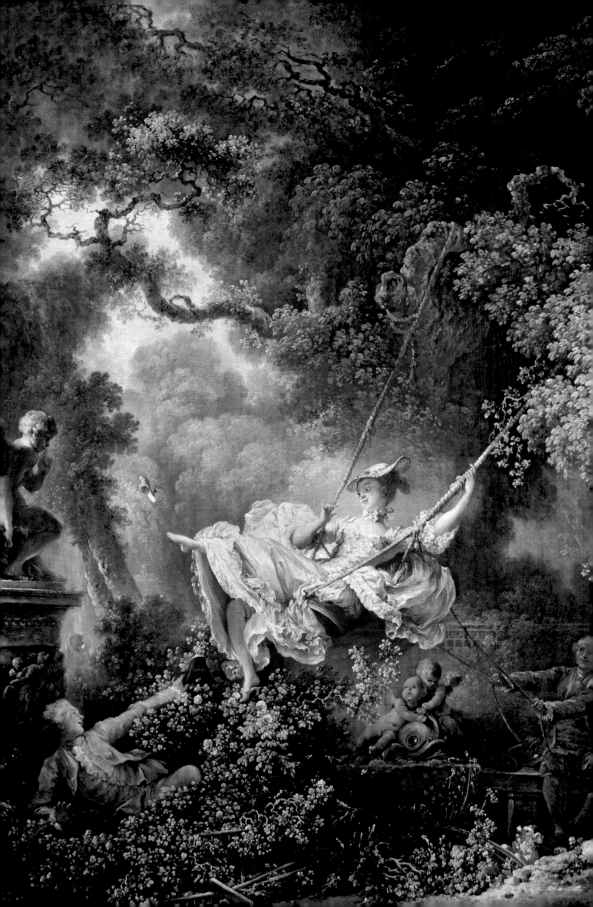

位置上，則是一隻小狗，龐巴度夫人所坐的織物躺椅則是《金髮宮女，瑪麗－露薏絲·奧·墨爾菲的肖像》（參見頁302）裡頭的那張，你們是不是覺得有些顛覆道德呢？

讓－奧諾雷·弗拉戈納爾
《鞦韆春光》
1767 年 油彩·畫布 81×64 公分
英國倫敦，華勒斯典藏館

法蘭索瓦·布雪
《龐巴度夫人》
1756 年 油彩·畫布 201×157 公分
德國慕尼黑，巴伐利亞國家畫廊的古典繪畫陳列館

　　現在我們來到參觀博物館的最後一關，一進入新哥德式的小教堂，你們將馬上感受到截然不同的氣氛，單就這一點，我會建議你們選一天特別的日子，專程來拜訪這座小教堂。在這裡，我們展出兩幅宗教相關的畫作，這是博物館所有收藏中，主題唯二真正關於宗教崇拜的畫作，而身處畫作前方，靜默、專注或虔誠是最合宜的舉止。從側門則可以進入禮拜堂，你會立即被喬托所創作的巨幅《耶穌十字架苦刑像》所震懾，這是在兩百人議會統治佛羅倫斯最後十年的初期，他為該市的新聖母大殿所設計。當時喬托才剛完成阿西西大殿的溼壁畫組畫，但那裡的工作團隊是否是羅馬人還有待商榷，其中也有他的學生皮耶特羅・卡瓦利尼[1]，喬托頭一遭在這批組畫中應用了對現實生活的感觸、苦痛與讚揚（他的作品很容易辨識，這逃不過眼尖的人的眼皮），同時也展現了超脫拜占庭藝術的品味：這是義大利視覺藝術史上，首次出現以眼淚與牙齒表達悲痛的作品！

　　於是喬托為阿西西的方濟各會服務完後，來到佛羅倫斯為多明尼各會工作，這兩個修會的傳道者都在經歷卡特里派[2]的衝突後，徹底改變了對耶穌基督的信仰。在這裡，耶穌是真實的，是肉身的，他也會感到痛苦。從「光榮的基督君王」（Christus Triumphans）轉變成「受苦的耶穌基督」（Christus Patiens）或「痛苦的耶穌基督」（Christus Dolens）的歷程，變成了繪畫上耶穌形象必須遵從的基本語言，而喬托所畫的耶穌是真的死去了，看看那死灰般的色調就可得知，而他的鮮血則救贖了我們死亡的頭骨。

　　繪畫裡的義大利風格於焉而生，就像在這不久之後，文學裡的義大利文也隨著但丁而誕生。自此，再也不是佩脫拉克不時抱怨的「美麗」主導藝術，因為不美，讓畫更具表達的力量。

　　若你們往後看，就會發現不同於喬托的北方式表達手法，令人難以置信的大作《伊森海姆祭壇畫》，由馬提亞斯・格呂內華德所畫。祭壇畫展開的時候，宛如一尊尊日耳曼哥德式晚期的典型雕塑，「全能的天父」在正中央，留著一把花白的鬍鬚，然後令人目不暇給的精緻木雕藝術，恐怕奧爾蒂塞伊[3]的木雕工匠怎樣也無法勝出。而當祭壇畫闔上時，則展現了信仰的奇蹟。

「這個地方似乎遭受了地震和惡魔的肆虐,隱修處的四面牆壁幾近頹圮,彷彿地震和惡魔是以匍匐的野獸姿態穿透了牆面……」「亞歷山德里亞的亞他那修」[4]如此形容著他的朋友——修士聖‧安東尼奧[5]對抗惡魔的戰役。約千餘年後,格呂內華德在《伊森海姆祭壇畫》的背面描述了一樣的故事,其繪畫的複雜程度,可謂是「北歐的西斯汀禮拜堂」,而這般結合了虛構的瘋狂與魔鬼的萊茵河左岸文化,就這麼一直延續到今日。

(右頁上圖)祭壇畫左翼上畫著聖‧安東尼奧正對著另一名隱修士聖‧保羅說話,自畫中棕櫚樹的模樣,可以想見這位德國畫家從未見過熱帶的南方風貌。兩人雖身處崎嶇險惡的景觀中,但裡頭的小鹿則象徵了祥和的氣氛。再看祭壇畫的右翼,房屋因地震倒塌,而群魔在空中飛舞著,聖‧安東尼奧遭惡魔拖拉在地。各種邪惡的走獸飛禽、犰狳身河馬頭的荒誕混合體,都有著不可思議的犄角和大獠牙,這些怪物在中世紀晚期的想像中並非不存在,只是它們還沒被發現。而左下方還有個渾身長滿膿包的侏儒,身上的穿著是羅馬自文藝復興以來的中世紀裝扮,想必他遭遇過戰爭與瘟疫,相信這樣的人物你們在德國鄰近的荷蘭畫家——希羅尼穆斯‧波希的畫作中也曾見過。

(右頁中圖)外部正面的祭壇畫,《耶穌釘刑圖》中的耶穌已然死去,他是如此了無生氣,彷彿受過已傳染到歐洲的梅毒膿皰荼毒。杜勒也曾在一幅小型的版畫描述過歐洲剛傳入梅毒的情景。「施洗者」[6]手指耶穌的姿態代表著教育的寓意,而聖母則昏厥在使徒約翰[7]的雙臂中,而她那哥德式的姿態宛如探戈的舞步,畫裡的肢體動作讓人憐憫之情油然而生。而將現實主義展現到極致的,是用鐵鍊懸掛的牌子上頭貼著寫有「INRI」[8]的紙張,再明確不過的哥德式風格。十字架本身與先前他人所畫的十字架全然不同,只有在安托內羅‧達‧梅西那和格呂內華德的那些佛萊明畫家朋友中的作品可以找到類似的十字架。下方神祕的羔羊是將近一個世紀前,范‧艾克兄弟為根特的大教堂作畫時,與油畫一起誕生的[9]。右邊的條板畫是修士聖‧安東尼奧與作勢要破窗而入的惡魔,這還不是祭壇畫中唯一的魔鬼,祭壇畫的

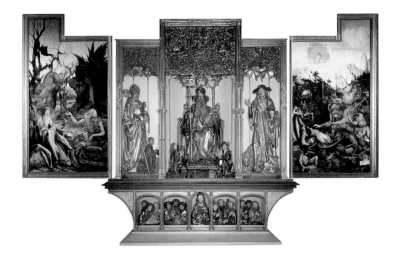

上圖

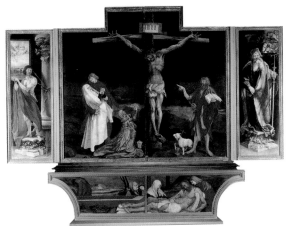

中圖

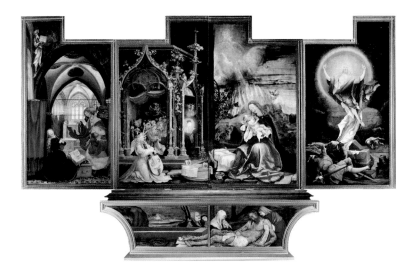

下圖

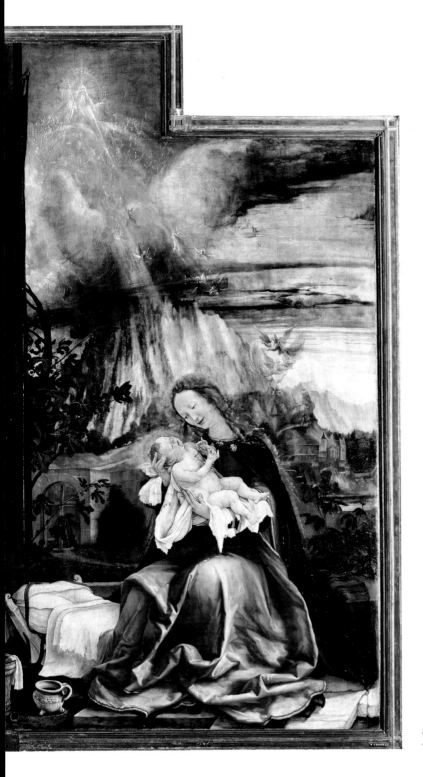

《伊森海姆祭壇畫》下圖之
《基督誕生的諭示畫》

1

2

1《伊森海姆祭壇畫》中圖之
　《耶穌釘刑圖》局部

2《伊森海姆祭壇畫》中圖之
　《耶穌釘刑圖》右側條板畫局部

3《伊森海姆祭壇畫》中圖之
　《耶穌釘刑圖》下部之《哀悼基督之死》局部

4《伊森海姆祭壇畫》上圖之
　《聖・安東尼奧的誘惑》局部
　（頁 362-363 亦為局部）

3

4

背面條板畫《聖‧安東尼奧的誘惑》（參見頁
355 上圖右翼）就有許多魔鬼，而馬克斯‧恩
斯特 [10] 也將這些魔鬼帶到他超現實主義的繪
畫裡。這幅祭壇畫的思維是極端哥德式的，
裡頭的樂器比起同時期拉斐爾的《聖‧塞西
莉亞的狂喜》（1514-1515）的樂器，可以說更加
落伍。不過《伊森海姆祭壇畫》作品整體就
是要宣揚信仰，是為了教育人民，故禮拜儀
式時，才會在祭壇裝飾屏上連接安東尼奧修
會的僧侶群像，而同時期的西斯汀禮拜堂，
則是以確保接待教皇的榮耀為目的。也許因
為這樣，才會安排惡魔在這幅祭壇畫中無所
不在，唯有當身著紫紅色衣著的基督復活，
才得以將惡魔驅趕。反觀義大利文藝復興時
期，惡魔幾乎消失在繪畫題材裡，只有在《最
後的審判》可以苟延殘喘。這幅祭壇畫約在
1515 年左右創作，再過沒多久，馬丁‧路德
就會將他對教廷的批判貼在維滕貝格教堂大
門上，但其實在宗教改革之前，歐洲的繪畫
風格，早已分道揚鑣。

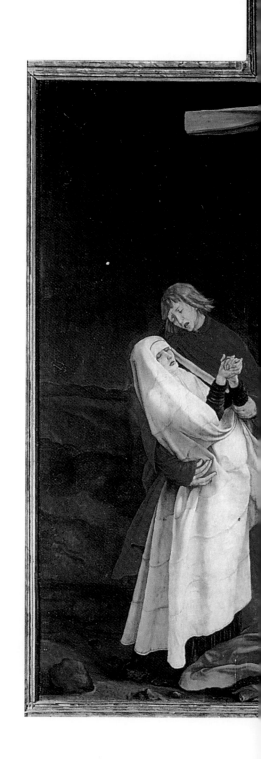

《伊森海姆祭壇畫》中圖之《耶穌釘刑圖》

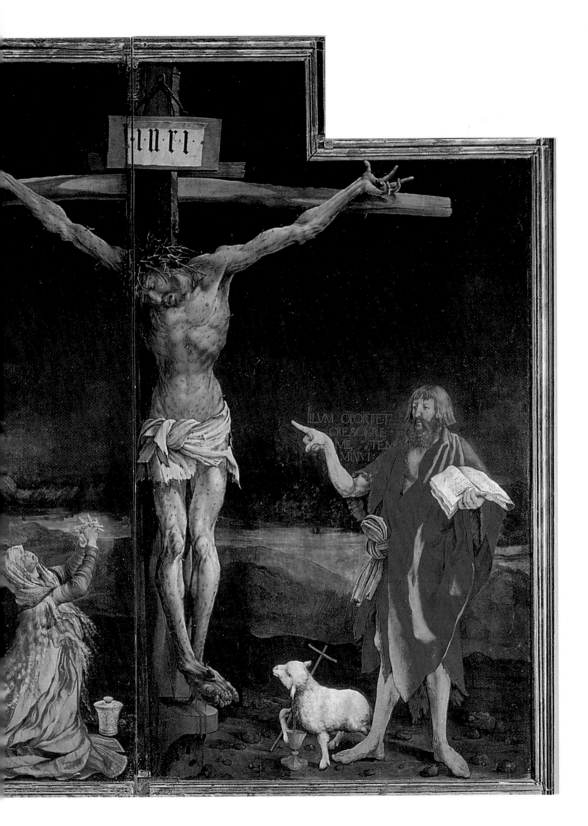

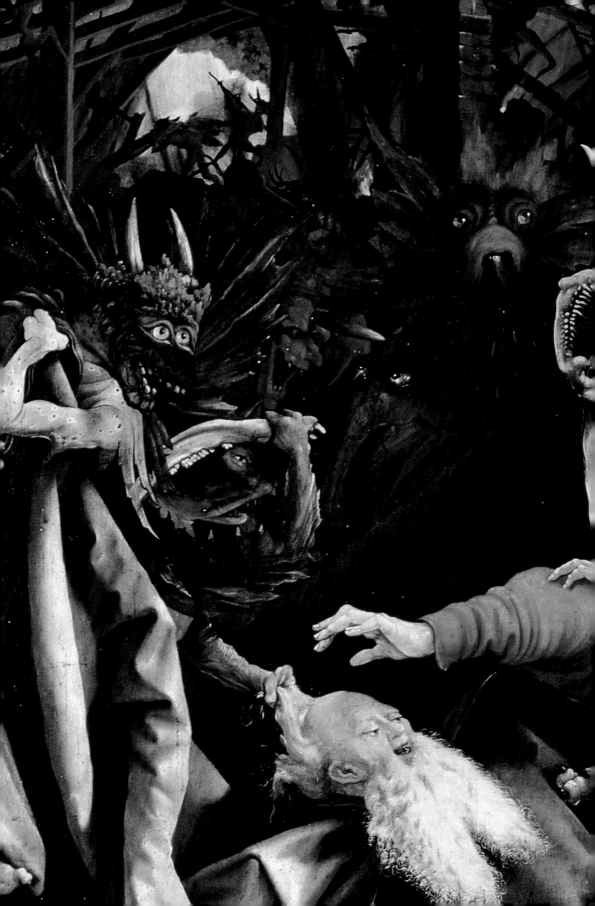

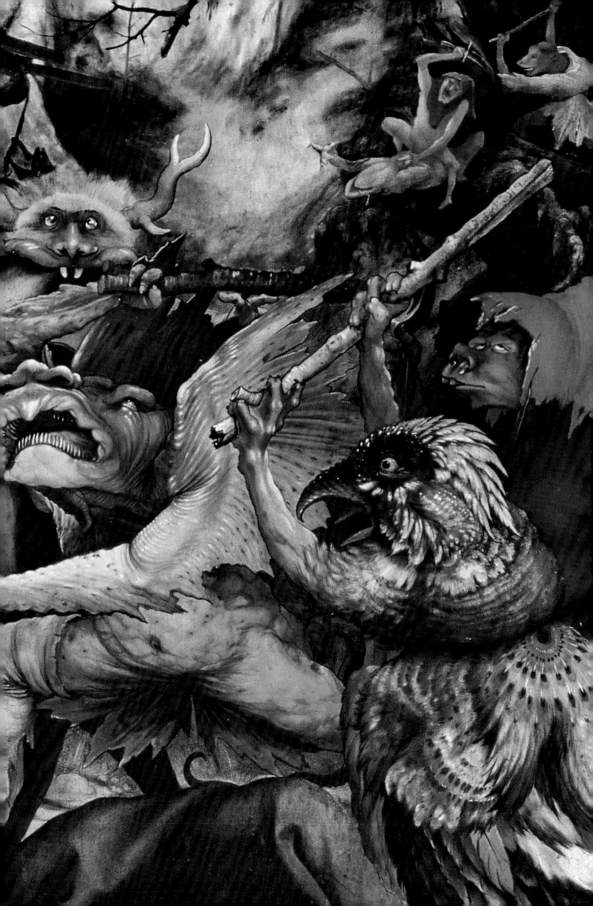

而《伊森海姆祭壇畫》最有力的證據，就是格呂內華德富含想像力的構圖，唯有與 20 世紀某些神學觀念作比較才能找到解釋。看似科幻小說的空間裡，大地布滿巨岩，半空中出現「宇宙基督」[11] 的神顯（Teofania）：耶穌復活的身體具有「終結」[12] 的意義，也就是代表了百年歷史的終點。光圈的邊緣還有一輪閃爍的神祕光輝，與耶穌會的科學家德日進 [13] 的神學相呼應，那是在地質層（geosfera）與生物層（biosfera）之後的第三層——意識層（noosfera）所散發出的總能量，是心智集結之處。德日進的論點，從地質和進化論的研究出發，他假設物種的演化是從創造阿爾法（Alpha）開始，然後生命緣起，並帶來更複雜的物種，也就是人類，最後達到「奧米加點」（punto Omega），也就是與神性相遇的地方。縱然他的論點得到讚賞，但在上級的猜疑之下，仍改派他去西藏研究地質，最後他移居紐約，並於 1955 年與世長辭。不過他洞察入微的思想，仍由心思敏銳的教皇保祿六世所吸收。當然，現在人類的智慧常年與網絡緊密相連，而資訊也不斷增長至令人出乎意料的規模，依情況會產生兩種不同的合理解讀：一種是世俗的、無人不曉的；一種是神祕的，如格呂內華德所畫，視覺直觀的，彷彿一捲正要包覆宇宙的膠卷，如今能夠頭尾相接，達到時代的完整，這都要感謝人類思想的演進與永恆的神性終於結合。

在天堂和色彩的榮耀中，
得到玫瑰色的凱旋。

《伊森海姆祭壇畫》下圖之《基督復活》

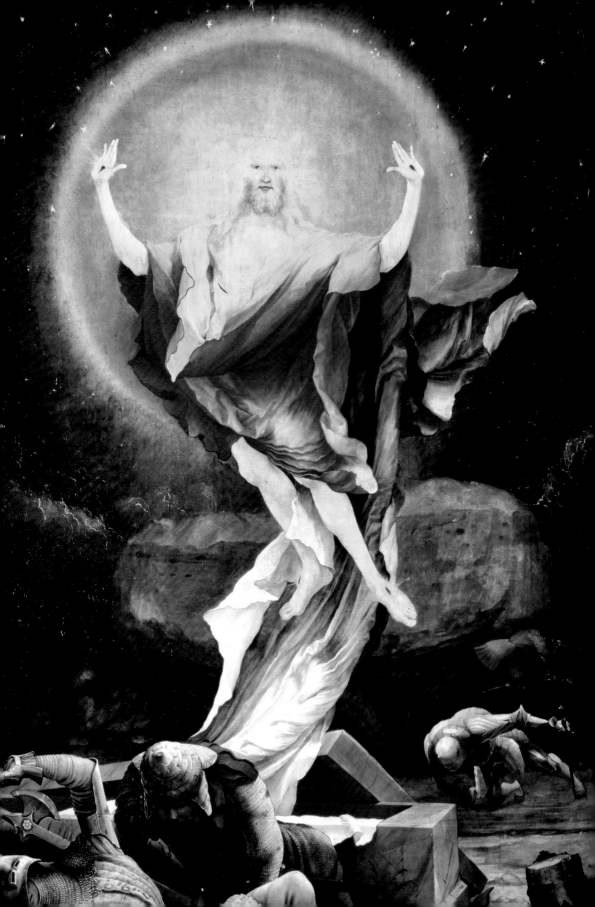

譯註

1 皮耶特羅·卡瓦利尼（Pietro Cavallini, 1240-1330），義大利畫家，馬賽克拼貼藝術設計師，瓦薩里稱他是喬托的弟子，據說喬托在阿西西大殿所繪的聖方濟各的組畫，有許多出自他手。

2 卡特里派（Catharism），又稱純潔派，主要指中世紀流傳於歐洲地中海沿岸各國的基督教異端教派之一。清潔派嚴格執行苦修與獨身的生活方式，於13、14世紀時被視為對羅馬天主教會的一大威脅。

3 奧爾蒂塞伊（Ortisei），是義大利波爾扎諾自治省（Bolzano）的一個市鎮。

4 「亞歷山德里亞的亞他那修」（Atanasio di Alessandria, 296-373），在世時是埃及亞歷山大城的主教，因反對當政者信仰的亞流派（Arianesimo，強調基督是受造物，是被上帝造成，且非人也非神），而多次被放逐，但每次歸來後，都會受到信眾的熱烈歡迎，死後被列為聖人之一。

5 聖·安東尼奧（Sant'Antonio abate，約251-356），或稱「偉大的聖安東尼」、「大聖安東尼」。羅馬帝國時期的埃及基督徒，原是富家子，受到基督感召而放棄一切到沙漠去隱修。

6 施洗者（Il Battista），又常稱「施洗者約翰」，據基督教和伊斯蘭教的說法，聖約翰施洗者在約旦河中為人施洗禮，勸人悔改，他因為公開抨擊當時的猶太王而被捕入獄後遭處決。

7 使徒約翰（Giovanni，約生活於西元1世紀），相傳是福音書作者，又稱「傳福音者約翰」。

8 「INRI」是拉丁文 Iēsus Nazarēnus, Rēx Iūdaeōrum 的縮寫，意為「耶穌，拿撒勒人，猶太人的君王」，是《約翰福音》第19章第19節中的一個短語，裡頭並書明執行耶穌釘刑時，用希伯來文、希臘文及拉丁文三種語言寫成的告示。

9 根特祭壇畫（Polittico di Gand），又名「神祕羔羊之愛」（Il Polittico dell'Agnello Mistico）。

10 馬克斯·恩斯特（Max Ernst, 1891-1976），德國畫家、雕塑家，為達達運動和超現實主義的主要領軍人物。

11 「宇宙基督」（Cristo Cosmico），宇宙是藉著基督而造的，所以祂是宇宙的原始（Alpha α）。

12 「Alpha」和「Omega」為希臘文24個字母中的首末二字，即 A（alpha），與 Ω（omega），意思就是「首與末」、「始與終」，表示神是首先萬有的本源，也是末後萬有的歸結。

13 德日進（本名皮埃爾·泰亞爾·德·夏爾丹 Pierre Teilhard de Chardin SJ, 1881-1955，中文名「德日進」），法國哲學家、神學家、古生物學家、耶穌會士。

索引
INDICI

藝術家畫作索引
INDICE DELLE OPERE

【三劃】

小大衛・特尼爾斯 David Teniers il Giovane
《雷奧波德・威廉奧地利大公在其布魯塞爾的畫廊》L'arciduca Leopoldo Guglielmo d'Austria nella sua galleria d'arte a Bruxelles│奧地利維也納，藝術史博物館 Vienna, Kunsthistorisches Museum, Gemäldegalerie│204

小彼得・布勒哲爾 Pieter Bruegel il Giovane
《小溪》Il Ruscello│捷克布拉格，布拉格國立美術館 Praga, Národni Galerie│204

小漢斯・霍爾拜因 Hans Holbein il Giovane
《伯尼法丘斯・阿默巴赫》Bonifacio Amerbach│德國慕尼黑，國家繪畫收藏館之古繪畫陳列館 Monaco, Alte Pinakothek, Staatsgemäldesammlungen│245
《桃勒斯亞・康納基莎》Dorothea Kannengiesser│瑞士巴塞爾，巴塞爾美術館 Basilea, Kunstmuseum│249
《市長雅各布・梅耶・哈森》il borgomastro Jakob Meyer Hasen│瑞士巴塞爾，巴塞爾美術館 Basilea, Kunstmuseum│249
《使節》Gli Ambasciatori│英國倫敦，國家畫廊 Londra, National Gallery│333

【四劃】

巴爾塔薩・范・德・阿斯特 Balthasar Van der Ast
《花與昆蟲的研究室》Studio di fiori e insetti│私人收藏│163
《水果籃》Canestra│德國柏林，國立博物館繪畫陳列室 Berlino, Staatliche Museen, Gemäldegalerie│164

文森佐・卡姆皮 Vincenzo Campi
《女水果販》Fruttivendola│義大利米蘭，布雷拉畫廊 Milano, Pinacoteca di Brera│214-216
《耶穌拜訪馬大與馬利亞的家》Cristo in casa di Marta e Maria│義大利摩德納，艾斯坦塞美術館 Modena, Galleria Estense│217

【五劃】

加斯帕・阿德里安斯・凡・維特爾 Gaspar Adriaensz. Van Wittel
《聖天使城堡》Castel Sant'Angelo│私人收藏│178-179, 182

卡米耶・柯洛 Camille Corot
《聖天使城堡》Castel Sant'Angelo│美國威廉斯敦鎮，斯特林與弗朗辛・克拉克藝術研究院 Wiliamstown MAS. Sterling and Francine Clark Art Institute│180-181
《瑪麗埃塔》Marietta│法國巴黎，小皇宮博物館 Parigi, Musée du Petit Palais│183

卡拉瓦喬 Caravaggio
《水果籃》Canestra di frutta│義大利米蘭，安布羅西亞納美術館 Milano, Pinacoteca Ambrosiana│151-153
《勝利的愛神》Amor omnia vincit│德國柏林，國立博物館繪畫陳列室 Berlino, Staatliche Museen, Gemäldegalerie│296-297
《生病的酒神》Bacchino Malato│義大利羅馬，波各賽美術館 Roma Galleria Borghese│299
《彈魯特琴的男子》Ragazzo che suona il liuto│俄羅斯聖彼得堡，艾米塔吉博物館 San Pietroburgo, Museo Statale Ermitage│342

卡納雷托 Canaletto
《斯拉夫人堤岸大道，往東邊看去的視角》Riva degli Schiavoni, veduta verso est 英國柴郡，塔頓公園，國家名勝古蹟信託 Tatton Park, Cheshire, National Trust│35-37, 145

卡斯帕・大衛・弗里德里希 Caspar David Friedrich
《望海的僧侶》Monaco presso il mare│德國柏林，國家美術館 Berlino, Staatliche Museen, Nationalgalerie│187

卡爾・史匹茨韋格 Carl Spitzweg
《書蟲》Il topo di biblioteca│私人收藏│81
《仙人掌愛好者》Il Tartufe│德國士文福，喬治・舍費爾博物館 Schweinfurt Museum Georg Schäfer│80
《貧窮的詩人》Il poeta povero│德國紐倫堡，日耳曼國家博物館 Norimberga, Germanisches Nationalmuseum│80
《作家》Lo Scrittore│德國慕尼黑，新繪畫陳列館 Monaco, Kunsthaus│80

尼古拉斯・德・拉吉萊勒 Nicolas de Largillière
《穿紫色斗篷的男子肖像》Ritratto di uomo con manto di porpora│德國卡塞爾市，黑森邦博物館 Kassel, Museumslandschaft Hessen│252
《路易十四家族與文塔杜瓦夫人肖像》Ritratto di famiglia di Luigi XIV con Madame de Ventadour│英國倫敦，華勒斯典藏館 Londra, The Wallace Collection│267

平杜利齊歐？ Pinturicchio?
《聖・伯納迪諾在夜間出現，喬凡尼・安東尼奧因遭埋伏而受傷返回時，將其治癒》San Bernardino appare di notte a Giovanni Antonio Tornato ferito in un agguato e lo risana│義大利佩魯賈，溫布利亞國家美術館 Perugia, Galleria Nazionale dell'Umbria│99-100
《聖・伯納迪諾死後，治癒一名盲者的視力》San Bernardino Restituisce, post mortem, la vista a un cieco│義大利佩魯賈，溫布利亞國家美術館 Perugia, Galleria Nazionale dell'Umbria│99-100

《聖・伯納迪諾治癒一位女孩》San Bernardino risana una fanciulla｜義大利佩魯賈，溫布利亞國家美術館 Perugia, Galleria Nazionale dell'Umbria｜100

《聖・伯納迪諾將一名死嬰復活》San Bernardino risuscita il bimbo nato morto｜義大利佩魯賈，溫布利亞國家美術館 Perugia, Galleria Nazionale dell'Umbria｜100

弗洛里斯・克拉艾斯・范・迪克 Floris Claesz. Van Dijck

《靜物與奶酪》Natura morta con formaggi｜荷蘭阿姆斯特丹，阿姆斯特丹國家博物館 Amsterdam, Rijksmuseum｜226

弗朗西斯科・瓜爾迪 Francesco Guardi

《從新堤岸望向慕拉諾島的潟湖》Laguna verso murano vista dalle Fondamenta Nuove｜英國劍橋，菲茨威廉博物館 Cambridge Fitzwilliam Museum｜38-39

弗朗西斯科・海耶茲 Francesco Hayez

《克里斯蒂娜・貝爾吉歐索・特利茲歐肖像畫》Ritrattto di Cristina Belgioioso Trivulzio｜私人收藏｜314

《冥想》La Meditazione｜義大利維洛那，市立現代藝術美術館 Verona, Galleria Civica d'Arte Moderna｜319

弗朗西斯科・蘇巴朗 Franciso de Zurbarán

《檸檬與靜物》Natura morta con Limoni｜美國加州帕薩迪納，諾頓西蒙美術館 Pasadena, Norton Simon Museum of Art｜156-157

《靜物與陶瓷瓶》Natura morta con vasi di ceramic｜西班牙馬德里，普拉多美術館 Madrid, Museo Nacional del Prado｜227

弗朗索瓦・德・諾梅 François de Nomé

《地獄》L'inferno｜法國貝桑松，藝術博物館 Besançon Musée des Beaux-Arts｜114-115

弗朗斯・史奈德斯 Frans Snyders

《食品儲藏室》Dispensa｜比利時布魯塞爾，皇家美術博物館的古代藝術博物館 Bruxelles Musées Royaux des Beaux-Arts Musée d'Art ancien｜220-221

《魚市場》Il mercato del pesce｜奧地利維也納，藝術史博物館 Kunsthistorisches Museum. Gemäldegalerie｜222

弗雷德里克・埃德溫・丘奇 Frederic Edwin Church

《冰山》Gli Iceberg｜美國達拉斯市，達拉斯藝術博物館 Dallas, Dallas Museum of Art｜196-197

《熱帶雨林的雨季》Stagione delle piogge ai tropici｜美國舊金山，舊金山美術館 San Francisco, Fine Arts Museums｜198-199

皮耶特羅・隆吉 Pietro Longhi

《犀牛》Il rinoceronte｜義大利威尼斯，雷佐尼科宮——威尼斯18世紀文物博物館 Venezia Ca. Rezzonico Museo de Settecento Veneziano｜65

皮耶羅・迪・科西莫 Piero di Cosimo

《西蒙內塔・韋斯普奇》Simonetta Vespucci｜法國尚蒂伊，孔德博物館 Chantilly, Musée Condé｜240, 243

皮耶羅・德拉・弗朗西斯卡 Piero della Francesca

《塞尼加利亞的聖母》Madonna di Senigallia｜義大利烏爾比諾，馬爾凱國家美術館 Urbino, Galleria Nazionale delle Marche｜58

《布列拉祭壇畫》Pala di Brera｜義大利米蘭，布雷拉畫廊 Milano, Pinacoteca di Brera｜88, 90-92

《烏爾比諾公爵夫婦雙聯畫——芭蒂斯塔・斯福爾扎》Dittico dei duchi di Urbino, Battista Sforza｜義大利佛羅倫斯，烏菲茲美術館 Firenze, Galleria degli Uffizi｜248

《烏爾比諾公爵夫婦雙聯畫——費德里科・達・蒙特費爾特羅》Dittico dei duchi di Urbino, Federico da Montefeltro｜義大利佛羅倫斯，烏菲茲美術館 Firenze, Galleria degli Uffizi｜248

【六劃】

吉奧喬尼 Giorgione

《沉睡的維納斯》Venere Dormiente｜德國德勒斯登，國家藝術收藏館的古代大師畫廊 Dresda, Staatliche Kunstsammlungen, Gemäldegalerie Alte Meister｜130

《暴風雨》La tempest｜義大利威尼斯，學院美術館 Venezia, Gallerie dell'Accademia｜175-177, 294

多明尼克・迪・巴爾托羅 Domenico di Bartolo

《錫耶納聖瑪利亞斯卡拉醫院的朝聖者廳壁畫之孤女的接待、教育以及婚姻》Accoglienza. Educazione e matrimonio di una figlia dell'Ospedale di Santa Maria della Scala. Pellegrinaio｜義大利錫耶納，聖瑪利亞斯卡拉醫院的朝聖者廳 Siena, Ospedale di Santa Maria della Scala. Pellegrinaio｜128

多明尼克・藺柏斯 Domenico Remps

《珍品展示櫃》Scarabattolo｜義大利波焦阿卡伊阿諾，靜物博物館 Poggio a Caiano. Museo della natura morta｜202-203, 205

多明尼基諾 Domenichino

《戴安娜的狩獵》La caccia di Diana｜義大利羅馬，波各賽美術館 Roma Galleria Borghese｜42-43

安托內羅・達・梅西那 Antonello Da Messina

《書房中的聖傑洛姆》San Gerolamo nello studio｜英國倫敦，國家畫廊 Londra, National Gallery｜57, 59

安東尼・范・戴克 Anthony van Dyck

《自畫像與向日葵》Autoritratto con girasole｜私人收藏｜226

《年輕時自畫像》Autoritratto da giovane｜奧地利維也納，美術學院畫廊 Vienna, Akademie der Bildenden Künste. Gemäldegalerie｜226

《查理一世的三重肖像》Triplice ritratto di Carlo I｜英國倫敦，皇家收藏 Londra, The Royal Collection｜264

安東尼・華鐸 Antoine Watteau

《丑角吉爾》Pierrot｜法國巴黎，羅浮宮 Parigi, Musée du Louvre｜135

安涅羅·布隆津諾 Agnolo Bronzino
《盧克雷齊婭·潘恰蒂奇》Lucrezia Panciatichi｜義大利佛羅倫斯，烏菲茲美術館 Firenze, Galleria degli Uffizi｜255

安德烈亞·曼帖那 Andrea Mantegna
《帕納索斯山》Parnaso｜法國巴黎，羅浮宮 Parigi, Musée du Louvre｜60-61

托馬斯·庚斯博羅 Thomas Gainsborough
《何奧伯爵夫人瑪麗》Mary Contessa di Howe｜英國倫敦，肯伍德府 - 艾夫伯爵饋贈 Londra, The Iveagh Bequest, Kenwood House｜260
《卡爾·弗里德里希·阿貝爾》Karl Friedrich Abel｜美國加利福尼亞州聖馬利諾，亨廷頓圖書館暨藝術畫廊 San Marino [CA.] Huntington Library and Art Gallery｜329
《安妮·福特》Anne Ford｜美國俄亥俄州辛辛那提，辛辛那提藝術博物館 Cincinnati [OH] , Cincinnati Art Museum｜329
《J. C. 巴哈的肖像》Ritratto di Johann Christian Bach｜義大利波隆納，國際音樂博物館和圖書館 Bologna, Museo Internazionale e Biblioteca della Musica｜330
《裘斯托·斐南多·田度齊手持樂譜肖像畫》Ritratto di Giusto Ferdinando Tenducci con uno spartito｜私人收藏｜331

朱士托·得·根特 Giusto di Gand
《但丁》Dante｜法國巴黎，羅浮宮 Parigi, Musée du Louvre｜69

朱塞佩·雷科 Giuseppe Recco
《漁獲》Pesci｜私人收藏｜223

朱塞佩·瑪麗亞·克雷斯皮 Giuseppe Maria Crespi
《書架與音樂相關書籍》Scaffali con libri di musica｜義大利波隆納，國際音樂博物館和圖書館 Bologna Museo Internazionale e Biblioteca della Musica｜73

米開朗基羅 Michelangelo
《聖·安東尼奧的誘惑》Tentazioni di sant'Antonio｜美國德州，華茲堡金柏莉美術館 Fort Worth (TX), Kimbell Art Museum｜205
《多尼圓形畫》或譯作《聖家族》Tondo Doni｜義大利佛羅倫斯，烏菲茲美術館 Firenze, Galleria degli Uffizi｜26

老揚·凡·凱塞爾 Jan van Kessel the Elder
《昆蟲與花果》Insetti e frutti｜私人收藏｜204
《昆蟲與花果》Insetti e frutti｜荷蘭阿姆斯特丹，阿姆斯特丹國家博物館 Amsterdam, Rijksmuseum｜205

老彼得·布勒哲爾 Pieter Bruegel il vecchio
《狂歡節和四旬齋之間的爭鬥》Combattimento tra Carnevale e Quaresima｜奧地利維也納，藝術史博物館 Vienna, Kunsthistorisches Museum. Gemäldegalerie｜109-112

老揚·布勒哲爾 Jan Bruegel il Vecchio
《聽覺》Il senso dell'udito｜西班牙馬德里，普拉多美術館 Madrid, Museo Nacional del Prado｜334-335
《靜物與花瓶裡的花》Natura morta con fiori in un bicchiere｜荷蘭阿姆斯特丹，阿姆斯特丹國家博物館 Amsterdam, Rijksmuseum｜162, 165
《老鼠、玫瑰與蝴蝶》Topo e rosa con farfalle｜荷蘭阿姆斯特丹，阿姆斯特丹國家博物館 Amsterdam, Rijksmuseum｜205

老盧卡斯·克拉納赫 Lucas Cranach il Vecchio
《腓特烈三世 —— 薩克森選侯》Federico III Elettore di Sassonia｜奧地利維也納，列支敦斯登博物館 Vienna, Liechtenstein Museum｜256
《維納斯》Venere｜德國柏林，國立博物館繪畫陳列室 Berlino, Staatliche Museen. Gemäldegalerie｜310
《盧克雷齊婭》Lucrezia｜奧地利維也納，美術學院畫廊 Vienna, Akademie der Bildenden Künste. Gemäldegalerie｜310
《邱比特抱怨維納斯》Cupido si lamenta con Venere｜英國倫敦，國家畫廊 Londra, National Gallery｜310
《三美神》Tre Grazie｜法國巴黎，羅浮宮 Parigi, Musée du Louvre｜310
《自畫像》Autoritratto｜義大利佛羅倫斯，烏菲茲美術館 Firenze, Galleria degli Uffizi｜310
《盧克雷齊婭》Lucrezia｜私人收藏｜311
《公主西比拉·迪·克雷維斯的肖像》Ritratto della principessa Sibilla di Cleves｜私人收藏｜311
《朱蒂斯和歐羅福爾納的首級》Giuditta con la testa di Oloferne｜美國紐約，大都會藝術博物館 New York, The Metropolitan Museum of Art｜311
《維納斯與愛神》Venere e Amore｜比利時布魯塞爾，皇家美術博物館的古代藝術博物館 Bruxelles Musées Royaux des Beaux-Arts Musée d'Art ancien｜311

艾爾·葛雷柯 El Greco
《穿皮草的婦人》Signora con pelliccia｜蘇格蘭格拉斯哥，波勒克之屋，史特林·麥斯威爾家族收藏品 Glasgow, Pollok House, Stirling Maxwell Collection｜253
《樞機主教肖像》Ritratto di un cardinal｜美國紐約，大都會藝術博物館 New York, The Metropolitan Museum of Art｜272

西瑪·達·科內里亞諾 Cima da Conegliano
《聖母艾蓮娜》Sant'Elena｜美國華盛頓，國家藝廊 Washington, National Gallery of Art｜129

【七劃】

亨利·雷本 Henry Raeburn
《達丁斯頓湖上滑冰的牧師》Il reverendo walker pattina sul lago Duddingston｜蘇格蘭愛丁堡，蘇格蘭國立美術館之蘇格蘭國家畫廊 Edimburgo, National Galleries of Scotland. Scottish National Gallery｜195

希羅尼穆斯·波希 Hieronymus Bosch

《最後的審判》Giudizio Universale｜奧地利維也納，美術學院畫廊 Der Bildenden Künste, Gemäldegalerie｜104-108

《耶穌顯靈三聯畫》Trittico dell'epifania｜西班牙馬德里，普拉多美術館 Madrid, Museo Nacional del Prado｜291, 294-295

李奧納多·達文西 Leonardo da Vinci

《抱銀貂的女子》Dama con ermellino｜波蘭克拉科夫，恰爾托雷斯基博物館 Cracovia. Czartoryski Museum｜240, 242

【八劃】

亞歷山德羅·馬尼亞斯科 Alessandro Magnasco

《法院場景》Scena nel tribunal｜奧地利維也納，藝術史博物館 Vienna, Kunsthistorisches Museum Gemäldegalerie｜82-83

尚·奧古斯特·多明尼克·安格爾 Jean Auguste Dominique Ingres

《浴女》Bagnante｜法國巴黎，羅浮宮 Parigi, Musée du Louvre｜132

《大宮女》La grande Odalisca｜法國巴黎，羅浮宮 Parigi, Musée du Louvre｜132

《土耳其浴女》Bagno turco｜法國巴黎，羅浮宮 Parigi, Musée du Louvre｜133

《營救安潔利卡的羅傑》Ruggero libera Angelica｜英國倫敦，國家畫廊 Londra, National Gallery｜133

《路易斯-弗朗索瓦·伯汀像》Louis-François Bertin｜法國巴黎，羅浮宮 Parigi, Musée du Louvre｜244, 246

尚－巴畢斯特杜德·烏德利 Jean-Baptiste Oudry

《聖日耳曼森林獵鹿》Caccia al cervo nella foresta di Saint-Germain｜法國土魯斯，奧古斯丁博物館 Tolosa. Musée des Augustins｜66

《靜物：野兔和羊腿》Natura Morta con lepre e cosciotto di Agnello｜美國克利夫蘭，克利夫蘭藝術博物館 Cleveland, The Cleveland Museum of Art｜67

古斯塔夫·庫爾貝 Gustave Courbet

《世界的起源》L'origine del mondo｜法國巴黎，奧賽美術館 Pargigi, Musée d'Orsay｜301

帕爾米賈尼諾 Parmigianino

《凸鏡中的自畫像》Autoritratto allo specchio｜奧地利維也納，藝術史博物館 Vienna, Kunsthistorisches Museum Gemäldegalerie｜205

《「美人」安泰雅的肖像》Ritratto di Antea La Bella｜義大利拿坡里，卡波迪蒙特國立美術館 Napoli, Museo Nazionale di Capodimonte｜250

《看書男子的肖像》(Ritratto di uomo con libro｜英國約克郡，約克博物館信託 York, York Museums Trust｜251

彼得·保羅·魯本斯 Peter Paul Rubens

《維納斯攬鏡自照》Venere allo specchio｜私人收藏｜132

拉斐爾 Raffaello

《基督被解下十字架》Deposizione di Cristo｜義大利羅馬，波各賽美術館 Roma, Galleria Borghese｜94-97

《麵包房之女》La Fornarina｜義大利羅馬，國家古代藝術畫廊之巴貝里尼宮 Roma, Galleria Nazionale d'Arte Antica, Palazzo Barberini｜132

《年輕女子和獨角獸》Dama con Liocorno｜義大利羅馬，波各賽美術館 Roma, Galleria Borghese｜241, 243

《教皇利奧十世》Leone X｜義大利佛羅倫斯，烏菲茲美術館 Firenze, Galleria degli Uffizi｜274

《聖·塞西莉亞的狂喜》Estasi di Santa Cecilia｜義大利波隆納，波隆納國家畫廊 Bologna, Pinacoteca Nazionale｜332

杰羅拉默·鄧度諾 Gerolamo Induno

《描述加里波底受傷》Racconto del Garibaldino Ferito｜私人收藏｜224

林布蘭 Rembrandt

《聖家族》Sacra Famiglia｜俄羅斯聖彼得堡，艾米塔吉博物館 San Pietroburgo, Museo Statale Ermitage｜230

《死亡的孔雀》Pavoni Morti｜荷蘭阿姆斯特丹，阿姆斯特丹國家博物館 Amsterdam, Rijksmuseum｜230-231

《母親扮成女先知安娜的肖像畫》Ritratto della madre come profetessa Anna｜荷蘭阿姆斯特丹，國家博物館 Amsterdam, Rijksmuseum｜258

《被擄走的小加尼米德》Ganimede Piccolo｜德國德勒登，國家藝術收藏館的古代大師畫廊 Dresda, Staatliche Kunstsammlungen, Gemäldegalerie Alte Meister｜320

法蘭西斯·培根 Francis Bacon

《教皇伊諾欽佐十世》Innocenzo X｜私人收藏｜273

法蘭西斯科·哥雅 Francisco Goya

《沙丁魚的葬禮》La Sepoltura della sardine｜西班牙馬德里，聖費迪南皇家美術學院 Madrid, Academia de Bellas Artes de San Fernando｜113

《裸體的瑪哈》Maja desnuda｜西班牙馬德里，普拉多美術館 Madrid, Museo Nacional del Prado｜133

《卡洛斯四世家族》Carlo IV e la sua famiglia｜西班牙馬德里，普拉多美術館 Madrid, Museo Nacional del Prado｜268-269

法蘭索瓦·布雪 François Boucher

《金髮宮女，瑪麗-露薏絲·奧·墨爾菲的肖像》L'odalisca bionda, ritratto di Marie-Louise O'Murphy｜德國慕尼黑，巴伐利亞國家畫廊的古典繪畫陳列館 Monaco, Bayerische Staatsgemäldesammlungen, Alte Pinakothek｜302-303

《龐巴度夫人》Madame de Pompadour｜德國慕尼黑，巴伐利亞國家畫廊的古典繪畫陳列館 Monaco, Bayerische Staatsgemäldesammlungen, Alte Pinakothek｜351

阿尼巴爾·卡拉齊 Annibale Carracci

《食豆者》Mangiatore di fagioli｜義大利羅馬，圓柱畫廊 Roma, Galleria Colonna｜232

阿特米西亞·簡提列斯基 Artemisia Gentileschi
《茱蒂絲斬首荷羅芬尼斯》Giuditta decapita Oloferne｜義大利拿坡里，卡波迪蒙特國家美術館 Napoli. Museo Nazionale di Capodimonte｜321

阿隆索·桑切斯·科埃略 Alonso Sánchez Coello
《魯道夫二世，古奧地利大公》L'arciduca Rodolfo｜英國倫敦，皇家收藏 Londra, The Royal Collection｜206

阿道夫·馮·門采爾 Adolph von Menzel
《腓特烈大帝在無憂宮的長笛演奏會》Il concerto di flauto di Federico il Grande a Sanssouci｜德國柏林，國家美術館 Berlino, Staatliche Museen, Nationalgalerie｜341, 343

阿爾布雷希特·杜勒 Albrecht Dürer
《犀牛》Rinoceronte｜204
《野兔》Lepre｜奧地利維也納，阿爾貝蒂娜博物館 Vienna, Grapische Sammlung Albertina｜205
《大泥塊》La grande zolla｜奧地利維也納，阿爾貝蒂娜博物館 Vienna, Grapische Sammlung Albertina｜205
《年輕的威尼斯女子肖像》Ritratto di giovane donna veneziana｜奧地利維也納，藝術史博物館 Vienna, Kunsthistorisches Museum, Gemäldegalerie｜257
《三博士來朝》Adorazione dei Magi｜義大利佛羅倫斯，烏菲茲美術館 Firenze, Galleria degli Uffizi｜286-287
《希羅尼穆斯·霍茲舒華》Hieronymus Holzschuher｜德國柏林，國立博物館繪畫陳列室 Berlino, Staatliche Museen, Gemäldegalerie｜311

阿爾欽博托 Arcimboldo
《圖書館員》Il bibliofilo｜瑞典，斯庫克勞斯特 Svezia, Skoklosters Slott｜70
《水》Acqua｜奧地利維也納，藝術史博物館 Vienna, Kunsthistorisches Museum Gemäldegalerie｜149

阿德里安·凡·烏德勒支 Adriaen van Utrecht
《廚房內的靜物與壁爐旁的女子》Interno di cucina con natura morta e donna presso il camino｜私人收藏｜218-219

雨果·凡·德·格斯 Hugo van der Goes
《波堤納利三聯祭壇畫》Trittico Portinari｜義大利佛羅倫斯，烏菲茲美術館 Firenze, Galleria degli Uffizi｜58

【九劃】

保羅·維洛內塞 Paolo Veronese
《迦納的婚禮》Nozze di Cana｜法國巴黎，羅浮宮 Parigi, Musée du Louvre｜142-145

威廉·克萊茲·海達 Willem Claesz. Heda
《蟹肉早餐》Colazione con granchio｜俄羅斯聖彼得堡，艾米塔吉博物館 San Pietroburgo, Museo Statale Ermitage｜160-161

威廉·透納 William Turner
《威尼斯的聖人廣場》Venezia, Campo Santo｜美國俄亥俄州托利多市，托利多藝術博物館 Toledo (OH). Toledo Museum of Art｜184-185

威廉·霍加斯 Willam Hogarth
《時髦婚姻》——〈伯爵夫人的早起〉Matrimonio all a moda, la toeletta｜英國倫敦，國家畫廊 Londra, National Gallery｜46-47

柯列喬 Correggio
《宙斯和伊歐》Giove e Io｜奧地利維也納，藝術史博物館 Vienna, Kunsthistorisches Museum Gemäldegalerie｜45

約書亞·雷諾茲 Joshua Reynolds
《珍·哈利迪夫人》Lady Jane Halliday｜英國沃德斯登，沃德斯登莊園 Waddesdon, Waddesdon Manor｜261

約翰·艾佛雷特·米萊 John Everett Millais
《紐曼樞機主教》Il cardinal Newman｜英國倫敦，國家畫廊 Londra National Gallery｜278

約翰·亨利希·菲斯利 Johann Heinrich Füssli
《靈夢》Incubo｜美國底特律，底特律美術館 Detroit, Detroit Institute of Arts｜316

約翰·格奧爾格·海因茲 Johann Georg Hainz
《珍寶閣》Kunstkammer｜德國漢堡，漢堡藝術館 Amburgo, Kunsthalle｜204

胡安·桑切斯·科坦 Juan Sánchez Cotán
《懸吊的甘藍菜》Verza Appesa｜美國聖地牙哥，聖地牙哥美術博物館 San Diego, The San Diego Museum of Art｜228
《刺菜薊》Cardi｜西班牙格拉那達，美術博物館 Granada, Museo de Bellas Artes｜229

迪亞哥·維拉斯奎茲 Diego Velázquez
《維納斯對鏡梳妝》Venere allo specchio｜英國倫敦，國家畫廊 Londra, National Gallery｜132, 306-307
《酒神的勝利》Trionfo di Bacco｜西班牙馬德里，普拉多美術館 Madrid, Museo Nacional del Prado｜233
《教皇伊諾欽佐十世》Papa Innocenzo X｜義大利羅馬，多利亞·潘菲利美術館 Roma, Galleria Doria Pamphilj｜273

【十劃】

修伯特·羅伯特 Hubert Robert
《帕埃斯圖姆的海神廟》Paestum, Tempio di Nettuno｜俄羅斯莫斯科，普希金造型藝術博物館 Mosca, Museo Puškin｜49

桑德洛·波提切利 Sandro Botticelli
《聖母頌》Madonna del Magnificat｜義大利佛羅倫斯，烏菲茲美術館 Firenze, Galleria degli Uffizi｜27

《春》Allegoria della Primavera │義大利佛羅倫斯，烏菲茲美術館 Firenze, Galleria degli Uffizi │ 123-125

《維納斯的誕生》Nascita di Venere │義大利佛羅倫斯，烏菲茲美術館 Firenze, Galleria degli Uffizi │ 126-127

烏利塞·阿爾德羅萬迪 Ulisse Aldrovandi

《犀牛》Rinoceronte │義大利波隆納，波隆納大學附屬烏利塞·阿爾德羅萬迪基金會動物列表，卷 1、91 章 Bologna. Bibliotea universitaria, Fondo Ulisse Aldrovandi, Tavole: animali, vol.1, c. 91 │ 204

《龍頭女》La Donna-Drago │義大利波隆納，波隆納大學附屬烏利塞·阿爾德羅萬迪基金會動物列表，卷 5 之 1、84 章 Bologna. Bibliotea universitaria, Fondo Ulisse Aldrovandi, Tavole: animali, vol. 5-1, e. 84 │ 204

馬力歐·努吉 Mario Nuzzi detto dei fiori

《鏡子、花瓶與三個小天使》Specchio con vaso di fiori e tre puttini │義大利羅馬，科隆納藝廊 Roma, Galleria Colonna │ 167

馬提亞斯·格呂內華德 Matthias Grünewald

《伊森海姆祭壇畫》Altare di Isenheim │法國寇馬，安特林登博物館 Colmar, Musée d'Unterlinden │ 355-363, 365

馬薩喬 Masaccio

《獻金》Il tribute │義大利佛羅倫斯，聖母聖衣聖殿的布蘭卡契禮拜堂 Firenze, chiesa del Carmine, Cappella Brancacci │ 89

【十一劃】

莫里斯·康坦·德·拉圖爾 Maurice-Quentin de la Tour

《龐巴度侯爵夫人的肖像》Ritratto della marchesa di Pompadour │法國巴黎，羅浮宮 Parigi, Musée du Louvre │ 337

【十二劃】

喬凡尼·巴蒂斯塔·莫洛尼 Giovanni Battista Moroni

《坐著的老人肖像畫》Ritratto di vecchio seduto │義大利貝加莫，卡拉拉學院藝術畫廊 Bergamo, Galleria dell'Accademia Carrara │ 259

喬凡尼·巴蒂斯塔·提埃波羅 Giovanni Battista Tiepolo

《彈曼陀林的女子》Donna con mandolin │美國底特律，底特律美術館 Detroit, Detroit Institute of Arts │ 338

《里納爾多和阿娥米達》Rinaldo e Armida │德國符茲堡，國家畫廊 Würzburg. Staatsgalerie │ 339

喬凡尼·保羅·帕尼尼 Giovanni Paolo Pannini

《樞機主席維歐·瓦倫提·貢扎加的畫廊》La galleria del cardinale Silvio Valenti Gonzaga │美國康乃狄克州首府哈特福德市，沃茲沃思學會博物館 Hartford〔CT〕, Wadsworth Atheneum Museum of Art │ 62-63

《本篤十四世與樞機主教瓦倫提·貢扎加》Benedetto XIV e il Cardinale Valenti Gonzaga │義大利羅馬，布拉斯奇 博物館 Roma, Museo di Palazzo Braschi │ 276

喬凡尼·保羅·洛馬佐 Giovanni Paolo Lomazzo

《方言詩集集錦》扉頁 Rabisch Frontespizio │ 71

喬托 Giotto

《寶座聖母像》Madonna di Ognissanti │義大利佛羅倫斯，烏菲茲美術館 Firenze, Galleria degli Uffizi │ 58

《耶穌十字架苦刑像》Crocifissione │義大利佛羅倫斯，新聖母大殿 Firenze, Santa Maria Novella │ 352-353

喬治·德·拉圖爾 Georges de la tour

《抹大拉馬利亞的懺悔》La Maddalena Penitente │法國巴黎，羅浮宮 Parigi. Musée du Louvre │ 317

喬萬·弗朗切斯科·卡洛托 Giovan Francesco Caroto

《年輕男子與玩偶塗鴉》Fanciullo con disegno di pupazzo │義大利維洛那，老城堡博物館 Verona, Museo di Castelvecchio │ 205

提香 Tiziano

《神聖與世俗之愛》Amor Sacro e Amor Profano │義大利羅馬，波各賽美術館 Roma Galleria Borghese │ 40-41

《烏爾比諾的維納斯》La Venere di Urbino │義大利佛羅倫斯，烏菲茲美術館 Firenze, Galleria degli Uffizi │ 130, 132, 145

《達娜艾》Danae │西班牙馬德里，普拉多美術館 Madrid, Museo Nacional del Prado │ 133

《人生三部曲》La tre età │蘇格蘭愛丁堡，蘇格蘭國立美術館之蘇格蘭國家畫廊 Edimburgo, National Galleries of Scotland, Scottish National Gallery │ 262

《謹慎的寓意畫》Allegoria della preudenza │英國倫敦，國家畫廊 Londra, National Gallery │ 263

《菲利普·阿欽多樞機主教》Cardinale Filippo Archinto │美國費城，費城藝術博物館 Philadelphia, Philadelphia Museum of Art │ 272

《三博士來朝》Adorazione dei Magi │義大利米蘭，盎博羅削畫廊 Milano, Pinacoteca Ambrosiana │ 288-289

揚·范·艾克 Jan van Eyck

《阿諾菲尼夫婦》Ritratto dei Coniugi Arnolfini │英國倫敦，國家畫廊 Londra, National Gallery │ 18

《包紅頭巾的男人》L'uomo col turbante │英國倫敦，國家畫廊 Londra, National Gallery │ 28

《根特多聯祭壇畫》Polittico di Gand │比利時根特，聖巴夫主教座堂 Gand, San Bavone │ 328

揚·維梅爾 Jan Vermeer

《台夫特街景》Strada di Delft │荷蘭阿姆斯特丹，阿姆斯特丹國家博物館 Amsterdam, Rijksmuseum │ 102-103

無名氏 Anonimo
《理想城市》La città ideale│義大利烏爾比諾，馬爾凱國家美術館 Urbino, Nazionale delle Marche│98-99

菲利普‧德‧尚佩涅 Philippe de Champaigne
《黎塞留的三重肖像》Triplo ritratto del cardinal Richelieu│英國倫敦，國家畫廊 Londra, National Gallery│265
《樞機主教黎塞留》(Il Cardinal Richelieu│英國倫敦，國家畫廊 Londra National Gallery│277

菲德‧嘉麗吉亞 Fede Galizia
《櫻桃》Ciliegie│義大利坎波內，由席凡諾‧洛迪 收藏 Campione d'Italia, già Collezione Silvano Lodi│154
《靜物與桃子》Natura Morta con pesche│私人收藏│216

雅各－路易‧大衛 Jacques-Louis David
《荷瑞斯兄弟之誓》Giuramento degli Orazi│法國巴黎，羅浮宮 Parigi, Musée du Louvre│84, 86-87
《雷米卡耶夫人》Madame Récamier│法國巴黎，羅浮宮 Parigi, Musée du Louvre│133
《馬拉之死》Morte di Marat│比利時布魯塞爾，皇家美術博物館的古代藝術博物館 Bruxelles Musées Royaux des Beaux-Arts Musée d'Art ancient│313

【十三劃】

塞巴斯蒂安‧史托斯考夫 Sebastian Stoskopff
《虛空》Vanitas│瑞士巴塞爾，巴塞爾美術館 Basilea, Kunstmuseum│308

塞巴斯蒂亞諾‧德爾‧皮翁博 Sebastiano del Piombo
《教皇克萊孟七世肖像》Ritratto di Clemente VII│美國洛杉磯，保羅‧蓋蒂博物館 Los Angeles, The J. Paul Getty Museum│275
《教皇克萊孟七世肖像》Ritratto di Clemente VII│義大利拿坡里，卡波迪蒙特國立博物館 Napoli, Museo Nazionale di Capodimonte│275

愛德華‧馬奈 Édouard Manet
《奧林匹亞》Olympia│法國巴黎，奧賽美術館 Parigi, Musée d'Orsay│132, 304-305

路易絲‧莫利隆 Louise Moillon
《裝著櫻桃、李子和香瓜的水果籃》Cesta con ciliegie, prugne e melone│法國巴黎，羅浮宮 Parigi, Musée du Louvre│155

雷昂－喬瑟夫‧查瓦留 Léon-Joseph Chavalliaud
《約翰‧亨利‧紐曼主教》Il cardinale John Henry Newman│英國倫敦，布朗普頓聖堂 Londra, Brompton Oratory│92

【十四劃】

嘉爾加里歐修士 Fra' Galgario
《戴三角帽的康士坦丁騎士團》Cavaliere dell'ordine costantiniano con tricorno│義大利米蘭，波爾蒂‧佩佐利博物館 Milano, Museo Poldi Pezzoli│244, 247

漢斯‧巴爾東‧格里恩 Hans Baldung Grien
《死神與少女》La morte e la fanciulla│瑞士巴塞爾，巴塞爾美術館 Basilea. Kunstmuseum│318

維托雷‧卡爾帕喬 Vittore Carpaccio
《婚約夫婦的會面與朝聖啟程》Incontro dei fidanzati e partenza per il pellegrinaggio│義大利威尼斯，學院美術館 Venezia, Gallerie dell'Accademia│30-32
《書房裡的聖奧古斯丁》Sant'Agostino nello studio│義大利威尼斯，威尼斯斯拉夫人的聖喬治會堂 Venezia Scuola di San Giorgio degli Schiavoni│145

【十五劃】

德比郡的約瑟夫‧懷特 Joseph Wright of Derby
《氣泵裡的鳥實驗》Esperimento con una pompa ad aria│英國倫敦，國家畫廊 Londra, National Gallery│64

【十七劃】

濟安‧勞倫佐‧貝尼尼 Gian Lorenzo Bernini
《黎塞留半身像》Busto di Richelieu│法國巴黎，羅浮宮 Parigi, Musée du Louvre│265

【十九劃】

羅希爾‧范德魏登 Rogier Van der Weyden
《巴拉克家族三聯畫》Trittico della famiglia Braque│法國巴黎，羅浮宮 Parigi, Musée du Louvre│29

羅沙爾巴‧卡里艾拉 Rosalba Carriera
《尚 - 安東尼‧華鐸的肖像》Ritratto di Antoine Watteau│義大利特雷維索，市立博物館 Treviso, Museo Civico│134

羅倫佐‧洛托 Lorenzo Lotto
《維納斯與邱比特》Venere e Cupido│美國紐約，大都會藝術博物館 New York, The Metropolitan Museum of Art│131
《安德里亞‧奧多尼》Andrea Odoni│英國倫敦，皇家收藏 The Royal Collection│201
《三重肖像》Triplice ritratto│奧地利維也納，藝術史博物館 Vienna, Kunsthistorisches Museum, Gemäldegalerie│263-264

龐培奧‧巴托尼 Pompeo Batoni
《穿紅色外套的紳士肖像》Ritratto di Gentiluomo in giacca rossa│西班牙馬德里，普拉多美術館 Madrid, Museo Nacional del Prado│254

讓‧巴蒂斯特‧西蒙‧夏爾丹 Jean-Baptiste-Siméon Chardin
《靜物與布里歐修麵包》Natura morta con brioche│法國巴黎，羅浮宮 Parigi, Musée du Louvre│159
《玩牌的人》Giocatore di carte│義大利佛羅倫斯，烏菲茲美術館 Firenze, Galleria degli Uffizi│195
《一對銅鍋》Paiolo di Rame│法國巴黎，羅浮宮 Parigi, Musée du Louvre│225

【二十四劃】

讓・弗朗索瓦・德・特洛伊 Jean-François de Troy
《牡蠣午宴》Pranzo di ostriche｜法國尚蒂伊，孔德博物館
Chantilly, Musée Condé｜146

讓－奧諾雷・弗拉戈納爾 Jean-Honoré Fragonard
《彈琴的女孩》Fanciulla con la tastiera｜法國巴黎，羅浮宮
Parigi, Musée du Louvre｜336
《鞦韆春光》Altalena｜英國倫敦，華勒斯典藏館 Londra, The
Wallace Collection｜350

【其他】

亞努斯拱門 Arco di Giano
義大利羅馬｜93

羅馬繪畫 Pittura romana
《戰神與維納斯》（Marte e Venere）｜義大利拿坡里，國立考
古博物館 Napoli, Museo Archeologico Nazionale｜122

羅馬藝術 Arte romana
《海洋生物》Marina｜義大利拿坡里，國立考古博物館 Napoli,
Museo Archeologico Nazionale｜147

作品館藏處
DOVE VEDERLE

【比利時】

布魯塞爾，皇家美術博物館的古代藝術博物館 Bruxelles Musées Royaux des Beaux-Arts Musée d'Art ancient
弗朗斯・史奈德斯 Frans Snyders｜《食品儲藏室》Dispensa｜220-221
老盧卡斯・克拉納赫 Lucas Cranach il Vecchio｜《維納斯與愛神》Venere e Amore｜311
雅各－路易・大衛 Jacques-Louis David｜《馬拉之死》Morte di Marat｜313
根特，聖巴夫主教座堂 Gand, San Bavone
揚・范・艾克 Jan van Eyck｜《根特多聯祭壇畫》Polittico di Gand｜328

【西班牙】

格拉那達，美術博物館 Granada, Museo de Bellas Artes
胡安・桑切斯・科坦 Juan Sánchez Cotán｜《刺菜薊》Cardi｜229

馬德里，普拉多美術館 Madrid, Museo Nacional del Prado
提香 Tiziano｜《達娜艾》Danae｜133
法蘭西斯科・哥雅 Francisco Goya｜《裸體的瑪哈》Maja desnuda｜133
弗朗西斯科・蘇巴朗 Franciso de Zurbarán｜《靜物與陶瓷瓶》Natura morta con vasi di ceramica｜227
迪亞哥・維拉斯奎茲 Diego Velázquez｜《酒神的勝利》Trionfo di Bacco｜233
龐培奧・巴托尼 Pompeo Batoni｜《穿紅色外套的紳士肖像》Ritratto di Gentiluomo in giacca rossa｜254
法蘭西斯科・哥雅 Francisco Goya｜《卡洛斯四世家族》Carlo IV e la sua famiglia｜268-269
希羅尼穆斯・波希 Hieronymus Bosch｜《耶穌顯靈三聯畫》Trittico dell'epifania｜291-295
老揚・布勒哲爾 Jan Bruegel il Vecchio｜《聽覺》Il senso dell'udito｜334-335

馬德里，聖費迪南皇家美術學院 Madrid, Academia de Bellas Artes de San Fernando
法蘭西斯科・哥雅 Francisco Goya｜《沙丁魚的葬禮》La Sepoltura della sardina｜113

私人收藏 Collezione privata
卡爾・史匹茨韋格 Carl Spitzweg｜《書蟲》Il topo di biblioteca｜81
彼得・保羅・魯本斯 Peter Paul Rubens｜《維納斯攬鏡自照》Venere allo specchio｜132
巴爾塔薩・范・德・阿斯特 Balthasar Van der Ast｜《花與昆蟲的研究室》Studio di fiori e insetti｜163
加斯帕・阿德里安斯・凡・維特爾 Gaspar Adriaensz. Van Wittel｜《聖天使城堡》Castel Sant'Angelo｜179, 182

老揚・凡・凱塞爾 Jan van Kessel the Elder｜《昆蟲與花果》Insetti e frutti｜204-205
菲德・嘉麗吉亞 Fede Galizia｜《靜物與桃子》Natura Morta con pesche｜216
阿德里安・凡・烏德勒支 Adriaen van Utrecht｜《廚房內的靜物與壁爐旁的女子》Interno di cucina con natura morta e donna presso il camino｜218-219
朱塞佩・雷科 Giuseppe Recco｜《漁獲》Pesci｜223
杰羅拉默・鄭度諾 Gerolamo Induno｜《描述加里波底受傷》Racconto del Garibaldino Ferito｜224
安東尼・范・戴克 Anthony van Dyck｜《自畫像與向日葵》Autoritratto con girasole｜226
法蘭西斯・培根 Francis Bacon｜《教皇伊諾欽佐十世》Innocenzo X｜273
老盧卡斯・克拉納赫 Lucas Cranach il Vecchio｜《盧克雷齊婭》Lucrezia｜311
老盧卡斯・克拉納赫 Lucas Cranach il Vecchio｜《公主西比拉・迪・克雷維斯的肖像》Ritratto della principessa Sibilla di Cleves｜311
弗朗西斯科・海耶茲 Francesco Hayez｜《克里斯蒂娜・貝爾吉歐索・特利福茲歐肖像畫》Ritratto di Cristina Belgioioso Trivulzio｜315
托馬斯・庚斯博羅 Thomas Gainsborough｜《裘斯托・斐南多・田度齊手持樂譜肖像畫》Ritratto di Giusto Ferdinando Tenducci con uno spartito｜331

法國土魯斯，奧古斯丁博物館 Tolosa. Musée des Augustins
尚－巴畢斯特杜德・烏德利 Jean-Baptiste Oudry｜《聖日耳曼森林獵鹿》Caccia al cervo nella foresta di Saint-Germain｜66

【法國】

巴黎，小皇宮博物館 Parigi, Musée du Petit Palais
卡米耶・柯洛 Camille Corot｜《瑪麗埃塔》Marietta｜183

巴黎，奧賽美術館 Pargigi, Musée d'Orsay
愛德華・馬奈 Édouard Manet｜《奧林匹亞》Olympia｜132, 304-305
古斯塔夫・庫爾貝 Gustave Courbet｜《世界的起源》L'origine del mondo｜301

巴黎，羅浮宮 Parigi, Musée du Louvre
羅希爾・范德魏登 Rogier Van der Weyden｜《巴拉克家族三聯畫》Trittico della famiglia Braque｜29
安德烈亞・曼帖那 Andrea Mantegna｜《帕納索斯山》Parnaso｜30-31
朱士托・得・根特 Giusto di Gand｜《但丁》Dante｜69
雅各－路易・大衛 Jacques-Louis David｜《荷瑞斯兄弟之誓》Giuramento degli Orazi｜84, 86-87
尚・奧古斯特・多明尼克・安格爾 Jean Auguste Dominique Ingres｜《浴女》Bagnante｜132
尚・奧古斯特・多明尼克・安格爾 Jean Auguste Dominique Ingres｜《大宮女》La grande Odalisca｜132

雅各-路易·大衛 Jacques-Louis David │《雷米卡耶夫人》Madame Récamier │ 132

尚·奧古斯特·多明尼克·安格爾 Jean Auguste Dominique Ingres │《土耳其浴女》Bagno turco │ 133

安東尼·華鐸 Antoine Watteau │《丑角吉爾》Pierrot │ 135

保羅·維洛內塞 Paolo Veronese │《迦納的婚禮》Nozze di Cana │ 142-145

路易絲·莫利隆 Louise Moillon │《裝著櫻桃·李子和香瓜的水果籃》Cesta con ciliegie, prugne e melone │ 155

讓·巴蒂斯特·西蒙·夏爾丹 Jean-Baptiste-Siméon Chardin │《靜物與布里歐修麵包》Natura morta con brioche │ 159

讓·巴蒂斯特·西蒙·夏爾丹 Jean-Baptiste-Siméon Chardin │《一對銅鍋》Paiolo di Rame │ 225

尚·奧古斯特·多明尼克·安格爾 Jean Auguste Dominique Ingres │《路易斯-弗朗索瓦·伯汀像》Louis-François Bertin │ 244, 246

濟安·勞倫佐·貝尼尼 Gian Lorenzo Bernini │《黎塞留半身像》Busto di Richelieu │ 265

老盧卡斯·克拉納赫 Lucas Cranach il Vecchio │《三美神》Tre Grazie │ 310

喬治·德·拉圖爾 Georges de la tour │《抹大拉馬利亞的懺悔》La Maddalena Penitente │ 317

讓-奧諾雷·弗拉戈納爾 Jean-Honoré Fragonard │《彈琴的女孩》Fanciulla con la tastiera │ 336

莫里斯·康坦·德·拉圖爾 Maurice-Quentin de la Tour │《龐巴度侯爵夫人的肖像》Ritratto della marchesa di Pompadour │ 337

貝桑松·藝術博物館 Besançon Musée des Beaux-Arts

弗朗索瓦·德·諾梅 François de Nomé │《地獄》L'inferno │ 114-115

尚蒂伊·孔德博物館 Chantilly, Musée Condé

皮耶羅·迪·科西莫 Piero di Cosimo │《西蒙內塔·韋斯普奇》Simonetta Vespucci │ 240, 243

讓·弗朗索瓦·德·特洛伊 Jean-François de Troy │《牡蠣午宴》Pranzo di ostriche │ 146

寇馬·安特林登博物館 Colmar, Musée d'Unterlinden

馬提亞斯·格呂內華德 Matthias Grünewald │《伊森海姆祭壇畫》Altare di Isenheim │ 355-363, 365

【波蘭】

克拉科夫·恰爾托雷斯基博物館 Cracovia, Czartoryski Museum

李奧納多·達文西 Leonardo da Vinci │《抱銀貂的女子》Dama con ermellino │ 240, 242

【俄羅斯】

聖彼得堡·艾米塔吉博物館 San Pietroburgo, Museo Statale Ermitage

威廉·克萊茲·海達 Willem Claesz. Heda │《蟹肉早餐》Colazione con granchio │ 160-161

林布蘭 Rembrandt │《聖家族》Sacra Famiglia │ 230

卡拉瓦喬 Caravaggio │《彈魯特琴的男子》Ragazzo che suona il liuto │ 342

莫斯科·普希金造型藝術博物館 Mosca, Museo Puškin

修伯特·羅伯特 Hubert Robert │《帕埃斯圖姆的海神廟》Paestum, Tempio di Nettuno │ 49

【美國】

加州帕薩迪納·諾頓西蒙美術館 Pasadena, Norton Simon Museum of Art

弗朗西斯科·蘇巴朗 Franciso de Zurbarán │《檸檬與靜物》Natura morta con Limoni │ 156-157

加利福尼亞州聖馬利諾·亨廷頓圖書館暨藝術畫廊 San Marino [CA.] Huntington Library and Art Gallery

托馬斯·庚斯博羅 Thomas Gainsborough │《卡爾·弗里德里希·阿貝爾》Karl Friedrich Abel │ 329

克利夫蘭·克利夫蘭藝術博物館 Cleveland, The Cleveland Museum of Art

尚-巴畢斯特德·烏德利 Jean-Baptiste Oudry │《靜物：野兔和羊腿》Natura Morta con lepre e cosciotto di Agnello │ 67

底特律·底特律美術館 Detroit, Detroit Institute of Arts

約翰·亨利希·菲斯利 Johann Heinrich Füssli │《噩夢》Incubo │ 316

喬凡尼·巴蒂斯塔·提埃波羅 Giovanni Battista Tiepolo │《彈曼陀林的女子》Donna con mandolino │ 338

俄亥俄州托利多市·托利多藝術博物館 Toledo (OH). Toledo Museum of Art

威廉·透納 William Turner │《威尼斯的聖人廣場》Venezia, Campo Santo │ 184-185

俄亥俄州辛辛那提·辛辛那提藝術博物館 Cincinnati [OH]，Cincinnati Art Museum

托馬斯·庚斯博羅 Thomas Gainsborough │《安妮·福特》Anne Ford │ 329

威廉斯敦鎮·斯特林與弗朗辛·克拉克藝術研究院 Wiliamstown MAS. Sterling and Francine Clark Art Institute

卡米耶·柯洛 Camille Corot │《聖天使城堡》Castel Sant'Angelo │ 180-181

洛杉磯·保羅·蓋蒂博物館 Los Angeles, The J. Paul Getty Museum

塞巴斯蒂亞諾·德爾·皮翁博 Sebastiano del Piombo │《教皇克萊孟七世肖像》Ritratto di Clemente VII │ 275

紐約·大都會藝術博物館 New York, The Metropolitan Museum of Art

羅倫佐·洛托 Lorenzo Lotto │《維納斯與邱比特》Venere e Cupido │ 131

艾爾·葛雷柯 El Greco │《樞機主教肖像》Ritratto di un cardinale │ 272

老盧卡斯·克拉納赫 Lucas Cranach il Vecchio │《朱蒂斯和歐羅福爾納的首級》Giuditta con la testa di Oloferne │ 311

康乃狄克州首府哈特福德市·沃茲沃思學會博物館 Hartford〔CT〕，Wadsworth Atheneum Museum of Art

喬凡尼·保羅·帕尼尼 Giovanni Paolo Pannini │《樞機主教席維歐·瓦倫提·貢扎加的畫廊》La galleria del cardinale Silvio Valenti Gonzaga │ 62-63

華盛頓，國家藝廊 Washington, National Gallery of Art

西瑪・達・科內里亞諾 Cima da Conegliano│《聖母艾蓮娜》Sant'Elena│129

費城，費城藝術博物館 Philadelphia, Philadelphia Museum of Art

提香 Tiziano│《菲利普・阿欽多樞機主教》Cardinale Filippo Archinto│272

聖地牙哥，聖地牙哥美術博物館 San Diego, The San Diego Museum of Art

胡安・桑切斯・科坦 Juan Sánchez Cotán│《懸吊的甘藍菜》Verza Appesa│228

達拉斯市，達拉斯藝術博物館 Dallas. Dallas Museum of Art

弗雷德里克・埃德溫・丘奇 Frederic Edwin Church│《冰山》Gli Iceberg│196-197

美國德州，華茲堡金柏莉美術館 Fort Worth (TX), Kimbell Art Museum

米開朗基羅 Michelangelo│《聖・安東尼奧的誘惑》Tentazioni di sant'Antonio│205

舊金山，舊金山美術館 San Francisco, Fine Arts Museums

弗雷德里克・埃德溫・丘奇 Frederic Edwin Church│《熱帶雨林的雨季》Stagione delle piogge ai tropici│198-199

【英國】

沃德斯登，沃德斯登莊園 Waddesdon, Waddesdon Manor

約書亞・雷諾茲 Joshua Reynolds│《珍・哈利迪夫人》Lady Jane Halliday│261

約克郡，約克博物館信託 York, York Museums Trust

帕爾米賈尼諾 Parmigianino│《看書男子的肖像》 Ritratto di uomo con libro│251

倫敦，布朗普頓聖堂 Londra, Brompton Oratory

雷昂－喬瑟夫・查瓦留 Léon-Joseph Chavalliaud│《約翰・亨利・紐曼主教》Il cardinale John Henry Newman│92

倫敦，肯伍德府－艾夫伯爵饋贈 Londra, The Iveagh Bequest, Kenwood House

托馬斯・庚斯博羅 Thomas Gainsborough│《何奧伯爵夫人瑪麗》Mary Contessa di Howe│260

倫敦，皇家收藏 Londra, The Royal Collection

羅倫佐・洛托 Lorenzo Lotto│《安德里亞・奧多尼》Andrea Odoni│201
阿隆索・桑切斯・科埃略 Alonso Sánchez Coello│《魯道夫二世，古奧地利大公》L'arciduca Rodolfo│206
安東尼・范・戴克 Anthony van Dyck│《查理一世的三重肖像》Triplice ritratto di Carlo I│264

倫敦，國家畫廊 Londra, National Gallery

揚・范・艾克 Jan van Eyck│《阿諾菲尼夫婦》Ritratto dei Coniugi Arnolfini│18

揚・范・艾克 Jan van Eyck│《包紅頭巾的男人》L'uomo col turbante│28
威廉・霍加斯 Willam Hogarth│《時髦婚姻》——〈伯爵夫人的早起〉Matrimonio alla moda, la toeletta│46-47
安托內羅・達・梅西那 Antonello Da Messina│《書房中的聖傑洛姆》San Gerolamo nello studio│57, 59
德比郡的瑟夫・懷特 Joseph Wright of Derby│《氣泵裡的鳥實驗》Esperimento con una pompa ad aria│64
迪亞哥・維拉斯奎茲 Diego Velázquez│《維納斯對鏡梳妝》Venere allo specchio│132, 306-307
尚・奧古斯特・多明尼克・安格爾 Jean Auguste Dominique Ingres│《營救安潔利卡的羅傑》Ruggero libera Angelica│133
提香 Tiziano│《謹慎的寓意畫》Allegoria della preudenza│247
菲利普・德・尚佩涅 Philippe de Champaigne│《黎塞留的三重肖像》Triplo ritratto del cardinal Richelieu│265
菲利普・德・尚佩涅 Philippe de Champaigne│《樞機主教黎塞留》Il Cardinal Richelieu│277
約翰・艾佛雷特・米萊 John Everett Millais│《紐曼樞機主教》Il cardinal Newman│278
老盧卡斯・克拉納赫 Lucas Cranach il Vecchio│《邱比特抱怨維納斯》Cupido si lamenta con Venere│310
小漢斯・霍爾拜因 Hans Holbein il Giovane│《使節》Gli Ambasciatori│333

倫敦，華勒斯典藏館 Londra, The Wallace Collection

尼古拉斯・德・拉吉萊勒 Nicolas de Largillière│《路易十四家族與文塔杜瓦夫人肖像》Ritratto di famiglia di Luigi XIV con Madame de Ventadour│267
讓－奧諾雷・弗拉戈納爾 Jean-Honoré Fragonard│《鞦韆春光》Altalena│350

柴郡，塔頓公園，國家名勝古蹟信託 Tatton Park, Cheshire, National Trust

卡納雷托 Canaletto│《斯拉夫人堤岸大道，往東邊看去的視角》Riva degli Schiavoni, veduta verso est│35-37

劍橋，菲茨威廉博物館 Cambridge Fitzwilliam Museum

弗朗西斯科・瓜爾迪 Francesco Guardi│《從新堤岸望向慕拉諾島的潟湖》Laguna verso murano vista dalle Fondamenta Nuove│38-39

【捷克】

布拉格，布拉格國立美術館 Praga, Národni Galerie

小彼得・布勒哲爾 Pieter Bruegel il Giovane│《小溪》Il Ruscello│204

【荷蘭】

阿姆斯特丹，阿姆斯特丹國家博物館 Amsterdam, Rijksmuseum

揚・維梅爾 Jan Vermeer│《台夫特街景》Strada di Delft│102-103
老揚・布勒哲爾 Jan Bruegel il Vecchio│《靜物與花瓶裡的花》Natura morta con fiori in un bicchiere│162, 165
老揚・凡・凱塞爾 Jan van Kessel the Elder│《昆蟲與花果》Insetti e frutti│205

老揚‧布勒哲爾 Jan Bruegel il Vecchio｜《老鼠、玫瑰與蝴蝶》Topo e rosa con farfalla｜205

弗洛里斯‧克拉艾斯‧范‧迪克 Floris Claesz. Van Dijck｜《靜物與奶酪》Natura morta con formaggi｜226

林布蘭 Rembrandt｜《死亡的孔雀》Pavoni Morti｜230-231

林布蘭 Rembrandt｜《母親扮成女先知安娜的肖像畫》Ritratto della madre come profetessa Anna｜258

【奧地利】

維也納，列支敦斯登博物館 Vienna, Liechtenstein Museum

老盧卡斯‧克拉納赫 Lucas Cranach il Vecchio｜《腓特烈三世——薩克森選侯》Federico III Elettore di Sassonia｜256

維也納，阿爾貝蒂娜博物館 Vienna, Grapische Sammlung Albertina

阿爾布雷希特‧杜勒 Albrecht Dürer｜《野兔》Lepre｜205

阿爾布雷希特‧杜勒 Albrecht Dürer｜《大泥塊》La grande zolla｜205

維也納，美術學院畫廊 Vienna, Akademie der Bildenden Künste. Gemäldegalerie

希羅尼穆斯‧波希 Hieronymus Bosch｜《最後的審判》Giudizio Universale｜104-108

安東尼‧范‧戴克 Anthony van Dyck｜《年輕時自畫像》Autoritratto da giovane｜227

老盧卡斯‧克拉納赫 Lucas Cranach il Vecchio｜《盧克雷齊婭》Lucrezia｜310

維也納，藝術史博物館 Vienna, Kunsthistorisches Museum Gemäldegalerie

柯列喬 Correggio｜《宙斯和伊歐》Giove e Io｜45

亞歷山德羅‧馬尼亞斯科 Alessandro Magnasco｜《法院場景》Scena nel tribunale｜82-83

老彼得‧布勒哲爾 Pieter Bruegel il vecchio｜《狂歡節和四旬齋之間的爭鬥》Combattimento tra Carnevale e Quaresima｜109-112

阿爾欽博托 Arcimboldo｜《水》Acqua｜149

小大衛‧特尼爾斯 David Teniers il Giovane｜《雷奧波德‧威廉奧地利大公在其布魯塞爾的畫廊》L'arciduca Leopoldo Guglielmo d'Austria nella sua galleria d'arte a Bruxelles｜204

帕爾米賈尼諾 Parmigianino｜《凸鏡中的自畫像》Autoritratto allo specchio｜205

弗朗斯‧史奈德斯 Frans Snyders｜《魚市場》Il mercato del pesce｜222

阿爾布雷希特‧杜勒 Albrecht Dürer｜《年輕的威尼斯女子肖像》Ritratto di giovane donna veneziana｜257

羅倫佐‧洛托 Lorenzo Lotto｜《三重肖像》Triplice ritratto｜263-264

【瑞士】

巴塞爾，巴塞爾美術館 Basilea, Kunstmuseum

小漢斯‧霍爾拜因 Hans Holbein il Giovane｜《桃樂斯亞‧康納基莎》Dorothea Kannengiesser｜249

小漢斯‧霍爾拜因 Hans Holbein il Giovane｜《市長雅各布‧梅耶‧哈森》il borgomastro Jakob Meyer Hasen｜249

塞巴斯汀安‧史托斯考夫 Sebastian Stoskopff｜《虛空》Vanitas｜308

漢斯‧巴爾東‧格里恩 Hans Baldung Grien｜《死神與少女》La morte e la fanciulla｜318

【瑞典】

斯庫克勞斯特 Svezia, Skoklosters Slott

阿爾欽博托 Arcimboldo｜《圖書館員》Il bibliofilo｜70

【義大利】

米蘭，布雷拉畫廊 Milano, Pinacoteca di Brera

皮耶羅‧德拉‧弗朗西斯卡 Piero della Francesca｜《布列拉祭壇畫》Pala di Brera｜88, 90-92

文森佐‧卡姆皮 Vincenzo Campi｜《女水果販》Fruttivendola｜214-216

米蘭，安布羅西亞納美術館 Milano, Pinacoteca Ambrosiana

卡拉瓦喬 Caravaggio｜《水果籃》Canestra di frutta｜151-153

米蘭，波爾蒂‧佩佐利博物館 Milano, Museo Poldi Pezzoli

嘉爾加里歐修士 Fra' Galgario｜《戴三角帽的康士坦丁騎士團》Cavaliere dell'ordine costantiniano con tricorno｜244, 247

米蘭，盎博羅削畫廊 Milano, Pinacoteca Ambrosiana

提香 Tiziano｜《三博士來朝》Adorazione dei Magi｜288-289

錫耶納，聖瑪利亞醫院的朝聖者廳 Siena, Ospedale di Santa Maria della Scala. Pellegrinaio

多明尼克‧迪‧巴爾托羅 Domenico di Bartolo｜《錫耶納聖瑪利亞斯卡拉院的朝聖者廳壁畫之孤女的接待、教育以及婚姻》Accoglienza. Educazione e matrimonio di una figlia dell'Ospedale di Santa Maria della Scala. Pellegrinaio｜128

佛羅倫斯，烏菲茲美術館 Firenze, Galleria degli Uffizi

米開朗基羅 Michelangelo｜《多尼圓形畫》Tondo Doni｜26

桑德洛‧波提切利 Sandro Botticelli｜《聖母頌》Madonna del Magnificat｜27

雨果‧凡‧德‧格斯 Hugo van der Goes｜《波堤納利三聯祭壇畫》Trittico Portinari｜58

喬托 Giotto｜《寶座聖母像》Madonna di Ognissanti｜58

桑德洛‧波提切利 Sandro Botticelli｜《春》Allegoria della Primavera｜123

桑德洛‧波提切利 Sandro Botticelli｜《維納斯的誕生》Nascita di Venere｜126-127

提香 Tiziano｜《烏爾比諾的維納斯》La Venere di Urbino｜130, 132, 145

讓‧巴蒂斯特‧西蒙‧夏爾丹 Jean-Baptiste-Siméon Chardin｜《玩牌的人》Giocatore di carte｜195

皮耶羅‧德拉‧弗朗西斯卡 Piero della Francesca｜《烏爾比諾公爵夫婦雙聯畫》芭蒂斯塔‧斯福爾扎）Dittico dei duchi di Urbino, Battista Sforza｜248

皮耶羅‧德拉‧弗朗西斯卡 Piero della Francesca｜《烏爾比諾公爵夫婦雙聯畫——費德里科‧達‧蒙特費爾特羅》Dittico dei duchi di Urbino, Federico da Montefeltro｜248

安涅羅‧布隆津諾 Agnolo Bronzino｜《盧克雷齊婭‧潘恰蒂奇》Lucrezia Panciatichi｜255
拉斐爾 Raffaello｜《教皇利奧十世》Leone X｜274
阿爾布雷希特‧杜勒 Albrecht Dürer｜《三博士來朝》Adorazione dei Magi｜286-287
老盧卡斯‧克拉納赫 Lucas Cranach il Vecchio｜《自畫像》Autoritratto｜310

佛羅倫斯，新聖母大殿 Firenze, Santa Maria Novella
喬托 Giotto｜《耶穌十字架苦刑像》Crocifissione｜352-353

佛羅倫斯，聖母聖衣聖殿的布蘭卡契禮拜堂 Firenze, chiesa del Carmine, Cappella Brancacci
馬薩喬 Masaccio｜《獻金》Il tributo｜89

坎波內，由席凡諾‧洛迪 收藏 Campione d'Italia, già Collezione Silvano Lodi
菲德‧嘉麗吉亞 Fede Galizia｜《櫻桃》Ciliegie｜154

貝加莫，卡拉拉學院藝術畫廊 Bergamo, Galleria dell'Accademia Carrara
喬凡尼‧巴蒂斯塔‧莫洛尼 Giovanni Battista Moroni｜《坐著的老人肖像畫》Ritratto di vecchio seduto｜259

佩魯賈，溫布利亞國家美術館 Perugia, Galleria Nazionale dell'Umbria
平杜利齊歐？ Pinturicchio？｜《聖‧伯納迪諾在夜間出現，喬凡尼‧安東尼奧因遭埋伏而受傷返回時，將其治癒》San Bernardino appare di notte a Giovanni Antonio Tornato ferito in un agguato e lo risana｜99-100
平杜利齊歐？ Pinturicchio？｜《聖‧伯納迪諾死後，治癒一名盲者的視力》San Bernardino Restituisce, post mortem, la vista a un cieco｜99-100
平杜利齊歐？ Pinturicchio？｜《聖‧伯納迪諾治癒一位女孩》San Bernardino risana una fanciulla｜100
杜利齊歐？ Pinturicchio？｜《聖‧伯納迪諾將一名死嬰復活》San Bernardino risuscita il bimbo nato morto｜100

波焦阿卡伊阿諾，靜物博物館 Poggio a Caiano, Museo della natura morta
多明尼克‧藺柏斯 Domenico Remps｜《珍品展示櫃》Scarabattolo｜202-203, 205

波隆納，波隆納大學附屬烏利塞‧阿爾德羅萬迪基金會動物列表，卷 1、91 章 Bologna. Bibliotea universitaria, Fondo Ulisse Aldrovandi, Tavole: animali, vol. 1, c. 91
烏利塞‧阿爾德羅萬迪 Ulisse Aldrovandi｜《犀牛》Rinoceronte｜204

波隆納，波隆納大學附屬烏利塞‧阿爾德羅萬迪基金會動物列表，卷 5 之 1、84 章 Bologna. Bibliotea universitaria, Fondo Ulisse Aldrovandi, Tavole: animali, vol. 5-1, e. 84
烏利塞‧阿爾德羅萬迪 Ulisse Aldrovandi｜《龍頭女》La Donna-Drago｜204

波隆納，波隆納國家畫廊 Bologna, Pinacoteca Nazionale
拉斐爾 Raffaello｜《聖‧塞西莉亞的狂喜》Estasi di Santa Cecilia｜332

波隆納，國際音樂博物館和圖書館 Bologna, Museo Internazionale e Biblioteca della Musica
朱塞佩‧瑪麗亞‧克雷斯皮 Giuseppe Maria Crespi｜《書架與音樂相關書籍》Scaffali con libri di musica｜73
托馬斯‧庚斯博羅 Thomas Gainsborough｜《J. C. 巴哈的肖像》Ritratto di Johann Christian Bach｜330

威尼斯，威尼斯斯拉夫人的聖喬治會堂 Venezia Scuola di San Giorgio degli Schiavoni
維托雷‧卡爾帕喬 Vittore Carpaccio｜《書房裡的聖奧古斯丁》Sant'Agostino nello studio｜145

威尼斯，雷佐尼科宮——威尼斯 18 世紀文物博物館 Venezia Ca. Rezzonico Museo del Settecento Veneziano
皮耶特羅‧隆吉 Pietro Longhi｜《犀牛》Il rinoceronte｜65

威尼斯，學院美術館 Venezia, Gallerie dell'Accademia
維托雷‧卡爾帕喬 Vittore Carpaccio｜《婚約夫婦的會面與朝聖啟程》Incontro dei fidanzati e partenza per il pellegrinaggio｜30-31
吉奧喬尼 Giorgione｜《暴風雨》La tempesta｜175-177, 294

拿坡里，卡波迪蒙特國立美術館 Napoli, Museo Nazionale di Capodimonte
帕爾米賈尼諾 Parmigianino｜《「美人」安泰雅的肖像》Ritratto di Antea La Bella｜250
塞巴斯蒂亞諾‧德爾‧皮翁博 Sebastiano del Piombo｜《教皇克萊孟七世肖像》Ritratto di Clemente VII｜275
阿特米西亞‧簡提列斯基 Artemisia Gentileschi｜《茱蒂絲斬首荷羅芬尼斯》Giuditta decapita Oloferne｜321

烏爾比諾，馬爾凱國家美術館 Urbino, Nazionale delle Marche
皮耶羅‧德拉‧弗朗西斯卡 Piero della Francesca｜《塞尼加利亞的聖母》Madonna di Senigallia｜58
無名氏 Anonimo｜《理想城市》La città ideale｜98-99

特雷維索，市立博物館 Treviso, Museo Civico
羅沙爾巴‧卡里艾拉 Rosalba Carriera｜《尚－安東尼‧華鐸的肖像》Ritratto di Antoine Watteau｜134

維洛那，市立現代藝術美術館 Verona, Galleria Civica d'Arte Moderna
弗朗西斯科‧海耶茲 Francesco Hayez｜《冥想》La Meditazione｜319

維洛那，老城堡博物館 Verona, Museo di Castelvecchio
喬萬‧弗朗切斯科‧卡洛托 Giovan Francesco Caroto｜《年輕男子與玩偶塗鴉》Fanciullo con disegno di pupazzo｜205

摩德納，艾斯坦塞美術館 Modena, Galleria Estense
文森佐‧卡姆皮 Vincenzo Campi｜《耶穌拜訪馬大與馬利亞的家》Cristo in casa di Marta e Maria｜217

羅馬，布拉斯奇 博物館 Roma, Museo di Palazzo Braschi
喬凡尼·保羅·帕尼尼 Giovanni Paolo Pannini│《本篤十四世與樞機主教瓦倫提·貢扎加》Benedetto XIV e il Cardinale Valenti Gonzaga│276

羅馬，多利亞·潘菲利美術館 Roma, Galleria Doria Pamphilj
迪亞哥·維拉斯奎茲 Diego Velázquez│《教皇伊諾欽佐十世》Papa Innocenzo X│273

羅馬，波各賽美術館 Roma Galleria Borghese
提香 Tiziano│《神聖與世俗之愛》Amor Sacro e Amor Profano│40-41
多明尼基諾 Domenichino│《戴安娜的狩獵》La caccia di Diana│42-43
拉斐爾 Raffaello│《基督被解下十字架》Deposizione di Cristo│94-97
拉斐爾 Raffaello│《年輕女子和獨角獸》Dama con Liocorno│241, 243
卡拉瓦喬 Caravaggio│《生病的酒神》Bacchino Malato│299

羅馬，科隆納藝廊 Roma, Galleria Colonna
馬力歐·努吉，別名「繪花者馬力歐」Mario Nuzzi detto dei fiori│《鏡子、花瓶與三個小天使》Specchio con vaso di fiori e tre puttini│167

羅馬，國家古代美術藝廊之巴貝里尼宮 Roma, Galleria Nazionale d'Arte Antica, Palazzo Barberini
拉斐爾 Raffaello│《麵包房之女》La Fornarina│132

羅馬，圓柱藝廊 Roma, Galleria Colonna
阿尼巴爾·卡拉齊 Annibale Carracci│《食豆者》Mangiatore di fagioli│232

【德國】

士文福，喬治·舍費爾博物館 Schweinfurt Museum Georg Schäfer
卡爾·史匹茨韋格 Carl Spitzweg│《仙人掌愛好者》Il Tartufe│80

卡塞爾市，黑森邦博物館 Kassel, Museumslandschaft Hessen
尼古拉斯·德·拉吉萊勒 Nicolas de Largillière│《穿紫色斗篷的男子肖像》Ritratto di uomo con manto di porpora│252

柏林，國立博物館繪畫陳列室 Berlino, Staatliche Museen. Gemäldegalerie
巴爾塔薩·范·德·阿斯特 Balthasar Van der Ast│《水果籃》Canestra│164-165
卡拉瓦喬 Caravaggio│《勝利的愛神》Amor omnia vincit│296-297
老盧卡斯·克拉納赫 Lucas Cranach il Vecchio│《維納斯》Venere│310
阿爾布雷希特·杜勒 Albrecht Dürer│《耶羅尼米斯·霍茲舒華》Hieronymus Holzschuher│311

柏林，國家美術館 Berlino, Staatliche Museen, Nationalgalerie
卡斯帕·大衛·弗里德里希 Caspar David Friedrich│《望海的僧侶》Monaco presso il mare│187
阿道夫·馮·門采爾 Adolph von Menzel│《腓特烈大帝在無憂宮的長笛演奏會》Il concerto di flauto di Federico il Grande a Sanssouci│341, 343

紐倫堡，日耳曼國家博物館 Norimberga, Germanisches Nationalmuseum
卡爾·史匹茨韋格 Carl Spitzweg│《貧窮的詩人》Il poeta povero│80

符茲堡，國家畫廊 Würzburg. Staatsgalerie
喬凡尼·巴蒂斯塔·提埃波羅 Giovanni Battista Tiepolo│《里納爾多和阿娥米達》Rinaldo e Armida│339

漢堡，漢堡藝術館 Amburgo, Kunsthalle
約翰·格奧爾格·海因茲 Johann Georg Hainz│《珍寶閣》Kunstkammer│204

德勒斯登，國家藝術收藏館的古代大師畫廊 Dresda, Staatliche Kunstsammlungen, Gemäldegalerie Alte Meister
吉奧喬尼 Giorgione│《沉睡的維納斯》Venere Dormiente│130
拉斐爾 Raffaello│《西斯汀聖母》Madonna Sistina│230
林布蘭 Rembrandt│《被擄走的小加尼米德》Ganimede Piccolo│320

慕尼黑，巴伐利亞國家畫廊的古典繪畫陳列館 Monaco, Bayerische Staatsgemäldesammlungen, Alte Pinakothek
法蘭索瓦·布雪 François Boucher│《金髮宮女，瑪麗－露薏絲·奧·墨爾菲的肖像》L'odalisca bionda, ritratto di Marie-Louise O'Murphy│302-303
法蘭索瓦·布雪 François Boucher│《龐巴度夫人》Madame de Pompadour│351

慕尼黑，國家繪畫收藏館之古繪畫陳列館 Monaco. Alte Pinakothek, Staatsgemäldesammlungen
小漢斯·霍爾拜因 Hans Holbein il Giovane│《伯尼法丘斯·阿默巴赫》Bonifacio Amerbach│245

慕尼黑，新繪畫陳列館 Monaco, Kunsthaus
卡爾·史匹茨韋格 Carl Spitzweg│《作家》Lo Scrittore│80

【蘇格蘭】

格拉斯哥，波勒克之屋，史特林·麥斯威爾家族收藏品 Glasgow, Pollok House, Stirling Maxwell Collection
艾爾·葛雷柯 El Greco│《穿皮草的婦人》Signora con pelliccia│253

愛丁堡，蘇格蘭國立美術館之蘇格蘭國家畫廊 Edimburgo, National Galleries of Scotland. Scottish National Gallery
亨利·雷本 Henry Raeburn│《達丁斯頓湖上滑冰的牧師》Il reverendo walker pattina sul lago Duddingston│194
提香 Tiziano│《人生三部曲》La tre età│262

其他 Others

喬凡尼·保羅·洛馬佐 Giovanni Paolo Lomazzo│《方言詩集集錦》扉頁 Rabisch Frontespizio│71
阿爾布雷特·杜勒 Albrecht Dürer│《犀牛》Rinoceronte│204

圖片版權
CREDITI FOTOGRAFICI

SEE 24

想像的博物館 IL MUSEO IMMAGINATO：
客廳裡的達文西，餐桌上的卡拉瓦喬……

作　　者	菲利普‧達維里歐（PHILIPPE DAVERIO）
譯　　者	鄭百芬

編　　輯	陳語潔
封面設計	莊謹銘
內頁排版	陳玉韻
行銷企畫	施盈妤

發 行 人	簡秀枝
總 編 輯	連雅琦
出 版 者	典藏藝術家庭股份有限公司
地　　址	104 台北市中山北路一段 85 號 3、6、7 樓
電　　話	886-2-25602220 分機 300、301
傳　　真	886-2-25679295
網　　址	www.artouch.com
戶　　名	典藏藝術家庭股份有限公司
劃撥帳號	19848605

總 經 銷	聯灃書報社
地　　址	103 臺北市重慶北路一段 83 巷 43 號
印　　刷	崎威彩藝有限公司
初　　版	2015 年 11 月
二　　刷	2018 年 10 月
I S B N	978-986-92259-0-8
定　　價	新台幣 690 元

IL MUSEO IMMAGINATO (THE IMAGINED MUSEUM) by PHILIPPE DAVERIO
Copyright: © 2011 RCS Libri S.p.A., Milan
This edition arranged with R.C.S. LIBRI SPA through Big Apple Agency, Inc., Labuan, Malaysia.
Traditional Chinese edition copyright: 2015 ART COLLECTION CO., LTD.
All rights reserved.

p. 8: Jan van Eyck, Ghent Altarplece, detail, 1433, oil on panel, 350x450 cm (open), Saint Bavo
Cathedral, Ghent.
p. 273: Pope Innocent X © The Estate of Francis Bacon by SIAE 2011.

Project coordination: Nadia Dalpiaz
Editorial coordination: Giulia Dadà
Editing and photo research: Daria Rescaldani, Ultreya
Production: Sergio Daniotti
Art direction: Davide Vincenti
Design: Adriana Feo

國家圖書館出版品預行編目 (CIP) 資料

想像的博物館：客廳裡的達文西，餐桌上的卡拉瓦
喬……/ 菲利普‧達維里歐（PHILIPPE DAVERIO）
作；鄭百芬譯 . -- 初版 . -- 臺北市：典藏藝術家庭，
2015.11
　面；　公分 . -- (SEE；24)
譯自：IL MUSEO IMMAGINATO
ISBN 978-986-92259-0-8（精裝）

1. 繪畫史　2. 歐洲

940.94　　　　　　　　　　　　104018684